80

LES MONUMENTS

DE

L'HISTOIRE DE FRANCE

PARIS. — IMPRIMERIE DE CH. LAHURE ET Cie
Rues de Fleurus, 9, et de l'Ouest, 21

LES MONUMENTS

DE

L'HISTOIRE DE FRANCE

CATALOGUE

DES PRODUCTIONS DE LA SCULPTURE, DE LA PEINTURE
ET DE LA GRAVURE

RELATIVES A L'HISTOIRE DE LA FRANCE ET DES FRANÇAIS

PAR M. HENNIN

TOME SIXIÈME

1422—1483

PARIS

J. F. DELION, LIBRAIRE, SUCCESSEUR DE R. MERLIN

QUAI DES AUGUSTINS, 47

1861

SUITE DE LA

TROISIÈME RACE.

CHARLES VII LE VICTORIEUX.

1422.

Tombeau de Poince Thiebalz, chanoine de Metz, sur 1422. lequel est une figure, en bas-relief, de sainte Ségolène, dans la cathédrale de Metz. Très-petite planche grav. sur bois. Bégin, Histoire — de la cathédrale de Metz, vol. Ier, p. 175, dans le texte.

Portrait de Nicolas Rolin, nommé chancelier de la Chambre du conseil de la Franche-Comté, d'après un tableau attribué à Van Eyck. Pl. in-8, en hauteur, lithogr. Clerc, Essai sur l'histoire de la Franche-Comté, t. II, à la page 392.

Pierre tumulaire de Robert Tousé, *nuncius ecclesiæ* (officier inférieur de l'Église), sur laquelle il est représenté en état de cadavre, rongé de vers, et le ventre entr'ouvert, dans l'ancien cloître de la cathédrale de Rouen. Pl. in-8 en haut. Langlois, Essai — sur les Danses des Morts, pl. 37.

Tombe de Catherine Le Viconte, abbesse du monastère de Sainte-Trinité de Caen, en pierre, au fond, à

1422. gauche, dans le chapitre de l'abbaye de la Trinité de Caen. Dessin in-fol. en haut. Bibliothèque impériale, manuscrits, boites de l'ordre du Saint-Esprit, Le Vicomte.

> Histoire universelle, ou Chronique de Jehan de Courcy, manuscrit sur vélin du quinzième siècle, in-fol. maroq. rouge. Bibliothèque impériale, manuscrits, fonds de Lavallière, n° 7; catalogue de la vente, n° 4601. Ce volume contient :

> Miniature représentant la construction d'une ville, avec beaucoup de personnages; au fond, à gauche, l'arche. In-4 en larg. Au-dessous le commencement du texte. Le tout dans une bordure d'ornements, in-fol. en haut., au commencement du premier livre, recto, dans le texte.

> Miniature représentant une rencontre de seigneurs et de dames à cheval. In-4 en larg. Idem, au commencement du second livre, dans le texte.

> Miniature représentant une ville en construction, avec un grand nombre de personnages. In-4, carrée, cintrée. Idem, au commencement du troisième livre, dans le texte.

> Miniature représentant, à droite, la construction d'une tour; à gauche, une ville et un arc de triomphe; au milieu, un guerrier debout. In-4 en larg. Idem, au commencement du quatrième livre, dans le texte.

> Miniature représentant la Fortune, et une dame assise entourée de divers personnages, et qui paraît juger.

In-4 en larg. Idem, au commencement du cinquième livre, dans le texte.

1422.

Miniature représentant une ville conquise, de laquelle on sort des vases et divers effets que l'on place devant un guerrier qui est à la tête de ses troupes. In-4 en larg. Idem, au commencement du sixième livre, dans le texte.

> D'un très-beau travail, ces miniatures sont fort curieuses sous le rapport des costumes, édifices et arrangement d'intérieurs. Leur conservation est belle.
>
> D'après une mention à la fin du volume, il fut achevé en la ville de Caudebec en l'an 1422.

Grand sceau de la ville de Besançon. Partie d'une pl. in-8 en haut., lithog. Clerc, Essai sur l'Histoire de la Franche-Comté, t. II, à la p. 434.

Six monnaies de Charles (VII), fils aîné de France, Dauphin de Viennois. Pl. in-4 en haut. Morin, Numismatique féodale du Dauphiné, pl. 16, n° 1 à 6, p. 224 et suiv.

> Chroniques de Normandie, depuis Guillaume le Conquérant jusqu'à la mort de Charles VI et l'année 1422, manuscrit sur vélin du quinzième siècle. In-fol. veau brun. Bibliothèque impériale, manuscrits, — ancien fonds français, n° 8421, 3.3. Ce manuscrit contient :

L'auteur dans son cabinet, miniature in-16 en haut., en tête de l'introduction, après la table.

Un prince assis sous un dais, auquel l'auteur à genoux offre son livre; sept autres personnages sont dans la

1422? chambre. Miniature in-4 carré, au commencement de l'ouvrage, recto.

Pièces de peu d'importance.

Jetoir du temps de Philippe le Bon, duc de Bourgogne. Petite pl. gravée sur bois. De Fontenay, Nouvelle étude de jetons, p. 109, dans le texte.

1423.

Janvier 23. Figure de Marguerite de Bavière, femme de Jean sans Peur, duc de Bourgogne, à côté de celle de son mari, sur leur tombeau dans l'église des Chartreux de Dijon. *A. Maisonneuve sculp.* Planche in-fol. en larg. Plancher, Histoire de Bourgogne, t. III, à la page 526. = Pl. lithog. et coloriée in-fol. max° en haut. Du Sommerard, les Arts au moyen âge, album, 2ᵉ série, pl. 17. = Moulage en plâtre. Musée de Versailles, n° 1279.

Elle mourut le 23 janvier 1423 (n. s.), suivant l'Art de vérifier les dates. Mais Monstrelet, l'historien de la maison de Bourgogne, place sa mort deux ans plus tard.

Portrait de la même. Tableau au château de Bussy, copie par Raverat. Musée de Versailles, n° 3916.

Mai. Figure de Perrete de Mairey, femme de Jean de Saux, chevalier, seigneur de Courtivron, chancelier de Bourgogne, sur leur tombe, dans le chœur de l'église du prieuré du quartier, près de Courtivron. Partie d'une pl. in-fol. en hauteur. Plancher, Histoire de Bourgogne, t. II, à la page 31.

Septembre 5. Tombe de Hervé de Neauville, mort le 5 septembre

1423, et de Marguerite Alary, sa femme, morte le 5 Septembre
5 mars 1413, en pierre, au milieu de la chapelle de
la Madeleine dans l'église des Chartreux de Paris.
Dessin grand in-8. Recueil Gaignières à Oxford, t. II,
f. 79. = Partie d'une pl. in-4 en larg. Millin, Antiquités nationales, t. V, n° LII, pl. 4, n 4 (le texte
porte par erreur pl. 5, n° 3).

Tombe de Pierre de Bray, abbé, mort en 1423, et de
Philippe de Bray, abbé, sans date, dans la nef, chapelle Saint-Benoist, à droite au milieu, dans l'abbaye
Saint-Pierre à Lagny. Une seule figure. Dessin in-8.
Recueil Gaignières à Oxford, t. XV, f. 69.

Sceau du Concile de l'Église gallicane, fait l'an 1423.
Partie d'une pl. in-fol. en haut. Trésor de numismatique et de glyptique. Sceaux des communes, communautés, évêques, abbés et barons, pl. 22, n° 7.

Monnaie de Humfroy, duc de Glowcester, frère du roi
Henri V, comte de Hainault, par son mariage avec
Jacqueline, comtesse de Hainaut et de Hollande. Petite pl. gravée sur bois. Revue numismatique, 1839.
Meynærts, page 452, dans le texte.

Trois monnaies d'Alphonse V, roi d'Aragon, comme
comte de Roussillon. Partie d'une pl. in-8 en haut.
Revue numismatique, 1844. A. de Longpérier, pl. 6,
n° 1 à 3, page 283.

1424.

Figure de Jeanne de Chailon, femme de Jean de Vergy,
seigneur de Fouraus et de Chanlite, mort en 1418,

1424. à côté de son mari, sur leur tombeau, dans l'église de l'abbaye de Tulley, en Franche-Comté. Partie d'une pl. in-fol. en haut. Plancher, Histoire de Bourgogne, t. II, à la page 343.

M. Tullii Ciceronis de Senectute liber — de Amicitia. Manuscrit sur vélin du quinzième siècle. In-12, veau marbré. Bibliothèque impériale, manuscrits, ancien fonds latin, n° 6761. Ce volume contient :

Lettre initiale peinte, dans laquelle est un portrait. Ornements au feuillet 1, recto. Autre lettre d'ornements, dans le texte.

Ces petites miniatures, d'un mauvais travail, sont sans intérêt. La conservation est médiocre. Une mention à la fin du volume porte qu'il a été écrit en 1424.

1425.

Mars 17. Tombe de Radulphus de Conciaco, episcopus et comes Noviomensis (Raoul de Couci, évêque de Noyon), en cuivre, la première du costé de l'épistre, dans le sanctuaire de l'église cathédrale de N.-D. de Noyon. Dessin in-8. Recueil Gaignières à Oxford, t. XIV, f. 105.

Août 8. Notice historique et littéraire sur le cardinal Pierre d'Ailly, par M. Arthur Dinaux, de Valenciennes. Cambray, J. Berthoud, 1824, fig. Cet opuscule contient :

Portrait de Pierre d'Ailly. Pl. in-4 en haut., lithog. en tête du volume.

Pierre tumulaire du même, dans la cathédrale de

Cambrai. Planche in-4 en hauteur, lithog. à la page 115. 1425.

> Il y a beaucoup d'opinions diverses relativement à la date de la mort de Pierre d'Ailly, cardinal et évêque de Cambray. On l'a placée assez généralement à l'année 1425. Il mourut légat du pape, à Avignon.

L'une des plaques du tombeau du même évêque de Cambray, mort légat du pape à Avignon, Pl. in-4 en haut., n° 4. Le Glay, Recherches sur l'église métropolitaine de Cambray, pages 27, 60. Août 8.

Portrait du même, à mi-corps. Pl. in-12 en haut., dans une bordure, planche séparée. (Charpentier), Description de l'église métropolitaine de Paris, p. 306.

Tombe de maistre Jacques de Bourges, licencié es droits canon, conseiller es requestes du palais, chanoine de l'église cathédrale de Paris et de la Sainte-Chapelle, devant la deuxième chapelle, à droite dans la nef de l'église basse de la Sainte-Chapelle du palais à Paris. Dessin in-fol. en haut. Bibliothèque impériale, manuscrits, boîtes de l'ordre du Saint-Esprit, de Bourges. Septembre 3.

Figure à genoux de Charles III du nom, roi de Navarre, d'après un vitrail dans la nef de l'église de Notre-Dame d'Evreux. Dessin colorié in-fol. en haut. Gaignières, t. V, p. 19. = Partie d'une pl. in-fol. en hauteur. Montfaucon, t. III, pl. 32, n° 2. = Partie d'une pl. in-fol. en haut. Idem, t. 3, pl. 49, n° 1. = Partie d'une pl. in-fol. en larg. Beaunier et Rathier, pl. 194. Septembre 8.

1425. Monnaie du même. Partie d'une pl. in-4 en haut. Poey d'Avant, pl. 13, n° 8, p. 199.

Deux monnaies du même. Partie d'une pl. in-4 en haut. Tobiesen Duby, Monnaies des barons, pl. 18, n°[s] 4, 5.

Septemb. 17. Armoiries de Charles Ier, cinquième duc de Bourbon, comte de Clermont, etc., et d'Agnès de Bourgogne, sa femme. Petite pl. grav. sur bois. Achille Allier, L'Ancien Bourbonnais, t. II, p. 76, dans le texte.

1425? Joannes Andreas super VI decretalium varia de jure canonico. Manuscrit sur vélin du commencement du quinzième siècle. In-fol. peau. Bibliothèque de l'Arsenal, manuscrits latins, jurisprudence, n° 10. Ce volume contient :

Quelques miniatures représentant des personnages en bustes. Petites pièces, dans le texte.

Miniatures de peu d'intérêt. La conservation n'est pas bonne.

Légende de nos seigneurs les saincts du Paradis. Manuscrit sur parchemin in-fol. de 316 feuillets. Bibliothèque royale de Munich, Codices gallici, in-fol., n° 3. Ce manuscrit contient :

Deux cent-vingt-six miniatures représentant des sujets de la vie de divers saints, et principalement leurs martyres. Elles sont placées dans le texte, presque toutes de forme carrée et in-12. Ce manuscrit est aussi orné de lettres initiales peintes.

Ces miniatures, belles et bien conservées, que j'ai examinées avec soin, sont intéressantes sous le rapport des costumes, des armes, de l'architecture et des détails de mœurs du commencement du quinzième siècle, époque à laquelle ce manuscrit a été fait.

Le pelerinage de l'ame, composé pour tres excellent et puissant prince Jehan filz et oncle de roy regst le royaume de France, duc de Bedford, par Jehan Galoppes dit le Galoys doyen de l'église collegial monseigneur saint Loys de la Saulsoye, au diocese deureux. Manuscrit sur vélin de la première moitié du quinzième siècle. Petit in-fol., maroquin rouge. Bibliothèque impériale, manuscrits, ancien fonds français, n° 7086. Ce volume contient : 1425 ?

Miniature représentant le duc de Bedford, régent de France, assis, entouré de divers personnages, auquel l'auteur à genou offre son livre. Pièces in-8 en larg., au feuillet 1, recto.

Des miniatures représentant des sujets religieux relatifs à l'ouvrage, compositions offrant de nombreuses figures. Pièces in-8 en larg., étroites, dans le texte. Une partie des miniatures qui devaient orner ce volume n'ont pas été faites, et quelques-unes de celles-ci sont seulement esquissées.

<blockquote>Miniatures, d'un travail très-fin, qui offrent beaucoup d'intérêt pour les vêtements, ameublements, accessoires, etc. C'est un manuscrit curieux. La conservation est bonne.

Ce manuscrit a appartenu aux comtes de la Marche, et provient de Fontainebleau, n° 968; ancien catalogue, n° 577.</blockquote>

Le Livre de contemplacion, manuscrit sur vélin de la première partie du quinzième siècle. In-4 maroquin rouge. Bibliothèque impériale, manuscrits, ancien fonds français, n° 7308. Ce volume contient :

Miniature représentant un rocher au milieu de la mer, sur lequel sont divers personnages. Un pèlerin repré-

1425? senté six fois en différentes situations, monte le rocher, et, fortifié par des personnages allégoriques, arrive au sommet. Un autre pèlerin, près de toucher le haut du rocher, est précipité par les démons dans les flots. En bas du rocher, sont des vaisseaux. En haut, à gauche, est l'image de Dieu. Pièce petit in-4 en haut., en tête du volume.

Deux miniatures représentant saint Étienne et son enterrement. Pièces petit in-4 en haut., aux feuillets 240 et 248.

> Miniatures de travail peu remarquable. La première est fort curieuse, par le sujet qu'elle représente. La conservation est médiocre.
> Ce volume, de l'ancienne bibliothèque des ducs de Bourbon, provient de Fontainebleau, n° 1445, ancien n° 1090.

Le Liure de faiz darmes et de cheuallerie, par Christine de Pisan. — Le Liure de la mutation de fortune, en vers. Manuscrit sur vélin du quinzième siècle. In-fol. veau marbré. Bibliothèque impériale, manuscrits, ancien fonds français, n° 7087. Ce volume contient :

Miniature représentant deux femmes, dont l'une est cuirassée, dans un cabinet. Au dehors, est une troupe d'hommes à cheval. Pièce in-8 en larg. Au-dessous, le commencement du texte; le tout dans une bordure d'ornements, dans le premier ouvrage, au feuillet 1, recto.

Sept miniatures représentant des sujets divers relatifs à l'ouvrage : femme dans son cabinet, barque près d'une tour, réunions, scènes d'intérieurs, combat, siége d'une tour. Pièces in-12 carrées. Dans le second

ouvrage, dans le texte, en tête de chacun des livres de l'ouvrage. 1425?

Ces miniatures, d'un travail fin, présentent de l'intérêt pour des détails de vêtements, d'ameublements et d'arrangements intérieurs. La conservation est bonne.

On croit que le portrait de Christine de Pisan se trouve dans ces miniatures.

Ce manuscrit provient de Fontainebleau, n° 345; ancien catalogue, n° 361.

Castoiement de chevalerie, composé par Charny, et dédié au duc de Bedford, régent de France, pendant la minorité de Henri VI, en vers. Manuscrit sur vélin du quinzième siècle. Petit in-4 velours rouge. Bibliothèque impériale, manuscrits, fonds de Notre-Dame, n° 273. Ce volume contient :

Miniature représentant les armoiries du duc de Bedford. Pièce in-12 en larg., au commencement du texte, bordures, ornements.

Médiocre exécution. La conservation est bonne.

La bible historiaux ou les histoires escolastres, traduite en francois par Guyart des Moulins. Manuscrit sur vélin du quatorzième siècle ou du commencement du quinzième. In-fol. magno, 2 vol. maroquin rouge. Bibliothèque impériale, manuscrits, fonds de Saint-Germain des Prés, français, n° 2 (numéro du catalogue in-4, 3). Ce manuscrit contient :

Miniature représentant l'auteur lisant dans son cabinet. Pièce in-12 carrée, dans le volume Ier, au feuillet 1, recto, dans le texte.

Miniature représentant un prélat mitré, assis, auquel

1425? l'auteur un genou à terre offre son livre. Pièce in-12 carrée, dans le volume Ier, au feuillet 2, recto, dans le texte.

Miniature représentant la création d'Adam et Ève. Miniature in-4 en haut., dans le volume Ier, au feuillet 3, recto.

Un grand nombre de miniatures représentant des sujets de la Bible. Pièces de différentes grandeurs, la plupart in-12 carrées, dans le texte. On en remarque deux représentant la construction du tabernacle, et le roi Salomon avec la reine de Saba. Pièces in-4 en larg., aux feuillets 52 du Ier volume et 274 du 2e.

> Miniatures de bon travail; elles offrent beaucoup d'intérêt pour de nombreux détails de vêtements, ameublements, arrangements intérieurs et accessoires divers. La conservation est très-belle. C'est un manuscrit remarquable.

Les croniques de Haynau, que l'on nomma jadis le royaume de Belges. Manuscrit sur vélin du quinzième siècle. In-fol. maroquin rouge. Bibliothèque de l'Arsenal, manuscrits français, histoire, n° 293. Ce volume contient :

Miniature représentant un combat de cavaliers. Pièce grand in-4 en larg.; au-dessous, le commencement du texte. Le tout dans une bordure d'ornements, animaux, fleurs. In-fol. en haut., en tête du texte.

> Cette miniature, de travail peu remarquable, offre quelque intérêt pour les armures.
> La conservation est très-belle.
> Les récits de cet ouvrage vont jusqu'à Philippe, duc de Bourgogne et de Haynaut, héritier de Jacquette de Bavière, 38° comtesse de Haynaut.

Dix cartes à jouer lithographiées et coloriées à la main, d'après les originaux conservés au cabinet des estampes de la Bibliothèque royale, faisant partie d'un jeu de cartes numérales gravées sur bois sous Charles VII. Une pl. double, l'une au trait, l'autre coloriée. In-fol. en largeur. Jeux de cartes — publiés par la Société des bibliophiles français, n° 19. 1425?

> Ces dix cartes ont été découvertes par M. Hennin, ainsi que le mentionne cet ouvrage, p. 12.

Six tapisseries représentant l'adoration des mages, un trait de l'histoire de l'empereur Trajan, un fait relatif à un certain Herkinbaldus, qui tua son neveu coupable d'un viol; enfin Jules César passant le Rubicon et livrant ensuite diverses batailles, et son élévation à l'Empire. Ces tapisseries sont à la cathédrale de Berne, en Suisse. Dix planches coloriées in-fol. en larg. Jubinal, t. II, pages 20 à 23, pl. 1 à 10.

> Ces tapisseries furent, dit-on, prises par les Suisses, à Granson ou à Morat, parmi le riche butin qu'ils firent lors de la défaite de Charles le Téméraire, en 1476. Elles sont fort remarquables sous le rapport des costumes, des armes, de l'architecture, etc., et d'autres particularités qui se rapportent à l'époque de leur fabrication.

Deux peintures murales représentant des sujets religieux, à la cathédrale de Nevers. Deux pl. in-4 lithog. L'abbé Crosnier, aux pages 214 et 220.

Figure d'une femme inconnue, debout, d'après une miniature d'une ancienne paire d'heures appartenant à

1425 ? M. de Caumartin, où elle était représentée à genoux. Dessin colorié, in-8 en haut. Gaignières, t. VI, p. 139.

Pièce de mariage faite à l'imitation d'une monnaie de Charles VI. Partie d'une pl. in-4 en haut. Poey d'Avant, pl. 23, n° 2, p. 439.

1426.

Janvier 2. Figure de Massé Poret, conseiller en Court-Laye et sous-sénéchal de l'église de Saint-Ouen, sur sa tombe, dans la chapelle de Notre-Dame, derrière le chœur de l'église de l'abbaye de Saint-Ouen de Rouen. Dessin in-fol. en haut. Gaignières, t. VI, p. 64. = Dessin in-8. Recueil Gaignières, à Oxford, t. IV, f. 15.

Avril 26. Quatre monnaies d'Étienne de Givry, évêque de Troyes. Partie d'une pl. in-4 en haut. Tobiesen Duby, Monnaies des barons, pl. 11, nos 3 à 6.

Novemb. 14. Figure de Marie de Saux, femme de Girard le Sayne, escuyer, seigneur de Lestrée, mort le 20 novembre 1386, auprès de son mari, sur leur tombe, au milieu du chapitre des Jacobins de Chaalons. Dessin in-fol. en haut. Gaignières, t. V, 51.

Vignette représentant un moine à genoux, que l'on croit être le célèbre prédicateur Vincent Ferrier, qui prêcha à Montpellier en 1348, dans un manuscrit désigné sous le nom de *Petit Thalamut*, conservé dans les archives de Montpellier. In-4 en vélin. Pl. in-12 en larg., lithog. Mémoires de la Société archéologique du midi de la France, t. II, dans le texte, p. 310.

Sceau de la ville de Paris. Partie d'une pl. in-fol. en haut. Calliat, Hôtel de ville de Paris, à la fin de la 1^{re} partie. = Partie d'une pl. in-fol. en haut. Le Roux de Lincy, Histoire de l'Hôtel de ville de Paris, à la page 148.

<div style="text-align:right">1426.</div>

<div style="text-align:center">1427.</div>

Monnaie de Jean IV, duc de Brabant, petite pl. gravée sur bois. Ordonnance, etc., Anvers, 1633, feuillet P, 4.

<div style="text-align:right">Avril 17.</div>

Monnaie du même. Partie d'une pl. lithog. in-8 en haut. Revue numismatique, 1840. L. Deschamps, pl. 25, n° 4, p. 450.

Quatre monnaies du même. Partie de deux pl. in-8 en haut., lithog. Den Duyts, n^{os} 77 à 80; pl. 10, n^{os} 72, 73; pl. 11, n^{os} 74, 75, p. 24, 25, 26.

Dix monnaies du même. Pl. in-4 en haut. Chalon, Recherches sur les monnaies des comtes de Hainaut, pl. 20, n^{os} 146 à 155, p. 102.

Monnaie du même. Partie d'une pl. in-8 en haut., lithog. Den Duyts, n° 293, pl. E, n° 23, p. 110, 111.

Onze monnaies du même. Chijs, pl. 13, 14.

Deux sceaux du même. Partie d'une pl. in-fol. en haut. Wree, La Généalogie des comtes de Flandre, p. 118, a, preuves 2, p. 302.

Tombeau de Fromondus de Cicons, prêtre, prieur de Bellefond, à Besançon, à l'abbaye de Saint-Paul, dans le chapitre, en entrant à droite, près du

<div style="text-align:right">Mai.</div>

16 CHARLES VII.

1427. mur. Dessin in-8 en haut., esquissé. Bibliothèque impériale, manuscrits, boîtes de l'ordre du Saint-Esprit, Cicons.

Juin 7. Portrait de Catherine de Bourbon, fille de Pierre Ier, duc de Bourbon, femme de Jean VI du nom, comte de Harcourt et d'Aumale, d'après une miniature du livre manuscrit des hommages du comté de Clermont, en Beauvoisis. Miniature in-fol. en haut. Gaignières, t. V, 32.

Août 11. Tombe de Guillaume de Clugny, seigneur de Menessaire et Conforgien, mort le 11 août 1427, et de Jehanne Dostuy (?), sa femme, à Autun, en l'église de Saint-Jean l'évangéliste, dans la chapelle de Clugny. Dessin in-8 en haut., esquissé. Bibliothèque impériale, manuscrits, boîtes de l'ordre du Saint-Esprit, Clugny.

Cette tombe est réunie à celle d'un autre Guillaume de Clugny, mort le 18 janvier 1437.

Décemb. 27. Tombe de Henriette de Vergey, dame de Fontaine-Francoise, femme de Jehan de Longvy, M. de Rapon, et après femme de Jehan de Vienne, seigneur de Paigney, à Thulley, abbaye, dans le chœur, au pied du degré du grand autel. Dessin in-8 en haut., esquissé. Bibliothèque impériale, manuscrits, boîtes de l'ordre du Saint-Esprit, Vergey.

Vue de la croix aux Anglais, élevée à l'endroit où était le camp des Anglais pendant le siége qu'ils mirent devant Montargis, en 1472, tombée en ruine en 1716, et rétablie sur un dôme porté par quatre piliers. — Armoiries du comte de Warwick, qui commandait les Anglais. — Sceau de

Dunois. Pl. in-4 lithog., pl. 2. Mémoires de la Société archéologique de l'Orléanais. F. Dupuis, t. II, p. 187.

1427.

Sceau et contre-sceau du maire et de la commune de la Rochelle, à une charte de 1427. Partie d'une pl. in-fol. en haut. Trésor de numismatique et de glyptique. Sceaux des communes, communautés, évêques, abbés et barons, pl. 19, n° 1.

Sceau d'Engelbert ou Englebert d'Enghien, seigneur de Rameru, à une charte de 1427. Partie d'une pl. in-fol. en haut. Trésor de numismatique et de glyptique. Sceaux des communes, communautés, évêques, abbés et barons; pl. 5, n° 7.

1428.

Sceau de Renaud IV, de Juliers, duc de Gueldres, qui succéda à Guillaume Ier, son frère. Partie d'une pl. in-fol. en haut. Trésor de numismatique et de glyptique. Sceaux des grands feudataires de la couronne de France, pl. 30, n° 7.

1428.

Figure de Yolande de Trie, femme de Robert IVe du nom, seigneur de Beu, premier chambellan de Louis II, roi de Naples et de Sicile, duc d'Anjou, et armes de la maison de Trie, sur des vitraux, à l'abbaïe de Gomer-Fontaine, près de Chaumont. Partie d'une pl. in-4 en haut. Millin, Antiquités nationales, t. IV, n° XLII, pl. 3 (qui devrait être 2), nos 9, 10, 11.

Henri VI, roi d'Angleterre, avec Jean, duc de Bedford, regent de France. Miniature d'un manuscrit de la

1428 ? Bibliothèque harleienne, dans le Musée britannique. Pl. in-12 en larg. Strutt, The regal and ecclesiastical Antiquities of England, 1777; pl. 41. = Édition de 1842. Idem.

Sceau des commune, cité et ville de Tournay, à une charte de 1428. Partie d'une pl. in-fol. en haut. Trésor de numismatique et de glyptique. Sceaux des communes, communautés, évêques, abbés et barons, pl. 5, n° 12.

Sceaux de Philippe, comte de Sarrebruck et de Nassau-Weilbourg, seigneur de Commercy, mort vers 1428, et de Isabelle de Lorraine, sa femme. Partie d'une pl. in-8 en haut., lithog. Dumont, Histoire de Commercy, t. Ier, à la p. 179.

1429.

Mars 22. Tombeau de Renaud, seigneur du Châtelet et de Douilly, et de Jeanne de Chauffour, sa femme, morte le 28 novembre 1435, dans l'église des Cordeliers de Neuf-Château, p. 39. Pl. in-fol. en haut. Calmet, Histoire généalogique de la maison du Châtelet, à la p. 39.

Juillet 12. Portrait de Jean Gerson, à mi-corps, tenant de la main gauche un rouleau. En bas : Quid Sorbona potest, etc. Estampe in-4 en haut.

Portrait du même, en buste, de face. Au-dessous un cartouche sur lequel on lit : Joannes Gerson Theologus Universitatis Parisiensis, etc. Estampe in-4 en haut.

Portrait du même, à mi-corps, regardant vers la gauche. Pl. petit in-4 en haut. Thévet, Pourtraits, etc., 1584, à la p. 153, dans le texte.

1429.
Juillet 12.

Portrait du même, en buste, dans un médaillon rond. *L. Desrochers.* Pl. petit in-4 en haut., dans une bordure, planche séparée. (Charpentier), Description — de l'église métropolitaine de Paris, à la fin, sans texte. Exemplaire de la Bibliothèque impériale.

Pour la tapisserie représentant le roi Charles VII allant faire son entrée en la ville de Reims, pour y être sacré, à la conduite de la Pucelle d'Orléans, voir à l'année 1431, mai 30.

Juillet 17.

Tombeau d'Erard du Châtelet, dans l'église des Cordeliers de Neuf-Château, p. 31. Pl. in-fol. en haut. Calmet, Histoire généalogique de la maison du Châtelet, à la p. 31.

Déc. 12.

Tombeau de Simon de Cramaud, cardinal, avec son buste en albâtre colorié, près le grand autel, du costé de l'Evangile, contre la closture du chœur de l'église cathédrale de Saint-Pierre de Poitiers, et épitaphe. Deux dessins in-4 et in-4 en larg. Recueil Gaignières à Oxford, t. VII, f. 47, 49.

Déc. 15.

Les Aphorismes d'Hippocrates, écrit par Jean Tourtier, chirurgien du duc de Bedford, régent du royaume de France, en 1429. Manuscrit sur vélin du quinzième siècle, in-fol. veau fauve. Bibliothèque impériale, manuscrits, fonds de Notre-Dame, n° 173. Ce volume contient :

Lettres initiales peintes, représentant des sujets divers, sacrés et autres, compositions d'un ou deux person-

1429. nages. Petites pièces, bordures de pages, ornements dans le texte.

> Miniatures, d'un travail qui a de la finesse, offrant peu d'intérêt. La conservation est médiocre.

Livre contenant des blasons. Manuscrit sur papier du seizième siècle. In-4 veau brun. Bibliothèque impériale, manuscrits. Supplément français, n° 626. Ce volume contient :

Un très-grand nombre de dessins coloriés représentant des blasons, avec les indications des familles.

> Ces dessins sont d'une exécution médiocre. La conservation est bonne.
> Le second feuillet porte que ce volume contient la Confrairie de la Cour amoureuse, dont était souverain Charles VII, roÿ de France. Rien ne semble dans le volume se rapporter à ce titre.

Recueil de tous les chapitres et festes de la Toison d'or, institués par Philippe le Bon, duc de Bourgogne, 1429, en la ville de Bruges. Manuscrit in-fol. sur papier, de la bibliothèque de la ville de Lille. G. Hænel, 180. Ce manuscrit contient :

Les armoiries des chevaliers peintes.

Monnaie de Philippe de Bourgogne-Brabant, comte de Saint-Pol et de Ligni. Petite planche gravée sur bois. Revue numismatique, 1842. A. d'Affry de la Monnoye, p. 43, dans le texte.

1430.

1430. Janvier 10.
Carousel des chevaliers de l'ordre de la Toison d'or fait à Bruges, aux nopces de Philippe le Bon, duc de Bourgo-

gne, avec l'infante Isabel de Portugal, au mois de janvier, 1430.
l'an M. CCCC. XXX.

Après ce titre, il y a une feuille contenant un court récit de ce carousel, au bas de laquelle on lit que M. de Gaignières avait fait faire cette fidèle copie sur un manuscrit conservé dans le cabinet de l'Empereur, à Vienne. Vient ensuite un état des trente-huit chevaliers de la première promotion de la Toison d'or, dont la plus part sont Français, et qui formèrent ce carousel. Vol. in-fol. mar. rouge, provenant de Gaignières, et cité dans le tome XI du recueil : Maisons étrangères, p. 25, à la suite des deux feuilles décrites. Ce volume contient :

Trente-huit portraits des chevaliers du carousel à cheval. Dessins coloriés. In-fol. en haut.

Ordre de la Toison d'or institué par Philippe le Bon, Janvier 10. duc de Bourgogne. Pl. in-4 en haut. Chifflet, Lilium francorum veritate historica botanica et heraldica illustratum, p. 81, dans le texte.

Premier chapitre de l'ordre de la Toison d'or, institué par Philippe le Bon, duc de Bourgogne. Copie d'un tableau du temps, par Albrier. Musée de Versailles, n° 2963.

Histoire de l'ordre de la Toison d'or, etc., par le baron de Reiffenberg. Bruxelles, fonderie et imprimerie normales, 1830. In-4, fig. Cet ouvrage contient :

Huit planches représentant un chapitre de l'ordre, le collier de l'ordre, une croix, des costumes et un chandelier. Pl. lithog. de diverses dimensions. Lettres C à K.

Les planches A et B, qui sont dans le texte, sont des copies sans intérêt.

1430.
Août 4.
Portrait en pied de Philippe Ier, duc de Brabant, peinture du commencement du quinzième siècle. Pl. in-fol. en haut. Beaunier et Rathier, pl. 171.

<blockquote>Suivant un registre du Parlement, sa mort serait du 13 octobre 1429.</blockquote>

Six monnaies de Philippe Ier, comte de Saint-Pol, duc de Brabant. Chijs, pl. 14, 15; supplément, pl. 34.

Novembre 6. Figure de Nicole Daguenet, femme de Jean Morelet, seigneur d'Anquiterville, mort le...... 1421, auprès de son mari, sur leur tombe devant la chapelle de la Vierge, dans l'église de l'abbaye de Saint-Ouen de Rouen. Dessin in-fol. en haut. Gaignières, t. V, p. 88.

Figure de Guillaume du Bosc, escuyer, seigneur de Tendos et Dementreville, sur son tombeau, dans le cloître de l'abbaye de Saint-Ouen de Rouen. Dessin in-fol. en haut. Gaignières, t. VI, p. 51.

Tombe de Guillaume du Bosc, mort en 1430, et de Perette le Tourneur, sa femme, morte en 1438, en pierre, du costé du refectoire, dans le cloistre de l'abbaye de Saint-Ouen de Rouen. Dessin grand in-8. Recueil Gaignières, à Oxford, t. IV, f. 41.

<blockquote>Voir à 1438.</blockquote>

Tombeau de Regnier Pot......, mort le 19 octobre 1420, et Jacques Pot, son fils, mort le 1430, en la chapelle de Pot, en l'église paroissiale de la Roche en Conté. Dessin in-8 en larg., esquissé. Bibliothèque impériale, manuscrits, boîtes de l'ordre du Saint-Esprit, Pot.

Monnaie de Philippe le Bon, duc et comte de Bourgo- 1430.
gne, frappée avant 1430. Partie d'une pl. lithog.
in-8, en haut. Revue numismatique, 1843. Anatole
Barthelemy, pl. 4, n° 4, p. 44.

Figure de Guillaume le Duc, président au Parlement, 1430?
sur son tombeau, aux Célestins de Paris. Partie
d'une pl. in-4 en larg. Millin, Antiquités nationales,
t. Ier, n° III, pl. 24, n° 3.

> Je n'ai pas pu trouver la date de la mort de Guillaume le
> Duc. Il paraît avoir été reçu conseiller au Parlement vers 1413.

Figure de Jeanne Porchere, femme de Guillaume le
Duc, président au Parlement, mort le 1430? à
côté de son mari, sur leur tombe, aux Célestins de
Paris. Partie d'une pl. in-4 en larg. Millin, Antiquités
nationales, t. Ier, n° III, pl. 24, n° 3.

> Je n'ai pas pu trouver la date de la mort de Jeanne Por-
> chère. Elle porte un hennin, coeffure introduite en France par
> Isabeau de Bavière, et qui fut longtemps à la mode.

> Traité de la Jurisdiction ecclesiastique, par frere Laurent
> Pignon de l'ordre des frères prêcheurs, confesseur de
> Philippe le Bon, duc de Bourgogne. Manuscrit sur velin
> du quinzième siècle. In-4, mar. rouge. Bibliothèque
> impériale, manuscrits, fond de Saint-Germain-des-Prés,
> français, n° 1782. Ce volume contient :

Miniature représentant Philippe le Bon, duc de Bour-
gogne, entouré de quatre personnages, auquel l'au-
teur, un genou en terre, offre son livre ; dans une
bordure d'ornements. Pièce in-4 en haut. au feuil-
let 1, verso.

Miniature représentant un prélat, un guerrier couronné,

1430 ? tenant l'épée et le globe, et un laboureur, debout. On lit, au-dessous du premier : *Je prie pour ces deux;* au-dessous du second : *Je deffend ces deux;* au-dessous du troisième : *Je gouuerne ces deux.* Au fond, un paysage avec édifices, dans une bordure d'ornements. Pièce in-4 en haut., feuillet vers le milieu du volume.

> Ces deux miniatures sont d'un bon travail, et fort curieuses pour les vêtements. La conservation est très-belle.
>
> Laurent Pignon fut confesseur de Philippe le Bon, de 1422 jusqu'en 1438 et plus; il fut évêque d'Auxerre en 1434, et mourut en 1446.
>
> Cet ouvrage fut composé vers l'an 1430.
>
> Les inscriptions placées sous les trois personnages sont à remarquer. Celles des deux premiers ont été employées dans les représentations semblables, répétées à diverses époques, et jusques en 1789; ces trois figures représentaient le clergé, la noblesse et le tiers état. Mais sous celui-ci on lisait : *Je nourris ces deux.*
>
> La variante que l'on rencontre sur le manuscrit de cet article : *Je gouverne ces deux*, est une indication bien curieuse de la marche des idées, qui, dès le commencement du quinzième siècle, commençaient à germer dans les esprits sur l'essence du pouvoir souverain. Et ce livre a été écrit par un prêtre! On pourrait penser que c'est une erreur de l'écrivain; mais elle serait extraordinaire dans une peinture si soigneusement exécutée. Enfin l'on pourrait croire que le mot *gouverne* est une altération. Mais j'ai examiné ces légendes avec le plus grand soin, et elles sont évidemment intactes.

Livre d'heures de Philippe le Bon, duc de Bourgogne. Manuscrit du quinzième siècle, 1er tiers. Quatre parties in-...... Bibliothèque des ducs de Bourgogne, n°s 5513 à 5516. Marchal, t. Ier, p. 111. Ces heures contiennent :

Des miniatures.

L'Arbre des batailles (arbor bellorum), par Honoré Bonnet, prieur de Sallon, en Provence. Manuscrit sur parchemin. Petit in-fol. de 175 feuillets. Bibliothèque royale de Munich, Codices gallici, in-fol., n° 12. Ce manuscrit contient :

1430?

Une miniature représentant Honoré Bonnet, à genoux, offrant son ouvrage à Charles VI, assis sur un trône; à son côté, est un personnage assis représentant un empereur; plus à gauche est un pape; quelques autres personnages sont placés derrière. Cette pièce, servant de frontispice, est in-4 en haut., placée en haut du feuillet, dont le reste est rempli par des ornements et le commencement du texte.

Cette miniature est intéressante, quoique d'une médiocre exécution. Je n'ai rien remarqué d'ailleurs dans ce manuscrit qui mérite d'être indiqué. Le texte est presque entièrement copié du Traité des armes de Barth. Bonnet (alias Bonnor), qui a composé son ouvrage par ordre de Charles V, pour l'instruction de Charles VI, son fils. Voir Lelong (1771), n° 40,148.

La Fleur des histoires, — Histoire de Griseldis, qui est appelée le Miroir des dames. Manuscrit sur vélin du quinzième siècle. In-fol. magno, deux volumes, veau brun. Bibliothèque Mazarine, n°s 524, 525. Cet ouvrage contient :

Un grand nombre de miniatures représentant des sujets de l'histoire sainte et de l'histoire de France, jusqu'à Charles VI; scènes d'intérieur, entrevues, combats, siéges de villes, scènes de guerre et maritimes, exécutions, morts, etc. Pièces in-4 dans le texte. Lettres initiales peintes.

Ces miniatures, exécutées d'un travail léger, offrent beau-

coup d'intérêt sous le rapport des vêtements, armures, ameublements, de détails d'intérieur et autres. La conservation n'est pas bonne.

Ce manuscrit provient de la bibliothèque des chanoines réguliers de Saint-Martin de Paris, de l'ordre de la Sainte-Trinité de la Rédemption des captifs.

Les Chroniques de France, de Guillaume de Nangis, finissant à l'année 1422. Manuscrit sur vélin du quinzième siècle, in-fol. veau brun. Bibliothèque impériale, manuscrits, ancien fonds français, n° 8298 [3]. Ce volume contient :

Une miniature; on voit dans le milieu l'écusson aux trois fleurs de lis, au-dessus duquel s'élève une tige de lis, et qui est soutenu par deux anges; à droite et à gauche sont huit personnages; au-dessous, deux écussons d'armoiries. In-4 en larg. Cette miniature, ainsi que le commencement du texte, sont dans une bordure d'ornement in-fol., au feuillet 1, recto, dans le texte.

Cette miniature est curieuse sous le rapport des vêtements des huit personnages qui y sont représentés. Sa conservation est belle.

Les Croniques abregees de la geste jusqu'au roi Charles VI, par Guillaume de Nangis. Manuscrit sur vélin du quinzième siècle, in-fol. veau brun. Bibliothèque impériale, manuscrits; supplément français, n° 113. Ce volume contient :

Miniature représentant l'auteur dans son cabinet parlant à divers personnages. Pièce petit in-4 en larg., ceintrée par le haut, au commencement du texte.

Quelques miniatures représentant des faits de l'histoire

de France; couronnement, combat, cérémonies re- 1430?
ligieuses. Pièces petit in-4 en larg., dans le texte.

> Miniatures d'un bon travail. On y trouve des détails intéressants pour les vêtements, armures et arrangements intérieurs. La conservation est très-belle.

Le Livre des triumphes de Petrarch, translaté de langue toscane. Manuscrit sur parchemin petit in-fol. de 51 feuillets. Bibliothèque royale de Munich, codices gallici, in-fol., n° 14. Ce manuscrit contient :

Une miniature représentant Cupidon et une femme assis sur un char traîné par quatre chevaux venant sur le devant; à gauche, est l'auteur assis; en bas à droite, on voit divers personnages. Petit in-fol. en haut.; en tête du volume.

Un dessin à la plume représentant l'adoration des rois, préparé pour être peint en miniature, mais non terminé. Pet. in-fol. en haut.; sur le feuillet 42.

> La miniature est curieuse sous le rapport des costumes de l'époque du manuscrit. Je n'ai vu à remarquer dans ce volume que le dessin préparé et non terminé.

Danse aux chansons, miniature d'un manuscrit de Gérard de Nevers, dédié à Charles de Bourgogne, comte de Navarre. Partie d'une pl. in-fol. magno en haut. Al. Lenoir, Monumens des arts libéraux, etc., pl. 43, p. 46.

> L'auteur n'a pas donné une désignation suffisante du manuscrit.

Gargouilles de Notre-Dame de l'Épine. Pl. lithog. in-fol. en larg. Taylor, etc., Voyages pittoresques et romantiques dans l'ancienne France. Champagne, n° 296.

1430? Plaque de plomb d'un homme d'armes de la ville d'Arras, du parti de Philippe le Bon. Partie d'une pl. in-8 en haut. Revue numismatique, 1849. J. Rouyer, pl. 9, n° 4, p. 375.

Sceau du prieuré de Souvigny. Petite pl. grav. sur bois. Société de sphragistique. Félix Bertrand, t. Ier, p. 41, dans le texte.

Trois monnaies d'Henri VI, roi d'Angleterre, roi de France, frappées à Rouen. Partie d'une pl. in-8 en haut. Lecointre-Dupont, Lettres sur l'histoire monétaire de la Normandie, pl. 3, nos 9 à 11.

1431.

Janvier 25. Trois monnaies de Charles Ier ou II, duc de Lorraine. Partie d'une pl. in-4 longue en larg. Baleicourt, Traité de la maison de Lorraine, à la page xxvij, nos 4, 5, 6.

Cinq monnaies de Charles II, duc de Lorraine. Partie d'une pl. in-fol. en haut. Calmet, Histoire de Lorraine, t. II, pl. I, nos 17 à 21.

Quatre monnaies de Charles II, fils de Jean Ier, duc de Lorraine, frappées à Sierck. Partie d'une pl. in-8 en haut. Teissier, Histoire de Thionville, pl. à la p. 445, nos 3 à 6.

Cinq monnaies du même, frappées à Sierck. Partie d'une pl. in-fol. en haut. lithog. Mémoires de l'Académie royale de Metz, 1828, pl. 3.

Trente-cinq monnaies du même. Deux pl. et partie

d'une in-4 en haut. lithog. De Saulcy, Recherches sur les monnaies des ducs héréditaires de Lorraine, pl. 8, n°˙ 1 à 12; pl. 9, n°˙ 1 à 19; pl. 10, n°˙ 1 à 4.

1431.
Janvier 25.

Monnaie de Charles II, duc de Lorraine, regent du comté de Bar. Petite pl. grav. sur bois. Humphreys, Manual, t. II, p. 521, dans le texte.

Sceau de Charles II, duc de Lorraine. Partie d'une pl. in-fol. en haut. Calmet, Histoire de Lorraine, t. II, pl. 4, n° 22.

Monnaie de Martin V (Othon Colonne), pape, frappée à Avignon. Partie d'une pl. lithog. in-8 en haut. Revue numismatique, 1839. L. Cartier, pl. 11, n° 12 (14 par erreur), p. 267.

Février 21.

Figure debout de Jean Juvenel des Ursins, chevalier, baron de Trainel, conseiller du roi, sur son tombeau, dans la chapelle Saint-Remy, à Notre-Dame de Paris, où il est représenté à genoux. Dessin in-fol. en haut. Gaignières, t. VI, p. 53. = Partie d'une pl. in-fol. en larg. Montfaucon, t. III, pl. 67, n° 1.

Avril 1.

Tombeau de Jehan Juvenel des Ursins, baron de Trainel, conseiller du roy, mort le 1ᵉʳ avril 1431, et de Michelle de Vitri, sa femme, morte le 15 juin 1456, à droite, dans la chapelle de Saint-Remy, au costé du chœur de l'église cathédrale de Nostre-Dame de Paris. Dessin in-fol. en haut. Bibliothèque impériale, manuscrits, boîtes de l'ordre du Saint-Esprit, Juvenel.

Statue de Jean Juvenel des Ursins, à Notre-Dame de Paris, avec celle de sa femme Michelle de Vitry.

1431.
Partie d'une pl. in-8 en haut. Al. Lenoir, Musée des monuments français, t. II, pl. 80, n° 82.

Statue de Jean Juvenel ou Jouvenel des Ursins, prevot des marchands, president au parlement, etc., en pierre coloriée, sur son tombeau, avec Michel de Vitry, sa femme, dans l'église de Notre-Dame de Paris. Musée de Versailles, n 2965.

Jean Juvenel des Ursins et Michelle de Vitry, sa femme; fragment d'un tableau du Musée de Versailles. Pl. in-4 carrée grav. sur bois. Lacroix, le Moyen âge et la Renaissance, t. III; Vie privée, 35, dans le texte.

> Le musée de Versailles contient (n°s 2965 et 2966) non pas un tableau représentant ces deux personnages, mais leurs deux statues, qui étaient placées sur leur tombeau.
> Voir à l'année 1456.

Tableau représentant la famille de Jean Juvenel des Ursins, chevalier et baron de Trainel, dans la chapelle de Saint-Remy, dite des Ursins, dans l'église de Notre-Dame de Paris. Miniature in-4 en larg. Gaignières, t. VII, p. 30. = Partie d'une pl. in-fol. en larg. Montfaucon, t. III, pl. 67, n°s 4 à 16.

Tableau représentant Jean Juvenel des Ursins, Michelle de Vitry, sa femme, et leurs enfans, attribué à Gringonard, peintre de Charles VI. Pl. in-8 en larg. Al. Lenoir, Musée des monuments français, t. III, pl. 91, n° 82 bis. = Pl. in-12 en larg. A. Lenoir, Histoire des arts en France, pl. 57.

Portraits de Jean Juvenal ou Juvenel des Ursins et de sa famille. Tableau d'un peintre inconnu de l'école

française, provenant de l'église Notre-Dame de Paris. Musée du Louvre, tableaux, école française, n 651.

1431.

Jeanne d'Arc nacquit à Domremy, près Vaucouleurs, vers l'an 1410. Ses parents étaient pauvres ; elle resta bergère jusqu'à l'âge de dix-huit ans. Douée d'une imagination ardente, frappée de la situation malheureuse de la France à cette époque, elle se crut inspirée par le ciel et destinée à sauver Charles VII. En février 1429, ses parents la présentèrent à Baudricourt, gouverneur de Vaucouleurs, qui l'envoya au roi, auquel elle inspira de la confiance. Il lui donna la direction de quelques troupes, avec lesquelles elle força les Anglais à lever le siége d'Orléans. Elle remporta d'autres succès de guerre importans, et conduisit ensuite le roi à Reims, où il fut sacré le 17 juillet 1429.

Mais, ensuite, faite prisonnière, elle fut livrée aux Anglais, qui la firent juger et condamner, comme sorcière, à être brulée vive. Ce jugement fut exécuté, à Rouen, le 30 mai 1431. Ainsi périt cette jeune héroïne, qui a été surnommée *la Pucelle d'Orléans*.

On ne connaît pas de productions des arts du temps même de ces événements, qui soient spécialement relatives à Jeanne d'Arc, et surtout qui offrent des représentations exactes de sa personne.

Après la mort de Jeanne, et dans les temps qui suivirent, des monuments furent élevés à sa mémoire, des compositions historiques relatives aux événements de sa vie furent exécutées par divers artistes, de nombreux portraits furent peints et gravés. Mais ces productions des arts n'ont aucune valeur historique positive et réelle relativement à Jeanne d'Arc elle-même, ni à son temps précis.

On doit les considérer en grande partie comme offrant des indications à citer, et surtout comme étant relatives aux

Mai 30.

1431. époques auxquelles elles ont été exécutées. Elles doivent être appréciées avec critique.

Ces productions à indiquer ici, en général, sont les monuments élevés à Rouen et à Orléans, des miniatures de manuscrits à peu près contemporaines, deux dessins sans importance regardés comme du temps, deux tapisseries, une statuette en bronze, une médaille.

Quant aux portraits en particulier, ils sont tous entièrement imaginaires; quelques-uns d'entre eux sont de travail remarquable, et il faut citer particulièrement ceux gravés par Léonard Gaultier.

Divers auteurs ont publié des recherches et des observations sur ce sujet. Un travail étendu et remarquable a paru, et doit être spécialement cité. En voici le titre : Recherches iconographiques sur Jeanne d'Arc, dite la Pucelle d'Orléans, par M. Vallet de Viriville. Revue archéologique. Paris, A. Leleux, 1855-1856, XII^e année, fig., p. 84, etc. Cette dissertation a été aussi publiée à part. Paris, Dumoulin, 1855, in-8, fig.

N. X. Willemin a donné des détails intéressants sur les portraits de Jeanne d'Arc. Voir Monuments français inédits, etc. Paris, 1839, in-fol., article de la planche 164, p. 8, etc.

Un catalogue nombreux de portraits de Jeanne d'Arc gravés et dessinés a été donné par M. Soliman Lieutaud, dans son opuscule intitulé : Liste alphabétique des portraits des personnages nés dans l'ancien duché de Lorraine, etc., p. 37.

J'indique ci-après les monuments à peu près contemporains de Jeanne d'Arc, qui peuvent donner des idées approximativement exactes sur sa personne, en rappelant ce qui vient d'être exposé.

Je n'ai pas pu avoir connaissance ou communication de la totalité des productions artistiques de cette nature men-

tionnées dans les recherches de M. Vallet de Viri- 1431.
ville.

Quant à toutes les autres productions des arts relatives à
Jeanne d'Arc, et spécialement quant à ses portraits, leur
désignation ne devait pas être comprise dans mon tra-
vail. Ce sont, il faut encore le redire, des œuvres d'art
sans aucune valeur historique.

Tapisserie représentant Jeanne d'Arc venant vers Char- Mai 30.
les VII, qui est à cheval, suivi de quatre autres cava-
liers. Légende allemande indiquant le sujet, sur une
banderole, dans le champ. Estampe photographiée,
petit in-fol. en larg.

> Cette tapisserie a été acquise, il y a peu d'années, à Lucerne
> par M. le marquis d'Azeglio, ministre de Sardaigne en Angle-
> terre, qui en a fait don à la ville d'Orléans.
>
> Elle paraît évidemment avoir été fabriquée à l'époque à la-
> quelle elle se rapporte (1429-1430).

Miniature représentant la bataille de Patai du 18 juin
1429, dans laquelle on voit Jeanne d'Arc à cheval,
d'un manuscrit des Chroniques de Monstrelet, in-fol.,
3 vol., de la Bibliothèque royale, manuscrits, fonds
de Lavallière, n° 32. Pl. in-fol. en haut. Silvestre,
Paléographie universelle, t. III.

> Voir Revue archéologique de A. Leleux. Vallet de Viriville,
> XII° année, 1855-1856, p. 79.
>
> Ce manuscrit est placé à l'année 1510.

POURTRAIT D'UNE TAPISSERIE FAITE Y A DEUX CENS ANS OU
EST REPRESENTÉ LE ROY CHARLES VII ALLANT FAIRE SON
ENTRÉE EN LA VILLE DE REIMS, POUR Y ESTRE SACRÉ A LA
CONDUITE DE LA PUCELLE D'ORLEANS, 1429. Le roi
Charles VII et Jeanne d'Arc à cheval couverts d'ar-

1431. mures, marchant à droite, vers la ville de Reins, qui est au fond. Ils sont précédés, entourés et suivis de nombreux guerriers à pied et à cheval. En haut, le titre ci-dessus. Dans le champ, autre titre, indications et lettres de renvois. Au-dessous, explications des lettres de renvois en six lignes. *J. Poinssart F.* Estampe petit in-fol. en larg. *Pièce très-rare et très-remarquable.*

> L'indication donnée dans le titre de cette estampe portant que cette tapisserie représentée avait été faite il y avait deux cents ans, était une erreur. Cette estampe a été gravée dans la première moitié du dix-septième siècle, et d'après un ouvrage du temps de Charles VIII ou de Louis XII.
> Voir Revue archéologique. Vallet de Viriville, XII° année, 1855-1856, p. 86.
> Il existait encore, à ce que l'on croit, en 1817, à Reins, quelques fragments de cette tapisserie, qui maintenant sont perdus. Voir Jubinal, les Anciennes tapisseries historiées, t. II, p. 15, 16.

Fontaine élevée en l'honneur de Jeanne d'Arc sur le lieu même où elle fut brûlée, à Rouen, place du Vieux-Marché. Pl. in-4 en haut. Millin, Antiquités nationales, t. III, n° xxxvi, pl. 2. = Pl. in-fol. en haut. De Jolimont, Monuments les plus remarquables de la ville de Rouen.

> Construite par ordre de Charles VII, peu après l'exécution de Jeanne d'Arc. Cette fontaine tomba en ruines en 1755; elle fut reconstruite avec beaucoup moins de magnificence, sur les dessins de J. B. Descamps; avec une statue de Jeanne, par Michel-Ange Stoldz.

Monument en l'honneur de Jeanne d'Arc, la Pucelle d'Orléans, élevé par Charles VII, en 1458, à Or-

léans. Pl. in-4 en haut. Millin, Antiquités nationales, t. II, n° IX, pl. 1. = Partie d'une pl. in-4 en larg. Millin, Voyage dans les départements du midi de la France, pl. LXXX, n° 6, t. IV, II° partie, p. 795 (n° 5 par erreur). = Pl. petit in-4 en haut. Recueil de plusieurs inscriptions, etc. (par Charles des Lys). Paris, Edme Martin, 1628, in-4 fig., au 2° feuillet recto. = Pl. coloriée; in-fol. en haut. A critical inquiry into contient armour as it existed in Europe, etc., by Samuel Rush Meyrick. London, 1824, 3 vol.

1431.

> Ce monument, composé de quatre figures en bronze représentant la Vierge et le corps de J.-C., Charles VII et Jeanne d'Arc, fut élevé en 1458 sur l'ancien pont d'Orléans. En 1567, il fut détruit et refait ensuite aux frais de la ville, et replacé en 1571. Enfin il avait été relégué dans des magasins depuis environ trente ans, lorsqu'en 1771, on le fit reparaître et placer sur un piédestal, par les soins et sous la conduite de M. Desfriches.
>
> Le recueil de plusieurs inscriptions, etc., par Charles des Lys, contient un portrait de Jeanne d'Arc gravé par L. Gaultier, qui est imaginaire et sans valeur historique.
>
> J'ai vu un exemplaire de ce rare volume contenant aussi l'estampe représentant Charles VII et la Pucelle allant à Reims. Mais cette planche n'a pas été faite pour cet ouvrage.
>
> Voir : l'Histoire abrégée de la vie et des exploits de Jeanne d'Arc, surnommée la Pucelle d'Orléans, par Jollois. Paris, P. Didot l'aîné, 1821, in-fol. magno, fig.

Trois dessins informes, ou croquis, dont deux représentant la Pucelle d'Orléans, tracés par Fauquemberg, greffier du parlement de Paris, sur l'un de ses registres, conservé aux Archives du palais Soubise, section judiciaire, registre du Conseil, n° XV. Partie d'une pl. in-8 en haut. Revue archéologique de

1431. A. Leleux. Vallet de Viriville, XII⁰ année, 1855-1856, pl. 257, n⁰ˢ 1, 3, 6, p. 70, 71.

> Ces dessins ne sont que des croquis très-imparfaits, et dont on ne peut tirer aucun détail qui mérite attention. Rien d'ailleurs n'indique positivement que celui qui les a tracés ait eu l'idée de rappeler la figure de Jeanne d'Arc.

Portrait de Jeanne d'Arc, dans une des miniatures des vigilles de la mort de Charles VII. Manuscrit de la Bibliothèque impériale, ancien fonds français, n⁰ 9677, placé à l'année 1484. = Partie d'une pl. lithog. et coloriée in-fol. magno en larg. Du Sommerard, les Arts au moyen âge, album, 4⁰ série, pl. 9, n⁰ 4.

Portrait de Jeanne d'Arc, miniature du manuscrit du Champion des dames, de la Bibliothèque impériale, supplément français, n⁰ 632 ², placé à l'année 1451. = Partie d'une pl. in-8 en haut. Revue archéologique de A. Leleux. Vallet de Viriville, XII⁰ année, 1855-1856, pl. 257, n⁰ 5, p. 75.

> Ce portrait, presque contemporain de Jeanne d'Arc, paraît représenter fidèlement le costume militaire adopté par la Pucelle d'Orléans.
> Voir aussi Bulletin de la Société de l'histoire de France, 10 août 1844, p. 75 et 78.

Initiale E, dans laquelle est peint un portrait de Jeanne d'Arc, d'un manuscrit contenant les deux procès de la Pucelle, écrit vers 1490, de la Bibliothèque impériale, fonds de Saint-Victor, n⁰ 285.

> Voir Revue archéologique de A. Leleux. Vallet de Viriville, XII⁰ année, 1855-1856, p. 78.

Portrait de Jeanne d'Arc dans une miniature de la 1431.
chronique du roi Charles VII, par Jean Chartier.
Manuscrit. Bibliothèque de l'Arsenal, manuscrits
français, histoire, n° 160, placé à l'année 1461.

Charles VII sur son trône, entouré de divers person-
nages, parmi lesquels on remarque *Jeanne la Pu-
celle*, miniature de la chronique de Charles VII, par
Jean Chartier, religieux et chantre de monseigneur
Saint-Denis en France, manuscrit écrit par Estienne
Roux, en 1471, de la Bibliothèque de Rouen. Partie
d'une pl. coloriée in-fol. en haut. Willemin, p. 164.

> Voir Revue archéologique, A. Leleux. Vallet de Viriville,
> XII° année, 1855-1856, p. 77.
> Voir à l'année 1461.

Miniature représentant Jeanne d'Arc d'un manuscrit
intitulé : Les Vies des femmes célèbres, par Antoine
Dufour, évêque de Marseille, offert à Anne de Bre-
tagne, en 1501.

> Voir Revue archéologique, A. Leleux. Vallet de Viriville,
> XII° année, 1855-1856, p. 79.
> Cette miniature a été gravée dans : Femmes célèbres de
> l'ancienne France, par M. Leroux de Lincy. Paris, 1848.
> Ce manuscrit a été vendu, en 1850, en vente publique,
> trois mille francs.

Initiale U, dans laquelle est peint le sujet de Jeanne
d'Arc devant ses juges, d'un manuscrit latin, conte-
nant le procès de la Pucelle, exécutée vers 1500, de
la Bibliothèque impériale, fonds latin, n° 5960 ou
5969.

> Voir Revue archéologique, A. Leleux. Vallet de Viriville,
> XII° année, 1855-1856, p. 79.

1431. Statuette de bronze représentant Jeanne d'Arc à cheval, appartenant à M. Carrand. Pl. in-8 en haut. Revue archéologique. Vallet de Viriville, XIIe année, 1855-1856, pl. 258, p. 74.

Médaille en plomb, attribuée à Jeanne d'Arc. Petite pl. gravée sur bois. Revue de la numismatique française, 1836, G. Rolin, p. 413, dans le texte. = Partie d'une pl. in-8 en haut. Revue archéologique de A. Leleux. Vallet de Viriville, XIIe année, 1855-1856, pl. 257, n° 5, p. 72.

Juin 17. Tombe de Nicolaus Ruffi, en pierre, au milieu de la chapelle de Saint-Nicolas et de la Madeleine, derrière le chœur de l'église de l'abbaye de Jumièges. Dessin in-8. Recueil Gaignières à Oxford, t. V, f. 22.

Juillet. Tombe de Jean de la Cauchée, abbé, en pierre, au milieu de la chapelle de Saint-Michel, derrière le chœur de l'église de l'abbaye de Jumièges. Dessin in-8. Recueil Gaignières à Oxford, t. V, f. 23.

1432.

Juin 19. Figures à genoux de Jean II, roi de Chipre, de la maison de Lusignan, et de Charlotte de Bourbon, fille de Jean, comte de Vendosme, sa femme, sur un vitrail de la chapelle de Vendosme, dans l'église cathédrale de Chartres. Dessin colorié in-fol. en haut. Gaignières, t. VI, p. 31.

L'époque de la mort de Charlotte de Bourbon n'est pas connue.

Monnaie de Jean II, ou Janus, roi de Chypre, de Jé-

rusalem et d'Arménie. Partie d'une pl. lithog. in-4 en 1432.
hauteur. Buchon, Recherches, — quatrième croisade, pl. VI, n° 8, p. 409. = Idem. Nouvelles recherches, atlas, pl. 27, n° 8.

Monnaie du même. Partie d'une pl. in-4 en haut. De Saulcy, Numismatique des croisades, pl. 12, n° 1, p. 108.

Tombe de Herveus Pœsardi (?), decretor, professor; sa Octobre 6.
figure avec ses élèves, proche l'œuvre, dans la nef de l'église de Saint-Yves de Paris. Dessin grand in-8. Recueil Gaignières à Oxford, t. X, f. 60.

Statue de Anne de Bourgogne, fille de Jean sans Peur, Novemb. 14.
femme de Jean de Lancastre, duc de Bedford, en marbre, provenant de son tombeau aux Célestins de Paris. Musée du Louvre, sculptures modernes, n° 82. = Musée des monuments français, n° 83. = Musée de Versailles, n° 158.

Figure de la même, en marbre blanc sur un tombeau de marbre noir, dans le mur, près du grand autel des Célestins de Paris. Dessin in-fol. en hauteur. Gaignières, t. XII, p. 23. = Partie d'une pl. in-fol. en haut. Montfaucon, t. III, pl. 64, n° 4. = Partie d'une pl. in-4 en larg. Millin, Antiquités nationales, t. I, n° III, pl. 23, n° 2. = Partie d'une pl. in-8 en haut. Al. Lenoir, Musée des monuments français, t. II, pl. 76, n° 83. = Partie d'une pl. in-fol. max. en larg. Albert Lenoir, Statistique monumentale de Paris, liv. 10, pl. 6.

Scel de la Châtellenie de Chartres, à un *vidimus* des

1432. lettres de grâce accordées, en juin 1432, par Charles VII aux Chartrains qui avaient suivi le parti du roi d'Angleterre. Partie d'une pl. lithog. en haut. De Santeul, Le Trésor de Notre-Dame de Chartres, pl. 7, n° 15.

De Saint-Pierre de la Ceppède. Des faits de Paris de Dauphiné. Manuscrit de l'année 1432, in-.... Bibliothèque des ducs de Bourgogne, n° 9632. Marchal, t. I, p. 193. Ce volume contient :

Des miniatures.

Sensieult l'histoire de Appollonius, roy d'Antioche, de Thir et de Ciresne, par Waurin (?). Manuscrit de l'année 1432, in-fol. Bibliothèque des ducs de Bourgogne, n° 9633. Marchal, t. II, p. 208. Ce volume contient :

Des miniatures en esquisses diverses.

1442 ? Bague en argent doré trouvée aux Célestins lors des fouilles de 1848, en même temps que les restes de la duchesse de Bedford; au Musée des Thermes et de l'hôtel de Cluny. Partie d'une pl. in-8 en larg., pl. 137, n° 3. Revue archéologique, A. Leleux, 1850, à la p. 77.

1433.

Septemb. 5. Épitaphe de Jacques Falle, en cuivre, avec armoiries, contre le mur des hostelleries, dans le cloître de l'abbaye de Saint-Denis. Dessin in-16 carré. Recueil Gaignières à Oxford, t. III, f. 22.

Septemb. 27. Figure de Jeanne de France, fille puînée de Charles VI, femme de Jean VI du nom, duc de Bretagne, au portail de l'église de Saint-Yves de la rue Saint-

Jacques, à Paris. Dessin in-fol. en haut. Gaignières, t. VI, 34. = Idem, 35. = Partie d'une pl. in-fol. en haut. Montfaucon, t. III, pl. 32, n° 6. = Partie d'une pl. in-fol. en haut. Beaunier et Rathier, pl. 197, n° 4.

1433.

> Beaunier et Rathier ne donnent pas d'indications exactes.
> S. et L. de Saincte-Marthe fixent sa mort au 2 décembre 1432, et l'Art de vérifier les dates au 20 septembre 1433.

Sceau d'Olivier de Blois, dit de Bretagne, comte de Penthièvre, vicomte de Limoges, seigneur d'Avesnes, fils de Jean de Blois, dit de Bretagne, comte de Penthièvre et de Marguerite de Clisson. Partie d'une pl. in-fol. en haut. Trésor de numismatique et de glyptique, Sceaux des grands feudataires de la couronne de France, pl. 18, n° 9.

Septemb. 28.

> Il éleva des prétentions au duché de Bretagne, qui causèrent des guerres entre lui et le duc Jean VI.

Armoiries et Monnaies de Louis III, roi de Naples, comte de Provence. Pl. in-8 en haut. Ruffi, Histoire des comtes de Provence, p. 356, dans le texte.

Portrait du même. MF. f. (*M. Frosne*), pl. in-12 en haut. Ruffi, Histoire des comtes de Provence, p. 343, dans le texte. = Même pl. Bouche, la Chorographie — de Provence, t. II, p. 442, dans le texte.

Novemb. 24.

> Ce portrait est imaginaire.

Historia quatuor ducum portremorum Burgundiæ; auctore Petro Palliot. Manuscrit in-fol. de la bibliothèque du collége de Dijon. Ce manuscrit contient :

Les blasons des chevaliers de la Toison d'or qui ont as-

1433.

sisté au troisième chapitre de cet ordre tenu à Dijon, au mois de novembre 1433.

> Le Long, t. II, n° 25442.
> Le Long indique aussi deux ouvrages contenant les portraits de ces quatre derniers ducs de Bourgogne.

Deux monnaies de Jaqueline, comtesse de Hainaut. Partie d'une pl. in-4 en haut. Tobiesen Duby, Monnoies des barons, pl. 87, n°s 7, 8.

> Cette princesse céda le comté de Hainaut à Philippe le Bon, duc de Bourgogne, en 1433. Elle mourut le 8 octobre 1436.

Quatre monnaies de la même. Partie d'une pl. in-4 en haut. Chalon, Recherches sur les monnaies des comtes de Hainaut, pl. 19, n°s 142 à 145, p. 97.

1434.

Janvier. Portrait en pied de Jean Ier, duc de Bourbon et d'Auvergne, comte de Clermont et d'Auvergne, pair et chambrier de France, d'après une miniature d'un armorial d'Auvergne de la fin du quinzième siècle. Miniature in-fol. en haut. Gaignières, t. VI, 19. = Partie d'une pl. in-fol. en larg. Montfaucon, t. III, pl. 50, n° 1.

> Il mourut en Angleterre, après dix-neuf ans de prison, en janvier 1433 (V. S.). P. Anselme.

Portrait du même, dans un manuscrit du seizième siècle de la Bibliothèque royale. Partie d'une pl. in-fol. en haut., lithog. Achille Allier, L'ancien Bourbonnais, t. II, p. 1, 2.

> L'auteur n'a pas donné une indication suffisante de ce manuscrit.

Deux monnaies du même. Partie d'une planche in-4 en haut. Tobiesen Duby, Monnoies des barons, pl. 43, n°ˢ 3, 4.

Tombeau de Jehan, seigneur de Neufville, chevalier, chambellan et conseiller de monseigneur le duc Philippe de Bourgogne, à l'abbaye de Flavigny, dans la sacristie. Dessin in-8 en haut., esquissé. Bibliothèque impériale, manuscrits, boîtes de l'ordre du Saint-Esprit, Neufville.

Tombe de Guillaume de Hotot (ou Hottot), évêque de Senlis, en marbre noir, avec la figure d'un évêque, en marbre blanc, dans l'église de l'abbaye de Cormery en Touraine, proche le grand autel, du costé de l'Évangile, entre deux pilliers de la closture du chœur. Deux dessins in-4 en larg. Recueil Gaignières à Oxford, t. VII, f. 88, 89.

Tombe de Marie de Survie, abbesse, en pierre, à gauche, entre les deux premiers piliers à la deuxième rangée dans le chapitre de l'abbaye de la Trinité de Caen. Dessin grand in-8. Recueil Gaignières à Oxford, t. V, f. 13.

Portrait en pied de Marie de Berry, fille de Jean de France, duc de Berry, frère de Charles V, mariée à Louis de Chatillon, comte de Dunois, puis à Philippe d'Artois, comte d'Eu, connétable de France, et en troisièmes noces à Jean Ier, duc de Bourbon et d'Auvergne, d'après une miniature d'un armorial d'Auvergne de la fin du quinzième siècle. Miniature in-fol. en haut. Gaignières, t. VI, 20. =

1434.

Juin.

44 CHARLES VII.

1434. Partie d'une pl. in-fol. en larg. Montfaucon, t. III, pl. 50, n° 2.

> Jean Ier, duc de Bourbon et d'Auvergne, mourut prisonnier en Angleterre, après dix-neuf ans de prison, en 1434.
> La duchesse Marie de Berry mourut dans la même année 1434.

Juin. Portrait en pied de la même, dans un manuscrit du seizième siècle de la Bibliothèque royale. Partie d'une pl. in-fol. en haut., lithog. Achille Allier, l'Ancien Bourbonnais, t. II, p. 1, 2.

> L'auteur n'a pas donné une indication suffisante de ce manuscrit.

Nov. 24. Deux monnaies de Louis III d'Anjou, roi de Naples, adopté par Jeanne II, reine de Naples. Partie d'une pl. in-4 en haut. Papon, Histoire générale de Provence, t. III, pl. 12, n°os 6, 7.

Deux monnaies du même. Partie d'une pl. in-4 en haut. Saint-Vincens, Monnaies des comtes de Provence, pl. VIII, n°os 1, 2.

Tombeau de Jean du Bellay, abbé de Saint-Florent de Saumur, dans la chapelle des fondateurs de cette abbaye. Dessin in-fol. en haut. Bibliothèque impériale, manuscrits, boîtes de l'ordre du Saint-Esprit, du **Bellay**.

Figure de Isabeau Deslans, femme de Bertrand de Thessé, chevalier, sur son tombeau, dans le chœur de l'église de Jarzé, en Anjou. Dessin in-fol. en haut. Gaignières, t. VI, 55. = Dessin in-fol. en haut. Bibliothèque impériale, manuscrits, boîtes de l'ordre du Saint-Esprit, **Thessé**.

1435.

Portrait de Jeanelle ou Jeanne II, sœur de Ladislas, reine de Jérusalem, de Naples, de Sicile et d'Hongrie, se disant aussi comtesse de Provence, de Forcalquier et de Piedmont. Pl. in-12 en haut. Bouche, la Chorographie — de Provence, t. II, p. 442, dans le texte. — Février 2.

Trois monnaies de la même. Petites pl. Vargara, Monete del regno di Napoli, p. 44, 45, dans le texte.

Trois monnaies de la même. Partie d'une pl. in-4 en haut., grav. sur bois. Argelati, t. I, pl. 31, n°os 1 à 3.

Tombeau de Jean de Vienne, la longue barbe, dans la chapelle du château de Pagny, en Bourgogne. Pl. in-4 en larg., lithog. Mémoires de la Commission des antiquités des départements de la Côte-d'Or. Henri Baudot, t. I, 1838, etc., p. 351. = Pl. lithog. in-4 en larg. Baudot, Description de la chapelle de l'ancien château de Pagny, 2e édit., 1842, à la p. 47. = Moulage en plâtre. Musée de Versailles, n° 1283. — Mars 6.

Inscription funéraire de Jean de Lancastre, troisième fils de Henri IV, roi d'Angleterre, duc de Bedford, d'Anjou et d'Alençon, connestable d'Angleterre et régent de France, sur son tombeau, dans la cathédrale de Rouen. Partie d'une pl. in-fol. en haut. Ducarel, Anglo-norman antiquities, pl. 11, p. 18. = Partie d'une pl. lithog. in-4 en larg. Ducarel, Antiquités anglo-normandes, pl. 5, n° 11. — Sept. 14.

Portrait en pied d'Isabeau de Bavière, femme de — Sept. 30.

46 CHARLES VII.

1435. Charles VI, avec deux demoiselles portant la queue de son manteau, d'après un tableau du temps. Miniature in-fol. en haut. Gaignières, t. V, 6. = Pl. in-fol. en haut. Montfaucon, t. III, pl. 25. = Deux pl. in-fol. en haut. Beaunier et Rathier, pl. 152-153. = Partie d'une pl. in-fol. magno en haut. Al. Lenoir, Monuments des arts libéraux, etc., pl. 43, p. 45.

Figure de la même, à la porte de la Bastille, du côté du faubourg Saint-Antoine. Partie d'une pl. in-4 en haut. Millin, Antiquités nationales, t. I, n° 1, pl. 3, n° 3.

<small>Cette figure avait été attribuée faussement à Jeanne de Bourbon, femme de Charles V.</small>

Portrait de la même. Tableau d'un peintre inconnu de l'école allemande. Musée du Louvre, tableaux, écoles allemandes, etc., n° 592.

Tombeau de la même, avec son mari, mort le 25 octobre 1422, à l'abbaye de Saint-Denis. Pl. in-8 en haut., grav. sur bois. Rabel, les Antiquitez et singularitez de Paris, dans le texte, fol. 63, verso. = Même pl. Du Breul, les Antiquitez et choses remarquables de Paris, dans le texte, fol. 77, verso. = Dessin in-fol. en haut. Gaignières, t. V, 9. = Partie d'une pl. in-fol. en haut. Montfaucon, t. III, pl. 26, n° 2. = Partie d'une pl. in-8 en haut. Al. Lenoir, Musée des monuments français, t. II, pl. 76, n° 84. = Partie d'une pl. in-8 en haut. Guilhermy, Monographie — de Saint-Denis, à la p. 288.

Petit sceau de la même. Partie d'une pl. in-fol. en haut.

Trésor de numismatique et de glyptique, Sceaux des rois et reines de France, pl. 11, n° 2. 1435.

Jetons de la même. Partie d'une pl. in-8 en haut. Revue numismatique, 1849, J. Rouyer, pl. 14, n° 8, p. 455.

Tombeau de Jeanne de Chauffour, femme de Renaud, Nov. 28. seigneur du Chatelet, mort le 22 mars 1429, et de son mari, dans l'église des Cordeliers de Neuf-Chateau, p. 39. Pl. in-fol. en haut. Calmet, Histoire généalogique de la maison du Chatelet, à la p. 39.

Figure de Jeanne de la Tour, première femme de Bertrand de Beauveau, baron de Precigny, en cuivre, à Déc. 12. côté du tombeau de son mari, mort le 30 septembre 1474, au milieu du chœur des Augustins d'Angers. Dessin in-fol. en haut. Gaignières, t. VII, 21. = Partie d'une pl. in-fol. en larg. Montfaucon, t. III, pl. 69, n° 3. = Partie d'une pl. in-fol. en haut. Beaunier et Rathier, pl. 197, n° 3.

Petit sceau de la ville de Besançon. Partie d'une pl. in-8 en haut., lithog. Clerc, Essai sur l'histoire de la Franche-Comté, t. II, à la p. 434.

Sceau de Jean de Montaigu, IIe du nom, seigneur des Conches, d'Espoisse, etc., à une charte de 1435. Partie d'une pl. in-fol. en haut. Trésor de numismatique et de glyptique. Sceaux des communes, communautés, évêques, abbés et barons, pl. 14, n° 6.

Breviarium secundum usum sarum, sive Ecclesiæ Sarisburiensis. Manuscrit sur vélin in-4 maroquin rouge. Bi- 1435?

1435 ? bliothèque impériale, manuscrits, fonds de Lavallière, n°ˢ 82-88. Catalogue de la vente, n° 273. Ce volume contient :

Un très-grand nombre de miniatures représentant des sujets relatifs à l'Histoire sainte, à l'office ou à la fête de chaque jour. Elles sont au nombre d'environ 4300, petites, placées au nombre de quatre sur chacune des pages du texte. Il y en a aussi 45 in-12 en haut. dans le texte.

> Ces miniatures sont du travail le plus fin et très-gracieusement exécutées. Elles offrent beaucoup d'intérêt par le nombre considérable de détails que l'on y trouve sur les vêtements, ameublements, arrangements intérieurs, accessoires et usages.
> La conservation de ce magnifique manuscrit est très-belle.
> Ce manuscrit fut fait à l'usage de l'église de Salisbury, ou plutôt d'Angleterre. Il fut commencé en 1424, et l'on y travaillait encore en 1433.
> D'après une mention qui est en tête, ce volume a appartenu à M. de Morvillers, garde des sceaux de France, et fut donné ensuite à M. Camille de Neufville, abbé d'Ainé et comte de Laigny, par M. de Saint-Germain, le 15 décembre 1625, à l'hostel de Villeroy, à Paris.
> Il appartint ensuite au duc de Lavallière, à la vente duquel il a été acquis pour la bibliothèque du roi.

Figure d'après une miniature de ce manuscrit. Pl. in-12 en larg. Dibdin, A bibliographical — Tour, t. II, à la p. 178, dans le texte.

La Forteresse de la foi, traduction française d'Alphonse de Spinà. Manuscrit du quinzième siècle, 1 tiers, de 48ᶜ. Bibliothèque des ducs de Bourgogne, n° 9007. Marchal, t. II, p. 433. Ce volume contient :

Des miniatures diverses.

De la Parfaite imitation de Notre-Seigneur Jésus-Christ. 1435?
Manuscrit du quinzième siècle 1 tiers, in-.... Bibliothèque
des ducs de Bourgogne, n° 9273. Marchal, t. I, p. 186.
Ce volume contient :

Des miniatures.

Requête à Notre-Dame. Manuscrit du quinzième siècle 1 tiers,
in-.... Bibliothèque des ducs de Bourgogne, n° 11036.
Marchal, t. I, p. 221. Ce volume contient :

Des miniatures.

De la Mendicité spirituelle. Manuscrit du quinzième siècle
1 tiers, in-.... Bibliothèque des ducs de Bourgogne,
n° 9274. Marchal, t. I, p. 186. Ce volume contient :

Des miniatures.

Les Vigiles des morts. Manuscrit du quinzième siècle 1 tiers,
in-.... Bibliothèque des ducs de Bourgogne, n° 11037.
Marchal, t. I, p. 221. Ce volume contient :

Des miniatures.

Charles Soillot. Débat de félicité. Manuscrit du quinzième
siècle 1 tiers, in-.... Bibliothèque des ducs de Bourgo-
gne, n° 9083. Marchal, t. I, p. 182. Ce volume contient :

Des miniatures.

Ciceron. De Tulle en son livre de vieillesse. Manuscrit du
quinzième siècle 1 tiers, in-.... Bibliothèque des ducs
de Bourgogne, n° 11127. Marchal, t. I, p. 223. Ce vo-
lume contient :

Des miniatures.

Seneque, par Laurent de Primo facto (premier fait). Des

1435 ? Quatre vertus. — Des Remedes de fortune. Deux volumes manuscrits du quinzième siècle 1 tiers, in-.... Bibliothèque des ducs de Bourgogne, n°ˢ 9359, 9360. Marchal, t. I, p. 188. Ces volumes contiennent :

Des miniatures.

Guillaume de Tignonville, Dits moraux des philosophes. Manuscrit du quinzième siècle 1 tiers, in-.... Bibliothèque des ducs de Bourgogne, n° 11114. Marchal, t. I, p. 223. Ce volume contient :

Des miniatures.

Saint Thomas d'Aquin, l'Information des princes. Manuscrit du quinzième siècle 1 tiers, in-.... Bibliothèque des ducs de Bourgogne, n° 9468. Marchal, t. I, p. 190. Ce volume contient :

Des miniatures.

Saint Thomas d'Aquin, de l'Information des rois et des princes. Manuscrit du quinzième siècle 1 tiers, in-.... Bibliothèque des ducs de Bourgogne, n° 9475. Marchal, t. I, p. 190. Ce volume contient :

Des miniatures.

Gilles de Rome, le Gouvernement des rois et des princes. Manuscrit du quinzième siècle 1 tiers, in-.... Bibliothèque des ducs de Bourgogne, n° 9474. Marchal, t. I, p. 190. Ce volume contient :

Des miniatures.

Instruction d'un jeune prince pour se bien gouverner. Manuscrit du quinzième siècle 1 tiers, in-.... Bibliothèque

des ducs de Bourgogne, n° 10976. Marchal, t. I, p. 220. 1435?
Ce volume contient :

Des miniatures.

Albertani, Livre de parler et de taire. Manuscrit du quinzième siècle 1 tiers, in-.... Bibliothèque des ducs de Bourgogne, n° 10317. Marchal, t. I, p. 207. Ce volume contient :

Des miniatures.

Notables enseignements paternels. Manuscrit du quinzième siècle 1 tiers, in-.... Bibliothèque des ducs de Bourgogne, n° 10986. Marchal, t. I, p. 220. Ce volume contient :

Des miniatures.

Debat entre deux princes chevalereux. — Surse de Pistoye. La Controversie de noblesse. — De la noblesse. Manuscrits du quinzième siècle 1 tiers, in-.... Bibliothèque des ducs de Bourgogne, n°ˢ 10977, 10978, 10979. Marchal, t. I, p. 220. Ce volume contient :

Des miniatures.

Du crime de Vauderie. Manuscrit du quinzième siècle 1 tiers, in-.... Bibliothèque des ducs de Bourgogne, n° 11209. Marchal, t. I, p. 225. Ce volume contient :

Des miniatures.

Les Cent balades. Manuscrit du quinzième siècle 1 tiers, in-.... Bibliothèque des ducs de Bourgogne, n° 11218. Marchal, t. I, p. 225. Ce volume contient :

Des miniatures.

1435 ? Faits d'armes du chev. Jacquemart Pilavaine, par Christine de Pisan. Manuscrit du quinzième siècle 1 tiers, in-.... Bibliothèque des ducs de Bourgogne, n° 9010. Marchal, t. I, p. 181. Ce volume contient :

Des miniatures.

Christine de Pisan. La Cité des Dames. Manuscrit du quinzième siècle 1 tiers, in-.... Bibliothèque des ducs de Bourgogne, n° 9393. Marchal, t. I, p. 188. Ce volume contient :

Des miniatures.

Christine de Pisan. Le Livre des trois vertus. Le Livre de Melibée et Prudence. Manuscrits du quinzième siècle 1 tiers, 2 vol. in-.... Bibliothèque des ducs de Bourgogne, n°ˢ 9551, 9552. Marchal, t. I, p. 192. Ces deux volumes contiennent :

Des miniatures.

Christine de Pisan. Othea, deesse de Prudence. Manuscrit du quinzième siècle 1 tiers, in-.... Bibliothèque des ducs de Bourgogne, n° 9559. Marchal, t. I, p. 192. Ce volume contient :

Des miniatures.

Christine de Pisan. Le Chemin de longue estude. Manuscrit du quinzième siècle 1 tiers, in-.... 2 vol. Bibliothèque des ducs de Bourgogne, n°ˢ 10982, 10983. Marchal, t. I, p. 220. Ces volumes contiennent :

Des miniatures.

La Légende dorée. Manuscrit du quinzième siècle 1 tiers,

in-.... Bibliothèque des ducs de Bourgogne, n° 9282. 1435?
Marchal, t. I, p. 186. Ce volume contient :

Des miniatures.

De La Salle. Exemples tirés des saints et de l'histoire, 1re partie. Manuscrit du quinzième siècle 1 tiers, in-.... Bibliothèque des ducs de Bourgogne, n° 9287. Marchal, t, I, p. 186. Ce volume contient :

Des miniatures.

Gui de Colomne. Histoire de Troye. Manuscrit du quinzième siècle 1 tiers, in-.... Bibliothèque des ducs de Bourgogne, n° 9253. Marchal, t. I, p. 186. Ce volume contient :

Des miniatures.

Cy commence la table des rubriques d'un chascun chappitre de ce second volume du Recueil des hystoires de Troyes, qui traitte des fais du fort et puissant Hercules, et de sa mort, par Raoul Lefevre. Manuscrit du quinzième siècle 1 tiers de 39e. Bibliothèque des ducs de Bourgogne, n° 9262. Marchal, t. II, p. 203. Ce volume contient :

Des miniatures diverses.

Traittie nommé Romuleon, contenant en brief les fais des Romains, depuis la fondation de Rome, jusques au temps que la cité fu delivrée des sept roix de Rome, par Waurin de Forestel. Manuscrit du quinzième siècle 1 tiers de 33e. Bibliothèque des ducs de Bourgogne, n° 10173. Marchal, t. II, p. 219. Ce volume contient :

Des miniatures diverses.

1436.

Mai 4. Monnaie de Jean, vicomte de Bearn, comte de Foix. Partie d'une pl. in-4 en haut. Poey d'Avant, pl. 13, n° 2, p. 194.

Juin 24. Tombe de George Rygmayden, en pierre, à gauche de l'autel, devant la chapelle de Saint-Pierre et Saint-Paul, derriere le chœur de l'eglise cathedrale de Notre-Dame d'Évreux. Dessin in-8. Recueil Gaignières, à Oxford, t. V, f. 71.

Octobre 8. Deux sceaux de Jaqueline de Baviere, comtesse de Haynaut, de Hollande et de Zelande, femme de Jean, Dauphin et héritier de France, fils de Charles VI. Partie d'une pl. in-fol. en haut. Wree, la Généalogie des comtes de Flandre, p. 70, d. d. Preuves, p. 382.

Voir à l'année 1417.

Octobre 14. Tombeau de Jean Genevois Bouton, seigneur du Fay, etc., conseiller et chambellan de Philippe le Bon, duc de Bourgogne, dans le chœur de l'église paroissiale de Saint-Christofle du Fay. Pl. in-fol. en haut. grav. sur bois. Palliot, Histoire genealogique des comtes de Chamilly, de la maison de Bouton, à la p. 84, dans le texte.

Pontificale. Manuscrit sur vélin du quinzième siècle. Petit in-4, veau brun. Bibliothèque impériale, manuscrits, ancien fonds latin, n° 1222. Colbert, 1984. Regius, 4455,[1]. Ce volume contient :

Des miniatures représentant des sujets sacrés, et princi-

palement relatifs aux cérémonies de l'Église. Pièces de différentes grandeurs, dans le texte. 1436.

> Ces miniatures, d'un travail peu remarquable, offrent de l'intérêt pour les représentations de cérémonies de l'Église qu'elles offrent. La conservation est bonne.
> Une mention à la fin du volume porte que ce pontifical fut exécuté pour Laurent, évêque d'Auxerre (Laurent Pinon), de l'ordre des frères prêcheurs, en 1436.

Chronicon ab urbe condita usque ad annum 1436. Manuscrit sur vélin du quinzième siècle. In-4, veau brun. Bibliothèque de l'Arsenal, manuscrits latins, histoire, n° 4. Ce volume contient :

Miniature représentant un prélat assis, auquel un religieux à genoux présente un volume; divers personnages debout. Pièce in-8 carré, en tête du texte.

Quelques miniatures représentant des sujets de l'histoire sainte et de dévotion. Pièces de diverses grandeurs, dans le texte.

> Miniatures de fort bon travail, et présentant de l'intérêt pour des détails de vêtements.
> La conservation est très-belle.

Douze monnaies frappées en France pendant les règnes de Charles VI et de Charles VII, par Henri V, roi d'Angleterre, et le duc de Bedford, régent pour Henri VI. Pl. in-4 en haut. Le Blanc, pl. 298, à la p. 298.

Monnaie que l'on peut attribuer à Henri VI, roi d'Angleterre, frappée en France. Partie d'une pl. in-4 en haut. Poey d'Avant, pl. 12, n° 12, p. 191.

Tableau représentant le Christ en croix entouré de di- 1436?

1436. vers personnages, dont Charlemagne et saint Louis, attribué à Jean Van Eyck, dit Jean de Bruges, dans la principale salle de la Cour royale de Paris. Pl. in-fol. en largeur, lithog. Mémoires de la Société royale des antiquaires de France, t. XVII; nouvelle série, t. VII, pl. V, à la p. 169.

1437.

Janvier 18. Tombe de Guillaume de Clugny, seigneur d'Alonne, mort le 18 janvier 1437, et de Phrte de Bussut, sa femme, à Autun, en l'eglise de Saint-Jean l'Evangéliste, en la chapelle de Clugny. Dessin in-8 en haut., esquissé. Bibliothèque impériale, manuscrits, boîtes de l'ordre du Saint-Esprit, Clugny.

> Cette tombe est réunie à celle d'un autre Guillaume de Clugny, mort le 11 août 1427.

Avril 23. Tombe de Robert de Loseville, en pierre, dans la chapelle de la Vierge, dans l'église de l'abbaye de Vallemont. Dessin in-8. Recueil Gaignières, à Oxford, t. V, f. 141.

Juillet 10. Figure de Jeanne de Navarre, fille de Charles le Mauvais, femme de Henri IV, roi d'Angleterre, à côté de son mari, sur leur tombeau, dans la chapelle de Saint-Thomas, à la cathédrale de Canterbury. Deux pl. coloriées in-fol. en haut. et en larg. The Monumental effigies of Great Britain, etc., by C. A. Stothard, pl. 102-104.

> Henri IV, roi d'Angleterre, mourut le 20 mars 1413.

Octobre 18. Tombe de Guillelmus de Virgulto, abbas, au milieu de

la nef de l'église de l'abbaye de Fontaine-Daniel, au Maine. Dessin in-8. Recueil Gaignières, à Oxford, t. VIII, f. 107.

1437.

Document inédit sur le siége d'Orléans par les Anglais, en 1428 et 1429, par Vergnaud-Romagnesi (extrait du tome Ier des Mémoires de la Société royale des sciences, belles-lettres et arts d'Orléans). Paris, E. Pannier. In-8, fig. Cet opuscule contient :

Décemb. 28.

Sceau de Jean, batard d'Orléans, comte de Vertus (Dunois), à une quittance de cette date. Partie d'une pl. in-fol. en haut, lithog., à la fin de ce mémoire.

Le Livre de l'Information des rois et des princes. Manuscrit sur vélin du quinzième siècle. In-fol., maroq. bleu. Bibliothèque de l'Arsenal, manuscrits français, sciences et arts, n° 43. Ce volume contient :

Quatre dessins au bistre; les trois premiers représentant des princes tenant conseil; on voit sur le quatrième, un prince assis, un échaffaud sur lequel un homme est décapité, et divers personnages. Pièces petit in-4 en larg., en tête de chacune des quatre parties de l'ouvrage.

Ces dessins sont de peu de mérite, comme art, mais ils présentent de l'intérêt pour les vêtements. La conservation est bonne.

A la fin du volume se trouve la mention suivante : Transcrit par Jehannin de Costmont, clerc et serviteur de Loys, seigneur de Chantemerle et de la chapelle, conseiller et maistre dostel de tres excellent et puissant prince monseigneur le duc Phelippe de Bourgongne et de Brabant, en la ville de Brouxelles, ez mois de septembre et octobre lan de grace mil quatre cent trente et sept. Signé : Costmont.

1438.

Mai 4. Tombe de Richart de Chancey, mort 4 mai 1438. Ysabel Morelle, sa femme, morte 6 oct. 1422, en pierre, pres la porte à main gauche en entrant, dans l'église des Pères de l'Oratoire de Dijon; représentation de deux squelettes. Ms. de Paliot, à M. le président de Blaisy, t. II, p. 117. Dessin grand in-8. Recueil Gaignières, à Oxford, t. XIII, f. 89.

Juillet 17. Sceau de Robert Piedefer, président au parlement de Paris. Petite pl. grav. sur bois. Société de sphragistique, A. A. M., t. Ier, p. 152, dans le texte.

Juillet 25. Tombeau de Phelippe, seigneur de Morviller, Clay et Charenton, premier president du parlement de Paris, mort le 25 juillet 1438, et Jehañe du Drac, sa femme, morte le 14 octobre 1436, à droite de l'autel, dans la chapelle de Saint-Nicolas dite de Morvilliers, dans l'église de Saint-Martin des Champs, à Paris, et inscription de fondation. Trois dessins in-fol. en haut. Recueil Gaignières, à la Bibliothèque Mazarine, n° 27, 30 31. = Trois dessins in-fol. en haut. Bibliothèque impériale, manuscrits, boîtes de l'ordre du Saint-Esprit, Morvilliers.

Juillet. Figure de Pierette Le Tourneur, femme de Guillaume Du Bosc, seigneur de Tendos et Dementreville, mort le 1430, auprès de son mari, sur leur tombeau, dans le cloître de l'abbaye de Saint-Ouen de Rouen, Dessin in-fol. en haut. Gaignières, t. VI, 52.

Août 4. Tombe de Claude de la Tremoille, femme de Charles

de Vergey, seigneur d'Aultrey, et fille de Guy de la Tremoille, à Thulley-Abbaye, en la chapelle de Vergy, du costé de l'evangile. Dessin in-8 en haut., esquissé. Bibliothèque impériale, manuscrits, boîtes de l'ordre du Saint-Esprit, Vergey. 1438.

Portrait de Jaques de Bourbon II^e du nom, comte de la Marche et de Castres; fils ainé de Jean de Bourbon, grand chambrier de France, et, après son mariage avec la reine de Sicile, roi de Sicile à genoux à côté de sa femme, Jeanne II, reine de Naples de Sicile, vitrail de la chapelle de Vendosme, dans l'église cathédrale de Chartres. Dessin colorié in-fol. en haut. Gaignières, t. II, 12. = Partie d'une pl. in-fol. en larg. Montfaucon, t. III, pl. 50, n° 7. Septemb. 24.

Portrait à genoux de Jacques de Bourbon, comte de la Marche, sur un vitrail, dans le chœur de l'église des Célestins de Marcoussy. Dessin colorié in-fol. en haut. Gaignières, t. VI, 27. = Partie d'une pl. in-fol. en larg. Montfaucon, t. III, pl. 50, n° 8. = Partie d'une pl. in-fol. en larg. Beaunier et Rathier, pl. 194.

Portrait à genoux de Jehanne de Montaigu, comtesse de la Marche, femme de Jacques de Bourbon, comte de la Marche, sur un vitrail, dans le chœur de l'église des Célestins de Marcoussy. Dessin colorié in-fol. en haut. Gaignières, t. VI, 28. = Partie d'une pl. in-fol. en larg. Montfaucon, t. III, pl. 50, n° 9.

Tombe de Jean de Sarrebrucke, dans le chœur de l'église cathédrale de Saint-Estienne à Châlons, à l'en- Novemb. 30.

1438. trée à droite. Dessin in-4. Recueil Gaignières, à Oxford, t. XIII, f. 14.

Décemb. 23. Tombe de messire de la Marche, seigneur de Chastel Regnault, conseiller et chambellan du duc de Bourgogne, mort le 23 décembre 1438, à Saint-Laurent de Chasteau Regnault, paroisse, près Jouane, dans le chœur, au pied de l'autel. Dessin in-8 en haut., esquissé. Bibliothèque impériale, manuscrits, boîtes de l'ordre du Saint-Esprit, La Marche.

1438. Monnaie de Jean V de Gavre, évêque de Cambrai en 1412. Petite pl. grav. sur bois. Du Cange, Glossarium novum, 1766, t. II, t. 1326, dans le texte.

Monnaie de Jean de Caure ou Gavre, évêque de Cambrai. Partie d'une pl. in-4 en haut. Tobiesen Duby, Monnoies des barons, pl. 4, n° 10.

Statue de Philippe de Morvilliers, seigneur de Clary et Charenton, premier président au parlement de Paris, sur son tombeau, à Saint-Martin des Champs de Paris. Partie d'une pl. in-8 en haut. Al. Lenoir, Musée des monuments français, t. II, pl. 76, n° 439.

Sceau de Thibaut de Soissons, seigneur de Moreuil et de Cœuvres, chevalier, chambellan du roi Charles VI, et gouverneur de Soissons pour le duc d'Orléans. Partie d'une pl. in-fol. en haut. Trésor de numismatique et de glyptique, Sceaux des communes, communautés, évêques, abbés et barons, pl. 11, n° 6.

La Somme le Roy, par frere Laurens, de l'ordre des freres prescheurs, à la requeste de Phelippe, le roi de France, en l'an 1279. Manuscrit sur vélin in-4, veau marbré. Bi-

bliothèque royale, manuscrits, ancien fonds français, 1438.
n° 7284. Ce volume contient :

Miniature représentant divers saints personnages. In-12 en larg., au feuillet 1, recto.

Miniature représentant un lion dont la tête est entourée de plusieurs couronnes, et sous lequel est un saint personnage renversé. In-12 en larg., au feuillet 6, recto.

> Miniatures d'un travail de quelque finesse, offrant peu d'intérêt sous le rapport des vêtements. La conservation est bonne.
> Ce manuscrit a appartenu à Louis de Bruges, seigneur de la Gruthuyse. Van Praet, p. 121. Il provient de Fontainebleau, n° 1167 ; ancien catal., n° 1100.

Cy commence ung beau traittie des loenges de la tres-glorieuse Vierge Marie, etc.... qui, par le commandement de tres haut, tres puissant prince Philippe.... duc de Bourgogne, fut naguers translaté du latin en cler françois, par Jehan Mielot, chanoine de Lille, en Flandre, l'an de Notre-Seigneur 1438. Manuscrit de l'année 1438, de 39°. Bibliothèque des ducs de Bourgogne, n° 9270. Marchal, t. II, p. 192. Ce volume contient :

Miniature représentant le portrait de Philippe le Bon à son prie-dieu.

1439.

Tombeau de Louis Boucher, lieutenant général au bail- Février 17.
liage de Sens, mort le 6 août 1368, et Guillaume Boucher, aussi lieutenant général audit bailliage, mort le 17 février 1439, en pierre, dans le chapitre des Celestins de Sens. Dessin in-fol. en haut. Biblio-

1439. thèque impériale, manuscrits, boîtes de l'ordre du Saint-Esprit, Boucher.

Mai 11. Tombe de Jean de Blaisy, abbé de Saint-Seine, dans le chœur de cett abbaïe. Pl. in-fol. en haut. Plancher, Histoire de Bourgogne, t. II, à la p. 523.

Mai 25. Miniature représentant l'entrée à Toulouse de Louis Dauphin, fils de Charles VII, provenant de la collection des Annales de l'hôtel de ville de Toulouse, détruites le 10 août 1793. Pl. in-4 en haut. Mémoires de la Société archéologique du midi de la France. A. de Quatrefages, t. IV, 1840-1841, pl. 1, p. 29.

On a vu dans le tome Ier (p. 156) quelques détails sur la collection des Annales de l'hôtel de ville de Toulouse, qui contenaient les noms et les portraits des capitouls, ainsi que des récits et des représentations de faits divers, depuis l'année 1295. Ils furent brûlés le 10 août 1793, d'après un arrêté des représentants du peuple en mission près l'armée des Pyrénées, et une délibération du conseil général de la commune de Toulouse.

On peut lire les détails relatifs à cet acte de destruction dans le recueil cité dans le tome Ier, et aussi dans les Mémoires de la Société archéologique du midi de la France, t. IV, 1840-1841, p. p. 29 et suiv.

La miniature de cet article est une de celles qui furent sauvées, ainsi que celles ci-après placées aux années 1440, 1442, 1443, 1469, 1500, 1501.

Tombe de Pierre Dangy, à droite, près les chaires, dans le chœur de l'église des Cordeliers de Chaalons. Dessin grand in-8. Recueil Gaignières, à Oxford, t. XIII, f. 55.

Tombe de Jean Tudert, doyen de Paris, en pierre, proche le mur, à gauche, dans le cloître de Notre-Dame de Paris, à l'entrée du chapitre. Dessin grand in-8. Recueil Gaignières, à Oxford, t. IX, f. 136. = Pl. in-fol. en haut. (Charpentier). Description — de l'église métropolitaine de Paris, p. 417. = Pl. in-fol. en haut. Tombes éparses dans la cathédrale de Paris.

1439.
Décemb. 9.

> Élu évêque de Châlons-sur-Marne le 22 avril 1439, il mourut le 9 décembre suivant, avant d'avoir été sacré.

Départ de Paris de Catherine de France, seconde fille du roi Charles VII, pour aller épouser Charles, comte de Charolois, fils de Philippe le Bon, duc de Bourgogne. Miniature d'un manuscrit du temps. Pl. in-fol. en haut. Montfaucon, t. III, pl. 40.

Jeton du mariage de Charles le Téméraire, duc de Bourgogne, et de Catherine de France, fille de Charles VII. Petite pl. grav. sur bois. De Fontenay, Manuel de l'amateur de jetons; p. 104, dans le texte.

Sceau de Jean de Flandre, seigneur de Praet et Woestine. Partie d'une pl. in-fol. en haut. Wree, la Généalogie des comtes de Flandre, p. 115, [6]; Preuves, 2, p. 277.

Portrait de Gillat Bataille, ecuyer, mort de la peste, vitre de l'église de Sainte-Ségolène, à Metz. In-8 en haut., lithog. De Saulcy et Huguenin aîné, Relation du siége de Metz, en 1444, à la p. 190.

> Près de ce portrait est celui de la femme de Gillat Bataille, morte en 1441.

Figure de Geofroy Morillon, escuyer, sur sa tombe,

1439. dans le chœur des Cordeliers de Chaalons. Dessin in-fol. en haut. Gaignières, t. VI, 56.

Tombe de Jofroy Morillon, à gauche, près le pulpitre, dans le chœur de l'église des Cordeliers de Chaalons. Dessin grand in-8. Recueil Gaignières, à Oxford, t. XIII, f. 53.

Portail de l'église de Saint-Germain l'Auxerrois. Pl. in-fol. en haut. A. Lenoir, Histoire des arts en France, pl. 42.

1440.

Janvier 5. Figure d'Alexandre de Berneval, maître de maçonnerie du roi au baillage de Rouen et de Saint-Ouen, sur sa tombe, dans la chapelle de Sainte-Agnès, à gauche du chœur de l'église de Saint-Ouen de Rouen. Dessin in-fol. en haut. Gaignières, t. VI, 66. = Partie d'une pl. in-fol. en haut. Willemin, pl. 160.

> Willemin a donné cette figure, principalement pour la comparer à celle du recueil de Gaignières, et faire juger de l'inexactitude des dessins de ce recueil.

Tombe de Alexandre de Berneval, et d'un autre personnage non designé, en pierre, dans la chapelle de Sainte-Agnès, à gauche du chœur, dans l'église de Saint-Ouen de Rouen. Dessin grand in-8. Recueil Gaignières, à Oxford, t. IV, f. 23. = Pl. in-fol. en haut. Willemin, pl. 159.

Description historique de l'église de Saint-Ouen de Rouen, anciennement église de l'abbaye royale de ce nom, ordre de Saint-Benoit, par A. P. M. Gilbert. Rouen, J. Frère, 1822, gr. in-8, fig. Ce volume contient:

Tombeau d'Alexandre de Berneval, maistre des œuvres

de machonerie du roy, du baillage de Rouen, l'un des architectes qui ont dirigé la construction de Saint-Ouen de Rouen, et d'un autre personnage inconnu, que l'on croit être l'un des eleves de cet architecte. *Des. et gravé par Mlle Esperance Langlois*, 1822, Pl. petit in-4 en haut., à la p. 54. 1440.

<small>Les autres planches de cet ouvrage n'ont pas d'intérêt sous le rapport du but de mon travail.</small>

Figure de Jaqueline, dame d'Aurecher, fille de Jean, seigneur d'Aurecher, marechal hereditaire de Normandie, sur sa tombe, au milieu de la nef des Jacobins de Rouen. Dessin in-fol. en haut. Gaignières, t. VI, 57. =Dessin in-fol. en haut. Bibliothèque impériale, manuscrits, boîtes de l'ordre du Saint-Esprit, Dautrecher. Avril 13.

Tombe de Thomas de La Marche, mort 18 avril 1440, et de Marguerite, sa femme, morte 2 février 1462, en pierre, proche le deuxieme pilier de la 2ᵉ arcade, à droite, dans la nef de l'église de Saint-Benoist de Paris. Dessin in-8. Recueil Gaignières, à Oxford, t. X, f. 35. Avril 18.

Tombe de Guille Crespin, de la ville de Chatelguatier, en l'eveché du Mans, cappitaine du chastel de Tharascon, dans l'église de Sainte-Marthe, à Tarascon. Partie d'une pl. in-4 en larg. Mémoires de la Société archéologique du midi de la France, t. III, 1836-1837, pl. 2, n° 1, p. 249.=Planche in-8 en haut. Monuments de l'église de Sainte-Marthe, à Tarascon, à la p. 95. Juin 25

Tombe de Guillermus de Villaribus, canonicus, en Août 6.

1440. pierre, devant la chapelle noire, dans la croisée, à gauche, dans l'église de Notre-Dame de Paris. Dessin grand in-8. Recueil Gaignières, à Oxford, t. IX, f. 43.

Août 12. Tombeau de Pierre de Rostrenen, en marbre noir et blanc, le long de la chapelle du Rosaire, dans l'église des Jacobins de Paris. Dessin in-8. Recueil Gaignières, à Oxford, t. II, f. 34.

Août 21. Figure de Pierre de Rostrenan, chambellan de Charles VII, lieutenant d'Artus de Bretagne, comte de Richemont, connetable de France, sur son tombeau, au couvent des Jacobins de la rue Saint-Jacques de Paris. Partie d'une pl. in-4 en haut. Millin, Antiquités nationales, t. IV, n° xxxix, pl. 6, n° 1.

Bas-relief représentant l'amende honorable faite par Jean Bayart, huissier à verge, Gillet Roland et Guillaume de Besançon, qui, ayant un exploit à signifier à Nicolas Aymery, religieux augustin de Paris, l'avaient tiré du cloître du couvent avec violence, et avaient tué frère Pierre de Gougis, religieux du même couvent, aux Grands-Augustins de Paris. Partie d'une pl. in-4 en larg. Millin, Antiquités nationales, t. III, n° xxv, pl. 1, (n° 2). == Pl. in-8 en larg. Al. Lenoir, Musée des monuments français, t. II, pl. 79, n° 88. == Pl. in-8 en larg. grav. sur bois. Lacroix, le Moyen âge et la Renaissance, t. I; Université, 9*.

<small>Ce bas-relief est maintenant à l'école des Beaux-Arts.</small>

Miniature représentant les capitouls de Toulouse, en 1440, provenant de collection des Annales de l'hô-

tel de ville de Toulouse, détruites le 10 août 1793. 1440.
Pl. in-4 en larg. Mémoires de la Société archéologique du midi de la France. A. de Quatrefages, t. IV, 1840-1841, pl. 2, p. 38. = Pl. in-4 en larg., lithog. Du Mège, Histoire des institutions — de Toulouse, t. II, à la p. 148.

Tombeau de Jean.............. et Ysabeau de Mailly, sa femme, et inscription. Deux dessins in-4. Recueil Gaignières, à Oxford, t. VII, f. 20, 21.

Tombeau de Pierre de Bueil, chevalier, seigneur du Bois et de la Mothe de Buzay, mort le.......... 1440, et de Margueirse de Chausse, sa femme, morte le 1400, dans l'église collégiale de Bueil, à main droite, dans le chœur. Dessin in-4 en larg. Bibliothèque impériale, manuscrits, boîtes de l'ordre du Saint-Esprit, Bueil.

De l'Enseignement de la vraie noblesse. Manuscrit de l'année 1440, in-.... Bibliothèque des ducs de Bourgogne, n° 11049. Marchal, t. I, p. 221. Ce volume contient :

Des miniatures.

Miniature de ce manuscrit. Auteur écrivant dans son cabinet. Miniature d'un traité de la déclamation, ou débat de vraie noblesse. Manuscrit de la Bibliothèque royale de Bruxelles, n° 1015, librairies de Bourgogne (n° actuel, 11049). Pl. lithog. in-4 en haut. Barrois, Bibliothèque protypographique, à la p. 158.

Seize monnaies de Charles VII, roi de France, dauphin de Viennois. Trois pl. in-4 en haut. Morin, Numis-

1440. matique féodale du Dauphiné, pl. 17, n⁰ˢ 1 à 4; pl. 18, n⁰ˢ 1 à 6; pl. 19, n⁰ˢ 1 à 6, p. 269 et suiv.

1440? Petit reliquaire en plomb, en forme de vase portant d'un côté les armes de France, sous lesquelles sont un lis et un chardon, indiquant peut-être Louis XI et Marguerite d'Écosse. Il fut trouvé près d'Angoulême. Au Cabinet des médailles, antiques et pierres gravées. Du Mersan, Histoire du Cabinet des médailles, antiques et pierres gravées, p. 32.

Six cartes à jouer à figures entières, et douze cartes à figures tronquées, faisant partie d'un jeu de cartes numérales gravées sur bois vers 1440. = Une pl. double, l'une au trait, l'autre coloriée. In-fol. en larg. Jeux de Cartes — publiés par la Société des bibliophiles français, n° 20.

Sceau et contre-sceau du bailliage de Melun. De la collection des Archives nationales, n° 1976 bis. Petites pl. grav. sur bois. Société de sphragistique. E. Gresy, t. II, p. 65, dans le texte.

1441.

Février 2. Figure de Marguerite de Bourgogne, femme de Louis de France, duc de Guyenne, dauphin de Viennois, et en secondes noces d'Artus de Bretagne, comte de Richemont, connestable, sur sa tombe, dans la chapelle de Notre-Dame de Recouvrance de l'église des Grands-Carmes de Paris. Dessin in-fol. en haut. Gaignières, t. VI, 49, = Partie d'une pl. in-fol. en larg. Montfaucon, t. III, pl. 51, n° 11. = Partie d'une pl. in-4 en larg. Millin, Antiquités nationales, t. IV, n° XLVI, pl. 6, n° 1. = Partie d'une pl. in-fol.,

max., en larg. Albert Lenoir, Statistique monumen- 1441.
tale de Paris, liv. 17, pl. 4.

<small>Al. Lenoir dit que ce monument fut fondu malgré ses sollitations. Musée des monuments français, t, I, p. 148.</small>

Tombe de Marguerite de Thieuville, abbesse, en pierre, Février 20.
à la troisième rangée, dans le chapitre de l'abbaye de
la Trinité de Caen. Dessin gr. in-8. Recueil Gaignières,
à Oxford, t. V, f. 15.

Statue de Tannegui du Chastel, sur son tombeau, à Juillet 20.
l'abbaye de Saint-Denis. Partie d'une pl. in-8 en
haut. Al. Lenoir, Musée des monuments français.
t. II, pl. 80, n° 89. = Pl. in-8 en haut. Guilhermy,
Monographie — de Saint-Denis, à la p. 173.

Figure de Jean de Brie, seigneur de Serrant, maître
d'hôtel du roi, bailly de Senlis, en relief contre le
mur de la chapelle de Serrant, dans l'abbaye de
Saint-George, près Angers. Dessin in-fol. en haut.
Gaignières, t. VI, 58. = Partie d'une pl. in-fol. en
larg. Montfaucon, t. III, pl. 54, n° 3.

Pierre sepulcrale de Henry Borstenn (?), dans l'église
de Saint-Julien le Pauvre, à Paris. Partie d'une pl.
in-fol. max. en haut. Albert Lenoir, Statistique monumentale de Paris, liv. 6, pl. 10.

Portrait de Colette Bandoche, femme de Gillat Bataille,
écuyer, vitre de l'église de Sainte-Segolène, à Metz.
In-8 en haut., lith. De Saulcy et Huguenin aîné, Relation du siége de Metz, en 1444, à la p. 190.

<small>Près de ce portrait est celui du mari, mort en 1439.</small>

1441. Statue de Guillaume Duchatel, dans l'église de Saint-Denis. Partie d'une pl. in-4 en larg. Annales archéologiques; B. de Guilhermy, t. VII, à la p. 297.

Cinq monnaies d'Antoine de Vaudemont, prétendant au duché de Lorraine. Partie d'une pl. in-4 en haut., lithog. De Saulcy, Recherches sur les monnaies des ducs héréditaires de Lorraine, pl. 10, n°⁵ 5 à 9.

> Ce fut en 1431 qu'Antoine de Vaudemont contesta à René Ier d'Anjou la possession du duché de Lorraine. La bataille de Bullegueville, donnée le 2 juillet 1431, décida entre les deux contendans, et fut perdue par René.

Les Ethiques d'Aristote, translate de latin en françois, du commandement de Charles quint de ce nom roy de France, par Nicholle Oresme, doyen de l'eglise de Madame de Rouen. Manuscrit sur vélin du quinzième siècle, in-fol., maroquin vert. Bibliothèque impériale, manuscrits, ancien fonds français, n° 7059. Ce volume contient :

Des miniatures représentant des sujets relatifs à l'ouvrage, et aux divers caractères, qualités et défauts de l'homme. On peut citer celle qui représente trois guerriers à cheval avec ces légendes : Trop hardi — outre couidâce, = Qouart — Quardise, = Preux — Fortitude. Au-dessous sont des personnages à table, avec des légendes relatives à la tempérance. (Au feuillet 38.) Pièces de diverses grandeurs dans le texte. Ornements.

> Miniatures d'un travail fin, fort curieuses sous le rapport des vêtements, des ameublements et arrangements intérieurs. La conservation est belle.
> Une mention à la fin porte que ce manuscrit a appartenu à

Bertran de Beauuau, chevalier, seigneur de Precigny, conseil- 1441.
ler et chambellan du roy, ñre sᶜ. Et le acheta à Paris le xviij
jour de may lan mil cccc quarante-sept. Et depuis à Claude
Dolet de Troyes. Il provient de Fontaineblau, ancien catalogue,
n° 328.

1442.

Sceau de Jean IIᵉ du nom, baron de Ligne. Partie Janvier 5.
d'une pl. in-fol. en haut. Trésor de numismatique et
de glyptique. Sceaux des communes, communautés,
évêques, abbés et barons, pl. 7, n° 8.

Figure de Denise Pisdoe, femme de Denis de Chailly, Mars 6.
chevalier, seigneur de Chailly et de la Mothe Nangis
en Brie, mort le 1450, à côté de son mari, sur
leur tombeau, dans l'église de Notre-Dame de Melun.
Dessin in-fol. en haut. Gaignières, t. VI, 63. = Par-
tie d'une pl. in-fol. en larg. Montfaucon, t. III,
pl. 54, n 6.

*Ce tombeau fut retrouvé le 17 septembre 1845. Voyez Re-
cherches sur les sepultures recement decouvertes en l'église
de Notre-Dame de Melun, par E. Gresy. Melun, 1845, in-8.*

Miniature représentant l'entrée de Charles VII à Tou- Juin 8.
louse, provenant de la collection des Annales de
l'hôtel de ville de Toulouse, détruites le 10 août
1793. Pl. in-4 en larg. Mémoires de la Société ar-
chéologique du midi de la France, A. de Quatrefages,
t. IV, 1840-1841, pl. 3, p. 40. = Pl. in-4 en larg.,
lithog. Histoire générale de Languedoc, par de Vic
et Vaissette, édition de Du Mège, t. VIII, additions
à la p. 7.

Les écrivains ne sont pas d'accord sur le jour de l'entrée de

1442. Charles VII à Toulouse. L'opinion la plus probable est celle de D. Vaissette, qui place cet événement au 8 juin 1442.

Août 28. Figure de Jean V ou VI^e du nom, duc de Bretagne, dit le Bon ou le Sage, au portail de l'église de Saint-Yves de la rue Saint-Jacques, à Paris. Dessin in-fol. en haut. Gaignières, t. VI, 32. = Idem, t. VI, 33. = Partie d'une pl. in-fol. en haut. Montfaucon, t. III, pl. 32, n° 5.

Cinq sceaux du même. Dessins in-12. Bibliothèque royale, manuscrits, boîtes de l'ordre du Saint-Esprit, Bretagne.

Deux sceaux du même, à des actes de 1408 et 1417. Pl. in-fol. en haut. Beaunier et Rathier, pl. 180.

Deux sceaux et contre-sceau du même. Partie d'une pl. in-fol. en haut. Trésor de numismatique et de glyptique. Sceaux des grands feudataires de la couronne de France, pl. 18, n^{os} 7, 8.

Cinq monnaies du même. Partie d'une pl. in-4 en haut. Tobiesen Duby, Monnoies des barons, pl. 65, n^{os} 3 à 7.

Deux monnaies du même. Partie d'une pl. in-8 en haut. Revue numismatique, 1847, Pol de Courcy, pl. 2, n^{os} 7, 8, p. 42.

Cinq monnaies du même. Partie d'une pl. in-8 en haut. Revue numismatique, 1847. A. Barthelemy, pl. 20, n^{os} 2 à 6, p. 435-436.

Monnaie du même. Partie d'une pl. in-4 en haut. Poey d'Avant, pl. 5, n° 9, p. 66, dans le texte.

<small>Cette monnaie est aussi donnée par erreur et duplicata à Jean IV ou V.</small>

Tombe de Guy de Geyt, abbas, devant la chapelle de Saint-Michel; à droite du chœur de l'église de l'abbaye de Saint-Aubin d'Angers. Dessin in-8. Recueil Gaignières, à Oxford, t. VIII, f. 130. 1442. Novemb. 6.

Tête d'Yolande d'Arragon, fille puinée de Jean I, du nom roy d'Arragon, femme de Louis II, du nom d'Anjou, roi de Naples, de Sicile, de Jerusalem et d'Arragon, mere du roi René, dans un vitrail de l'église de Saint-Julien, cathédrale du Mans. Petite pl. grav. sur bois. De Caumont, Bulletin monumental, t. XIV, à la p. 368, dans le texte. E. Hucher. = Partie d'une pl. lithog. in-fol. en larg., coloriée. De Lasteyrie, Histoire de la peinture sur verre, pl. 52. = Petite pl. gravée sur bois. Hucher, Études sur l'histoire et les monuments du département de la Sarthe, à la p. 77, dans le texte. Novemb. 14.

> M. de Lasteyrie, dans son Histoire de la peinture sur verre, a mal représenté cette figure, pl. 52.

Tombe de Anthoine des Essards Chev., jadis seigneur de Thieure, proche de Saint-Christophe, en entrant à droite, dans la nef de l'église de Notre-Dame de Paris. Dessin in-fol. Recueil Gaignières, à Oxford, t. IX, f. 3.

1443.

Entrée de Louis XI, n'étant encore que Dauphin, dans Toulouse. Miniature tirée des registres des Annales manuscrites de Toulouse. *Despax del. L. Mag. Hortemels sculp.* Pl. in-fol. en larg. De Vic et Vaissete, Histoire generale de Languedoc, t, V, à la p. 28. = Pl. in-4 en haut., lithog. Histoire générale de Lan- Mars.

1443. guedoc, par de Vic et Vaissete, édition de Du Mège, t. VIII, à la p. 132. = Pl. in-fol. en haut. Mémoires de la Société archéologique du midi de la France. A. de Quatrefages, t. IV, 1840-1841, pl. 4, p. 46.

Juillet 9. Figure de Simon de Plumetot, licencié en lois, chancelier et chanoine de Bayeux, curé de Saint-Pierre de Caen et conseiller au parlement de Rouen, sur sa tombe, dans la nef de l'église du prieuré de Saint-Lo, à Rouen. Dessin in-fol. en haut. Gaignières, t. VI, 65. = Dessin in-8. Recueil Gaignières, à Oxford, t. IV, f. 69. = Partie d'une pl. in-fol. en haut. Beaunier et Rathier, pl. 177.

Juillet 13. Figure de Marie de Recourd, châtelaine de Lens, première femme de Vallerand des Aubeaux, mort le 4 octobre 1464, à côté de son mari, sur son tombeau, où il est représenté entre ses deux femmes, dans l'église collégiale de Saint-Pierre, à Lille. Partie d'une pl. in-4 en haut. Millin, Antiquités nationales, t. V, n° XIV, pl. 10.

Septemb. 14. Tombeau de Jean de Malestroit, évêque de Nantes, en cuivre jaune, devant le crucifix, au milieu de la nef de l'église cathédrale de Saint-Pierre de Nantes. Dessin in-fol. en haut. Bibliothèque impériale, manuscrits, boîtes de l'ordre du Saint-Esprit, Malestroit. = Autre dessin, idem, idem.

Septemb. 25. Lettres patentes de Charles VII portant règlement pour les finances, tant ordinaires qu'extraordinaires. Manuscrit, cahier grand in-4 de dix-huit feuillets de vélin. Aux Ar-

chives de l'État, volume K. K. 889, p. 17. Ce cahier contient : — 1443.

Miniature représentant Charles VII assis sur son trône, entouré de quelques personnages. Pièce petit in-4 en haut, cintrée par le haut. Au-dessous, le commencement du texte. Le tout dans une bordure d'ornements, avec l'écusson de France. Grand in-4 en haut., au feuillet 1, recto.

> Cette miniature, de travail peu remarquable, offre de l'intérêt pour les vêtements. La conservation est médiocre.

Intérieur de la cour de la maison de Jacques Cœur, à Bourges, décoré de sculptures. Pl. lithog. in-fol. max. en larg. Du Sommerard, les Arts au moyen âge, atlas, chap. 4, pl. 5.

Monnaie d'un Jean, abbé de Corbie, incertain. Petite pl. gravée sur bois. Du Cange, Glossarium novum, 1766, t. II, p. 1328, dans le texte. = Partie d'une pl. in-4 en haut., Tobiesen Duby, Monnoies des barons, pl. 15.

> Je place cette monnaie à Jean de Bersée (1439-1443), le dernier abbé de Corbie du nom de Jean.

Deux sceaux de Louis de Lorraine, marquis du Pont, 1443? fils aîné du duc ou roi René d'Anjou et d'Isabelle de Lorraine, lieutenant général de Lorraine en 1439. Calmet, Histoire de Lorraine, t. V, pl. 3, nos 3 et 5. Dans le texte, ces deux sceaux sont indiqués sous les nos 2 et 3. Celui qui porte sur la planche le n° 5 devrait porter le n° 2.

> L'année de la naissance et celle de la mort de ce prince sont inconnues.

1444.

Février 10. Lettres patentes de Charles VII, du 10 février 1444, portant règlement sur la manière dont les comptables doivent rendre leurs comptes à la Chambre des comptes. Manuscrit, cahier grand in-4 de 16 feuillets de vélin. Aux Archives de l'État, volume KK, 889, p. 40. Ce cahier contient :

Miniature représentant le roi Charles VII assis près d'une table, autour de laquelle sont également six personnages assis. Pièce petit in-4 en haut., cintrée par le haut. Au-dessous, le commencement du texte. Le tout dans une bordure d'ornements et animaux. Grand in-4 en haut., au feuillet 1, recto.

<small>Cette miniature, de travail peu remarquable, est intéressante pour les vêtements. La conservation n'est pas bonne.</small>

Mars 1. Tombe de Petrus Ludandi, en pierre, entre la porte du cloître et la grille du chœur, dans l'église de l'abbaye de Saint-Denis. Dessin grand in-8. Recueil Gaignières, à Oxford, t. III, f. 6.

Avril. Blason de Renaud de Chartres, archevêque de Reims et chancelier de France, vitrail de la cathédrale de Tours. Pl. lithog. in-fol. en haut., coloriée. De Lasteyrie, Histoire de la peinture sur verre, pl. 57.

Mai 9. Tombe de Guillermus de Bonavilla 15 abbas, dans la chapelle de la Vierge, dans l'église de l'abbaye de Lespan, proche la ville du Mans. Dessin in-8. Recueil Gaignières, à Oxford, t. VIII, f. 81.

Juillet 7. Tombeau de Robertus, abbas montis Sancti-Michælis,

représentant la sépulture de Christ, dans le colatéral à gauche, le long du chœur de l'église paroissiale de Saint-Michel de Rouen. Dessin in-4 en larg. Recueil Gaignières, à Oxfort, t. IV, f. 67.

1444.

Tombeau de la Dauphine Marguerite d'Écosse, première femme de Louis XI, lors Dauphin, avec une représentation de l'enterrement de Jésus-Christ, sans désignation du lieu où était ce monument. Dessin in-4. Recueil Gaignières, à Oxford, t. II, f. 47.

Août 16.

Monnaies du pays messin à l'époque du siége de Metz, en 1444. Pl. in-8 en haut., lithog. De Saulcy et Huguenin aîné. Relation du siége de Metz en 1444, à la p. 80.

Le Pèlerinage de la vie humaine, en vers. Manuscrit sur vélin du quinzième siècle. In-fol. maroquin rouge. Bibliothèque impériale, manuscrits, ancien fonds français, n° 7210 [5]; Colbert, 3008. Ce volume contient :

Un grand nombre de miniatures en camaïeu représentant des sujets divers, scènes de l'histoire sainte, entrevues, conférences, etc. Petites pièces. Deux d'entre elles, dont l'une est singulière, sont réunies au feuillet 190, recto, dans le texte.

Miniatures, d'un travail très-médiocre, qui ont quelque intérêt pour des détails de vêtements et d'accessoires. La conservation est bonne.

A la fin du volume, une mention porte qu'il a été écrit par Galterus Leporus, en 1444 (Gauthier Le Lièvre).

Eneas Silvius, etc. Manuscrit sur vélin du quinzième siècle. In-12, soie brune. Bibliothèque impériale, manu-

1444. scrits, ancien fonds latin, n° 6783, ᴬ; Colbert, 6129; Regius, 6298, ᵇ. Ce volume contient :

Miniature représentant un prince assis, devant lequel est un homme à genoux; d'autres personnages sont dans la salle. Pièce in-16 en haut., cintrée par le haut. Au-dessous, le commencement du texte. Le tout dans une bordure d'ornements. In-12 en haut., au feuillet 1, recto.

> Miniature, d'un travail ordinaire, de peu d'intérêt. La conservation est bonne.
> Une mention à la fin du volume indique qu'il a été écrit en 1444.

1445.

Janvier 1. Tombe de Gillebin de Pons, capitaine du châtel de Bar-sur-Aube, et de son fils, Jehan de Pons, chanoine et prevost de Saint-Maglon, mort le 13 avril 1471, dans l'église de Saint-Maglon, à Bar-sur-Aube. Pl. in-fol. en haut., lithog. Arnaud, Voyage — dans le département de l'Aube, pl. 4, p. 202.

> La figure de Gillebin de Pons, seule, sculptée sur cette tombe, le représente avec une tête de squelette, le ventre ouvert et les entrailles apparentes.

La Cité de Dieu de saint Augustin, par Raoul de Praelles. Manuscrit latin-français de l'année 1445. In-.... 2 volumes. Bibliothèque des ducs de Bourgogne, n°ˢ 9015-9016. Marchal, t. Iᵉʳ, p. 181. Cet ouvrage contient :

Des miniatures.

Le Liure de la premiere guerre punique q compila maistre Leonard de Arrecio, et puis la translata de latin en fran-

cois maistre Iehan le Begue, greffier de la chambre des 1445.
cōptes, en l'an mil iiii^c xlv, et presente a Charles sep-
tiesme de ce nom. Manuscrit sur vélin du quinzième
siècle, petit in-fol., maroquin rouge. Bibliothèque impé-
riale, manuscrits, fonds de Sorbonne, n° 246. Ce vo-
lume contient :

Miniatures nombreuses représentant des sujets relatifs à
l'ouvrage, combats, siéges, faits de guerre et mari-
times. Pièces petit in-4 carrées, cintrées par le haut,
Dans le texte, ornements, lettres initiales.

> Miniatures d'un fort médiocre travail, présentant quel-
> que intérêt pour les détails d'armures et de navires. La conser-
> vation est bonne.

Armure qui paraît avoir appartenu à Charles le Témé- 1445?
raire, duc de Bourgogne, dans son enfance. Pl. in-fol.
en haut. Musée des armes rares, anciennes et orien-
tales, de S. M. l'empereur de toutes les Russies,
pl. 7.

Liber precum. Manuscrit sur vélin du quinzième siècle,
in-12, maroquin rouge. Bibliothèque impériale. Ma-
nuscrits, ancien fonds latin, n° 1369. Ce volume
contient :

Des miniatures représentant des sujets du Nouveau Tes-
tament et de sainteté. Pièces in-32, cintrées dans le
haut, entourées de bordures d'ornements, dans le
texte.

Deux miniatures représentant les figures de François 1
du nom, duc de Bretagne, et de sa femme, Isabel
Stuart, fille puînée de Jacques Stuart I^{er}, roi d'Écosse.
Idem, aux p. 38 et 56.

> Ces miniatures, d'un travail médiocre, offrent de l'intérêt

1445? pour des détails de vêtements et d'ameublements, et surtout pour les deux portraits qui s'y trouvent. La conservation est médiocre.

La signature d'Isabel Stuart se trouve à plusieurs pages de ces Heures. Elles ont appartenu à Renée de Rohan, femme de Jean Coetquen, comte de Combour, issue de François I, duc de Bretagne et d'Isabel Stuart.

François I, duc de Bretagne, mourut le 17 juillet 1450, et Isabel Stuart, le 1494 (?)

1446.

Mai 16. Tombe de Guillaume Callot, chanoine de Paris, près la porte du cloitre de Notre-Dame, dans l'église de Saint-Jean le Rond, de Paris. Dessin grand in-8: Recueil Gaignières, à Oxford, t. X, f. 7.

Décemb. 21. Figure de Louis de Bourbon, comte de Vendosme et de Chartres, second fils de Jean, comte de Vendosme, grand chambellan et grand maître de France, et de Blanche de Roucy, sa femme, morte en 1421, sur un vitrail de la chapelle de Vendosme, dans l'église cathédrale de Chartres. Dessin colorié in-fol. en haut. Gaignières, t. VI, 24.

Le dessin porte 1456. Blanche de Roucy mourut le 22 août 1421.

Figure du même, en relief contre la muraille, dans la chapelle de Vendosme, à l'église cathédrale de Chartres. Dessin in-fol. en haut. Idem, t. VI, p. 25. == Partie d'une pl. in-fol. en larg. Montfaucon, t. III, pl. 34, n° 4.

Montfaucon porte la date de 1447. Le dessin de Gaignières porte 1456.

1447.

Monnaie d'Eugène IV, pape, frappée à Avignon. Partie d'une pl. in-4 en haut. Poey d'Avant, pl. 19, n° 2, p. 276.

1447.
Février 23.

Tombe de Dyonisius de Molendino (Du Moulin), patriarche d'Antioche, évêque de Paris, en cuivre jaune, à droite, au bas du grand autel, dans le chœur de l'église de Notre-Dame de Paris. Dessin in-fol. Recueil Gaignières, à Oxford, t. IX, f. 71. Au f. 73 est une inscription d'une fondation du même évêque. = Deux pl. in-fol. en haut. Tombes éparses dans la cathédrale de Paris, p. 151, pl. 1 et 2. = Deux pl. in-fol. en haut. (Charpentier), Description — de l'église métropolitaine de Paris, p. 151, pl. 1 et 2.

Septemb. 15.

Lettres patentes de Charles VII, du 26 novembre 1447, sur la forme de la clôture des comptes. Manuscrit. Cahier grand in-4 de huit feuillets de vélin. Aux archives de l'État, volume KK, 889, p. 59. Ce cahier contient :

Novemb. 26.

Miniature représentant le roi Charles VII, assis, entouré de trois personnages, auquel deux magistrats, sans doute de la Chambre des comptes, à genoux, offrent un volume. Pièce petit in-4 en haut., ceintrée par le haut. Au-dessous, le commencement du texte. Le tout dans une bordure d'ornements et animaux. Grand in-4 en haut., au feuillet 1, recto.

Cette miniature, de travail peu remarquable, offre de l'intérêt pour les vêtements. La conservation n'est pas bonne.
Voir à l'année 1454.

1447. Charles VII reçoit dans la Sainte-Chapelle de Bourges, en 1447, les députés du Concile de Basle, qui lui apportent les premiers décrets sur lesquels fut établie la pragmatique sanction. Miniature d'un manuscrit concernant la Chambre des comptes, des Archives du royaume, lettre K, fol. 124. Partie d'une pl. lithog. et coloriée in-fol. m° en larg. Du Sommerard, les Arts au moyen âge, album, 7ᵉ série, pl. 14.

<small>Une autre miniature du même manuscrit, donnée sur l même planche, est à la date de 1454. Voir à cette date.</small>

Figure de Étienne de Vignoles, dit Lahire, à cheval, armé de toutes pièces, d'après les vigiles de Charles VII. Partie d'une pl. lithog. et coloriée in-fol. m° en larg. Du Sommerard, les Arts au moyen âge, album, 4ᵉ série, pl. 9, n° 2.

Portrait d'Étienne de Vignoles, dit le brave Lahire, et de Poton de Saintrailles. (D'après Gaignières). Pl. in-fol. en haut. Beaunier et Rathier, pl. 182.

Pierre tumulaire de Jacques de Thou, échevin de la ville d'Orléans, placée dans le cloître du couvent des Récollets de cette ville, et maintenant au Musée de la même ville. Pl. lithog. in-4 carrée. Mémoires de la Société archéologique de l'Orléanais. Alex. Jacob, t. I, à la p. 204.

Statue couchée de Antoine de Lorraine, comte de Vaudemont, dans l'église des Cordeliers de Nancy. Moulage en plâtre. Musée de Versailles, n° 1291.

Tombeau d'Antoine, comte de Vaudemont et de Marie d'Harcourt, sa femme, morte en 1476, au milieu du

chœur de la Collégiale de Vaudemont. Partie d'une 1447.
pl. in-fol. en haut. Calmet, Histoire de Lorraine,
t. III, pl. 4.

Mereau de l'ancienne cathédrale d'Arras. Partie d'une
pl. in-8 en haut. Revue de la numismatique belge,
L. Dancoisne, t. II, pl. 1, n° 7, p. 11.

1448.

Chapitre tenu par René, duc d'Anjou, roi de Sicile, Août 11.
instituteur de l'ordre du Croissant, où sont les che-
valiers en habits de l'ordre, à Angers, sans indica-
tion de ce qu'était ce monument. Miniature in-fol. en
haut. Gaignières, t. II, 19. = Partie d'une pl. in-fol.
en haut. Montfaucon, t. III, pl. 48, n° 1.

Tombeau de Pierre Cauchon, évêque de Beauvais en
1420, et de Lisieux en 1432, en marbre noir, dans
la chapelle de Notre-Dame de l'église cathédrale de
Lisieux. Dessin colorié. In-fol. en haut. Bibliothèque
impériale, manuscrits, boîtes de l'ordre du Saint-
Esprit, Cauchon.

> Pierre Cauchon fut évêque de Beauvais du 4 septembre 1420
> à 1431, et évêque de Lisieux du 8 août 1432 au 18 décembre
> 1442.

Monnaie d'un évêque de Valence du nom de Jean, que
l'on peut attribuer à Jean Jofleury (1352) ou à Jean de
Poitiers (1390-1448). Partie d'une pl. in-fol. en haut.
Trésor de numismatique et de glyptique. Histoire par
les monuments de l'art monétaire chez les modernes,
pl. 24, n° 19.

1448. Tombeau de Hardouin Fremeau et de sa femme, contre le mur de la chapelle du Rosaire, à costé du chœur de l'église des Jacobins d'Angers. Dessin in-4 presque carré. Recueil Gaignières, à Oxford, t. VII, f. 15.

> Recherches historiques de la ville d'Angers, par Moithey. Paris, l'auteur, 1776. In-4., fig. Ce volume, outre d'autres planches, renferme :

Costumes du prince, du chevalier et de l'écuyer de l'ordre du Croissant, institué à Angers, par René le Bon, roi de Naples et duc d'Anjou. Pl. in-4 en larg., à la p. 27.

> Jean de Souhande. L'Horloge de Sapience. Manuscrit de l'année 1448. In-.... Bibliothèque des ducs de Bourgogne, n° 10981. Marchal, t. I, p. 220. Ce volume contient :

Des miniatures.

> Le Miroir de la salvation humaine, du commandement et ordonnance de Phelippe, duc de Bourgogne, etc., escript l'an 1448, translaté de latin rymé en françois, à Lille, à Brouxelle et à Bruges. Manuscrit de l'année 1448. In-fol. Bibliothèque des ducs de Bourgogne, n° 9249. t. II, p. 133. Ce volume contient :

Des miniatures diverses et bizarres.

> Petrarca, De Viris illustribus. Manuscrit sur vélin du quinzième siècle. In-fol., velours bleu. Bibliothèque impériale. Manuscrits, ancien fonds latin, n° 6069[k]. Ce volume contient :

Lettre initiale peinte représentant les armes de France,

écartelées de celles Visconti. Au commencement du texte. 1448.

Cette miniature n'a d'autre intérêt que la représentation de ces armoiries. La conservation est bonne.

Une mention à la fin du volume indique qu'il a été écrit en 1448.

Jean Vauquelin, Histoire d'Helaine, mere de saint Martin. Manuscrit de l'année 1448. In-.... Bibliothèque des ducs de Bourgogne, n° 9967. Marchal, t. I, p. 200. Ce volume contient :

Des miniatures. = Pl. in-4 en larg. Marchal, t. I, à la p. LXXXIII. = Deux pl. in-4 en larg. Messager des Sciences, etc. Gand, Florian Frocheur, t. ..., 1846, p. 169, etc.

L'Estrif de fortune et vertu, par renōme homme maistre 1448?
Martin Lefranc, prevost de Lusane, secretaire jadis de pape Felix, et maintenant de pape Nicolas, protonotaire du Saint-Siége apostolique. — A tres haust, trespuissant et tresexcellent prince Phelippe, duc de Bourgogne, etc. Manuscrit sur vélin du quinzième siècle. In-fol., maroquin rouge. Bibliothèque de l'Arsenal, manuscrits français, belles-lettres, n° 94. Ce volume contient :

Miniature représentant deux dames debout, et une troisième, couverte d'un manteau bleu, à genoux, dans un jardin; dans un édifice, à gauche, on voit un prince assis, auquel un personnage à genoux offre son livre. Pièce in-8 en haut. Au-dessous, le commencement du texte. Le tout est dans une bordure d'ornements et armoiries, dans laquelle on voit aussi un portrait en buste, qui paraît celui du duc Phi-

1448 ? lippe de Bourgogne. Petit in-fol. en haut. au feuillet 1.

Miniature représentant les mêmes trois dames; au fond, deux autres femmes avec la roue de Fortune, la mer et d'autres personnages. Pièce in-8 en haut. Au-dessous, le commencement d'une partie du texte. Le tout dans une bordure d'ornements et l'écusson de France. Petit in-fol. Au commencement du second livre, au feuillet 41.

Miniature représentant les mêmes trois dames et de plus la Fortune placée sur des corps de souverains, d'un pape et de prélats. Pièce idem, armoiries du dauphin de France. Au commencement du tiers et dernier livre, feuillet 95.

> Miniatures de très-bon travail, fort remarquables sous le rapport des vêtements des personnages. La conservation est très-belle.

Monnaie de Charles, duc d'Orléans, fils de Louis de France, duc d'Orléans, et de Valentine de Milan, frappée à Milan. Partie d'une pl. in-4 en haut., grav. sur bois. Argelati, t. III, appendix, pl. 5, n° 31.

1449.

Mars 20. Épitaphe de Symon le Turc, mort 20 mars 1449, Marie Boucher, sa femme, morte 1400; au-dessus, saint Simon qui présente Symon le Turc, sa femme et ses enfants à la sainte Vierge; contre le mur, en dehors de la chapelle d'Orgemont, à costé de la porte du

cimetière de Saint-Innocent, à Paris. Dessin in-4. 1449.
Recueil Gaignières, à Oxford, t. XII, f. 10.

Le Pas d'armes de la bergere à Tarascon, en 1449, poeme Juin 20.
de Loys de Beauvau, grand senechal de Provence et
premier chambellan du roi René. Manuscrit sur vélin
du quinzième siècle. Petit in-4, maroquin vert. Biblio-
thèque impériale, manuscrits, fonds Colbert, n° 4369;
Regius, 7907[3]. Ce volume contient :

Miniature représentant une bergère. Pièce in-12, con-
tournée en larg., bordure. En tête du texte. = La
même miniature. Pl. lithog. coloriée. In-8 en haut.
Le Pas d'armes de la bergère, etc., par G. A. Crape-
let. Paris, Crapelet, 1828. In-8, fig. = Pl. lithog.
in-4 en haut. Comte de Quatrebarbes, OEuvres com-
plettes du roi René, t. II, à la p. 49.

> Cette miniature, de médiocre travail, offre peu d'intérêt, La
> conservation n'est pas belle.
>
> L'emprise de Tarascon eut lieu le 3 juin 1449, en présence
> du roi René, et l'on croit que c'est le dernier tournoi auquel
> ce prince ait assisté.

Croix et crosse de Jean Juvenal des Ursins, archevêque
de Reims. Partie d'une pl. in-4 en larg., lithog.
Prosper Tarbé, Trésor des églises de Reims, *b*, *c*, à
la p. 154.

> L'archevêque de Reims, Juvenel ou Jouvenel des Ursins,
> mort en 1449, se nommait Jacques.

Mitre du même, d'après un tableau du temps repré-
sentant la famille des Ursins, de la galerie de Ver-
sailles. Partie d'une pl. in-4 en haut., lithog. Prosper
Tarbé, Trésor des églises de Reims, *a*, à la p. 85.

1449. Tombe de Michael 16 abbas, près le mur, à l'entrée, à droite, dans le chapitre de l'abbaye de Champagne, au Maine. Dessin in-8. Recueil Gaignières, à Oxford, t. VIII, f. 87.

Colonne, dite *Croix-Pélerine*, élevée sur le lieu du pas d'armes, qui fut exécuté près du village de Saint-Martin-au-Laërt, dans les environs de Calais. Pl. in-8 en haut., lithog. Mémoires de la Société des antiquaires de la Morinie, t. I, à la p. 302.

Le Miroier de la saluation humaine de Vincent de Beauvais, traduit de Jehan Mielot, en l'an 1449. Manuscrit sur vélin, in-fol., maroquin rouge. Bibliothèque impériale, manuscrits, Supplément français, n° 10. Ce volume contient :

Miniature représentant l'auteur assis dans son cabinet; en dehors, à droite, la Mort, à laquelle apparaît un saint personnage tenant trois flèches. Pièce in-4 en larg. Au commencement du texte.

Un grand nombre de miniatures représentant des sujets de l'Ancien et du Nouveau Testament. Pièces in-8 en larg., placées deux à deux en haut de chaque page du texte, et quelques autres dans le texte.

Ces miniatures sont d'un bon travail; on y trouve beaucoup de particularités intéressantes pour les vêtements, ameublements, et autres détails. La conservation est belle.

Histoire de Hainaut (du commencement des temps historiques jusqu'à l'an 380 de l'incarnation), par Jacques de Guyse, traduit sous la surveillance de Simon Nockart, selon l'ordre de Marguerite de Bavière, mère de Philippe le Bon. Manuscrit de l'année 1449, de 44°. Trois volumes. Bibliothèque des ducs de Bourgogne, n°ˢ 9242,

9243, 9244. Marchal, t. III, p. 180. Ces volumes contiennent : 1449.

Des miniatures diverses; celle de présentation offre le portrait de Philippe le Bon et de son fils Charles, comte de Charolais, alors adolescent.

<blockquote>Voir les ducs de Bourgogne, etc., par le comte de Laborde, 2^e partie, t. I, p. LXXXIV.</blockquote>

Justification de France contre l'Angleterre du temps du roy Loys XI. Manuscrit sur vélin du quinzième siècle. Petit in-fol. cartonné. Bibliothèque impériale, manuscrits, ancien fonds français, n° 9680. Ce volume contient :

Miniature représentant plusieurs seigneurs et dames réunis dans une salle. Pièce in-8 carrée, cintrée par le haut. Au-dessous, le commencement du texte. Le tout dans une bordure d'ornements avec l'écusson de France. Petit in-fol. en haut. Au feuillet 1, recto.

<blockquote>Miniature, d'un bon travail, intéressante pour les vêtements. La conservation est belle.
Ce manuscrit a appartenu à Louis de Bruges, seigneur de la Gruthuyre. Van Praet, p. 252.</blockquote>

Bonnesurce de Pistoie, par Mielot. — Débat de la vraie noblesse. Manuscrit de l'année 1449. In-.... Bibliothèque des ducs de Bourgogne, n° 9279. Marchal, t. I, p. 186. Ce volume contient :

Des miniatures.

J. Mielot. La Vie de saint Josse. Manuscrit de l'année 1449.

1449. In-.... Bibliothèque des ducs de Bourgogne, n° 10958. Marchal, t. I, p. 220. Ce volume contient :

Des miniatures.

1450.

Janvier 1. Tombe de Marguerite de Warignières, abbesse du Moustier de Sainte-Trinité de Caen, en pierre, dans le chapitre de l'abbaye de la Trinité de Caen. Dessin in-fol. en haut. Bibliothèque impériale, manuscrits, boîtes de l'ordre du Saint-Esprit, Varignies.

<small>L'inscription porte : mil cccc l...., le surplus est effacé.</small>

Février 9. Portrait d'Agnès Sorel, jusqu'aux genoux, représentée en sainte Vierge, ayant le sein gauche découvert, tenant sur ses genoux l'Enfant-Jésus, et entourée de neuf anges, premier volet d'un diptyque peint en 1450, pour l'église de Notre-Dame de Melun; d'après une estampe d'un graveur anonyme de la fin du dix-huitième siècle. Parties de deux pl. in-8 en larg., etc., in-4 en larg. Recherches sur les sépultures récemment découvertes en l'église de Notre-Dame de Melun, etc., par E. Gresy. Melun, 1845, in-8, fig.

<small>Ce diptyque est probablement perdu. Son autre volet représentait le portrait d'E. Chevalier, trésorier de France. Voir à l'année 1474.

Le portrait d'Agnès Sorel, qui se trouve au Musée de Versailles (n° 2971), est une copie de celui-ci. Voir Niel, article ci-après.</small>

Portrait d'Agnès Sorel, d'après un dessin aux crayons du temps. On lit au bas : LA BELLE AGNÈS. Pl. petit in-fol. en haut., coloriée. Niel, Portraits des personnages français, etc.; 2ᵉ partie.

Agnès Sorel représentée en Notre-Dame, d'après une copie de l'original conservé au Musée d'Anvers. Pl. in-4 en haut., coloriée. Lacroix, le Moyen âge et la Renaissance, t. V, peinture, pl. sans numéro. 1450.

Épitaphe avec bas-relief d'Agnez Sorel, en cuivre, en relief à un pilier au-dessus des chaires des chanoines, à droite du grand autel de l'église de Nostre-Dame, dans le chasteau de Loches. Trois dessins in-fol. en haut. Bibliothèque impériale, manuscrits, boîtes de l'ordre du Saint-Esprit, Sorel.

Tombeau de la même, en marbre, au milieu du chœur de l'église de Nostre-Dame, dans le chasteau de Loches. Quatre dessins in-fol. en haut. Bibliothèque impériale, manuscrits, boîtes du Saint-Esprit, Sorel. = Pl. lithog. in-fol. en larg. A. Noel, Souvenirs pittoresques de la Touraine, pl. 50. = Vignette in-8 en larg. Bellanger, La Touraine ancienne et moderne, dans le texte, à la p. 483. = Petite pl. gravée sur bois. Revue archéologique, 1846, dans le texte, à la p. 483. = Pl. in-8 en larg. Bourassé, la Touraine, p. 132, dans le texte.

> Ce tombeau, placé d'abord au milieu du chœur de cette église, fut transporté, en 1777, dans la nef. Pendant la révolution, il fut en partie détruit et profané, puis restauré et placé dans la tour du château de Loches.

Statue couchée de Agnès Sorel, à Loches. Moulage en plâtre. Musée de Versailles, n° 1290.

Tombeau d'Agnez Sorel, en marbre noir, au milieu de la chapelle de l'Assomption, à gauche du chœur de l'église de l'abbaye de Jumièges. Deux deseins in-fol.

1450. en haut. Bibliothèque impériale, manuscrits, boîtes de l'ordre du Saint-Esprit, Sorel.

Juillet 17. Portrait en pied de François I du nom, duc de Bretagne, comte de Richemont et de Montfort, pair de France, sans indication d'où ce monument est tiré. Dessin colorié, in-fol. en haut. Gaignières, t. VI, 36. = Partie d'une pl. in-fol. en larg. Montfaucon, t. III, pl. 51, n° 2. = Partie d'une pl. in-fol. en haut. Beaunier et et Rathier, pl. 184, n° 4.

<small>Beaunier et Rathier donnent ce portrait comme celui d'un personnage inconnu, l'ayant cependant copié évidemment de Gaignières, t. VI, 36.</small>

Portrait du même, d'après une miniature d'un livre de prières d'Isabeau d'Écosse, sa femme. Miniature in-fol. en haut. Gaignières, t. VI, 37.

Portrait en pied du même, d'après une miniature d'une paire d'heures d'Isabel Stuart, sa seconde femme, où il est représenté à genoux. Dessin in-fol. en haut. Gaignières, t. VI, 38. = Partie d'une pl. in-fol. en larg. Montfaucon, t. III, pl. 51, n° 1.

Figure à genoux du même, sur un vitrail de la chapelle de Notre-Dame de Bon Secours, dans le chœur de l'église des Cordeliers de Nantes. Dessin colorié, in-fol. en haut. Gaignières, t. VI, 39. = Partie d'une pl. in-fol. en larg. Montfaucon, t. III, pl. 51, n° 3.

Figure du même, sur un vitrail de la chapelle de Notre-Dame de Bon Secours, dans le chœur de l'église des Cordeliers de Nantes. Dessin in-fol. en haut. Gaignières, t. VI, 40.

Portrait de François I, duc de Bretagne, à côté de ce- 1450.
lui d'Isabeau d'Écosse, sa seconde femme, tirés de
l'église cathédrale de Vannes. *Hallé delineavit. Dassier sculpsit.* Pl. in-fol. en haut. Lobineau, Histoire
de Bretagne, t. I, à la p. 621.

> Il mourut le 14 ou le 19 juillet 1450. Pour Isabel Stuart,
> voir à 1450?

Monnaie de François I, duc de Bretagne. Partie d'une
pl. in-4 en haut. Tobiesen Duby, Monnoies des barons, pl. 65, n° 8.

Monnaie du même. Partie d'une pl. in-4 en haut. Poey
d'Avant, pl. 5, n° 11, p. 67.

Monnaie du même. Partie d'une pl. in-fol. en haut.
Trésor de numismatique et de glyptique. Histoire par
les monuments de l'art monétaire chez les modernes,
pl. 19, n° 8.

Figure du grand écuyer de François I, duc de Bretagne;
on ignore d'où elle a été tirée. Partie d'une pl. in-fol.
en larg. Montfaucon, t. III, pl. 51, n° 6. = Partie
d'une pl. in-fol. en haut. Beaunier et Rathier,
pl. 184, n° 6.

Figure de Denis de Chailly, chevalier, seigneur de Chailly
et de la Mothe de Nangis en Brie, conseiller et chambellan du Roi et son bailly de Meaux, sur son tombeau, dans l'église de Notre-Dame de Melun. Dessin
in-fol. en haut. Gaignières, t. VI, 62. = Partie d'une
pl. in-fol. en larg. Montfaucon, t. III, pl. 54, n° 5.

> Ce tombeau fut retrouvé le 17 septembre 1845. — Voyez
> Recherches sur les sépultures récemment découvertes en l'église
> Notre-Dame de Melun, par E. Gresy. Melun, 1845, in-8.

1450. Tombe de Denis de Chailly et Denise Pisdoe, sa femme, du quinzième siècle, dans l'église Notre-Dame à Melun. Pl. in-fol. en haut., lithog. Fichot, les Monuments de Seine-et-Marne, liv. 1 et 2.

> La date de la mort de Denis de Chailly est incomplète sur ce tombeau, l'inscription ne portant que MCCCC.... Il mourut en 1450.
> Denise Pisdoe mourut le 6 mars 1442.

Manuscrits à miniatures.

1450? La Bible moralisée, en francois, avec exposition. Manuscrit sur vélin du quinzième siècle. Petit in-fol. maroq. rouge. Bibliothèque impériale, manuscrits, ancien fonds français, n° 7268. Ce volume contient :

Quelques miniatures en camaïeu représentant des sujets de la Bible. Petites pièces dans le texte.

> Miniatures peu remarquables.
> Ce manuscrit a fait partie de la bibliothèque de Louis de Bruges, seigneur de la Gruthuyse. Van Praet, page 84. Il provient de Fontainebleau, n° 1777, ancien catalogue, n° 1062.

La Passion de N. S. Jésus-Christ. Manuscrit sur vélin du quinzième siècle. In-4 maroquin rouge. Bibliothèque impériale, manuscrits, ancien fonds français, n° 7296. Ce volume contient :

Miniature représentant J.-C. en croix; en bas, Charles, duc d'Orléans, et Marie de Clèves, sa femme. Pièce in-12 en haut., avec bordure d'ornements et armoiries dans lesquelles sont des fleurs de lis, en tête du volume.

Miniature représentant la sortie du tombeau. Pièce in-12 en larg., au feuillet 35. 1450?

<blockquote>Ces deux miniatures, d'un travail ordinaire, offrent peu d'intérêt. La conservation n'est pas belle. Provenant de Fontainebleau, n° 1184, ancien n° 807.</blockquote>

Liber precum, avec calendrier français. Manuscrit sur vélin du quinzième siècle. In-12 maroquin rouge. Bibliothèque impériale, manuscrits, Lavallière, n° 202. Catalogue de la vente, n° 293. Ce volume contient :

Des miniatures en camaïeu, dont quelques-unes sont relevées en couleur et or; l'une est toute coloriée; elles représentent des sujets du Nouveau Testament. Pièces in-12 en haut., dans le texte.

Lettre initiale peinte, idem.

<blockquote>Miniatures d'une exécution assez remarquable et fine. On y trouve des détails intéressants sous le rapport des vêtements et arrangements intérieurs. La conservation est très-belle, c'est un beau manuscrit.</blockquote>

Heures latines avec calendrier français. Manuscrit sur vélin de la moitié du quinzième siècle. Petit in-4 maroquin rouge. Bibliothèque de l'Arsenal, manuscrits latins, Theologie, n° 329 B. Ce volume contient :

Quelques miniatures représentant des sujets de l'Histoire sainte et de dévotion. Pièces in-12 en haut., cintrées par le haut. Au-dessous, le commencement d'une partie du texte. Le tout dans une bordure d'ornements et figures in-4.

<blockquote>Ces miniatures, de peu de mérite sous le rapport de l'art, offrent quelques détails intéressants de vêtements et ameublements.
La conservation n'est pas bonne.
Ce volume est désigné sous le nom de : **Heures de Charles VII.**</blockquote>

1450 ? Missale. Manuscrit sur vélin du quinzième siècle. In-fol. maroquin rouge. Bibliothèque impériale, manuscrits, ancien fonds latin, n° 848. Ce volume contient :

Des miniatures et lettres peintes représentant des sujets sacrés divers. Pièces de diverses grandeurs, dont deux in-fol., les autres petites; pages ornées, parties d'ornements, etc.

> Miniatures d'un bon travail, offrant des détails intéressants sous le rapport des vêtements, accessoires, etc.
> Ce beau missel a appartenu au cardinal Cortini, dit d'Avignon, né en 1407, qui fut évêque d'Avignon et légat en Angleterre, en France, en Savoie, et mourut à Rome en 1474.
> Ce manuscrit paraît avoir été exécuté entre les années 1448 et 1455, et peut-être en Italie. Je le cite ici, à cause du long séjour de son possesseur en France, qui peut faire penser que ce volume y a été peint. La conservation est bonne.

Missel français. Manuscrit sur vélin du milieu du quinzième siècle. In-fol. maroquin rouge. Bibliothèque impériale, manuscrits, ancien fonds français, n° 6843[2]. Ce volume contient :

Miniature représentant Jésus-Christ en croix, entouré des saintes femmes et de guerriers. Pièces in-fol. en haut., au feuillet 80, recto.

Quelques miniatures représentant des sujets saints. Petites pièces, dans le texte. Les places destinées probablement aux armoiries et au portrait du propriétaire du volume n'ont pas été peintes.

> La grande miniature, d'un fort beau travail, offre peu d'intérêt historique. Les autres miniatures, également d'un faire remarquable, sont intéressantes sous le rapport des costumes.

Ces peintures sont d'une bonne conservation, quoique les feuilles du texte soient maculées. 1450?

Ce manuscrit provient de l'ancienne bibliothèque de Charles Maurice Le Tellier, archevêque de Reims, n° 4.

Liber precum. Manuscrit sur vélin du quinzième siècle. In-8 veau marbré. Bibliothèque impériale, manuscrits, ancien fonds français, n° 1390. Baluze, 850. Regius, 4481, ³-⁴. Ce volume contient :

Des miniatures représentant des sujets du Nouveau Testament et de sainteté. Pièces de diverses grandeurs, entourées de bordures d'ornements, dans le texte.

Ces miniatures, d'un travail qui a de la finesse, offrent quelque intérêt pour des détails de vêtements. La conservation est médiocre.

D'après une mention en tête du volume, ce livre d'heures aurait appartenu à Marie, reine d'Écosse, grand'mère de Marie Stuart, reine d'Écosse, femme de François II.

Liber præcum, avec calendrier français. Manuscrit sur vélin de la moitié du quinzième siècle. In-8 veau brun. Bibliothèque Sainte-Geneviève, BB L. 71. Ce volume contient :

Trois miniatures représentant des sujets de sainteté. Pièces in-12 en haut., avec bordures, dans le texte.

Ces miniatures, de travail médiocre, offrent peu d'intérêt. La conservation n'est pas bonne.

La reliure porte : Loyse Richard.

Liber præcum. Parties du texte en français, calendrier latin. Manuscrit sur vélin de la moitié du quinzième siècle. Petit in-4 veau fauve. Bibliothèque Saint-Geneviève, BB. L. 73. Ce volume contient :

Quelques miniatures représentant des sujets de l'Ancien

1450? et du Nouveau Testament. Pièces in-12 en haut., entourées de bordures, dans le texte.

> Miniatures de bon travail, offrant de l'intérêt pour les vêtements. La conservation est médiocre.

Horæ. Calendrier français. Manuscrit sur vélin de la moitié du quinzième siècle. In-8 veau brun. Bibliothèque Sainte-Geneviève, BB. L. 74. Ce volume contient :

Quelques miniatures représentant des sujets de sainteté, Pièces de diverses grandeurs, entourées de bordures, dans le texte.

> Même note.

Breviarum sancti Ludovici de Pissiaco (Poissy), avec calenlendrier latin. Manuscrit sur vélin du quinzième siècle. In-4 veau brun. Bibliothèque de l'Arsenal, manuscrits latins, Théologie, n° 143. Ce volume contient :

Petite miniature représentant le roi David, bordure, au feuillet 1.

> Petite pièce sans intérêt, de bonne conservation.

Graduale parisiense. Calendrier latin. Manuscrit sur vélin de la première moitié du quinzième siècle ; il est presque entièrement composé de musique notée. In-4 chagrin noir. Bibliothèque de l'Arsenal, manuscrits latins, Théologie, n° 155,^. Ce volume contient :

Quelques lettres initiales peintes représentant des sujets religieux. Très-petites pièces, dans le texte.

> D'exécution de quelque finesse, ces petites miniatures offrent peu d'intérêt. Leur conservation est belle.

Livre d'offices en latin, avec un calendrier en français, du

quinzième siècle. Manuscrit sur parchemin. Petit in-4. 1450?
Bibliothèque ambroisienne, à Milan, relié en velours
rouge. Ce volume contient :

Dix-sept miniatures représentant des sujets du Nouveau
Testament; elles sont très-petites, placées dans le
texte, et entourées, comme chaque autre page de ce
volume, de riches bordures d'ornements.

> Ces miniatures, d'une médiocre exécution, offrent quelques
> particularités intéressantes d'arrangements d'intérieurs. J'ai
> examiné avec soin ce manuscrit, qui n'offre d'ailleurs rien à
> citer, et qui est d'une bonne conservation.

Office de la sainte Vierge, en latin. Manuscrit sur parchemin, portant à la fin : Ces presentes Heures appartiennent à Nicolas de La Fous, eslev. de Vermandois. In-12.
Bibliothèque de Brera, à Milan. Ce volume contient :

Douze miniatures représentant des faits de la vie de la
sainte Vierge, de l'Ancien et du Nouveau Testament,
très-petites et placées dans le texte.

> Miniatures fort jolies, curieuses sous le rapport des costumes
> de l'époque du manuscrit. Ce volume, que j'ai examiné avec
> l'intérêt qu'il mérite, est de belle conservation.

Office de la sainte Vierge en latin, précédé d'un calendrier
français. Manuscrit sur parchemin. Petit in-4. Bibliothèque de Brera, à Milan. Ce manuscrit contient :

Douze miniatures représentant des faits de la vie de la
sainte Vierge. In-8 en haut., entourées de bordures
d'ornements; elles sont placées dans le texte.

> Miniatures qui ne sont remarquables que sous le rapport des
> costumes de l'époque où a été fait ce manuscrit. Ce volume,
> que j'ai examiné avec soin, est bien conservé.

1450 ? L'Instruction du prince crestien. A haulte et tres illustre princesse madame Marie Dallebret, contesse de Neuers. Manuscrit sur vélin de la moitié du quinzième siècle. In-4 peau. Bibliothèque Sainte-Geneviève, R. f. 16. Ce volume contient :

Frontispice peint représentant un cadre avec les armoiries de Marie d'Albret. Pièce petit in-4 en haut., au feuillet 1, recto.

Miniature représentant un roi couché sur un lit et dormant; en haut., Dieu et des légendes; sur les bords du lit sont des armoiries et la légende : Salomon. Pièce petit in-4 en haut., au feuillet 1, verso. Lettres initiales peintes avec fleurs et armoiries.

> Cette miniature, précieusement exécutée, offre de l'intérêt pour le vêtement du roi et les armoiries placées sur les bords du lit. La conservation est parfaite.
> Marie d'Albret, duchesse de Nevers, mourut le 11 juin 1456.

Nicolai Oresmij Lexoriensis Episcopi et præceptoris Caroli V, cognomento sapientis Regis Christ. Tractatus de origine et natura iure et mutationibus Monetarium. Manuscrit sur vélin du quinzième siècle. Petit in-4 soie. Bibliothèque impériale, manuscrits, ancien fonds latin, n° 8733, A. Ce volume contient :

Miniature représentant un prince assis sur son trône, devant lequel des ouvriers travaillent aux diverses opérations du monnoyage. Pièce in-12 en haut., cintrée par le haut. Au-dessous, le commencement du texte. Le tout dans une bordure, dans laquelle on voit les armes de France soutenues par un ange et la licorne, des porcs-épics, deux ours, dont un

vêtu; la devise : PLUS EST EN VOUS. Petit in-4 en haut., au feuillet 1, recto.

1450?

<small>Miniature d'un assez bon travail, et fort curieuse pour les détails du sujet qu'elle représente. La conservation est bonne.</small>

Cy commence un petit traittie intitulé le Retour du cuer perdu composé par un deuot religieux nomme Alexandre. Manuscrit sur vélin du quinzième siècle. Petit in-fol. maroquin rouge. Bibliothèque impériale, manuscrits, ancien fonds latin, n° 7313. Ce volume contient :

Miniature représentant la sainte Trinité; une religieuse et un pèlerin à genoux. Pièce in-12 en larg. Au-dessous, le commencement du texte; bordure. En bas, l'écusson de France. In-4 en haut., en tête du texte.

<small>Miniature, d'un travail peu fin, qui offre quelque intérêt pour les vêtements des deux personnages. La conservation est bonne.
Ce manuscrit a appartenu à Louis de Bruges, seigneur de la Gruthuyse. Van Praet, p. 108.</small>

Le Livre des trois Maries, en vers, par Jehan de Venette. Manuscrit sur vélin. Petit in-fol. maroquin rouge. Bibliothèque impériale, manuscrits, fonds de La Vallière, n° 22; catalogue de la vente, n° 2765. Ce volume contient :

Quelques dessins en couleur de bistre représentant des sujets relatifs à l'ouvrage. Grande pièce au commencement de l'ouvrage, après le prologue, et autres petites dans le texte. Bordures peintes.

<small>Ces dessins, d'un travail peu remarquable, offrent quelque intérêt par les sujets qu'ils représentent. La conservation est bonne.
Une mention à la fin du volume porte que cet ouvrage a été</small>

1450 ? compile et rime par frere Jehan de Venette de l'ordre des Carmes, accomply au mois de may 1357.

Le Debat du chrestien et du sarazin, adressé à Philippe de France le second, duc de Bourgogne, etc., par Jehan, eveque de Chalons sur la Saone, en Bourgogne, lan 1450. Manuscrit sur vélin du quinzième siècle. In-fol. maroquin rouge. Bibliothèque impériale, manuscrits, fonds de Colbert, n° 950; Regius, 7286[3]. Ce volume contient :

Miniature représentant Philippe le Bon, duc de Bourgogne, assis sous une tente, entouré de divers personnages, auquel l'auteur à genoux présente son livre. Pièce petit in-4 carré, en tête de la dédicace, f. 1.

Miniature représentant un sultan assis dans un pavillon avec d'autres personnages; devant, est l'auteur assis entre deux personnages vêtus à l'orientale, qui sont le Chrétien et le Sarrazin. Pièce petit in-4 carré, à la fin de la table, t. II, verso.

Miniature divisée en deux compartiments représentant des sujets champêtres avec des personnages, dont deux sont noirs. Pièce petit in-4 carrée, au feuillet 14, verso.

Miniature représentant un sultan assis, à peu près semblable à la seconde décrite. Pièce petit in-4 carrée, au feuillet 28, verso.

<small>Miniatures d'un travail qui a de la finesse, et intéressantes pour des détails de vêtements. La conservation de la première n'est pas bonne; celle des autres est belle.</small>

La Cité de Dieu de saint Augustin, traduit en francois par

Raoul de Praelles pour le roi Charles V, en 1375. Manuscrit sur vélin du quinzième siècle. In-fol. max°, 2 volumes maroquin rouge. Bibliothèque impériale, manuscrits, ancien fonds français, n°⁵ 6712², 6712³. Bibliothèque de Charles Maurice Le Tellier, archevêque de Reims, 2, 3. Ce volume contient :

1450?

1ᵉʳ Volume :

Miniature représentant l'auteur, Raoul de Praelles, à genoux offrant son livre au roi Jeune, assis sur son trône, de face ; un très-grand nombre de personnages, principalement prélats et religieux, remplissent la salle. In-fol. en haut. Au-dessous, est le commencement du texte. Le tout dans une bordure d'ornements et armoiries. In-fol. max° en haut., au feuillet 1 du texte, recto.

Miniature représentant en haut le Ciel et une immensité de personnages, dans une enceinte autour de laquelle marchent les vertus conduites par des saints personnages. Au-dessous, est une ville en construction, dans laquelle on voit des scènes de la vie privée. En bas, des diables dansent. Pièce in-fol. max° en haut., en tête du livre 1.

Neuf miniatures représentant des sujets religieux, mystiques et de l'Histoire sainte, des assemblées, entrées, repas, scènes champêtres. Ces peintures sont presque toutes divisées en deux ou trois bandes. Sur celle du septième livre, on voit un repas avec des danseurs et des flagellans nuds. In-fol. en haut. Au-dessous, est le commencement du texte du livre. Le

1450 ? tout dans une bordure d'ornements. In-fol. max°, en tête de chacun des livres 2 à 10, dans le texte.

2ᵉ Volume :

Miniature représentant l'auteur assis, ayant devant lui un livre sur un pupitre, et parlant à un grand nombre d'auditeurs debout dans la salle. In-4 en larg. Au-dessous, est le commencement du texte. Le tout dans une bordure d'ornements. In-fol. max° en haut., au feuillet 1, recto, dans le texte.

Douze miniatures représentant des sujets de la même nature que ceux du premier volume. Celle du 21ᵉ livre représente l'Enfer; celle du 22ᵉ, le Paradis. Elles sont plus petites que celles du tome I, et in-4 en larg. Celles des 19ᵉ et 21ᵉ livres sont plus étroites que les autres. Au-dessous, le commencement du texte du livre de l'ouvrage. Le tout dans une bordure d'ornements in-fol. max° en haut., en tête de chacun des livres 11 à 22, dans le texte.

> Ces miniatures sont d'un travail admirable et très-finement exécutées. Ce sont des tableaux sur vélin des plus remarquables. Ils ne sont pas de la même main, mais de deux artistes différents, au moins. Les particularités que l'on peut y trouver sont nombreuses, sous le rapport des vêtements, ameublements, édifices, constructions, outils, etc., etc. Il faudrait, comme pour plusieurs autres manuscrits de la Bibliothèque impériale, décrire toutes ces peintures pour en faire apprécier l'importance. La conservation de ces miniatures est parfaite. C'est un des plus beaux manuscrits de la Bibliothèque impériale.

La Cité de Dieu de saint Augustin, traduit par Raoul de Praelles pour Charles V, en 1375. Manuscrit sur vélin

du quinzième siècle. In-fol. max°, 2 volumes maroquin 1450?
rouge. Bibliothèque impériale, manuscrits, ancien fonds
français, n°⁸ 6713, 6714, anciens n°ˢ 227, 228. Ce ma-
nuscrit contient :

L'auteur à genoux offrant son livre à Charles V, assis
sur une chaise, derrière lequel sont trois personna-
ges debout. Petite pièce en largeur; premier volume,
au feuillet 1, recto, dans le texte.

Quelques miniatures représentant des sujets relatifs à
l'ouvrage. Petites pièces, l'une in-4 en larg.; premier
volume, au feuillet 4, recto, dans le texte.

<blockquote>
Ces miniatures, peu remarquables sous le rapport de l'art,
ne le sont pas non plus pour ce qu'elles représentent. Leur
conservation est bonne.

Ce manuscrit provient de la bibliothèque des ducs de
Bourbon.
</blockquote>

La Cité de Dieu de saint Augustin, traduit par Raoul de
Praelles pour Charles V, en 1375. Manuscrit sur vélin
du quinzième siècle. In-fol. max° veau marbré. Biblio-
thèque impériale, manuscrits, ancien fonds français,
n° 6715³; Lancelot, n° 1. Ce volume contient :

Miniature représentant une ville assiégée, dans laquelle
pénètrent les assiégeans. En haut, à gauche, l'auteur
à genoux offrant son livre à un saint personnage
assis dans une gloire de feu. In-4 en larg., au
feuillet 5, recto, dans le texte.

Quelques miniatures représentant des sujets relatifs à
l'ouvrage. Petites pièces, dans le texte.

<blockquote>
Miniatures d'un faire peu remarquable, qui ont de l'intérêt
sous le rapport des vêtements, des armures et de quelques dé-
tails relatifs aux usages. Leur conservation est bonne.
</blockquote>

1450? La Cité de Dieu, traduit en français par Raoul de Presles. Manuscrit sur parchemin. In-fol. magno, veau rouge. Bibliothèque de l'Arsenal, manuscrits français, Théologie, 36, a. Ce volume contient :

Onze miniatures représentant des sujets relatifs à l'ouvrage. On voit dans la première un roi de France, probablement Charles VII, auquel l'auteur offre son livre; quelques personnages sont près du roi. Au feuillet 1. Pièces in-4 en larg., de diverses dimensions, dans le texte.

> Ces miniatures sont intéressantes sous le rapport des vêtements. La conservation est très-bonne.

Rapport sur les faits et miracles de saint Thomas l'apôtre. Manuscrit de l'année 1450. In-.... Bibliothèque des ducs de Bourgogne, n° 9280. Marchal, t. I, p. 186. Ce volume contient :

Des miniatures.

Le Miroir de humaine sauluation. Manuscrit sur vélin du quinzième siècle. In-fol. maroquin rouge. Bibliothèque impériale, manuscrits, ancien fonds français, n° 6848, ancien n° 374. Ce volume contient :

Cent quatre-vingt-douze miniatures représentant des sujets religieux, mystiques, historiques et allégoriques très-variés. In-12 en larg.; placées dans le texte, deux au haut de chaque page.

> Ces miniatures, d'un travail très-fin, offrent beaucoup d'intérêt par le grand nombre de particularités remarquables que l'on y trouve, pour les costumes, les arrangements intérieurs et des détails relatifs à l'Histoire sainte. La conservation est très-belle.

Ce volume renfermait autrefois un tableau des *lignies des roys de France*, qui en a été ôté.

1450?

Ce manuscrit a appartenu à Louis de Bruges, seigneur de la Gruthuyse. Van Praet, p. 104.

Le Livre de la propriété des choses, translate de latin en françois, par le commandement du roy Charles le Quint, par frere Jehan Corbechon. Manuscrit sur vélin du quinzième siècle. In-fol. magno, 2 volumes, veau brun. Bibliothèque impériale, manuscrits, ancien fonds français, n°s 6802 [2], 6802 [3]. Ce manuscrit contient :

Miniature représentant très-probablement Jehan Corbechon, à genoux, présentant son livre à Charles V ; quatre autres personnages sont dans la salle, qui est divisée par un pilastre. In-4 en larg. Au-dessous, le commencement du texte. Le tout dans une bordure d'ornements. In-fol. magno en haut., au feuillet 1 de l'ouvrage, recto, dans le texte.

Des miniatures représentant des sujets divers relatifs au texte de l'ouvrage. Pièces de diverses grandeurs, dans le texte.

Ces miniatures, d'un travail admirable, offrent beaucoup de particularités intéressantes relativement aux vêtements, aux arrangements intérieurs et à des usages. Celle de présentation est d'une grande beauté. C'est un manuscrit très-remarquable, et sa conservation est parfaite.

Il formait dans l'origine un seul volume, qui a été depuis divisé en deux.

Le Livre des proprietés des choses, translate de latin en françois, par frere Jehan Corbechon, du commandement de Charles le Quint, roy de France. Manuscrit sur vélin du quinzième siècle. In-fol. magno, maroquin rouge. Bibliothèque impériale, manuscrits, fonds de La Vallière,

1450 ? n° 9 ; catalogue de la vente, n° 1470. Ce volume contient :

Miniature divisée en quatre compartiments, représentant trois sujets de la création du monde, et l'auteur à genoux offrant son livre à Charles V, assis sur son trône, entouré de quelques personnages. In-4 en larg. Au-dessous, le commencement du texte. Le tout dans une bordure d'ornements. In-fol. magno en haut., au feuillet 1 de l'ouvrage, recto, dans le texte.

Dix miniatures en camaïeu représentant des sujets relatifs à l'ouvrage. Petites pièces carrées, dans le texte.

<small>Miniatures d'un travail assez fin, qui offrent de l'intérêt sous le rapport des costumes et des arrangements intérieurs. La conservation de la première miniature n'est pas bonne. Les dix autres et le reste du volume sont bien conservés.</small>

Boece. De la Consolation, en vers. = Le Jeu des eschez, par Jehan de Vignay. = Le Roman de la rose, ou lart damors est toute enclose. = Les dits moraux des philosophes. Manuscrit sur vélin de la première moitié du quinzième siècle. In-fol. maroquin rouge. Bibliothèque impériale, manuscrits, ancien fonds français, n° 7204. Ce volume contient :

Miniature représentant l'auteur, assis devant un pupitre chargé de livres. Pièces in-12 en haut., au commencement du premier ouvrage.

Miniature représentant l'auteur à genoux offrant son livre à un prince assis ; trois autres personnages sont debout. Pièce in-16 en larg. Au commencement du deuxième ouvrage.

Miniature représentant un personnage dans un lit. Pièce in-12 en larg. Au commencement du troisième ouvrage.

1450?

Deux miniatures représentant deux personnages discourant, et un homme assis dans son cabinet. Petites pièces carrées. Au commencement du quatrième ouvrage.

> Ces miniatures, d'un travail ordinaire, offrent de l'intérêt pour des détails d'habillement et ameublements. La conservation est bonne.
>
> Ce manuscrit a appartenu à Louis de Bruges, seigneur de la Gruthuyse. Il provient de Fontainebleau, n° 1887; ancien catalogue, n° 748. Van Praet l'a décrit, p. 140.

Le Livre de la mutation de fortune, composé en vers, l'an 1403, par Christine de Pisan. Manuscrit sur parchemin. Petit in-fol. de 140 feuillets. Bibliothèque royale de Munich, Codices Gallici, in-fol., n° 11. Ce manuscrit contient :

Six miniatures représentant des personnages ou scènes qui ont rapport aux sujets traités dans ce poëme; elles sont in-12 en haut. ou carrées, placées dans le texte, au commencement des chapitres.

> Miniatures offrant quelque intérêt pour les costumes de l'époque où a été fait ce manuscrit. Je n'y ai d'ailleurs rien remarqué qui mérite une mention particulière. La conservation de ce volume est bonne.

Le Liure du cuer damours espris, en vers et en prose. Manuscrit sur vélin du quinzième siècle. In-4 veau fauve. Bibliothèque impériale, manuscrits; Regius, 7570[3], Cangé, Ce volume contient :

Vingt-quatre miniatures représentant des sujets relatifs

1450?
à l'ouvrage; composition d'un petit nombre de personnages. Petites pièces en larg., dans le commencement du texte. D'autres miniatures qui devaient orner ce volume n'ont pas été exécutées.

> Petites miniatures d'un travail ordinaire et manquant de finesse; elles offrent de l'intérêt pour les vêtements et armures. La conservation est bonne.

Lestrif de fortune et vertu, ou changement de la fortune, par Martin le Franc, prévost de Lausanne, présenté à Phélippe, duc de Bourgongne, etc. Manuscrit sur vélin du quinzième siècle. In-4 maroquin rouge. Bibliothèque impériale, manuscrits, ancien fonds français, n° 7380. Ce volume contient :

Miniature représentant une princesse couronnée, assise entre une religieuse et une femme qui représente la Fortune avec sa roue. In-8 carrée. Au-dessous, la dédicace et le commencement du texte. Le tout dans une bordure d'ornements. In-4 en haut., au feuillet 3, recto, dans le texte.

Miniature représentant un prince couronné, assis entre les deux mêmes femmes qu'à la précédente. In-8 carrée. Au-dessous, le commencement du texte. Le tout dans une bordure d'ornements. In-4 en haut., au feuillet 67, verso, dans le texte.

> Ces deux miniatures, d'une exécution très-fine, sont curieuses pour les vêtements et d'autres détails. Leur conservation est très-belle.

Lestrif de fortune et de vertu, ou changement de la fortune, par Martin le Franc, prévost de Lausanne, présenté à Philippe, duc de Bourgongne, et cetera. Manu-

scrit sur vélin du quinzième siècle. In-4 maroquin rouge. Bibliothèque impériale, manuscrits, ancien fonds français, n° 7381. Ce volume contient :

1450?

Miniature représentant l'auteur, à genoux, offrant son livre à Philippe le Hardi, duc de Bourgogne, debout; cinq autres personnages sont présents. In-12 en larg., au feuillet 1, recto. Au-dessus, la dédicace, et au-dessous, le commencement du texte. Le tout dans une bordure d'ornements. In-4 en haut., dans le texte.

Miniature représentant trois femmes, dont une assise. In-12 en larg., au feuillet 2, verso, dans le texte.

> Deux miniatures finement exécutées, intéressantes pour les costumes et des détails d'intérieurs. Leur conservation est très-belle. Le texte est incomplet de la fin.

Lestrif de fortune et de vertu. A tres hault tres puissant et tres excellēt Prince Philippe duc de Bourgoigne, etc. Martin le Franc preuost de Losanne secretaire de nr̄e saint pere le pape Nicolas Tres humbles Recommendations. Manuscrit sur vélin du quinzième siècle. Petit in-fol. cartonné. Bibliothèque impériale, manuscrits, fonds de Saint-Germain des Prés, français, n° 1620. Ce volume contient :

Miniature représentant Philippe le Bon, duc de Bourgogne, assis sur son trône, entouré de quelques personnages, auquel l'auteur, un genou en terre, présente son livre. Pièce in-8 en larg., au feuillet 1, recto.

Miniature représentant un personnage, assis sur son trône, entre deux autres personnages, debout. Pièce

1450 ? in-8 carrée, au feuillet 2, recto. Lettres initiales peintes.

> Miniatures, d'un travail médiocre, offrant quelque intérêt pour les vêtements. La conservation n'est pas bonne, et les figures des personnages de la seconde sont entièrement effacées à dessein.

Lestrif de fortune et vertu. Au tres x͞pieu roy de France Charles septiesme de ce nom Martin le Franc preuost de Lausane secretaire de n͞re saint pere pape Nicolas tres h͞uble recommandation. Manuscrit sur vélin du quinzième siècle. Petit in-fol. velours citron. Bibliothèque impériale, manuscrits, fonds de Saint-Germain des Prés, français, n° 1621. Ce volume contient :

Miniature représentant la *raison* assise sur un trône ; à gauche, la *vertu*, et à droite, la *fortune*. Pièce in-8 carrée, cintrée par le haut. Au-dessous, le commencement du texte. Le tout dans une bordure d'ornements avec fleurs, un animal fantastique et un coq sur une poule. Petit in-fol. en haut. Au feuillet 1 du texte, recto. Lettres initiales peintes.

> Cette miniature, d'un bon travail, est curieuse sous le rapport des ajustements des trois figures de femmes. La conservation est belle.

Liure de yconomiques, compose par Aristote, prince des philosophes qui fut ramene en langaige fr͞acois par maistre Lorent de premierfait lan mil iiij xvij. Manuscrit sur vélin du quinzième siècle. In-4 maroquin rouge. Bibliothèque impériale, manuscrits, ancien fonds français, n° 7351. Ce volume contient :

Miniature représentant un homme se présentant à la porte d'une maison, où sont le maître du logis, sa

femme et deux enfants. Pièce in-12 en haut. cintrée par le haut. Au-dessous, le commencement du texte. Le tout dans une bordure d'ornements, avec l'écusson de France. In-4 en haut. 1450?

Miniature représentant un sujet semblable, idem, au feuillet 43.

> Ces deux miniatures, d'un travail qui a quelque finesse, offrent de l'intérêt pour les vêtements. La conservation est bonne.

L'Art d'amours. Manuscrit sur vélin du quinzième siècle. In-fol. maroquin rouge. Bibliothèque impériale, manuscrits, ancien fonds français, n° 7093. Ce volume contient :

Miniature représentant les armes de la famille de Béthune. Pièce in-fol. en haut., en tête du volume.

Miniature représentant un roi de France assis sur son trône, entouré de nombreux personnages, prélats et autres. Il tient une banderole sur laquelle on lit deux fois : *Pax vobis. Concordia neutrit amorem.* Pièce in-4 carrée, cintrée par le haut. Au-dessous, le commencement du texte. Le tout dans une bordure d'ornements, avec animaux et armoiries. In-fol., au feuillet 1, recto.

> Miniature d'un bon travail, qui offre beaucoup d'intérêt pour les vêtements. La conservation est belle.
>
> Ce manuscrit provient de l'ancienne bibliothèque de Béthune.

Le Miroer du monde. Manuscrit sur vélin du quinzième siècle. In-fol. velours rouge, avec traces de garnitures

1450 ? de métal enlevées. Bibliothèque impériale. Manuscrits, ancien fonds français, n° 7133. Ce volume contient :

Miniature représentant la création d'Adam ; il est nu, couché à terre ; Dieu le bénit. On voit deux saints personnages, ou bien la figure de Dieu répétée deux fois encore, deux anges et des animaux, le soleil, la lune et les étoiles. Pièce petit in-4 carrée, cintrée par le haut. Au-dessous, le commencement du texte. Le tout dans une bordure d'ornements, avec animaux et l'écusson de France, etc..... soutenu par deux anges. In-fol. en haut., au feuillet 1, recto.

> Cette miniature, d'un travail fin, offre de l'intérêt pour quelques détails de vêtements. La conservation est belle. Ce manuscrit a appartenu à Jean d'Orléans, comte d'Angoulême, et provient de Fontainebleau, n° 645 ; ancien catalogue, n° 421.

Le pèlerinage de vie humaine, par Guillaume de Dequilleville, avec les enseignements moraulx de Christine de Pisan, en vers. Manuscrit sur vélin du quinzième siècle. In-fol. veau marbré. Bibliothèque impériale. Manuscrits, ancien fonds français, n° 7211. Ce volume contient :

Un grand nombre de miniatures représentant des sujets divers, scènes de l'Histoire sainte, personnages seuls, entrevues, conférences, scènes d'intérieur, repas, martyres. Petites pièces carrées, dans le texte.

> Ces miniatures, d'un travail peu remarquable, mais précis, ont de l'intérêt pour des détails qu'elles offrent, pour les vêtements et arrangements intérieurs. La conservation est très-bonne.
>
> Ce manuscrit provient de Fontainebleau, n° 1707 ; ancien catalogue, n° 7211.

Figure d'après une miniature de ce manuscrit, repré-

sentant un musicien jouant d'une lyre à cinq cordes. 1450?
Partie d'une pl. in-fol. en haut. Beaunier et Rathier,
pl. 102, n° 6.

Jule Frontin. Stratagemes de guerre. Traduit en français.
A Charles septiesme, roy de France, etc. Manuscrit sur
vélin du quinzième siècle. Petit in-fol. veau brun. Bibliothèque impériale, manuscrits, fonds de Gaignières, n° 68.
Ce volume contient :

Miniature représentant le traducteur, à genoux, présentant son livre à Charles VII assis sur son trône, entouré de divers personnages. Pièce petit in-4 presque carrée. Au-dessous le commencement du texte. Le tout dans une bordure d'ornements. Petit in-fol. en haut.

Quatre miniatures représentant des faits de guerre. On voit dans la troisième deux pièces d'artillerie avec une banderole portant : S. P. Q. R. Pièces in-8 ou petit in-4, idem, dans le texte.

Miniatures d'un bon travail, offrant de l'intérêt pour les vêtements, les armures et accessoires de guerre. La conservation est bonne, sauf pour la première, qui est un peu altérée.

Le rommāt de la rose, ou lart d'amours e toute enclose, en vers. Manuscrit sur vélin du quinzième siècle. In-fol. veau brun. Bibliothèque impériale, manuscrits, fonds de Saint-Germain des Prés, français, n° 1241. Ce volume contient :

Miniature divisée en deux compartiments représentant, le premier, un homme dans son lit, puis mettant ses souliers, puis se lavant les mains, et enfin sortant. Le second compartiment le représente dans la cam-

1450? pagne. Pièce in-4 carrée, en haut. Au-dessous, le commencement du texte. Le tout dans une bordure d'ornements et fleurs. In-fol. en haut., au feuillet 1, recto.

Miniature représentant un bal d'hommes et de dames dansant en rond, deux autres danseurs, musiciens. Pièce in-4 en larg., dans le texte, vers le commencement.

Miniature représentant une tour dans laquelle est un homme à une fenêtre, laquelle est entourée de divers personnages, dont trois dames tenant des lances. Pièce in-4 en larg., dans le texte, vers le milieu; bordure d'ornements.

Des miniatures représentant des personnages seuls et des sujets relatifs au Roman de la rose, Jean de Meung dans son cabinet, scènes familières. Pièces de diverses grandeurs; dans le texte.

<small>Ces miniatures sont d'un excellent travail, et exécutées avec beaucoup de finesse. Elles offrent beaucoup d'intérêt pour des détails de vêtements et d'ameublements; les deux in-4 en larg. Celle de Jean de Meung, et une autre représentant deux amants assis, sont de charmantes compositions, exécutées avec goût. La conservation est belle.</small>

Le Rômans de la rose, ou lart damours est toute enclose, en vers (par Guillaume de Lorris et Jean de Meung). Manuscrit sur vélin du quinzième siècle. Petit in-fol. velours vert. Bibliothèque impériale, manuscrits, fonds de Saint-Germain des Prés, français, n° 1655. Ce volume contient :

Quelques miniatures représentant des sujets relatifs à

ce roman, compositions d'un ou d'un petit nombre 1450?
de personnages. Petites pièces de diverses grandeurs,
dans le texte, bordure avec figure et animaux.

> Miniatures d'un travail fort médiocre, présentant peu d'intérêt. La conservation n'est pas bonne.

Le roman de Regnault de Montauban, en français et en prose. Manuscrit sur parchemin. In-fol. maroquin vert, les tomes I, II, III et IV. Bibliothèque de l'Arsenal, manuscrits français, belles-lettres, 243, 244. Ce manuscrit contient, savoir :

Premier volume, de 453 feuillets, cinquante et une miniatures.

Deuxième volume, de 353 feuillets, quarante-huit miniatures.

Troisième volume, de 350 feuillets, cinquante miniatures.

Quatrième volume, de 237 feuillets, quarante-deux miniatures.

> Ces miniatures représentent des combats, batailles sur mer, siéges, tournois, exécutions, scènes de mœurs et familières, et autres sujets divers. Elles sont in-4 en larg. et placées dans le texte, au commencement des chapitres. Il y a aussi des lettres initiales et des filets peints peu importants.
>
> Ces pièces offrent un grand intérêt sous le rapport des costumes, des armures et armes, des meubles, et de beaucoup de particularités du temps où cet ouvrage a été peint. Le faire et le style de ces miniatures sont très-remarquables, et le grand fini qu'on y remarque ne nuit pas à l'effet. Ce sont de véritables et charmants petits tableaux, et leur entière conservation ajoute à leur mérite. Une seule des miniatures a été gâtée.
>
> Il est probable que ce beau manuscrit a été fait pour Philippe

1450 ?

le Bon, duc de Bourgogne. C'est l'opinion consignée par le marquis de Paulmy, dans une note placée en tête de l'ouvrage, et il en précise la date comme non antérieure à 1430, ce qui me semble trop reculé. La première miniature du premier volume représente l'auteur offrant son ouvrage à un prince assis, qui paraît être le duc Philippe. Les armes de Bourgogne se voient dans une lettre initiale peinte.

Il paraît donc que l'on peut fixer l'époque à laquelle ce manuscrit a été peint vers 1450.

La bibliothèque de l'Arsenal de Paris ne possède que ces quatre premiers volumes, et il ne paraît pas que le marquis de Paulmy ait su que le cinquième existait. Il existe cependant à la Bibliothèque royale de Munich. On ne sait rien de positif sur les circonstances qui ont causé cette séparation du cinquième volume d'un tel ouvrage. Elle a eu lieu fort anciennement. Les quatre premiers volumes sont reliés avec les armes du marquis de Paulmy; la reliure du cinquième est différente. En voici la description.

Le quint et dernier volume de Regnault de Montauban, en français et en prose. Manuscrit sur parchemin. In-fol. de 399 feuillets, veau fauve. Bibliothèque royale de Munich, Codices gallici. In-fol., n° 7. Ce manuscrit contient :

Cinquante-quatre miniatures représentant des combats, batailles sur mer, siéges, tournois, scènes de mœurs, etc.

Ces miniatures sont, comme celles des quatre premiers volumes, in-4 en larg., et placées dans le texte, au commencement des chapitres. Il y a aussi des lettres initiales et des filets peints peu importants.

Ce volume est bien positivement le cinquième du manuscrit qui vient d'être décrit, et tout ce qui a été dit des quatre premiers volumes se rapporte à celui-ci. Il est fort bien conservé. Je l'ai examiné avec tout l'intérêt qu'il mérite, et j'ai regretté, comme tous les amis des arts et des monuments

historiques, que ce volume ne se trouve pas réuni aux quatre premiers. 1450?

La seule remarque qui doive être faite sur ce cinquième volume, est que la première des initiales peintes contient les armes de Bourgogne, qui peuvent s'appliquer à Philippe le Bon et à Charles le Téméraire. Cette circonstance reculerait d'environ vingt ans l'époque à laquelle cet ouvrage aurait été peint; elle pourrait aussi indiquer que, commencé pour Philippe le Bon, mort en 1467, il aurait été achevé pour son fils.

Figures d'après des miniatures des quatre premiers volumes de ce manuscrit, savoir : Pl. coloriée. In-fol. en haut. Willemin, pl. 204. = Deux pl. lithog. et coloriées. In-fol. magno en larg. Du Sommerard, les Arts au moyen âge, album, 3ᵉ série, pl. 39, 40. = Pl. in-4 en larg, coloriée. Lacroix, le Moyen age et la Renaissance, t. II; Romans, pl. sans numéro.

Le rommant Bertrand du Guesclin, jadis connestable de France e nez de la nation de Bretaigne et nombre au nombre des preux. Manuscrit sur vélin du quinzième siècle. In-8 veau marbré. Bibliothèque impériale, manuscrits, fonds Lancelot, n° 20; Regius, n° 7910, [1]-[3]. Ce volume contient :

Miniature représentant Bertrand Duguesclin en pied. Petite pièce en haut., au commencement du texte, feuillet 1, recto.

Miniature d'un travail fort ordinaire, de peu d'intérêt. La conservation n'est pas bonne.

Le Roman de Bertrand du Guesclin, en vers. Manuscrit sur parchemin. In-fol. veau. Bibliothèque de l'Arsenal,

1450? manuscrits français, belles-lettres, 168. Ce manuscrit contient :

Quelques miniatures représentant des sujets de ce roman. Petites en larg., dans le texte.

> Miniatures peu importantes. La conservation du volume est belle.

Le Roman des quatre fils Aymon, en vers français. Manuscrit sur vélin du quinzième siècle. In-fol. veau marbré. Bibliothèque impériale. Manuscrits, ancien fonds français, n° 7182. Ce volume contient :

Beaucoup de miniatures représentant des sujets de ce roman, batailles, siéges, campements, repas, scènes diverses. In-4 en larg., dans le texte.

> Ces miniatures sont d'une bonne exécution; mais leur conservation est médiocre, et même mauvaise dans quelques-unes.

Le Roman de Guyron le Courtois. Manuscrit sur vélin du quinzième siècle. In-fol., 2 volumes maroquin rouge. Bibliothèque impériale, manuscrits, ancien fonds français, n°ˢ 6976, 6977. Ce volume contient :

Un grand nombre de miniatures représentant des sujets relatifs à ce roman, batailles, combats singuliers, entrevues, chasses, scènes d'intérieur, vues d'édifices, campagnes, etc. Une in-4 en larg., en tête de chacun des trois livres; les autres, in-12, dans le texte.

> Miniatures finement exécutées et d'un travail remarquable. Elles offrent beaucoup de particularités curieuses pour les costumes, les usages, etc., etc. Leur conservation est belle, sauf celle des deux grandes, placées en tête des deux premiers livres, qui ont souffert de l'altération.

Ce manuscrit a appartenu à Louis de Bruges, seigneur de 1450?
la Gruthuyse. Van Praet, p. 178.

On pense qu'il a aussi appartenu à Jean Louis de Savoie, évêque de Genève. Paulin-Paris, t. III, p. 61.

L'amant aux quatre dames, en vers, par Alain Chartier. Manuscrit sur vélin du quinzième siècle. Petit in-fol. maroquin bleu. Bibliothèque de l'Arsenal, manuscrit français, belles-lettres, n° 88. Ce volume contient :

Cinq miniatures, dans chacune desquelles on voit l'amant et les quatre dames. Pièces in-12 carrées. Au-dessous, le commencement d'une partie du texte. Le tout dans une bordure de fleurs et animaux.

Miniature représentant l'amant et une seule dame. Idem.

> Ces petites miniatures, d'un faire peu remarquable, offrent de l'intérêt pour les vêtements et les coiffures des dames. La conservation est médiocre.
>
> Ce volume porte la signature de Guyon de Sardière.

L'Oultre d'amours par amour morte, poeme. Manuscrit sur vélin du milieu du quinzième siècle. Petit in-4, velours jaune. Bibliothèque Sainte-Geneviève, Y, f. 7. Ce volume contient :

Miniature représentant un homme couché sur un lit. Pièce in-12 en haut. Au feuillet 1.

> Miniature d'un travail médiocre, mais intéressante pour les vêtements et la forme du lit. La conservation est bonne.
>
> Ce poëme est relatif à une dame morte d'amour, à laquelle son chevalier reste fidèle. Le volume est incomplet. Il a été inséré dans le Conservateur du mois de mai 1758, p. 190 et suiv.

Cy apres sont les ceremonies et ordonnances qui se appar-

1450 ?
tiennent à gaige de bataille fait par querelle, selon les constitutions faictes par le bon roy Phelippe de France; suit une ordonnance de 1306. Manuscrit sur vélin du quatorzième siècle. In-4 maroquin rouge. Bibliothèque impériale. Manuscrits, ancien fonds français, n° 8024[1]. Ce volume contient :

Miniature représentant l'écusson de France. Pièce in-8, ronde en tête.

Onze miniatures représentant des sujets relatifs aux tournois. Pièces in-12 carrées. Au-dessous, le commencement d'une partie du texte. Le tout dans une bordure d'ornements. In-4, dans le texte.

> Miniatures d'un travail fin, et curieuses pour des détails de vêtements, d'armures et d'usages des tournois. La conservation est médiocre. C'est un fort beau manuscrit.
> L'ordonnance de Philippe le Bel sur les gages de bataille est de l'an 1306, et ce précieux manuscrit peut être classé comme étant du milieu du quinzième siècle. Je le place à cette date.

Figures d'après des miniatures de ce manuscrit, savoir :

Onze planches obtenues par le procédé de l'autographie. In-8 en haut. Cérémonies des gages de bataille, selon les constitutions du bon roi Philippe de France, etc., par G. A. Crapelet, 1830. Gr. in-8. Il y a des exemplaires avec ces planches en or et couleur, comme les originaux. = Petites planches carrées grav. sur bois. Lacroix, le Moyen âge et la Renaissance, t. I; Chevalerie, 9, 10, dans le texte.

Le Miroir historial. Manuscrit sur papier, le feuillet 1er de chaque volume en vélin, du quinzième siècle. In-fol.,

onze volumes, maroquin rouge. Bibliothèque impériale, 1450? manuscrits, ancien fonds français, n°⁸ 6939 à 6949. Ce manuscrit contient :

Miniature représentant un singe et une singesse (guenon) tenant chacun un drapeau armorié, et soutetenant un casque et une cuirasse. En bas, une bande sur laquelle on lit : Sans plus. Sans plus. Pièce in-4 carrée, cintrée par le haut. Au-dessous, le commencement du texte. Le tout dans une bordure d'ornements, avec fleurs et armoiries. In-fol. en haut., dans le volume, n° 6939, au feuillet 1, recto.

Miniatures semblables dans le volume 6943, au feuillet 1, recto; dans le volume 6945, au feuillet 1, recto; dans le volume 6948, au feuillet 1, recto.

Miniatures d'un travail ordinaire, offrant peu d'intérêt. La conservation est bonne.

Ces volumes ont appartenu à Guy XIV, comte de Laval, qui mourut en 1500. Ils proviennent de l'ancienne bibliothèque de Béthune.

Histoire universelle, ou Chronique de Jehan de Courcy. Manuscrit sur vélin du quinzième siècle. In-fol. maroquin rouge. Bibliothèque impériale, manuscrits, ancien fonds français, n° 6951, ancien n° 10. Ce volume contient :

Miniature représentant la construction d'une ville avec beaucoup de personnages. In-4 en larg. Au-dessous, le commencement du texte. Le tout dans une bordure d'ornements. In-fol. en haut., au commencement du premier livre, dans le texte.

Miniature représentant une rencontre de seigneurs et

1450?

de dames à cheval; dans le fond, une ville. In-4 en larg., idem, au commencement du second livre, dans le texte.

Miniature représentant la construction d'une ville, avec un grand nombre de personnages. In-4 en larg., idem, au commencement du troisième livre, dans le texte.

Miniature représentant, à droite, la construction de la tour de Babylone. A gauche, une ville et un arc de triomphe; au milieu, un guerrier debout. In-4 en larg., idem, au commencement du quatrième livre.

Miniature représentant la Fortune et une dame assise entourée de divers personnages. In-4 carrée, cintrée, idem, au commencement du cinquième livre, dans le texte.

Miniature représentant une ville conquise, de laquelle on emporte divers vases et effets que l'on place devant un guerrier qui est à la tête de ses troupes. In-4 en larg., idem, au commencement du sixième livre, dans le texte.

<blockquote>
Ces six belles miniatures, d'un travail fin, offrent beaucoup de particularités curieuses pour les vêtements, les édifices et les arrangements d'intérieurs. La conservation est très-belle.

Ce beau manuscrit a appartenu à Jehanne de France, fille de Charles VII. Il lui avait été donné, en 1471, par Loys, bastard de Bourbon, comte de Roussillon, amiral de France.
</blockquote>

L'Histoire de Rome, depuis la destruction de la noble cité de Troyes la grant, etc. Manuscrit sur vélin de la moitié du quinzième siècle. In-fol. maroquin vert. Bibliothèque

de l'Arsenal, manuscrits français, histoire, n° 100. Ce volume contient : 1450?

Miniature représentant Enée et Antenor débarquant sur une terre, où l'on construit une ville. Pièce in-4 en tête du texte.

Nombreuses miniatures représentant des sujets de l'histoire romaine, compositions d'un petit nombre de personnages. Petites pièces en haut., dans le texte.

<small>Miniatures d'un bon travail, qui a même souvent de la finesse, et offrant de nombreux détails curieux pour les vêtements, armures, etc. La conservation est belle.</small>

Quinte curse ruffe des faitz du grant Alexandre. Manuscrit sur vélin du siècle. In-fol., quatre volumes, maroquin rouge. Bibliothèque impériale, manuscrits, fonds français, n°s 7143 à 7146. Ce volume contient :

Miniature représentant l'auteur dans son cabinet écrivant ; à droite, un personnage à terre auprès duquel on lit : *Daniel*, et un ange. Au fond, un roi et une reine couchée. On lit près d'eux : *Le Roy phēolinpie*. In-4 en haut. Au-dessous, le commencement de l'ouvrage. Le tout dans une bordure d'ornements. In-fol. en haut., au feuillet 1 du premier volume, recto, dans le texte.

Un grand nombre de miniatures représentant des sujets relatifs aux récits de l'ouvrage ; combats, scènes de guerre et maritimes ; rencontres, entrevues, scènes d'intérieurs, supplices, etc. Pièces de diverses grandeurs, dans le texte.

<small>Ces miniatures, d'un travail très-remarquable, offrent beaucoup de particularités intéressantes sur les costumes, armures,</small>

1450? arrangements intérieurs, usages, etc. La conservation est très-belle.

Il paraît certain que ce manuscrit a appartenu à Diane de Poitiers, duchesse de Valentinois, à laquelle Henri II l'avait donné.

Il provient de l'ancienne bibliothèque de Béthune, n° 13.

Troisième décade de Tite-Live. Manuscrit sur vélin du quinzième siècle. In-fol. veau marbré. Bibliothèque impériale, manuscrits, ancien fonds français, n° 6908[2]; fonds de Versailles, 241. Ce volume contient :

Miniature représentant le siége d'une ville; elle est attaquée par un canonnier et des arbalétriers; à droite, un combat de cavalerie. Pièce in-4 en larg. Au-dessous, le commencement du texte. Le tout dans une bordure d'ornements. In-fol. en haut., au commencement du volume.

Cette miniature, d'un travail ordinaire, est curieuse, comme beaucoup d'autres, pour les armures et l'attaque d'une ville par les Romains avec de l'artillerie. La conservation est bonne.

Cy commence le fait des Rommains, compilé ensemble de Saluste, de Suetone et de Lucan. Manuscrit sur parchemin. In-fol. veau vert. Bibliothèque de l'Arsenal. Manuscrits français, histoire, 107. Ce manuscrit contient :

Une miniature représentant trois sujets divers. In-8 en larg., dans une bordure d'ornements. In-fol. en haut., au f. 1.

La conservation du volume est bonne.

La Fleur des histoires, par Jean Mancel, deuxième partie. Manuscrit sur vélin du quinzième siècle. In-fol. max°,

maroquin rouge. Bibliothèque impériale, anciens fonds français, n° 6733, ancien n° 56. Ce volume contient : 1450?

Un très-grand nombre de miniatures représentant des sujets historiques divers, combats, siéges, entrevues, combats singuliers, exécutions, scènes d'intérieur. Dans la première, on voit Jean Mancel offrant son livre à un duc de Bourgogne, sans doute Philippe le Bon. Pièces de diverses grandeurs, dont plusieurs in-fol.; quelques-unes sont de larges bandes disposées d'un côté et en bas de la page, dans le texte.

> Ces miniatures, d'une fort belle exécution, offrent beaucoup de particularités remarquables pour les costumes, armures, campements, arrangements intérieurs, usages, etc. Leur conservation est belle.

Livre de la premiere guerre punique, translaté du grec en latin de Leonard d'Aretin; en français, par Jean le Begue. Manuscrit sur parchemin. In-fol. velours rouge. Bibliothèque de l'Arsenal, manuscrits français, histoire, 106. Ce volume contient :

Une miniature représentant Jean le Bègue, à genoux, offrant son livre à Charles VII ; cinq autres personnages sont près du roi. Pièces in-4 en haut., dans une bordure d'ornements. In-fol. en haut.

Plusieurs miniatures représentant des sujets relatifs à l'ouvrage. In-4 en haut., dans une bordure d'ornements. In-fol. en haut., dans le texte.

> Miniatures très-remarquables, et offrant des détails intéressants. La conservation du volume est très-belle.

Chroniques de France (*vulgo* de Saint-Denis). Manuscrit sur parchemin, deux volumes in-fol., de 271-342 feuil-

1450?

lets. Bibliothèque royale de Munich, Codices Gallici, in-fol. n°ˢ 4-5. Ce manuscrit contient :

Trente-huit miniatures représentant des sujets relatifs à l'histoire de France, depuis Charlemagne jusqu'à Charles VI (1422). Elles sont placées dans le texte, de forme presque carrée et in-12, sauf la première, qui est in-4 en larg., et représente quatre sujets. Le premier volume contient vingt-six miniatures, et le second, douze.

> Ces miniatures m'ont semblé intéressantes sous le rapport des costumes, armures et autres particularités de l'époque où a été fait ce manuscrit, que j'ai examiné avec soin. Il est du milieu du quinzième siècle.

La Chronique de Froissard. Manuscrit en deux volumes in-fol. de la Bibliothèque de la ville de Besançon, G. Haenel, 69. Ce manuscrit contient :

Des miniatures diverses.

Relation d'un Français, témoin oculaire de tout ce qui s'est passé en Angleterre, l'an 1399, au sujet de la déposition de Richard II, roi d'Angleterre, et de l'usurpation de Henri IV, en vers. Manuscrit sur vélin du quinzième siècle. In-4 velours rouge. Bibliothèque impériale, manuscrits, supplément français, n° 254 [bo]. Ce volume contient :

Miniature représentant l'entrevue d'un prince et d'une princesse au bord de la mer. Pièce in-8 en haut., cintrée par le haut. Au-dessous, le commencement du texte. Le tout dans une bordure d'ornements, **avec figures.** In-4 en haut., au feuillet 1, recto.

> Miniature d'un bon travail; elle offre quelques détails intéressants de costumes. La conservation n'est pas bonne.

Les Chroniques d'Angleterre, finissant en 1471, par Jehan de Waurin. Manuscrit sur vélin du quinzième siècle. In-fol. max°, 12 volumes maroquin rouge. Bibliothèque impériale, manuscrits, ancien fonds français, n°ˢ 6748 à 6759; ancien n° 285. Ce manuscrit contient : 1450?

Un grand nombre de miniatures représentant des sujets historiques divers, combats, scènes de guerre et maritimes, siéges, couronnements, morts, exécutions, constructions de villes, scènes d'intérieur, repas, etc. Pièces la plupart in-4 carrées, d'autres un peu plus petites; elles sont placées sur les premières pages des livres de l'ouvrage, au-dessus du commencement du texte. Le tout entouré de larges bordures d'ornements, dans lesquelles sont les armoiries de France recouvrant un autre écusson, dans le texte.

Ces miniatures, qui ne sont pas de la même main, mais de deux ou trois artistes différents, sont remarquables pour la finesse de leur exécution et la disposition de la plupart de ces compositions. On y trouve un grand nombre de particularités intéressantes sous le rapport des vêtements, armures, ameublements, ustensiles et usages du temps. Les bordures sont fort remarquables. Il serait nécessaire, pour bien faire juger du mérite et de tout l'intérêt de ce magnifique manuscrit, d'en décrire toutes les peintures, dont beaucoup sont de véritables tableaux sur vélin. Leur conservation est parfaite. C'est un des beaux manuscrits de la bibliothèque impériale.

Cet ouvrage est relatif à l'histoire d'Angleterre; mais une grande partie des récits qu'il renferme se rapporte à la France et aux époques où les rois d'Angleterre étaient les maîtres d'une partie de notre pays. Les miniatures représentent plusieurs des faits de ces temps qui eurent lieu en France, comme l'annonce de la mort de Charles VI à son fils Charles, Dauphin, duc de Touraine, depuis Charles VII, le sacre à Paris de Henri VI, roi d'Angleterre, comme roi de France, etc.

1450?

Ce manuscrit a fait partie de la bibliothèque de Louis de Bruges, seigneur de la Gruthuyse. Van Praet la décrit page 241.

Jehan Boccace de Certald. Des cas des nobles hommes et femmes, première traduction de Laurent de Premierfait. Manuscrit sur vélin du quinzième siècle. Petit in-fol. veau marbré. Bibliothèque impériale, manuscrits, ancien fonds français, n° 7081 [2]. Ce volume contient :

Miniature représentant J. Boccace assis, parlant à cinq personnages debout, dont un homme et une femme couronnés. Petite pièce en larg., au 1er feuillet, recto, dans le texte.

Quelques miniatures représentant des faits relatifs à l'ouvrage. In-4 en larg., dans le texte.

> Miniatures fort curieuses, mais d'un faire peu remarquable. Leur conservation est bonne.
>
> Ce volume a appartenu à Charles de Bourgogne, comte de Nevers et de Rethel, et il provient de l'ancienne bibliothèque de l'archevêque de Reims, n° 23.

Le liure Jehan Boccace, Des cas des nobles hommes et femes, translate de latin en francois par Laurens de Premierfait, clerc du diosese de Troies. Manuscrit du quinzième siècle. In-fol. magno, maroquin rouge. Bibliothèque de l'Arsenal, manuscrits français, histoire, n° 874. Ce volume contient :

Miniature représentant la roue de fortune sur laquelle sont attachés trois personnages, dont deux moitié hommes, moitié bêtes ; en haut, Dieu et le diable ; anges et inscriptions diverses. Bordures d'ornements. Pièce in-fol. magno, en haut., en tête de volume.

Miniature représentant des personnages dans une ville. 1450?
Pièce in-8 en haut. Au-dessous, le commencement
du texte. Le tout dans une bordure d'ornements,
animaux et armoiries. In-fol. En bas : *Nul ne s'y
frote*.

Nombreuses miniatures représentant des sujets relatifs
aux récits de l'ouvrage, faits divers, réunions, combats, assassinats, compositions diverses. Pièces in-12
en haut., dans le texte.

> Miniatures d'une exécution fine et soignée; elles offrent
> beaucoup de détails intéressants pour les vêtements, les ameublements et des accessoires divers. La conservation est très-belle.
>
> La mention de la fin porte, comme les autres manuscrits de
> cet ouvrage, que cette translation fut compilée le 15 avril 1409.
>
> On voit ensuite le chiffre de Antoine, surnommé le grand
> bâtard de Bourgogne, né en 1421, mort en 1504, avec la devise : *Nul ne s'y frote*.

Le liure de Jehan Boccace, Des cas des nobles hommes et
femmes, translate de latin en francois par Laurent de
Premierfait, clerc du diocese de Troyes. Manuscrit sur
vélin du quinzième siècle. In-fol. magno, maroquin
vert. Bibliothèque de l'Arsenal, manuscrits français,
histoire, n° 875. Ce volume contient :

Nombreuses miniatures représentant des sujets relatifs
aux récits de l'ouvrage, faits de diverses natures,
scènes d'intérieur, entretiens, réunions, combats,
assassinats, morts, compositions très-variées. Petites
pièces carrées, dans le texte. Une seule de ces miniatures est in-4 en larg. (f. 305).

> Ces miniatures sont de travail fin et soigné. Elles offrent un
> grand nombre de détails intéressants pour les vêtements, les

1450 ? ameublements et beaucoup d'accessoires divers. La conservation est très-belle.

Un premier prologue porte que cette traduction a été faite par Laurent de Premierfait pour Jehan, fils du roi de France, duc de Berry et d'Auvergne, comte de Poitou, Destampes, de Bouloigne et Dauvergne. La fin indique que cette translation fut finie le 15 avril 1409, le lundi après Pâques.

Le liure de Jehan Boccace, Des cas des nobles malheureux hōmes et femes, translate de latin en francois par Laurt de Premierfait, clerc du diocese de Troyes, etc. Les livres VI à IX. Manuscrit sur vélin du quinzième siècle. In-fol. veau marbré. Bibliothèque de l'Arsenal, manuscrits français, histoire, n° 876. Ce volume contient :

Quatre miniatures représentant des faits relatifs aux récits de l'ouvrage, combat, assassinat, personnage sur un lit, femme suppliciée traînée par trois cavaliers. Pl. in-4 en larg. Au dessous, le commencement d'une partie du texte. Le tout dans une bordure d'ornements et fleurs. En tête de chacun des livres VI à IX.

Miniatures de bon travail, offrant de l'intérêt pour des détails de vêtements, armures, ameublements et accessoires divers. La conservation est bonne.

On lit à la fin : Et fut finee ceste translacion lan mil cccc et ix, le lundi apres Pasques closes.

Le liure de Jehan Boccace, Des cas des nobles hōmes et femmes translate de latin en francois, par Laurent de Premier fait, clerc du diocese de Troyes. Et fut complie cette translacion le XV^e jour dauril m. cccc. (et) ix. Manuscrit sur vélin du quinzième siècle. In-fol. velours rouge. Bibliothèque impériale. Manuscrits, fonds de Saint-Germain des Prés, français, n° 123. Ce volume contient :

Miniature divisée en deux compartiments représentant,

le premier, un homme et une femme nus, avec deux enfants, et le second, divers personnages adorant une statue d'or. Pièce in-8 en larg. Au-dessous, le commencement du texte. Le tout dans une bordure d'ornements, avec figures, armoiries, emblèmes, fleurs. In-fol. en haut., au feuillet 1, verso, dans le texte.

1450?

Quelques miniatures représentant des sujets relatifs aux récits de l'ouvrage; compositions d'un petit nombre de figures. Pièces in-12, dans le texte.

 Ces miniatures, d'un travail de quelque finesse, offrent de l'intérêt pour des détails de vêtements et ameublements. La conservation est belle, sauf celle de la première miniature, qui a quelque altération.
 Ce manuscrit a appartenu au comte de Montpencier, Dauphin Dauvergne.

Le liure de Jehan Boccace, Des cas de nobles hommes et femmes malheureux, translate de latin en francois, par Laurens de Premierfait, clerc du diosese de Troyes. Manuscrit sur vélin du quinzième siècle. In-fol. magno, maroquin citron. Bibliothèque de l'Arsenal, manuscrits français, histoire, n° 877. Ce volume contient :

Miniature divisée en quatre compartiments représentant un pape, sur son trône; un roi, aussi sur son trône; un prince assis auquel l'auteur, à genoux, offre son livre, et une scène champêtre. Pièce in-4 en larg. Au-dessous, le commencement du texte. Le tout dans une bordure d'ornements. In-fol. magno.

Quelques miniatures représentant des sujets relatifs

1450? aux récits de l'ouvrage, réunions, exécutions, scènes d'intérieur. Pièces in-8 en haut., dans le texte.

> Miniatures d'un bon travail; on y trouve des détails intéressants pour les vêtements et les ameublements. La conservation est belle.
>
> Une mention porte que cette translation fut achevée en 1409, etc.

Le livre de Jehan Boccace. Des Cas des nobles malheureux hommes et femmes, translate de latin en francois, par Laurens de Pmier fait, clerc du diocese de Troyes. Et fut finee ladicte translacion lan mil quatre cens et neuf, le lundy apres Pasques closes. Manuscrit sur vélin du quinzième siècle. In-fol. magno, veau fauve. Bibliothèque Mazarine, n° 521. Ce volume contient :

Neuf miniatures représentant des sujets relatifs à l'ouvrage; faits de diverses natures. Pièces in-4 en larg. Au-dessous, le commencement de chacun des neuf livres. Le tout dans une riche bordure, dans le texte.

Miniature représentant la fondation de Babylone. Pièce in-12 carrée, grande bordure dans laquelle est figuré un monstre humain singulier, au feuillet 9, verso.

> Miniatures d'un très-bon travail; on y remarque beaucoup de détails intéressants pour les vêtements, armures et objets divers. La conservation est belle.

Les Statuts de l'ordre de la Toison d'or. Manuscrit in-4 sur vélin. Bibliothèque de la ville de Besançon, G. Haenel, 72. Ce manuscrit contient :

Des peintures relevées en or et couleurs.

Ordonnances pour l'institution de la Toison d'or; notice

sur les hérauts d'armes; tableau des chevaliers de cet ordre, avec leurs armoiries peintes. Manuscrit in-4 sur papier. Bibliothèque de la ville de Besançon, G. Haenel, 72. Ce manuscrit contient : 1450?

Des miniatures représentant des armoiries.

Armorial d'Auvergne, Bourbonnois et Foretz. Manuscrit sur vélin du quinzième siècle. In-fol. maroquin rouge. Bibliothèque impériale, manuscrits, fonds de Gaignières, n° 2896. Ce volume contient :

Neuf miniatures représentant les portraits en pied des personnages suivants :

Le roi saint Louis IX, mort en 1270.

La reine de France, sa femme, Marguerite de Provence, morte en 1295.

Robert, fils du roi saint Louis, comte de Clermont, mort en 1317. = Béatrix de Bourbon (Bourgogne), sa femme, morte en 1310.

Louis I de Bourbon, premier duc de Bourbon, mort en 1341. = Marie, fille du comte de Hainaut, sa femme, morte en 1354.

Pierre I de Bourbon, duc de Bourbon, mort en 1356. = Ysabeau de Valois, sa femme, morte en 1383.

Le bon duc Louis II de Bourbon, comte de Clermont, mort en 1410. = Anne, Dauphine d'Auvergne, duchesse de Bourbon, sa femme, morte en 1416.

Jehan I, duc de Bourbon et d'Auvergne, comte de Clermont, mort en 1433. = Marie de Berry, duchesse de Bourbon, sa femme, morte en 1434.

1450 ? Un Pape dans une niche.

Charles V, roi de France, mort en 1380. = Jeanne de Bourbon, sa femme, morte en 1377. Neuf pièces in-fol. en haut.

Un très-grand nombre de miniatures représentant des armoiries et les vues de quelques villes. Beaucoup de ces miniatures ne sont que tracées. Sans texte.

> Ce manuscrit paraît être du temps du roi Charles VII.
> Les quinze portraits sont d'un travail fort médiocre, mais intéressants pour les vêtements. La conservation n'est pas bonne.

Livre sur les armoiries et les cris de la noblesse de France, avec vingt-sept portraits de princes et seigneurs, par Gilles Le Bonnier, dit Berry, premier heraut du roi Charles VII. Manuscrit sur vélin du quinzième siècle. In-4 maroquin rouge. Bibliothèque impériale, manucrits, ancien fonds français, n° 9653 5-5.; fonds Colbert, n° 1867. Ce volume contient les miniatures suivantes :

Gilles Le Bonnier, à genoux, offrant son livre au roi Charles VII, qui est debout; à droite, quelques autres personnages. Dans le fond, la mer et des navires. In-12 en larg., au feuillet 11, verso.

Viennent ensuite les portraits suivants. Petit in-4 en haut.

Charles VII, assis.

Charles, duc d'Orléans, fils de Louis, duc d'Orléans, tué en 1407, assis.

Jean d'Orléans, comte d'Angoulesme et de Perigord, ayeul de François I, à cheval.

Artus de Bretagne, comte de Richemont, connestable de France, à cheval. 1450?

Le comte de Dunois, batard d'Orléans, à cheval.

André de Laval, seigneur de Loheac, maréchal de France, à cheval.

Poton de Saintrailles, maréchal de France, à cheval.

Charles, duc de Berry, second fils de Charles VII, assis.

Jean de Bueil, comte de Sancerre, maréchal de France, à cheval.

Charles d'Artois, comte d'Eu (et non pas Philippe d'Artois, connestable, comme le porte la miniature), à cheval.

Jean, baron de Courtenay, IVe du nom, à cheval.

Charles I du nom, duc de Bourbon, assis.

Bernard d'Armagnac, comte de la Marche, deuxième fils de Bernard d'Armagnac, connestable, à cheval.

Charles de France, fils de Charles VII, duc de Berri et de Normandie, à cheval.

Philippe le Bon, duc de Bourgogne et Flandre, à cheval.

Louis, duc d'Anjou, III du nom, roi de Naples, Sicile et Jérusalem, assis.

Charles d'Anjou, I du nom, comte du Maine, frère de Louis, roi de Naples, à cheval.

1450 ? Jean de Bourbon, II° du nom, comte de Vendôme (et non pas François, comme le porte la miniature), à cheval.

Gilles de Laval, seigneur de Rais, maréchal de France, à cheval. (Le nom est effacé sur la miniature.)

Philippe le Bon, duc de Bourgogne, assis.

Jean de Bueil, comte de Sancerre, maréchal de France (et non pas Louis de Sancerre, maréchal et, depuis, connestable, comme le porte la miniature), à cheval.

Charles de France, fils de Charles VII, duc de Berri, de Normandie et de Guyenne, à cheval.

Charles II, sire d'Albret (et non pas Charles, sire d'Albret, comte d'Armagnac, connestable sous Charles VI, comme le porte la miniature), à cheval.

Gaston, comte de Béarn, à cheval.

Pierre, II du nom, duc de Bretagne, à cheval.

Artus de Bretagne, comte de Richemont, connestable, depuis duc de Bretagne, à cheval.

Louis, Dauphin de France, depuis Louis XI, à cheval.

> Au-dessous de ces vingt-sept portraits sont les noms des personnages, quelquefois de deux écritures différentes, avec des ratures et des erreurs, que Montfaucon a rectifiées. J'ai suivi les dénominations de cet auteur. Au-dessus des portraits, on lit les cris de guerre.

Quatre-vingt-quatorze feuillets représentant des armoiries d'une grande quantité de familles nobles de France, rangées par province. Feuillets en vélin et en papier. In-4, placés entre les portraits.

Ce volume contient enfin :

Trois figures représentant chacune trois personnages à cheval, dans des niches. Ce sont les neuf preux, ainsi disposés :

1. Hector de Troye. — Le roy Alexandre. — J. Cesar.

2. Josué. — Le roy David. — Judas Machabeus.

3. Le roy Artus. — Charles le Grand. — Godeffroy de Buillon.

> Au bas de chaque personnage sont six vers français. Trois planches in-fol. en larg., xilographiques. Elles faisaient peut-être partie d'une suite plus nombreuse, ou d'un livre xilographique, publié peu après la découverte de cet art, qui eut lieu vers 1424.
>
> Ce volume paraît avoir été fait avec l'intention de le continuer par l'adjonction d'autres portraits et d'autres armoiries. Il y a en effet des feuillets de vélin restés vides, et dans les parties d'armoiries, des écussons tracés, mais blancs. De plus, deux des portraits ont été très-probablement peints après 1450, époque probable de la confection de l'ouvrage. Ce sont les deux portraits de Charles de France, fils de Charles VII.
>
> L'auteur est nommé Jacques Le Bouvier, dit Berry, dans l'histoire de Charles VII, de Denis Godefroi ; mais, dans le présent manuscrit, le nom est bien Gilles Le Bonnier.
>
> Montfaucon a fait mention de ce manuscrit, en lui attribuant beaucoup d'intérêt (t. III, p. 268 et suivantes). Il a donné dans ses planches la totalité des vingt-sept portraits.
>
> Il faut mentionner ici, comme il vient d'être déjà indiqué, que Charles VII, duc de Berri, de Normandie et de Guyenne, ne fut duc de Normandie qu'en 1465, et duc de Guyenne qu'en 1460. Il en résulte que les deux miniatures qui le représentent ne furent placées dans ce manuscrit que postérieurement à l'époque à laquelle il fut exécuté.

Figures d'après des miniatures de ce manuscrit. Parties

1459 ?

1450? de pl. in-fol. en larg., Montfaucon, t. III, pl. 55, n°ˢ 1, 2; pl. 56, n°ˢ 1 à 7; pl. 57, n° 1 à 9; pl. 58, n°ˢ 1 à 7; pl. 59, n°ˢ 1 à 3. = Pl. coloriée in-fol. en haut. Willemin, pl. 175.

Faits historiques.

Figure à genoux d'Isabel Stuart, fille puînée de Jacques Stuart I, roi d'Écosse, femme de François I du nom, duc de Bretagne, sur un vitrail de la chapelle de Notre-Dame de Bon Secours, vis-à-vis de son mari, dans le chœur de l'église des Cordeliers de Nantes. Dessin colorié. In-fol. en haut. Gaignières, t. VI, 41. = Dessin in-fol. en haut. Gaignières, t. VI, 43. = Partie d'une pl. in-fol. en larg. Montfaucon, t. III, pl. 51, n° 4.

> Je n'ai pas trouvé l'indication du jour de la mort de cette princesse, et je la place à cette date.
> Pour François I, duc de Bretagne, voir au 17 juillet 1450.

Portrait en pied de la même. Miniature où elle est représentée à genoux, d'une paire d'heures faicte pour elle. Dessin in-fol. en haut. Gaignières, t. VI, 42. = Partie d'une pl. in fol. en larg. Montfaucon, t. III, pl. 51, n° 5.

Portraits de Gilles Mallet, chevalier, et de Nicole de Chably, sa femme, à genoux. Peinture sur verre du quinzième siècle, de l'abbaye de Bon-Port, en Normandie. Pl. in-8 en haut. Al. Lenoir, Musée des monuments français, t. VIII, pl. 289.

> Je n'ai pas pu trouver les dates de la mort de Gilles Mallet, ni de celle de Nicole de Chably.
> Un Gilles Mallet épousa Jeanne Sanguin. Il fit hommage au

roi, pour diverses terres, le 5 mai 1432. Père Anselme, 1450? t. VIII, p. 264.

Figure d'Isabeau de Maillé, femme de Jean de Brie, seigneur de Servant, mort le 1441. En relief, auprès de son mari, contre le mur de la chapelle de Servant, dans l'abbaye de Saint-George, près Angers. Dessin in-fol. en haut. Gaignières, t. VI, 59. = Partie d'une pl. in-fol. en larg. Montfaucon, t. III, pl. 54, n° 4.

Figure de Blanche de Gamaches, duchesse de Chastillon et de Gammaches, veuve de N.... de Chastillon, à l'église collégiale d'Écouis. Partie d'une pl. in-4 en larg. Millin, Antiquités nationales, t. III, n° xxviii; pl. 2, n° 5.

Tombe de Henry de Saulx, seigneur de Ventoulx, etc., mort le 16 décembre à Saint-Vallier de Messigny, en la chapelle des seigneurs de Ventoulx, du costé de l'évangile. Dessin in-8 en haut., esquissé. Bibliothèque impériale, manuscrits, boîtes de l'ordre du Saint-Esprit, Saulx.

Statue en pierre, que l'on croit être de Eudes de Saux, sur la terrasse de Vantoux. Dessin par Gilquin. In-fol. magno, en haut. Bibliothèque impériale, manuscrits, boîtes de l'ordre du Saint-Esprit, Saux.

Statue en pierre, que l'on croit être de Jean de Saux, dit Couillet (?), sur la terrasse de Ventoux. Dessin par Gilquin. In-fol. magno, en haut. Bibliothèque impériale, manuscrits, boîtes de l'ordre du Saint-Esprit, Saux.

1450? Portrait à mi-corps de Bernard d'Armagnac, d'après Montfaucon et l'ouvrage de Gilles de Berry. Partie d'une pl. in-fol. en haut. Beaunier et Rathier, pl. 190, n° 2.

> Montfaucon, t. III, pl. 57, n° 5. Il regarde ce portrait comme étant celui de Bernard d'Armagnac, fils de Bernard d'Armagnac, connétable de France, massacré dans une émeute à Paris, le 12 juin 1418.

Raymont, prince d'Antioche, faisant hommage à l'empereur Jean Comnene, femme à genoux, qui pourrait être la reine Blanche, et un guerrier. Miniature d'un manuscrit de l'Histoire des croisades, de la bibliothèque de la ville d'Amiens. Grand in-fol. en vélin. Partie d'une pl. in-8 en larg. lithog. Mémoires de la Société des antiquaires de Picardie, t. III, p. 436; Atlas, pl. 33, n°s 84 à 86.

Figure à mi-corps de saint Éloy, avec le vêtement et les outils de maréchal, dans l'église de Semur. Partie d'une pl. in-4 en haut. Millin, Voyage dans les départements du midi de la France, pl. xi, n° 2; t. I, p. 198.

Diverses miniatures relatives à des faits qui se rapportent à l'histoire d'Angleterre et à celle de France sous les règnes de Charles VI et Charles VII, tirées de divers manuscrits de bibliothèques d'Angleterre. Dix-huit pl. in-4 en haut. Strutt, A compleat Wiew, etc, 1775, t. II, pl. 17 à 19, 31 à 33, 43 à 46, 53 à 60.

Vêtements, armures.

Neuf personnages de divers états, d'après une tapisserie représentant l'histoire d'Esther et de Mardochée, dont

les habillements sont du temps de Charles VII. Neuf mi- 1450?
niatures in-fol. en haut. Gaignières, t. VI, 124 à 132.

Trompette à cheval, la tête seulement, tiré d'une ta-
pisserie représentant l'histoire d'Esther et de Mardo-
chée, dont les costumes sont du temps de Charles VII.
Partie d'une pl. in-fol. en haut. Beaunier et Rathier,
pl. 184, n° 8.

<small>Gaignières, t. VI, 131.</small>

Trois figures en costumes du temps de Charles VII,
tirées d'une tapisserie représentant l'histoire d'Esther.
de cette époque. Deux pl. in-fol. en haut. Beaunier
et Rathier, pl. 187-188.

<small>Gaignières, t. VI, 124-126.</small>

Six personnages de divers états, du temps de Charles VII,
sans désignation d'où ces monuments ont été tirés.
Neuf dessins coloriés in-8 et in-fol. en haut. Gai-
gnières, t. VI, 133 à 138.

Onze personnages de divers états avec des costumes du
règne de Charles VII, sans désignation d'où ces mo-
numents ont été tirés. Onze dessins coloriés. In-fol.
et in-8 en haut. Gaignières, t. VI, 140 à 150.

Personnage inconnu, debout, avec un justaucorps et
de longues bottes, costume du temps de Charles VII,
copié sur le tournois dessiné et expliqué par le roi
René. Manuscrit de la bibliothèque du prince de
Conty (catalogue de Gaignières). Dessin in-fol. en
haut. Gaignières, t. VI, 152.

Vingt-trois personnages de divers états, costumes du

1450? temps de Charles VII, sans indication d'où ces monuments sont tirés. Vingt-trois dessins, dont treize coloriés. In-12 et in-8 en haut. et en larg. Gaignières, t. VI, 153 à 156.

Douze personnages, agriculteurs, paysans et paysannes, costumes du temps de Charles VII, sans indication d'où ces monuments sont tirés. Douze dessins coloriés. In-8 en haut. Gaignières, t. VI, 157 à 168.

Coiffure des paysans vers 1450, sans indication de ce qu'était ce monument. Partie d'une pl. in-fol. en haut. Beaunier et Rathier, pl. 184, n° 7.

Trois figures du quinzième siècle, sans indication d'où était ce monument. Partie d'une pl. in-fol. en larg. Beaunier et Rathier, pl. 185, n° 4, 5, 6.

Costume des mathurins de Paris. Partie d'une pl. in-4 en larg. Millin, Antiquités nationales, t. III, n° xxxii, pl. 3, n° 1.

 Non numéroté sur la planche et non cité dans le texte.

Coiffure d'un juif au quinzième siècle, tirée d'une miniature d'un manuscrit des fables de Boner, de la bibliothèque de la ville de Strasbourg. Pl. in-8 en haut., lithog. Mémoires de l'Académie royale de Metz, 1842-1843, à la p. 330.

Têtes et coiffures diverses, vitrail de l'abbaye de Bonport, près le Pont-de-l'Arche. Partie d'une pl. coloriée. In-fol. en haut. Willemin, pl. 143.

Figure d'une jeune fille noble du quinzième siècle.

Dessin du temps. Partie d'une pl. coloriée. In-fol. en haut. Willemin, pl. 165.

1450?

Trois sujets du quinzième siècle, chariot, prisonniers, trois figures, tirés de divers manuscrits de la Bibliothèque royale. Pl. in-fol. en haut. Beaunier et Rathier, pl. 186.

> Les auteurs n'ayant pas donné l'indication des manuscrits, cette reproduction ne peut pas être classée aux articles des manuscrits mêmes. Je la place à cette date.

Un sergent d'armes, la tête seulement. Partie d'une pl. in-fol. en haut. Beaunier et Rathier, pl. 184, n° 5.

> Les auteurs donnent cette tête comme étant le portrait de François I, duc de Bretagne, mort en 1450, le 17 juillet, mais ils l'ont prise dans le recueil de Gaignières, d'après une figure représentant un sergent d'armes en....
> (Gaignières, t. VI, p. 149.)

Armures diverses du milieu du quinzième siècle. Musée de l'artillerie. De Saulcy, n°s 99, 102, 230.

Ameublements.

Dressoirs, buffets, meubles d'apparat, vaisselles, tirés de divers manuscrits du quinzième siècle de la Bibliothèque royale. Deux pl. coloriées. In-fol. en haut. Willemin, pl. 201, 202.

> L'auteur n'ayant pas donné l'indication des manuscrits, cette reproduction ne peut pas être classée aux articles des manuscrits mêmes. Je la place à cette date.

Tentures, lits et autres meubles, tirés de divers manu-

1450 ? scrits du quinzième siècle de la Bibliothèque royale. Deux pl. coloriées. In-fol. en haut. Willemin, pl. 198, 199.

> Même note.

Buffets, oratoires, décorations d'autels, tirés de divers manuscrits du quinzième siècle de la Bibliothèque royale. Pl. coloriée. In-fol. en haut. Willemin, pl. 200.

> Même note.

Tapisserie offrant une histoire dont le fond allégorique a pour but de représenter les inconvénients de la bonne chère, histoire qui a fourni plus tard le sujet d'une moralité imprimée plusieurs fois au commencement du seizième siècle. = Tapisserie représentant l'histoire d'Assuérus révoquant son édit contre les juifs; dites tapisserie de Nancy. Six pl. coloriées. In-fol. en larg. Jubinal, t. I, p. 1 à 6, pl. 1 à 6.

> Ces tapisseries sont du milieu du quinzième siècle. Celle qui représente la moralité est fort curieuse sous le rapport des costumes qui sont ceux du temps. Celle de l'histoire d'Assuérus est une œuvre entièrement d'imagination, et remarquable seulement sous le rapport de l'art à l'époque de sa fabrication.
>
> Il paraît certain que ces tapisseries furent prises dans la tente de Charles le Téméraire, duc de Bourgogne, en 1477, lors de sa mort devant Nancy, et de la défaite de son armée par René II, duc de Lorraine.
>
> Ces tapisseries sont conservées à Nancy, dans la salle de la Cour royale. Celle de la moralité a été raccommodée et rejointe dans un ordre qui n'est pas celui qu'elle avait réellement, et que M. Jubinal a dû rétablir dans ses planches.

Recherches sur l'usage et l'origine des tapisseries à person-

nages dites historiées, depuis l'antiquité jusqu'au seizième siècle, par Ach. Jubinal. Paris, 1840. Grand in-8, fig. Cet opuscule contient :

1450?

Tapisserie offrant une histoire dont le fond allégorique a pour but de représenter les inconvénients de la bonne chère; l'une des tapisseries de Nancy, qui paraissent avoir été certainement prises dans la tente de Charles le Téméraire, en 1477, lors de sa mort devant Nancy. Quatre pl. in-8 en larg., grav. sur bois, à la fin de l'ouvrage.

—

Fragment de la tapisserie du duc Charles le Téméraire, à Nancy. Partie d'une pl. in-fol. en larg., lithog. Grille de Beuzelin, Statistique monumentale, pl. 38.

Deux parties de la tapisserie représentant une moralité relative à la bonne chère et à ses suites, trouvée dans la tente de Charles le Téméraire, après la bataille de Nancy, le 5 janvier 1477, et qui est maintenant à la Cour royale de Nancy. Pl. lithog. et coloriée. In-fol. m° en larg. Du Sommerard, les Arts au moyen âge, album, 3ᵉ série, pl. 35.

> M. le marquis de Villeneuve-Traus a publié une description de cette tapisserie, manuscrit de la Bibliothèque impériale.

Plafond et meubles du quinzième siècle, tirés de manuscrits de l'ancienne bibliothèque des ducs de Bourgogne, et d'un ouvrage intitulé : Histoire romaine, manuscrit de la Bibliothèque de Monsieur. Pl. coloriée. In-fol. en haut. Willemin, pl. 203.

> Ce manuscrit de la Bibliothèque de l'Arsenal n'étant pas ici suffisamment désigné, il m'est impossible de donner son indication précise.

1450 ? Encadrement de page, présentant divers meubles et ustensiles de toilette du seizième siècle, d'un livre d'heures. Manuscrit de la Bibliothèque de l'Arsenal. Pl. coloriée. In-fol. en haut. Willemin, pl. 214.

> Même note.

Intérieur d'appartement du quinzième siècle. Miniature d'un ouvrage contenant les miracles de Notre-Dame, par Gauthier de Coincy. Manuscrit de la Bibliothèque de l'Arsenal. Partie d'une pl. coloriée, in-fol. en haut. Willemin, pl. 197.

> Cette miniature représente le sujet de l'Annonciation; mais Willemin a supprimé les deux personnages, pour que rien ne détournât l'attention des détails des ameublements représentés dans cette belle miniature.
> Même note.

Tapisseries représentant quelques faits de l'Histoire sainte, de la cathédrale de Beauvais, dont l'une est au musée de l'hôtel de Cluny. Six pl. coloriés in-fol. en larg. Jubinal, t. II, p. 11, 12, pl. 1 à 6.

> Ces tapisseries paraissent avoir fait partie de celles qui furent données à cette église par Guillaude de Hellande, évêque de Beauvais, vers 1460, et dont la plus grande partie a été perdue. Les sujets saints qu'elles représentent contiennent des détails de costumes du temps de leur fabrication.

Tapisserie représentant un miracle de saint Quentin, à la galerie des tapisseries au Louvre. Deux pl. coloriées in-fol. en larg. Jubinal, t. II, p. 13, 14, pl. 1, 2.

> Cette tapisserie avait d'abord appartenu au cardinal de Richelieu, puis à la famille de Boisgelin, et enfin à M. Revoil.

Elle est entrée, avec toute sa collection, au musée du Louvre. Les détails de costumes, etc., sont en grande partie ceux de l'époque de sa fabrication.

1450 ?

Objets religieux.

Miniature d'un manuscrit fait pour Juvénal des Ursins, archevêque de Reims, vers le milieu du quinzième siècle, représentant le Calvaire, de la collection de MM. Debruge et Labarte. Pl. lithog. et coloriée in-fol. m° en haut. Du Sommerard, les Arts au moyen âge, atlas, chap. 8, pl. 2.

Le couronnement de la Vierge, plaque en émaux de couleurs rehaussés d'or, avec détails dorés et imitations de pierreries sur paillons et reliefs. Musée du Louvre, émaux, n° 162. Comte de Laborde, p. 129.

Le couronnement de la Vierge. Plaque circulaire en émaux de couleurs rehaussés d'or, détails dorés et imitations de pierreries sur paillons et reliefs. Musée du Louvre, émaux, n° 163. Comte de Laborde, p. 130.

Boiserie représentant l'arbre de Jessé provenant de l'ancienne abbaye de Saint-Sauveur, de Nevers, et depuis du cabinet de M. Gallois. Pl. in-8 en haut., lithog. Revue archéologique, 1844, pl. 21, à la p. 755.

Quatre miniatures dont l'une représente le jugement universel, d'un missel exécuté au milieu du quinzième siècle pour Jean Juvénal des Ursins, alors évêque de Poitiers, depuis archevêque de Reims, mort en 1456, de la collection Debruge-Labarte.

1450? Deux pl. lithog. et coloriées. In-fol. m° en haut. Du Sommerard, les Arts au moyen âge, album, 8ᵉ série, pl. 22, 24.

<small>Une autre miniature de ce manuscrit est donnée, atlas, pl. 2.</small>

Lettre majuscule D, dans laquelle est une miniature représentant l'intérieur de la Sainte-Chapelle de Paris, sous Charles VI, d'un missel exécuté pour Jean Juvénal des Ursins, vers le milieu du quinzième siècle. Partie d'une pl. lithog. et coloriée. In-fol. m° en larg. Du Sommerard, les Arts au moyen age, album, 7ᵉ série, pl. 11.

Peintures murales représentant des sujets sacrés à l'église de Saint-Desert, près Châlon-sur-Saône. Six pl. in-fol. max° en larg. et en haut., lithog. Mémoires de la Société d'histoire et d'archéologie de Châlon-sur-Saône, 1844-1846. Marcel Canat, p. 317, album, pl. 12 à 17.

Stalles du chœur de l'église de l'ancienne abbaye de Saint-Claude. Pl. lith. in-fol. en larg. Taylor, etc., Voyages pittoresques et romantiques dans l'ancienne France, Franche-Comté, n° 57.

Porte et panneau en fer doré du tabernacle de l'église de l'abbaye de Saint-Loup, à Troyes, du quinzième siècle. Deux pl. in-fol. en haut., lith. Arnaud, Voyage dans le département de l'Aube, pl. 18 et 19, p. 231.

Fragment de vitrail représentant des personnages saints à Vezelire. Partie d'une pl. in-fol. en larg., lithog. Grille de Beuzelin, pl. 38.

Armoire où l'on serre les ornements, à gauche de l'au-

tel, dans la chapelle de Saint-Bonaventure, qui est 1450?
à droite du chœur de l'église des Cordeliers d'Angers. Elle est ornée des armes et des devises de René
d'Anjou, roy de Sicile. Dessin in-fol. en haut. Bibliothèque impériale, manuscrits, boîtes de l'ordre
du Saint-Esprit, Anjou.

Calice et sa patène, de la sacristie de l'église de l'abbaye
de Sainte-Geneviève de Paris. Partie d'une pl. in-4
en larg. Millin, Antiquités nationales, t. V, n° LX,
pl. 4, nos 4, 5.

Pieta, les évangélistes saint Pierre et saint Paul. Triptyque en émaux de couleurs rehaussés d'or, avec imitations de pierreries sur reliefs et paillons, et détails
dorés. Musée du Louvre, émaux, nos 159 à 161.
Comte de Laborde, p. 128.

Reliquaire de l'abbaye des Châtelliers, qui contenait le
chef entier de saint Giraud de Salles. Partie d'une
pl. lithog. in-fol. en haut. Texier, Essai sur les argentiers et les émailleurs de Limoges, pl. 2, n° 2.

Objets divers.

Trois miniatures d'un manuscrit fait pour Juvénal des
Ursins, archevêque de Reims, vers le milieu du
quinzième siècle, qui représentent la maison aux
piliers, la Grève et l'île Notre-Dame, le charnier des
Innocents, et la décolation de saint Jean ; de la collection de MM. Debruge et Labarte. Planche lithog.
et coloriée in-fol. magno en larg. Du Sommerard,
atlas, chap. 8, pl. 3. = Pl. in-4 en haut., ovale. Le

1450? Roux de Lincy, Histoire de l'hôtel de ville de Paris, à la page 1.

Bas-relief en pierre représentant une barque la voile enflée, enseigne d'une maison de Rouen, rue du Grand-Pont. Pl. grav. sur bois, in-16 en haut. De La Guerière, Recherches historiques sur les enseignes, p. 43, dans le texte.

Partie des trophées de la victoire de Grandson, compris dans le lot échu au canton de Berne, après la bataille remportée par les Suisses le 3 mars 1476, et conservés dans la cathédrale de Berne comme antiquités bourguignonnes; parmi ces objets se trouve le grand étendard aux armes du duc de Bourgogne; le surplus consiste en étoffes brodées, ornements d'églises, etc. Quatre pl. lithog. et coloriées, in-fol. magno en haut. et en larg. Du Sommerard, les Arts au moyen âge, album, 10ᵉ série, pl. 28 à 31.

Deux formulaires d'anciens tournois, dont l'un est de René, roi de Sicile. Deux pl. représentant des scènes de tournois dans un cadre entouré de médaillons offrant aussi des particularités des tournois. La première a six médaillons numérotés I à VI; la seconde huit, dont six sont numérotés VII à XII. In-fol. en larg. Wulson de La Colombière, le Vray théâtre d'honneur, Iʳᵉ partie, p. 49, 81.

Fragments d'une danse des morts, peinte à fresque dans l'ancienne église des Dominicains, actuellement temple neuf des protestants, à Strasbourg. Pl. in-8 en haut. Langlois, Essai — sur les danses des morts, pl. 19.

Tentes, vaisseaux et barques, tirés de divers manu- 1450? scrits des règnes de Charles VII, de Louis XI, de la forteresse de la foi, du roman de Troïle, etc. Pl. in-fol. en haut. Beaunier et Rathier, pl. 204.

Couvercle sculpté d'une boîte en ivoire sur lequel sont des armoiries et la légende : BONNES NOUVELLES AU CURÉ DE MONT-FORT. Pl. in-12 carrée. Mercure de France, 1736, décembre, à la p. 1741. =Idem, 1737, janvier, p. 22.

> Ce couvercle pourrait être relatif à un seigneur de Montfort, en Bretagne, et à un envoi fait par lui au curé de sa seigneurie.

Couteau d'écuyer tranchant; le manche en cuivre porte les armes de la maison de Bourgogne et les mots : *Aultre narai*, devise de Philippe le Bon. Musée du Louvre, objets divers, n° 980. Comte de Laborde, p. 398.

Divers instruments de musique du quinzième siècle, tirés de divers manuscrits du temps. Pl. in-fol. en haut. Beaunier et Rathier, pl. 198.

Huit figures représentant les personnages d'un jeu de tarots ancien. Cinq pl. in-4 et une petit in-fol. en haut., n°s 3 à 8. Le monde primitif, analysé et comparé avec le monde moderne, par Court de Gebelin. Paris, 1773-1782. In-4, 9 vol., fig. Dans le volume intitulé : Dissertations, t. I, à la fin, p. 365 et suiv.

> L'auteur, dans cette dissertation, développe l'opinion que les figures du jeu de tarots ont été inventées par les Égyptiens, ou du moins qu'elles viennent de ce peuple.
> Cette opinion n'a aucun fondement.

1450?
L'auteur ne parle pas de l'époque à laquelle ont pu être gravées les cartes de tarots dont il donne les copies. Je les place à 1450?

Vingt et une cartes d'un jeu de tarots, d'après Court de Gebelin. Ces cartes ont des indications en français. Pl. in-fol. en haut. Versuch den Ursprung der Spielkarten, etc., von Joh. Gottl. Immau Breitkopf, Leipzig, 1784, in-4, fig.

> Voir Gottingischen magazin 2ter Jahrgang 6stes Stück, n° 111, p. 348, 377.

Quatre cartes d'un jeu de cartes à jouer du temps de Charles VII, fait en France, que l'on peut considérer comme le type du jeu de piquet. Quatre pl. in-12 en haut., lithog. coloriées. Mémoires de la Société royale des antiquaires de France, t. XVI; nouvelle série, t. VI, pl. IV à VII, à la p. 267.

> Ces planches sont jointes à un mémoire intitulé : Études historiques sur les cartes à jouer, par M. C. Lebas, qui contient beaucoup de recherches sur ce sujet.

Parties d'édifices sculptées.

Détails sculptés de la cathédrale de Beauvais. Neuf pl. lith. in-fol. en haut. Taylor, etc., Voyages pittoresques et romantiques dans l'ancienne France, Picardie, IIIe volume, n[os] 6 à 14.

Parties diverses de l'église de Notre-Dame, cathédrale de Reims, sculptées, etc., vingt-cinq pl. lith. In-fol. en haut. et en larg. Taylor, etc., Voyages pittoresques et romantiques dans l'ancienne France, Champagne, n[os] 21, 27, 35, 42, 46, 73, 85, 87, 91, 99, 110, 115,

127, 131, 135, 136, 144, 145, 146, 147, 153, 157, 161, 169, 183. 1450?

> Plusieurs des parties sculptées de ce vaste édifice sont antérieures à cette époque.

Détails de parties sculptées et peintes de l'hôtel de Jacques Cœur, à Bourges. Pl. ou parties de pl. in-4, n°⁸ 10 à 30. Hazé, Notices pittoresques sur les antiquités et les monuments du Berri.

> La rédaction de cet ouvrage rend difficile l'examen de ces divers monuments.

Retable de la chapelle du château de Pagny, en Bourgogne, couvert de nombreuses sculptures en bois représentant des sujets de l'Histoire sainte, fait par l'ordre de Jeanne de Vienne, épouse de Jean de Longvy. Pl. lithog. in-fol. maximo, carrée. Mémoires de la commission des antiquités du département de la Côte-d'Or. Henri Baudot, t. I, 1838, p. 349.

> Ce précieux monument, dont la dépense s'éleva sans doute à des sommes considérables, a été estimé en 1795 par un magistrat chargé de faire l'inventaire des objets mobiliers de cette chapelle, à la somme de *dix sous*.

Détails sculptés des voussures des portails de la cathédrale de Nantes. Pl. lithog. in-fol. en haut. Taylor, etc., Voyages pittoresques et romantiques dans l'ancienne France, Bretagne, 1er vol., n° 9.

Cheminée de l'hôtel du cardinal de Jouffroi, ancienne maison du bailli, à Luxeu (Luxeuil). Pl. lithog. in-fol. en larg. Taylor, etc., Voyages pittoresques et romantiques dans l'ancienne France, Franche-Comté, n° 137.

1450?

Tombeaux.

Tumulaire d'un seigneur de Fretin, près de Lille, entouré de ses deux femmes, sans indication, d'où est tiré ce monument. *L. de Rosny del.*, in-8 en haut. Pl. lithog. Lucien de Rosny, Histoire de Lille, à la p. 131.

Tombe de Robert de Bouberech, sire de Chepi, dans l'église des Cordeliers d'Abbeville. Partie d'une pl. lithog. in-fol. en larg. Taylor, etc., Voyages pittoresques et romantiques dans l'ancienne France, Picardie, 1 vol., n° 97. = Pl. in-8 en haut., lithog. Mémoires de la Société des antiquaires de Picardie, t. V, pl. 1, à la p. 83.

Tombeau de Jeanne de Rouvencestre, dans l'église de Pierres, près de Vassy, dans les environs de Vire. Pl. in-fol. en haut., lithog. Mémoires de la Société des antiquaires de Normandie. Dubourg-d'Isigny, 1836, pl. 9, p. 602.

Figure de saint Mansuy, premier évêque de Toul, sur son tombeau, dans l'ancienne abbaye de Saint-Mansuy-lez-Toul. Partie d'une pl. in-fol. en haut. Grille de Beuzelin, Statistique monumentale, pl. 28.

<small>Saint Mansuy vivait au troisième siècle. Ce tombeau est du quinzième siècle.</small>

Tombeau de Simon Honoré de Torcenay, abbé.... mort le 30 janvier 14.... à l'abbaye de Beze, au milieu du chœur. Dessin in-fol. en haut., esquissé. Bibliothèque impériale, manuscrits, boîtes de l'ordre du Saint-Esprit, Torcenay.

Tombe de Pierre Pottier, dit Conflans, chevalier de 1450? l'ordre de Saint-Ladre de Jérusalem, dans l'église de la commanderie de Grattemont. In-4 en haut. Gautier de Sibert, Histoire des ordres royaux, etc., à la p. 216.

Sceaux.

Sceau de Jean d'Anjou, duc de Calabre, marquis du Pont, etc. Partie d'une pl. in-fol. en haut. Wrée, la Généalogie des comtes de Flandre, p. 108 *a*. Preuves, 2, p. 246.

Sceau et contre-sceau de Henri VI, roi d'Angleterre et de France, couronné à Paris. Partie d'une pl. in-fol. en haut. Wrée, la Généalogie des comtes de Flandre, p. 110 *b*. Preuves, 2, p. 247.

Sceau de Philippe de Brabant, fils naturel de Philippe de Bourgogne, seigneur de Crubeque. Partie d'une pl. in-fol. en haut. Wrée, la Généalogie des comtes de Flandre, p. 128 *b*. Preuves, 2, p. 303.

Recherches historiques sur le Tabellionage royal en France, et principalement en Normandie, par A. Barabé. Rouen, A. Perou, 1850, In-8, fig. Cet ouvrage contient :

Un tabellion dans son échoppe. Copie d'une estampe gravée sur bois, dans le quinzième siècle. Pl. lithog. in-12 en larg., au commencement de l'ouvrage.

Trois sceaux de tabellions de Rouen des quatorzième et quinzième siècles. Deux pl. lithog. in-8 en haut., aux p. 118 et 138.

Sceau des arbalétriers de Paris. Pl. grav. sur bois. So-

1450 ? ciété de sphragistique, A. A. M., t. III, p. 325, dans le texte.

Sceaux de l'Université de Caen et ceux des rois ses fondateurs. Pl. in-4 en larg., lithog. Léchaudé d'Anisy, Extrait des chartes — qui se trouvent dans les archives du Calvados, atlas, pl. 21.

> Dans la difficulté de trouver à quelles chartes appartiennent les sceaux gravés dans cette planche, attendu la disposition de cet ouvrage et la table qui existe seulement pour le premier volume, je classe ces sceaux à l'année 1450, le principal d'entre eux étant du roi Charles VII.

Sceaux du notaire apostolique de Sens. Pl. de la grandeur de l'original (?) gravé sur bois. Nouveau traité de diplomatie, t. IV, p. 289.

Sceau de l'abbaye de Valroy, en Champagne. Petite pl. grav. sur bois. Société de sphragistique, L. Boilleau, t. I, p. 253, dans le texte.

Sceau du couvent de l'abbaye de Morimond, diocèse de Langres. Petite pl. grav. sur bois. Société de sphragistique, J. Garnier, t. II, p. 246, dans le texte.

Sceau et autre sceau avec son contre-scel de la ville de Dijon, donnés par Philippe le Bon, duc de Bourgogne, en reconnaissance de quarante mille livres dont on lui avait fait présent pour hommes et pour armes. Partie d'une pl. in-4 en haut. (de Migieu). Recueil des sceaux du moyen age, pl. 1, n[os] 2 à 4.

Deux sceaux du comte et du duché de Bourgogne, du temps des ducs. Partie d'une pl. in-4 en haut. (de

Migieu). Recueil des sceaux du moyen âge, pl. 1, n°ˢ 5, 6. 1450?

Monnaies.

Deux monnaies frappées en Guyenne sous Henri VI, roi d'Angleterre, roi de France, duc de Normandie, duc d'Aquitaine. Partie d'une pl. in-4 en haut. Venuti, Dissertations sur les anciens monuments de la ville de Bordeaux, n°ˢ 36, 37.

Monnaie des ducs de Bretagne. Deux petites pl. Thevet, cosmographie, t. II, f. 597, dans le texte.

Monnaie de Boniface, archevêque d'Hippone, abbé de Saint-Benigne de Dijon. Partie d'une pl. in-8 en haut. Mader, t. V, n° 21, p. 21.

Monnaie du comté de Montbelliad, dépendant des ducs de Wirtemberg. Partie d'une pl. lithog. In-8 en haut. Revue numismatique, 1841, E. Cartier, pl. 19, n° 12, p. 364 (texte, pl. 18 par erreur).

Sept monnaies frappées en Brabant, à l'imitation des guillots qui avaient cours dans le Maine. Partie d'une pl. in-8 en haut. Revue numismatique, 1846, Hucher, pl. 10, n°ˢ 1 à 7, p. 168 et suiv.

Médaille d'exemption de péages pour les monnayeurs du Dauphiné. Partie d'une pl. in-fol. en haut. Trésor de numismatique et de glyptique. Médailles françaises, Iʳᵉ partie, pl. 4, n° 5.

Vingt-neuf monnaies des comtes de Provence du dixième au quinzième siècle. Partie d'une pl. in-fol.

1450 ? magno en larg. Comte de Villeneuve, Statistique du département des Bouches-du-Rhône, atlas, pl. 13, nos 41 à 69.

> Ces monnaies ne demandent pas d'être indiquées en détail, n'étant que des reproductions tirées d'autres ouvrages. Le texte de ce livre ne fait pas même mention de la planche contenant ces monnaies

Huit monnaies de Jean, seigneur de Bunde, frappées en imitation de monnaies françaises. Partie d'une pl. in-8 en haut. Revue numismatique, 1852, J. Rouyer, pl. 2, nos 5 à 12, p. 40.

Monnaie incertaine du royaume de Chypre. Partie d'une pl. in-4 en haut. De Saulcy, Numismatique des croisades, pl. 19, n° 5, p. 174.

Jeton fait à l'imitation d'une monnoye de Charles VII, portant : *Joie desir a l'amoureux S*. Petite planche gravée sur bois. De Fontenay, Nouvelle étude de jetons, p. 13, dans le texte.

Jetoir de la saulnerie de Salins. Petite pl. gravée sur bois. De Fontenay, Manuel de l'amateur de jetons, p. 388, dans le texte.

Quatre jetoirs incertains, antérieurs à cette date. Partie d'une pl. in-8 en haut., lithog. Mémoires de la Société éduenne, 1844, J. de Fontenay, pl. 20, nos 1 à 4, p. 276.

1451.

1451. J. Mielot. Le Miroir de l'ame pécheresse. Manuscrit de l'année 1451. In-.... Bibliothèque des ducs de Bour-

gogne, n° 11123. Marchal, t. I, p. 223. Ce volume 1451.
contient :

Des miniatures.

Le Champion des dames. A tres puissant et tres excellēt prince Phelippe de Bourgoingne de Lotrich de Brabant, etc., Martin le Franc, indigne preuost de l'église de Lausane tres hūble recōmendaton. A la fin : l'an mil cccc vl, en vers. Manuscrit sur vélin du quinzième siècle. Petit in-fol. veau marbré. Bibliothèque impériale, manuscrits, supplément français, n° 632 [2]. Ce volume contient :

Miniature représentant le duc de Bourgogne, Philippe le Bon, assis, auquel l'auteur, un genou en terre, offre son livre. Divers personnages et bordure d'armoiries. Pièce petit in-fol. en haut., en tête du volume.

Miniature représentant le chastel damours; il est attaqué par des personnages qui sont dans une barque, et d'autres sur le rivage. Pièce petit in-4 carrée, au feuillet 3, verso.

Miniatures représentant des sujets divers relatifs à l'ouvrage; réunions de personnages, réceptions, combats, exécutions, divinités et scènes d'enfer, carillon, métier à tisser les étoffes, etc. Petites pièces dans le texte.

Ces miniatures, de diverses mains, ont de la finesse. Elles offrent de l'intérêt pour beaucoup de details de vêtements, d'intérieurs et d'accessoires divers. La conservation est belle.

L'une de ces miniatures offre la figure de Jeanne d'Arc, et paraît devoir être considérée comme une des représentations de l'exactitude la plus probable de la personne de cette jeune héroïne; voir à l'année 1431.

1451. Les OEuvres de maistre Alain Chartier, clerc, notaire et secrétaire des roys Charles VI et Charles VII, etc. Paris, Samuel Thiboust, 1617. In-4. Ce volume contient :

Deux médailles frappées à Paris, lors de l'entrée du roi Charles VII à Paris, après qu'il eut achevé de chasser les Anglais hors de son royaume. Pl. in-4 en haut., p. 835, dans le texte.

Sceau et contre-sceau du Châtelet de Paris, de 1420 à 1451. Partie d'une pl. in-8 en haut. Revue archéologique, A. Leleux, 1852, pl. 201, n°ˢ 9, 9 bis. Edmond Dupont, à la p. 541.

Monnaie d'or frappée sous Charles VII, en mémoire de l'expulsion des Anglais de la France; du cabinet des médailles de la Bibliothèque nationale. Pl. in-12 en larg., gravée sur bois. Magasin pittoresque, 1850, p. 152, dans le texte.

Médaillon du temps de Charles VII, en or, représentant les armes de France, des initiales, légendes et devises. Le type de ce médaillon est le même que celui des écus d'or du quinzième siècle. Collection des médailles de la Bibliothèque impériale. Voir : Chabouillet, Catalogue — des camées et pierres gravés de la Bibliothèque impériale, n° 2901, p. 474.

1452.

Août 24. Figure de Caterine Budé, femme d'Estienne Chevalier, conseiller et maître des comptes du roi, trésorier de France, mort le 4 septembre 1474, auprès de son mari, sur leur tombe, dans l'église de Notre-

Dame de Melun. Dessin in-fol. en haut. Gaignières, 1452.
t. VII, 17. = Partie d'une pl. in-fol. en larg. Montfaucon, t. III, pl. 54, n° 11. = Partie de deux pl. in-8 en haut. Recherches sur les sépultures récemment découvertes en l'église de Notre-Dame de Melun, par E. Gresy. Melun, 1845, in-8, fig.

Tombeau de Radulphe, ou Raoul Roussel, archevêque Décemb..... de Rouen, à gauche, dans la chapelle de la Vierge, dans l'église de Notre-Dame de Rouen. Dessin grand in-8. Recueil Gaignières, à Oxford, t. IV, f. 9.

<small>Quelques indications fixent sa mort au mois d'octobre 1452.</small>

Le Livre de touttes les batailles des deux destructions de Troyes, lequel fut complet en lan de grâce 1452, par Guy de Colomne. Manuscrit de l'année 1452 de 40°. Bibliothèque des ducs de Bourgogne, n° 9264. Marchal, t. II, p. 202. Ce volume contient :

Des miniatures diverses.

Cinq monnaies de René I, duc de Lorraine et de Bar, roi de Sicile et de Jérusalem. Partie d'une pl. in-fol. en haut. Calmet, Histoire de Lorraine, t. II, pl. 2, n°os 22 à 26.

Deux autres. Partie d'une pl. in-fol. en haut. Idem, t. V, pl. 2, n°os 5, 6.

Monnaie de Jean, évêque de Valence et de Die. 1452?
Petite pl. gravée sur bois. Revue numismatique, 1046, Dr Long, p. 360, dans le texte.

<small>L'auteur dit que cette monnaie a été publiée par T. Duby.
Il y a des incertitudes pour l'attribution et la classification de cette monnaie.</small>

1453.

Février 27. Figure d'Isabelle, duchesse de Lorraine et de Bar, première femme de René, duc d'Anjou, roi de Sicile, à genoux, vitrail à l'église des Cordeliers d'Angers. Dessin colorié in-fol. en haut. Gaignières, t. XI, 15. = Partie d'une pl. in-fol. en larg. Montfaucon, t. III, pl. 47, n° 11.

Figure de la même, auprès de son mari, sur leur tombeau, dans le chœur de l'église de Saint-Maurice d'Angers. Dessin in-fol. en haut. Gaignières, t. XI, 16. = Partie d'une pl. in-fol. en larg. Montfaucon, t. III, pl. 47, n° 10. = Pl. in-4 en haut., lithog. Villeneuve de Bargemont, Histoire de René d'Anjou, t. III, à la p. 178.

Juin 3. Tombe de Guillermus le Tur, dans le chœur de l'église cathédrale de Saint-Estienne de Châlons. Dessin in-fol. Recueil Gaignières, à Oxford, t. XIII, f. 15.

Octobre 20. Portrait de Jacques de Chabannes (Ier du nom), sieur de la Palisse, à mi-corps, vu de face, la tête un peu à gauche, tenant de la main droite un bâton, et de la gauche la garde de son épée. Pl. petit in-4 en haut. Thevet, Pourtraits, etc., 1584, à la p. 342, dans le texte.

Figure de Jehanne, femme de Pierre le Maire, sur son tombeau, à l'abbaye de Barbeau. Partie d'une pl. in-4 en larg. Millin, Antiquités nationales, t. II, n° XIII, pl. 3, n° 8.

Sceau de René I, duc de Lorraine. Partie d'une pl.

en haut. Calmet, Histoire de Lorraine, t. V, pl. 2, n° 1. 1453.

Seize monnaies de René I d'Anjou, duc de Lorraine, comte de Provence, roi de Naples. Parties de deux pl. in-4 en haut., lithog. De Saulcy, Recherches sur les monnaies des ducs héréditaires de Lorraine, pl. 10, n° 10 à 14; pl. 11, n°ˢ 1 à 11.

Quatorze monnaies de Henri VI, roi d'Angleterre, comme duc d'Aquitaine. Partie de deux pl. in-4 en haut. Tobiesen Duby, Monnaies des barons, pl. 37, n°ˢ 9 à 13; pl. 38, n°ˢ 1 à 9.

> En 1453, les Anglais perdirent tout ce qu'ils possédaient en France, et la Guyenne fut réunie à la couronne.

Portrait de Enguerand de Monstrelet, en buste, tourné à droite. Dans le fonds DNL (monogramme). Estampe in-4 en haut. Bullart, t. I, p. 128, dans le texte.

> Ce portrait est fort douteux.

1454.

Tombe de Petrus Gaborelli, en pierre, devant la chapelle de la Trinité, à droite, derrière le chœur de l'église de Saint-Hilaire le Grand de Poitiers. Dessin grand in-8. Recueil Gaignières, à Oxford, t. VII, f. 116. Janvier 8.

Charles VII étant à Nancy, chez René d'Anjou, duc de Lorraine, préside la chambre des comptes, et y fait des ordonnances en date du 10 février 1454. Miniature d'un manuscrit concernant la chambre des Février 10.

1454. comptes, des archives du royaume, lettre K, fol. 124. Partie d'une pl. lithog. et coloriée in-fol. magno en larg. Du Sommerard, les Arts au moyen âge, album, 7ᵉ série, pl. 14.

> Une autre miniature du même manuscrit, donnée sur la même planche, est à la date de 1447.

Mai 12. Tombe de Richart Galang, abbé, en pierre, du costé de l'évangile, proche le grand autel, dans le sanctuaire de l'église de l'abbaye de Vallemont. Dessin in-fol. Recueil Gaignières, à Oxford, t. V, f. 136.

Juillet 7. Figure de Robert Jehan, avocat en la cour du parlement, sur son tombeau, à la chapelle de Saint-Yves de Paris. Partie d'une pl. in-4 en haut. Millin, Antiquités nationales, t. 4, n° xxxvii, pl. 3, n° 4.

Décemb. 30. Epitaphe de Theobaldus de Luceyo Malleacensis episcopus (Thibaut de Lucé, eveque de Maillezais), en cuivre; au-dessus est représenté l'eveque à genoux, saint Martin et le mendiant. Cette epitaphe est contre un pillier du costé de l'evangile, vis-à-vis le grand autel, dans le chœur de l'église de Saint-Martin de Tours. Dessin in-8. Recueil Gaignières, à Oxford, t, VII, f. 78.

Décembre. Lettres patentes de Charles VII portant règlement pour la chambre des comptes. Manuscrit. Cahier grand in-4 de vingt-sept feuillets de vélin. Aux archives de l'État, volume K. K. 889, p. 67. Ce cahier contient :

Miniature représentant Charles VII assis sur son trône, de face, entouré de quelques personnages. Pièce petit in-4 en haut., cintrée par le haut. Au-dessous,

le commencement du texte. Le tout dans une bordure d'ornements, animaux, et avec l'écusson de France. Grand in-4 en haut., au feuillet 1, recto. 1454.

<small>Cette miniature, de travail peu remarquable, offre quelque intérêt pour les vêtements. La conservation n'est pas bonne. Voir à l'année 1447.</small>

Miniature représentant Charles VII sur son trône, avec quatre personnages; en tête des ordonnances de ce roi rendues à Mehun-sur-Yèvre, dans le mois de décembre 1454, sur la cour des comptes, placée en tête d'un manuscrit de ces ordonnances, aux archives du royaume. Partie d'une pl. lithog. et coloriée in-fol. magno en larg. Du Sommerard, les Arts au moyen âge, album, 9^e série, pl. 35. Décembre.

Ordonnances de Charles VII sur les finances, de 1443 à 1454. Manuscrit sur vélin du quinzième siècle. In-fol. maroquin rouge. Bibliothèque impériale, manuscrits, fonds de Lavallière, n° 34; catalogue de la vente, n° 1184. Ce volume contient :

Quatre miniatures représentant J. C. en croix, le roi assis avec six personnages, des trésoriers assis autour d'une table, prêtre à l'autel; dans des bordures d'ornements. Pièces petit in-fol. en haut., dans le texte.

<small>Ces quatre miniatures sont d'un fort bon travail; elles offrent de l'intérêt pour les vêtements; la troisième est fort curieuse par son sujet. La conservation est très-belle.</small>

Figures de Gilles de Brie, seigneur de Serrant, en relief contre le mur de la chapelle de Serrant, dans l'abbaye de Saint-George, près Angers. Dessin in-fol. en haut. Gaignières, t. VI, 60.

1454. Tombeau de Gilles de Serrant, mort en 1454, et de sa femme morte en 1460. Sans indication de lieu, et deux épitaphes. Deux dessins in-4. Recueil Gaignières, à Oxford, t. VII, f. 22, 23.

> Heures latines du roi René de Sicile. Manuscrit sur vélin. Petit in-fol. maroquin rouge. Bibliothèque impériale. Manuscrits, fonds de Lavallière, n° 201; catalogue de la vente, n° 285. Ce volume contient :

Miniature représentant la sainte Vierge, en buste, enveloppée dans un voile bleu. Pièce petit in-fol. en haut., après le calendrier. Cette miniature est regardée comme ayant été peinte par le roi René.

Un grand nombre de miniatures représentant des ornements, les attributs et devises du roi René, des lettres peintes, dans le texte. Toutes ces peintures sont attribuées au roi René.

> Ces miniatures sont fort curieuses comme œuvre du roi René, ainsi que sous le rapport du goût et du talent avec lesquels elles ont été exécutées. La figure de la Vierge est d'un faire remarquable, eu égard à l'époque où elle a été peinte. La conservation de ce précieux volume est parfaite.
> Ce magnifique manuscrit fut exécuté par le roi René, à l'occasion de son mariage avec sa seconde femme, Jeanne de Laval, qui eut lieu le 10 septembre 1454.

Figures d'après des miniatures de ce manuscrit, savoir : trois pl. lithog. in-4 en haut. Comte de Quatrebarbes, OEuvres complètes du roi René, t. I, à la p. CXLIV; t. IV, à la p. VIII et à la p. 68.

> Histoire de Mélusine, en vers. Manuscrit sur vélin du quinzième siècle. Petit in-fol. maroquin vert. Bibliothè-

que impériale, manuscrits, fonds de Lavallière, n° 53 ; 1454.
catalogue de la vente, n° 2782. Ce volume contient :

Des miniatures représentant des sujets relatifs à l'ouvrage, combats, mariage, scènes d'intérieur, faits singuliers. In-8 en larg., dans le texte.

> Miniatures d'un travail fin et précis, qui offrent de l'intérêt pour des détails de vêtements et d'arrangements intérieurs. La conservation est belle.
> Ce manuscrit a appartenu à Guyon de Sardière.
> Une chronique ajoutée à la fin du volume indique des faits survenus de l'année 1403 à l'année 1454.

Histoire romaine, depuis la fondation de Rome jusqu'au temps de Constantin le Grand ; traduction de Tite Live ; extraits d'Orose, de Lucain et de Suétone. Manuscrit sur parchemin. In-fol. 2 vol. mar. rouge. Bibliothèque de l'Arsenal, manuscrits français, histoire, 102. Ces deux volumes contiennent :

Un grand nombre de miniatures représentant des faits de l'histoire romaine, dans de riches bordures offrant des fruits, fleurs, ornements, animaux et armoiries. In-fol., dans le texte.

> Ces miniatures sont très-remarquables par leur belle exécution et les détails qu'on y remarque. La conservation est parfaite.
> La fin du second volume porte que ce manuscrit a été achevé à Hesdin, en Artois, le 19 novembre 1454.

Figures d'après des miniatures de ce manuscrit, savoir : quatre pl. lithog. et coloriées. In-fol. magno en haut. Du Sommerard, les Arts au moyen âge, album, 4ᵉ série, pl. 16 à 19.

1455.

Mars 24. Monnaie de Nicolas V, pape, frappée à Avignon. Partie d'une pl. lithog. In-8 en haut. Revue numismatique, 1839, E. Cartier, pl. 11, n° 13, p. 268.

Juin 17. Tombe de Johannes Richard, en pierre, au milieu de la chapelle de Saint-Louis, dans l'église de Saint-Ouen de Rouen. Dessin in-8. Recueil Gaignières, à Oxford, t. IV, f. 22.

> Le Deffenseur de la conception immaculée de la sainte Vierge, traduit de Pierre Thomas, par Antoine de Levis, comte de Villars. Manuscrit sur vélin du quinzième siècle. In-4 maroquin rouge. Bibliothèque impériale, manuscrits, ancien fonds français, n° 7307. Ce volume contient :

> Miniature représentant Jeanne de France, fille de Charles VII, duchesse de Bourbon et d'Auvergne, assise sous un dais, et entourée de dames et de seigneurs, à laquelle Antoine de Lévis, un genou en terre, offre son livre. Pièce in-12 en haut., cintrée par le haut. Au-dessous, le commencement du texte. Le tout dans une bordure représentant neuf petits sujets du Nouveau Testament, et l'écusson de Bourbon. In-4 en haut., au feuillet 1, dans le texte.

>> Cette miniature est du travail le plus remarquable; les têtes des personnages sont d'une grande finesse, et les costumes sont rendus avec beaucoup d'élégance et de grâce. Les petits sujets qui l'entourent sont également d'une grande délicatesse d'exécution. Ce sont de charmantes compositions parfaitement peintes. Elles offrent de l'intérêt pour des détails de vêtements et d'ameublements. La conservation est très-belle.

Ce manuscrit porte la signature de Jeanne de France. Il provient de Fontainebleau, n° 1287, ancien catal., n° 7307.

1455.

Le Miroir historial, translate de latin en francois, par Jehan du Vignay. Manuscrit sur vélin du quinzième siècle. In-fol., 4 vol. maroquin rouge. Bibliothèque impériale, manuscrits, ancien fonds français, n°s 6930 à 6933; anciens n°s 257, 224, 252, 253. Ce manuscrit contient :

Une miniature représentant trois saints personnages, avec trois anges, dans le ciel. Au-dessous, divers monstres précipités vers l'enfer par un quatrième ange. In-4 carrée, au premier volume, au feuillet 1, après la table, recto.

Un grand nombre de miniatures en camaïeu représentant des sujets divers relatifs à l'Histoire sainte, martyres, scènes d'intérieur, événements singuliers, etc. Pièces in-12 carrées, dans le texte, et principalement dans les deux premiers volumes.

Ces miniatures, d'un travail fin et très-remarquable, présentent des particularités intéressantes sur des détails de vêtements, d'arrangements intérieurs, d'usages, d'édifices. Quelques-unes offrent des sujets singuliers et bizarres. La première de ces miniatures a été citée comme égale aux plus beaux ouvrages de Perugin et de J. Foucquet. La conservation est très-belle.

A la fin du quatrième volume, est une mention portant que cet ouvrage fut accompli le 6 septembre 1455.

Ce beau manuscrit a fait partie de la bibliothèque de Louis de Bruges, seigneur de la Gruthuyse. Van Praet, p. 205.

Le Livre des quatre dernières choses qui sont à advenir, traduction de J. Mielot. Manuscrit sur vélin du quinzième siècle. In-fol. maroquin rouge. Bibliothèque im-

1455. ...périale, manuscrits, ancien fonds français, n° 7310. Ce volume contient :

Miniature représentant un prélat crossé et mitré, un autre personnage et un homme nud, à tête de mort. In-4 carrée. Au-dessous, est le commencement du texte. Le tout dans une bordure d'ornements, avec l'écusson de France, qui en recouvre un autre effacé. In-fol. en haut., au feuillet 2, recto, dans le texte.

Trois miniatures représentant des sujets sacrés. In-16 en haut., au commencement des parties 2, 3 et 4 de l'ouvrage, dans le texte.

> Ces miniatures sont très-finement exécutées, et la première est surtout fort belle. Elle est curieuse pour le costume. La conservation est parfaite. C'est un fort beau volume.
> Ce manuscrit a appartenu à Louis de Bruges, seigneur de la Gruthuyse. Van Praet, p. 113.
> Il provient de Fontainebleau, n° 1020 ; ancien n° 564.

Figure représentant un *vilain*, d'après une miniature d'un manuscrit de la Danse macabre de la Bibliothèque nationale, n° 7310. Pl. in-12 en haut., grav. sur bois. Lacroix, le Moyen âge et la Renaissance, t. II ; Proverbes, 7, dans le texte.

> Le manuscrit d'où l'auteur a tiré cette reproduction n'est pas une Danse macabre. Il vient d'être exactement indiqué.

J. Mielot. Des Quatre dernieres choses advenir. Manuscrit de l'année 1455. In-.... Bibliothèque des ducs de Bourgogne, n° 11129. Marchal, t. I, p. 223. Ce volume contient :

Des miniatures.

Auteur écrivant dans son cabinet. Miniature d'un traité

des quatre dernières choses à venir. Manuscrit. Bibliothèque royale de Bruxelles, n° 1812. Librairies de Bourgogne. Pl. lithog. en haut. Barrois, Bibliothèque protypographique, à la p. 259.

1455.

Tiré du manuscrit précédent, dont le numéro actuel est 11129.

Rubrique du translateur : Cy commence ung advis directif pour faire le passage d'oultremer, lequel advis frere Brochart, de l'ordre des Prescheurs, fist et composa en la fin de lan mil cccxxxii, et le presenta à tres-excellent prince et son souverain seigneur Phelippe de Valois, roy de France, septième de ce nom, en recitant les choses qu'il a veues et experimentées sur les lieux, trop mieulx que celles qu'il a ouy dire par bouche d'autrui. Et depuis lan mil cccc cinquante v, par le commandement et ordonnance de Phelippe, par la grace de Dieu duc de Bourgogne, etc., etc., a esté translaté en cler francois par Jo. Mielot, chanoine de Lille, en Frandres, etc. Manuscrit de l'an 1455. In-fol. Bibliothèque des ducs de Bourgogne, n° 9095. Marchal, t. II, p. 80. Ce volume contient :

Miniatures. La première représente le portrait de l'auteur; la seconde, la présentation du livre au duc de Bourgogne, Philippe le Bon.

—

Sceau de René, roi de Jérusalem et de Sicile, duc d'Anjou, de Lorraine, etc., après son mariage avec Jeanne de Laval. Petite pl. grav. sur bois. Ruffi, Histoire de la ville de Marseille, t. I, à la p. 274, dans le texte.

Monnaie de Guillaume de Blois, vicomte de Limoges.

1455. Partie d'une pl. in-4 en haut. Tobiesen Duby, Monnoies des barons, pl. 61, n° 3.

Monnaie du même. Partie d'une pl. in-4 en haut., lithog. Tripon, Historique monumental de l'ancienne province du Limousin, n° 74, t. 1, à la p. 171.

1455? Figure de Jeanne de Saveuse, fille unique de Philipes, seigneur de Saveuse, première femme de Charles d'Artois, comte d'Eu, en 1448, mort le 25 juillet 1472, en marbre blanc, auprès de son mari, sur son tombeau de marbre noir, dans le chœur de l'église de Saint-Laurent du château d'Eu. Dessin in-fol. en haut. Gaignières, t. VII, 7. = Partie d'une pl. in-fol. en larg. Montfaucon, t. III, pl. 63, n° 5.

Monnaie de Jeanne de Bourbon, fille de Jean de Bourbon, II° du nom, femme en secondes noces de Jean III, comte d'Auvergne, seigneur de La Tour, comtesse d'Auvergne. Partie d'une pl. in-4 en haut. Tobiesen Duby, Monnoies des barons, supplément, pl. 9, n° 4.

Monnaie ou médaille de la même. Partie d'une pl. lithog. Grand in-8 en haut. Revue numismatique, 1838, L. Deschamps, pl. 2, n° 7, p. 33.

1456.

Mars 15. Tombe de Adam de Cameraco (Cambray), premier président du parlement de Paris, mort le 15 mars 1456, et de Carola Alixandre, sa femme, morte le 12 mars 1473, en pierre, devant la chapelle de Saint-Louis, au long des chaires des frères, dans la nef de l'église

des Chartreux de Paris. Dessin in-fol. en haut. Bibliothèque impériale, manuscrits, boîtes de l'ordre du Saint-Esprit, Cambray. = Dessin in-4 en haut. Recueil Gaignières, à la bibliothèque Mazarine, n° 2. 1456.

Figure de Hugues de Lannoy, grand maître des arbalestriers de France, capitaine de Meaux, gouverneur de Hollande, de Zélande et de basse Frise, etc., serviteur de Charles VI et de Philippes de Bourgogne, sur son tombeau, dans l'église collégiale de Saint-Pierre, à Lille. Pl. in-4 en larg. Millin, Antiquités nationales, t. V, n° LIV, pl. 3, n°s 1, 2. Mai 1.

Tombe de Petrus Negrandi de Coyaco, en pierre, à droite, proche la chapelle de la Trinité, à droite, derrière le chœur de l'église de Saint-Hilaire le Grand de Poitiers. Dessin in-8. Recueil Gaignières, à Oxford, t. VII, f. 117. Juin 7.

Figure debout de Michelle de Vitry, femme de Jean Juvénel des Ursins, chevalier, baron de Trainel, mort le 1er avril 1431, à côté de son mari, sur leur tombeau, dans la chapelle de Saint-Remy, à Notre-Dame de Paris, où elle est représentée à genoux. Dessin in-fol. en haut. Gaignières, t. VI, 54. = Partie d'une pl. in-8 en haut. Al. Lenoir, Musée des monuments français, t. II, pl. 80, n° 82. = Musée de Versailles, n° 2966. Juin 15.

 Musée des monuments français.

Figure de Charles, Ier du nom, duc de Bourbon, comte d'Auvergne, de Clermont, etc., fils de Jean I, duc de Bourbon et de Marie de Berri, sur son tombeau, Décembre 4.

1456. dans l'église du Prieure de Souvigni, et dans la chapelle bâtie par ce prince. Partie d'une pl. in-fol. en larg. Montfaucon, t. III, pl. 50, n° 6. = Moulage en plâtre. Musée de Versailles, n° 1286.

Portrait du même, d'après une miniature d'un armorial d'Auvergne, de la fin du quinzième siècle. Dessin in-fol. en haut. Gaignières, t. VI, 21. = Partie d'une pl. in-fol. en larg. Montfaucon, t. III, pl. 50. = Partie d'une pl. in-fol. en haut. Beaunier et Rathier, pl. 177.

Portrait du même. Sans désignation d'où ce monument est tiré. Dessin colorié in-fol. en haut. Gaignières, t. VI, 22. = Partie d'une pl. in-fol. en larg. Montfaucon, t. III, pl. 50, n° 4.

Ung traittie de moralitez, extrait de plusieurs philosophes — de la Cene de nre doulz sauueur Jhesucrist, translate de latin en francois par Jo Mielot, natif du diocese damiens lan 1456. — Plusieurs prouerbes. — Ung petit traittie de la science de bien morir, translate de latin en dez francois par Jo Mielot, chanoine de Lille en Flandres, et fut acheué lan 1456. — Manuscrit sur vélin du quinzième siècle. Petit in-fol. veau marbré. Bibliothèque impériale. Manuscrits, supplément français, n° 201. Ce volume contient :

Miniature représentant l'auteur dans son cabinet. Pièce petit in-4 en haut. Au-dessous, le commencement du texte. Le tout dans une bordure in-fol., au feuillet 1 du traité de moralités.

Miniature représentant un personnage dans son lit, entouré de prélats et autres personnages. Pièce in-8

carrée. — Idem, au feuillet 2 du traité de mo- 1456.
ralitéz.

Miniature représentant l'auteur à genoux devant un autel. Pièce in-8 en larg. Idem, au feuillet 1 de la Cène, etc.

Miniature représentant les diverses scènes de la Passion de Jésus-Christ. Pièce petit in-4 en haut. Idem, au feuillet 2 de la Cène, etc.

> Miniatures de bon travail, présentant de l'intérêt pour des détails de vêtements et d'ameublements. La conservation est belle.

Croniques abregées commencant au temps de Herode Antipas, et finissant l'an 1276, que le roy Phelippe regnait. Reduit en franchois par le commandement de Phelippe, duc de Bourgogne, etc., par David Aubert, escripvain, l'an 1456. Manuscrit sur vélin. In-fol. magno, 2 vol. maroquin rouge. Bibliothèque de l'Arsenal, manuscrits français, histoire, n°s 109, 110. Ce manuscrit contient :

Nombreuses miniatures représentant des sujets des récits de l'ouvrage, cérémonies, réceptions, combats, scènes de guerre et maritimes, et d'intérieur, faits divers. Pièces in-4 en larg., dans le texte des deux volumes.

> Miniatures d'une très-belle exécution, aussi remarquables pour la composition que pour le dessin. On y peut trouver de nombreux détails intéressants pour les vêtements, armures, ameublements, arrangements intérieurs et autres.
>
> La conservation est parfaite, c'est un magnifique manuscrit.
>
> Le second volume (n° 110) n'est plus à la Bibliothèque de l'Arsenal. Il est annoté comme ayant été rendu au prince de Condé.

1456. Dessin ou miniature que l'on a cru représenter une fête donnée, en 1456, par Philippe le Bon à Louis dauphin (depuis Louis XI), lors de son séjour dans les Pays-Bas, attribution fort douteuse. Copie du dix-septième siècle. Musée de Versailles, n° 3929.

Buste de Jacques Cœur, d'après un ancien tableau conservé à la mairie de Bourges. Pl. in-8 en haut., sans bords., grav. sur bois. Lacroix, le Moyen âge et la Renaissance, t. III; Orfévrerie, 38, dans le texte.

Portrait du même, en buste, tourné à droite. *Gust. Levy del. et sculp. d'après un portrait gravé en* 1653. Estampe ovale in-8 en haut. Pierre Clément, Jacques Cœur et Charles VII, en tête du 1er vol.

> Le portrait gravé en 1653 est de Grignon, et placé en tête de la notice de Godefroy sur Jacques Cœur, dans le volume contenant les chroniques relatives au règne de Charles VII.

Bas-relief représentant Jacques Cœur s'approchant d'une dame couchée, de la maison de Jacques Cœur à Bourges. Petite pl. grav. sur bois. Pierre Clément, Jacques Cœur et Charles VII, t. II, p. 20, dans le texte.

Le vaisseau de Jacques Cœur, vitrail du musée de la ville de Bourges. Pl. lithog. in-fol. en haut., coloriée. De Lasteyrie, Histoire de la peinture sur verre, pl. 53.

Deux écussons des armes de Jacques Cœur, dont l'un avec figures et ornements, sculptures de la maison de Jacques Cœur à Bourges. Deux pl., l'une très-petite, l'autre in-12, grav. sur bois. Pierre Clément,

Jacques Cœur et Charles VII, t. II, p. 14, 18, dans le texte. 1456.

Bas-relief représentant un prêtre, un enfant de chœur et un mendiant, dans la chapelle de la maison de Jacques Cœur, à Bourges. Petite pl. grav. sur bois. Pierre Clément, Jacques Cœur et Charles VII, t. II, p. 12, dans le texte.

Tombeau de Philippe de Vienne, évêque de Langres, dans l'église des Jacobins de Dijon. Partie d'une pl. in-fol. en haut. Plancher, Histoire de Bourgogne, t. II, à la p. 380.

> Il fut évêque de Langres de 1436 à 1452.

Tableau sur bois représentant divers personnages de la famille de Mailly, dans l'église de Saint-Nicolas d'Arras. Dessin colorié in-fol. maximo, en larg. Bibliothèque impériale, manuscrits, boîtes de l'ordre du Saint-Esprit, Mailly.

Procession de reliques, d'après une miniature d'un missel exécuté entre 1449 et 1456, par Jacques Juvenel des Ursins, pair de France. De la collection de M. Debruge-Duménil. Pl. in-4 en haut. Lacroix, le Moyen âge et la Renaissance, t. III; cérémonies religieuses, pl. sans numéro.

La maison aux piliers, ancien hôtel de ville de Paris. Miniature d'un missel exécuté, en 1449 et 1456, pour Jacques Juvenel des Ursins, pair de France (collection M. Debruge-Duménil). Pl. in-8 en haut. Lacroix, Histoire de l'orfévrerie, etc., à la p. 72.

Seize monnaies de Louis (XI), fils de France, dauphin

1456. de Viennois. Trois pl. in-4 en haut. Morin, Numismatique féodale du Dauphiné, pl. 20, nos 1 à 4; pl. 21, nos 1 à 4; pl. 22, nos 1 à 8, p. 352 et suiv.

1457.

Janvier 17. Statue de Pierre Bertrand, archevêque de Bordeaux, dans l'église Saint-André de Bordeaux. Pl. in-8 en haut. Commission des monuments historiques du département de la Gironde, 1847-48, à la p. 21.

Septemb. 22. Portrait de Pierre II, duc de Bretagne, sans indication de ce qu'était ce monument dessiné à Nantes. Partie d'une pl. in-fol. en haut. Beaunier et Rathier, pl. 184, n° 1.

Portrait du même, d'après un original qui est au couvent de Sainte-Claire de Nantes. *Dessigné par F. Jean Chaperon, N. Pitau, sculp.* Pl. in-fol. en haut. Lobineau, Histoire de Bretagne, à la p. 646.

Figure du même, en marbre blanc, sur son tombeau, au milieu du chœur de l'église de Notre-Dame de Nantes. Dessin in-fol. en haut. Gaignières, t. VI, 44. = Partie d'une pl. in-fol. en larg. Montfaucon, t. III, pl. 51, n° 7.

Figure à genoux de Pierre de Bretagne, seigneur de Guingamp et de Châteaubriant, comte de Benon, sur un vitrail, derrière le grand autel de l'église de Notre-Dame de Nantes. Dessin colorié in-fol. en haut. Gaignières, t. VI, 45. = Partie d'une pl. in-fol. en larg. Montfaucon, t. III, pl. 51, n° 8.

Tombeau de Pierre de Bretagne, seigneur de Guin-

camp, duc de Bretagne, et de Françoise d'Amboise, sa femme, en marbre noir, les figures gravées sur une grande pierre. Sans indication de lieu. Dessin in-4. Recueil Gaignières, à Oxford, t. I, f. 103.

1457.

Monnaie de Pierre II, duc de Bretagne. Partie d'une pl. in-8 en haut. Revue numismatique, 1846, Al. Rancé, pl. 5, n° 8, p. 56.

Missale monasterii Trinitatis de Vindocino. Au milieu du volume on lit : « Joannes de Villaray, abbas, etc, istud missale scribere fecit et completum fuit opus anno domini 1457. » Manuscrit in-fol. sur peau de vélin. Bibliothèque de l'École centrale du département de Loire-et-Cher, à Vendôme. G. Haenel, 492, n° 15. Ce manuscrit contient :

Des vignettes et miniatures en or et en couleur d'un travail précieux.

Jean Mielot. Sermons sur l'oraison dominicale. Manuscrit de l'année 1457. In-.... Bibliothèque des ducs de Bourgogne, n° 9092. Marchal, t. I, p. 182. Ce volume contient :

Des miniatures.

Le Livre de marques de Romme, des faits des empereurs de Romme et de Constantinople. Manuscrit sur vélin. In-fol. magno, très-épais, veau fauve. Bibliothèque impériale, manuscrits, ancien fonds français, n° 6767 ; ancien n° 219. Ce volume contient :

Miniature représentant un personnage assis, entouré de divers autres personnages, dans un pavillon situé au milieu d'un jardin. In-4 carré, au feuillet 1, recto.

1457. Au-dessous, le commencement du texte. Le tout dans une bordure d'ornements, et armoiries. In-fol. en haut.

Un très-grand nombre de miniatures représentant des faits racontés dans l'ouvrage, combats, tournois, combats singuliers, rencontres, scènes d'intérieur, etc. Pièces in-12 carrées, sauf quelques-unes doubles en larg., dans le texte.

> Ces miniatures sont d'un travail très-remarquable, et souvent d'une grande finesse. Elles offrent un très-grand nombre de particularités à observer pour les vêtements, les armures, les détails d'intérieur, les usages, etc. La conservation est très-belle. C'est un fort beau manuscrit.
>
> A la fin du volume, une mention porte : L'an 1457 fut escript cest rommant par Micheau Gonnot, p[ltre] demourat à Nosant.
>
> M. Paulin Paris dit que ce manuscrit a été fait en 1466 pour un prince de la maison de Bourbon, probablement Joan, fils du duc Charles I, et duc de Bourbon de 1456 à 1488, t. I, p. 109.

Tombe de Thibault d'Armagnac, dit de Termes, bailly de Chartres, gouverneur et capitaine de la conté de Dreux pour mons Dalebret, conte dudit lieu, en pierre, pres le pulpitre sous les chaires des chantres, au milieu du chœur de l'église de Saint-Estienne de Dreux. Dessin in-fol. en haut. Bibliothèque impériale, manuscrits, boîtes de l'ordre du Saint-Esprit, Armagnac.

Sceau de Jean Petit-Jean, abbé de Saint-Martin d'Autun. Petite pl. gravée sur bois. Bulliot, Essai historique sur l'abbaye de Saint-Martin d'Autun, dans le

texte, à la p. 324; Chartes et pièces justificatives, dans le texte, à la p. 272.

1457?

Miniature représentant une réunion de personnages, d'une vie de sainte Catherine, translatée du latin par J. Mielot, manuscrit sur vélin du quinzième siècle (1457) exécuté pour Philippe le Bon, duc de Bourgogne. In-fol. Bibliothèque royale, manuscrits, fonds de La Vallière, n° . Pl. in-fol. en larg. Silvestre, Paléographie universelle, t. IV, 266.

<small>L'indication du manuscrit n'étant pas suffisante, cette reproduction ne peut pas être classée à l'article du manuscrit même. Je la place à cette date.</small>

Médaille représentant un roi de France sur son trône, Rev. cavalier vêtu et le cheval caparaçonné de fleurs de lis. Pl. in-4 en larg. Köhler, t. XIII, à la p. 1.

1458.

Portrait d'Artur, III^e du nom, duc de Bretagne, comte de Richemont, frère de Jean VI, duc de Bretagne, et oncle des ducs de Bretagne, François I et Pierre II, auquel il succéda, connestable de France, d'après un tableau du temps. Dessin aux deux crayons. In-fol. en haut. Gaignières, t. VI, p. 48. = Partie d'une pl. in-fol. en larg. Montfaucon, t. III, pl. 51, n° 10. = Pl. in-fol. en haut. Beaunier et Rathier, pl. 189.

Janvier.

Portrait du même, d'après un original conservé aux Chartreux de Nantes. *Dessigné par F. Jean Chaperon. N. Pitau, sculp.* Pl. in-fol. en haut. Lobineau, Histoire de Bretagne, t. I, à la p. 665.

1458.
Janvier.

Monnaie du même. Partie d'une pl. lithog. in-8 en haut. Revue numismatique, 1841. E. Cartier, pl. 20, n° 12, p. 368 (texte pl. 19 par erreur).

Mars 13.

Tombeau de Thiéphaine la Magine, nourrice de Marie d'Anjou et de René d'Anjou, roi de Sicile; elle est représentée tenant ces deux enfants dans ses bras. Il est en pierre, dans la nef, à droite, devant la chapelle de Saint-Michel, au cinquième pilier, à Notre-Dame de Nantillé de Saumur. Dessin in-fol. Recueil Gaignières, à Oxford, t. I, f. 8.

Juillet 26.

Monnaie de Jean III, roi de Chypre, de Jérusalem et d'Arménie. Partie d'une pl. lithog. in-4 en haut. Buchon, Recherches, — quatrième croisade, pl. 6, n° 9, p. 411. = Idem, Nouvelles recherches, atlas, pl. 27, n° 9.

Monnaie du même. Partie d'une pl. in-4 en haut. De Saulcy, Numismatique des croisades, pl. 12, n° 2, p. 109.

Monnaie que l'on peut attribuer à Jean II ou III, roi de Chypre, de Jérusalem et d'Arménie. Partie d'une pl. in-4 en haut. De Saulcy, Numismatique des croisades, pl. 19, n° 7 (texte par erreur n° 6).

1458.

Livres d'heures du roi René. Manuscrit in-4 sur vélin. Bibliothèque d'Aix. Ce manuscrit contient des lettres majuscules peintes par le roi René, dont :

Quatre lettres peintes. Partie d'une pl. lithog. In-4 en haut. Comte de Quatrebarbes, OEuvres complettes du roi René, t. I, à la p. 20.

Breviarium romanum. Manuscrit sur vélin du quinzième

siècle. Petit in-4 cartonné. Bibliothèque impériale. Ma- 1458.
nuscrits, ancien fonds latin, n° 1049; Colbert, 4470;
Regius, 4434 [10]. Ce volume contient :

Quelques miniatures représentant des sujets sacrés. Petites pièces en haut., dans le texte.

> Miniatures d'un travail assez fin, offrant quelque intérêt pour les vêtements. La conservation est très-belle.
> Une mention à la fin du volume porte qu'il a été exécuté en 1458.

Code de Justinien en français. Manuscrit sur vélin du treizième siècle. In-fol. veau marbré. Bibliothèque impériale, manuscrits, ancien fonds français, n° 7056. Ce volume contient :

Lettre initiale peinte représentant un personnage assis, et quelques autres. Très-petite pièce, au commencement du texte.

Dessin en clair-obscur représentant un prince assis entre une dame et un chevalier, auquel un personnage à genoux offre un volume portant : *Le Code de lois en francois*, avec légendes et notes, desquelles il semble résulter que cette présentation a été faite en 1458. Pièce in-fol. en haut., sur le premier feuillet (de garde), verso.

> La miniature n'offre aucun intérêt. Le dessin en tête du volume a été ajouté très-postérieurement à la production du manuscrit, et paraît bien être de la moitié du quinzième siècle. C'est pour ce motif que ce volume est placé à cette date. La conservation n'est pas bonne.
> Le prince auquel ce volume a été offert en 1458 est probablement Charles, duc d'Orléans, petit-fils de Charles V. Ce volume a fait ensuite partie de la Bibliothèque de Blois et de celle de Fontainebleau. (N° 1804; ancien catalogue, n° 765.)

1458. Le Roman de Tristan. Manuscrit sur vélin du quinzième siècle. In-fol. magno, maroquin rouge. Bibliothèque impériale, manuscrits, ancien fonds français, n° 6773; ancien n° 35. Ce volume contient :

Un grand nombre de miniatures (154) représentant des sujets relatifs aux récits de l'ouvrage; combats, tournois, entrevues, conseils, scènes d'intérieur et diverses. Pièces de différentes grandeurs, dans le texte.

<small>Ces miniatures sont d'un bon travail ; elles offrent de l'intérêt sous le rapport des vêtements, armures et arrangements intérieurs. La conservation est belle, sauf celle de la miniature divisée en quatre compartiments, qui est en tête du volume.

Ce manuscrit a été exécuté par Michel Gonnot. Voir à l'année 1457, manuscrit n° 6767.</small>

Le Livre de la destruction de Troyes que composa maistre Guy de Colompnes (Colomne) l'an de grâce 1287. Manuscrit de l'année 1458 de 30°. Bibliothèque des ducs de Bourgogne, n° 9652. Marchal, t. II, p. 202. Ce volume contient :

Des miniatures diverses.

Chy commenche l'histoire de Thebes, et premierement de celui qui le fonda. Manuscrit de l'année 1458, de 30°. Bibliothèque des ducs de Bourgogne, n° 9650. Marchal, t. II, p. 199. Ce volume contient :

Des miniatures diverses.

Suite du second volume des conquêtes de Charlemagne, d'après Eginhard, Turpin, etc., par David Aubert. Manuscrit de l'année 1458, de 42°. Bibliothèque des ducs de Bourgogne, n° 9068. Marchal, t. II, p. 291. Ce volume contient :

Des miniatures.

Congratulation et graces de la natiuité de Charles ainsne filz du roy Loys unziesme de ce nom, daulphĩ de Viennois, etc., en vers. — Listoire translatee de latin en francois de la fondatiõ et du lieu miraculeux de cette sainte eglise et singulier oratoire de Nr̃e-Dame du Puy. Manuscrit sur vélin du quinzième siècle. In-4 maroquin rouge. Bibliothèque impériale, manuscrits, ancien fonds français, n° 8002. Ce volume contient : 1458.

Miniature représentant l'écusson de France et Savoie, soutenu par deux anges. Petite pièce en larg., cintrée par le haut. Au-dessous, le commencement du texte. Le tout dans une bordure d'ornements, avec animaux et armoiries. Petit in-4 en haut., au feuillet 4, recto.

Cette miniature, d'un travail ordinaire, offre peu d'intérêt. La conservation est bonne.

Le P. Anselme ne fait pas mention de ce premier fils de Louis XI.

Le Livre de Jean Bocace. Des Cas des nobles hommes et femmes, translaté de latin en français pour le prince Jean, fils de roi de France, duc de Berry et d'Auvergne, par Laurent de Premier fait clerc dudit prince, en 1409. Copié par Pierre Faure, pretre et serviteur de Dieu à Hauberviller-lez-Saint-Denis en France, curé dudit lieu, l'an 1458. Manuscrit in-fol. sur parchemin de 350 feuillets. Bibliothèque royale de Munich, Codices Gallici, in-fol., n° 6 (réserve 38). Ce manuscrit contient :

Quatre-vingt-onze miniatures.

La première, servant de frontispice, représente une assemblée de personnages assis dans une enceinte carrée, et en dehors, un grand nombre de spectateurs. In-fol. en haut.

1458. La seconde représente l'auteur à genoux, offrant son livre au prince pour lequel il avait été fait. Vignette in-4 en larg.

Les autres miniatures représentent divers événements relatés dans l'ouvrage. Elles sont de diverses dimensions et placées dans le texte. Ce manuscrit est aussi orné de belles lettres initiales peintes.

> Ces miniatures, de la plus belle exécution, et d'un style vrai et élevé, sont très-intéressantes sous le rapport des costumes, des armures, de l'architecture et des usages de la moitié du quinzième siècle, époque où ce beau manuscrit a été peint. Je l'ai examiné avec soin et avec le vif intérêt qu'il mérite. Sa conservation est parfaite

Diverses parties des miniatures de ce manuscrit. Pl. in-8 en haut., 271. Sur le manuscrit des Cas des nobles hommes et femmes, de Jehan Boccace. Bibliothèque royale de Munich, n° 6 (réserve 38). Revue archéologique, 12ᵉ année, 1855, Vallet de Viriville, p. 509 et suiv.

> Cette notice donne une description de ce manuscrit et en fait apprécier toute l'importance. L'auteur entre dans de nombreux détails intéressants sur ce volume, et les particularités qui le rendent recommandable.
>
> La première miniature servant de frontispice paraît être de la main de Fouquet. Elle représente Charles VII, roi de France, tenant un conseil en audience publique. Cette belle composition présente environ trois cents têtes, admirablement peintes. Le comte du Maine est assis à la droite du roi. Le sujet est le jugement de Jean, duc d'Alençon, prince du sang, prévenu des crimes de lèse-majesté et de haute trahison ; ce jugement eut lieu à Vendôme ; le duc fut condamné à mort, mais le roi lui fit grâce de la vie.
>
> Cette miniature est d'une admirable exécution. Elle paraît

avoir été peinte par Fouquet, et, suivant l'auteur de cette notice, elle surpasse tout ce que nous avons en France d'ouvrages de cet artiste. Les autres peintures qui décorent ce précieux volume ont toutes plus ou moins de mérite artistique et d'intérêt sous le rapport de ce qu'elles représentent.

1458.

L'auteur de la notice établit que ce manuscrit fut exécuté pour Étienne Chevalier, et donne à cet égard des détails intéressants.

Aeneae Silvii Piccolomini (Pie II), historia bohemica. Manuscrit sur vélin du quinzième siècle. Petit in-fol. veau brun. Bibliothèque de l'Arsenal, manuscrits latins, histoire, n° 96. Ce volume contient :

1458?

Miniature représentant un homme à genoux offrant un livre au roi d'Arragon, Alphonse V, le Sage, qui est vêtu d'un manteau fleurdelysé, et assis. Très-petite pièce, en tête du texte.

Miniature de peu d'intérêt. La conservation est belle.

1459.

Tombe de Estiennette de Rochefort, abbesse de Molaise, au pied du balustre du grand autel, au milieu, dans l'église de l'abbaye de Molaise. Dessin in-fol. en haut. Bibliothèque impériale, manuscrits, boîtes de l'ordre du Saint-Esprit, Rochefort.

Février 3.

Deux monnaies de Conrad Bayer de Boppart, évêque de Metz. Partie d'une pl. in-fol. en larg., lithog. De Saulcy, Recherches sur les monnaies des évêques de Metz, pl. 2, n°os 78, 79.

Avril 20.

Cinq monnaies du même. Partie d'une pl. in-fol. en larg., lithog. De Saulcy, Supplément aux Recherches

1459. sur les monnaies des évêques de Metz, pl. 4, n⁰ˢ 158 à 162.

Sceau du même. Partie d'une pl. in-fol. en haut. Trésor de numismatique et de glyptique, Sceaux des communes, communautés, évêques, abbés et barons, pl. 13, n° 8.

Mai 21. Tombe de Jean Corre, prêtre, vis-à-vis l'œuvre, dans la nef de l'église de Saint-Yves de Paris. Dessin in-8. Recueil Gaignières, à Oxford, t. X, f. 62.

Août 18. Tombeau d'Erard du Châtelet, III^e du nom, surnommé le Grand, maréchal et gouverneur de Lorraine et Barrois, dans l'église des Cordeliers de Neuf-Château. *Pag.* 48. Pl. in-fol. en haut. Calmet, Histoire généalogique de la maison du Châtelet, à la p. 48.

Décembre. Sceau de Jeanne de Béthune, vicomtesse de Meaux, femme de Jean de Luxembourg, comte de Ligny et de Guise. Partie d'une pl. in-fol. en haut. Wree, la Généalogie des comtes de Flandres, p. 92, *d*. Preuves, 2, p. 143.

Gui de Colonne. Destruction de Troye la Grande. Manuscrit de l'année 1459. In-.... Bibliothèque des ducs de Bourgogne, n° 9570. Marchal, t. I, p. 192. Ce volume contient :

Des miniatures.

1459? Traicte de Godefroy Dalencon et de Paris, son gendre, composé par Pierre de la Sizzade, de Marseille, en 1432, et écrit par Guillaume le Moign, en 1459. Manuscrit sur vélin du quinzième siècle. In-4 velours bleu. Biblio-

thèque impériale, manuscrits, ancien fonds français, n° 7554. Ce volume contient : 1459.

Miniature divisée en deux compartiments représentant huit personnages, dont deux couchés, et deux femmes dans une chambre. Bordure. Pièce in-8 en haut., au feuillet 1, recto.

> Miniature, d'un travail médiocre, offrant quelqu'intérêt pour des détails de vêtements et d'ameublements. La conservation est bonne.

Réprésentation de l'image en pierre de la sainte Trinité, que Frère Simon Albonet fit faire et poser sur le grand autel de l'église de l'hôpital du Saint-Esprit de Dijon, en 1459. Dessin in-fol. en haut. Histoire de la maison — du Saint-Esprit de Dijon. Manuscrit de la Bibliothèque de l'Arsenal, p. 76.

Peintures à fresque des deux côtés de l'autel de la chapelle Sainte-Croix en Jérusalem, dans l'ancien cimetière de l'hôpital de Dijon. Elles représentent Frère Pierre Crapillet, Guy Bernard, évêque de Langres, Frère Simon Albonet et saint Simon. Dessin in-fol. en haut. Histoire de la maison — du Saint-Esprit de Dijon. Manuscrit de la Bibliothèque de l'Arsenal, p. 79.

> Ces miniatures furent détruites en 1754, en blanchissant les murs de la chapelle.

Portrait de venerable sœur Angele Romaine, très célèbre entre les moniales hospitalieres du Saint-Esprit, environ l'an MCCCLIX. Dessin in-fol. en haut. Histoire de la maison — du Saint-Esprit de Dijon. Manuscrit de la Bibliothèque de l'Arsenal, p. 80. 1459?

1459. Tombe de Anselmus, prior, en pierre, devant le tombeau de l'abbé Suger, dans l'église de l'abbaye de Saint-Denis. Dessin grand in-8. Recueil Gaignières, à Oxford, t. III, f. 3.

1460.

Février. Tombeau de Jehan de Dammartin, seigneur de Bellefond et de Moncey, dans la chapelle du château de Bellefond, en la Bresse chalonoise, au milieu. Dessin in-8 esquissé. Bibliothèque impériale, manuscrits, boîtes de l'ordre du Saint-Esprit, Dammartin.

Mars 27. Figure de Jehanne Baudrac, femme de Jehan Dauvet, conseiller du roi, premier président du parlement, mort le 23 novembre 1471, à côté de son mari, sur leur tombeau, à Saint-Landry de Paris. Partie d'une pl. in-4 en larg. Millin, Antiquités nationales, t. V, n° LIX, pl. 1, n° 2.

Déc. 24. Tombe de Nicole de Giresme, prieur de l'hôpital de France, à droite, dans le sanctuaire de l'église du Temple, à Paris. Dessin in-fol. en haut. Bibliothèque impériale, manuscrits, boîtes de l'ordre du Saint-Esprit, Giresme.

Déc. 31. Sceau de Richard, duc d'York, comte de March, lieutenant pour le roi d'Angleterre, des royaumes de France et duché de Normandie, comte de Cambridge, etc. Partie d'une pl. in-fol. en haut. Trésor de numismatique et de glyptique. Sceaux des grands feudataires de la couronne de France, pl. 32, n° 6.

1460. Larbre des batailles, fait et compille p. maistre Honore

Bōnet, docteur en decret et prieur de Sallon, et p̄nte par luy au tresxr̄ien roy de France Charles VI. A la fin : Explicit arbor bellorum transcriptus et finitus parisius per me J. Horant. 11 may 1460. Manuscrit sur vélin du quinzième siècle. In-fol. veau marbré. Bibliothèque impériale, manuscrits, fonds Lancelot, n° 25; Regius, n° 7449 ³. Ce volume contient :

1460.

Miniature représentant un pape assis ayant près de lui l'empereur, le roi de France et d'autres personnages, auquel l'auteur, un genou en terre, présente son livre; à la porte de la salle, un héraut ou garde. Pièce in-8 en larg., entre la fin de la table et le commencement du texte. Le tout dans une bordure d'ornements, avec armoiries. In-fol. en haut., au feuillet 4, verso.

> Miniature, d'un bon travail, offrant de l'intérêt pour les vêtements. La conservation est belle.

Ung aduis directif pour faire le voyage doultremer, lequel aduis ung frere de lordre des prescheurs, nōme frere Brochard lalemāt fist et cōposa en latin lan mill iij^e xxvij, et le presenta à — Philippe de Valois — roy de France, VII^e du nom, et en l'an 1457 par ordonnance de Philippe, duc de Bourgogne, translaté en franchois par maistre Jehan Mielot, chanoine de Lille, etc. Manuscrit sur papier de l'an 1460. Petit in-fol. veau rouge. Bibliothèque de l'Arsenal, manuscrits français, histoire, n° 676. Ce volume contient :

Dessin colorié représentant un prince assis sur son trône, entouré de six personnages, auquel l'auteur à genoux offre son livre. Pièce in-12 en larg., au feuillet 10, dans le texte.

1460. Dessin colorié représentant un personnage tenant le bâton de commandement suivi de quatre guerriers, auquel un chevalier à genoux offre un livre. Pièce in-12 en larg., au feuillet 153.

> Ces deux dessins offrent quelque intérêt pour les vêtements. La conservation est bonne.
> Une mention à la fin du volume porte qu'il a été écrit en 1460.

Portrait de Jean de Courtenay, II^e du nom, à cheval. Peinture faite, suivant ses dispositions testamentaires, dans le chœur de l'église de Bleneau, et repeinte en 1511, à cause de sa vétusté. Pl. in-fol. en haut. Du Bouchet, Histoire généalogique de la maison royale de Courtenay, à la p. 240, dans le texte.

Le roi René d'Anjou, dans son cabinet, miniature d'un ouvrage du quinzième siècle. Manuscrit de la Bibliothèque royale, fonds de l'abbaye Saint-Germain des Préz. Partie d'une pl. coloriée in-fol. en haut. Willemin, pl. 196.

> L'indication du manuscrit n'étant pas suffisante, cette reproduction ne peut pas être classée à l'article du manuscrit même. Je la place à cette date.

Figure de Francoize de Brezé, seconde femme de Bertrand de Beauvau, baron de Precigny, mort le 30 septembre 1474, en cuivre, à côté du tombeau de son mari, au milieu du chœur des Augustins d'Angers. Dessin in-fol. en haut. Gaignières, t. VII, 22. = Partie d'une pl. in-fol. en larg. Montfaucon, t. III, pl. 54, n° 9.

Figure de Marguerite, fille de Robert Pypis de Spernor,

femme de Guillaume de Vernon, connétable d'Angleterre, mort le 30 juin 1467, à côté de son mari, avec leurs douze enfants, sur leur tombeau, à l'église collégiale de Vernon. Partie d'une pl. in-4 en larg. Millin, Antiquités nationales, t. III, n° xxvi; pl. 4, n° 1.

1460.

Figure de Marie Pruette, femme de Jean Binel, mort le 16 février 1464, auprès de son mari, sur leur tombe, dans le chapitre des Jacobins d'Angers. Dessin in-fol. en haut. Gaignières, t. VII, 42.

Figure de de Giffard, femme de Gilles de Brie, seigneur de Serrant, mort le 1454, en relief, auprès de son mari, contre le mur de la chapelle de Serrant, dans l'abbaye de Saint-George, près Angers. Dessin in-fol. en haut. Gaignières, t. VI, 61.

Costumes des Jacobins, depuis leur fondation jusqu'au quinzième siècle et depuis. Sans indication d'où ils sont tirés. Pl. in-4 en haut. Millin, Antiquités nationales, t. I, n° iv, pl. 1.

Six monnaies de Louis Dauphin, comme dauphin de Viennois, depuis Louis XI. Partie d'une pl. in-4 en haut. Tobiesen Duby, Monnaies des barons, pl. 23, n°s 6 à 11 :

> Rithme morale en vers latins et français, tout ensemble, etc. — Écussons garnis de lettres. Manuscrit sur vélin du quinzième siècle. In-fol. magno, maroquin rouge. Bibliothèque impériale, manuscrits, ancien fonds français, n° 6813, ancien n° 238. Ce volume contient :

1460?

Dix-neuf miniatures représentant des sujets divers, de

1460? sainteté et d'intérieurs. Petites pièces en larg., dans la première partie du volume. Dans le texte, d'autres miniatures semblables qui devaient être peintes ne l'ont pas été.

Quatre écussons de France couverts de légendes. In-fol. en haut. Ces pièces forment la seconde partie du volume.

> Les vers de cet ouvrage sont formés de paroles françaises et latines mêlées.
> Les premières miniatures sont finement exécutées et curieuses par leurs sujets. La conservation est médiocre.

Le Livre des Angeles, par Francois Eximenes. Manuscrit sur vélin du quinzième siècle. In-fol. maroquin rouge. Bibliothèque impériale, manuscrits, ancien fonds français, n° 6846, ancien n° 201. Ce volume contient :

Quelques miniatures représentant des sujets de dévotion, dans lesquels se trouvent des anges. Pièces de diverses grandeurs, dans le texte.

> Ces miniatures, d'un travail qui a quelque mérite, ont peu d'intérêt sous le rapport des vêtements. La conservation est belle.
> Ce manuscrit a été exécuté pour Louis de Bruges, seigneur de la Gruthuyse. Van Praet, p. 118.

L'Orloge de Sapience, traduction de frere Jean de l'ordre de Saint-Francois. Manuscrit sur vélin du quinzième siècle. Deux vol. in-fol. maroquin rouge. Bibliothèque impériale, manuscrits, ancien fonds français, n°ˢ 7041, 7042. Ce manuscrit contient :

Miniature représentant Louis de Bruges, seigneur de la Gruthuyse, assis avec plusieurs autres personnages,

près d'une grande horloge. Pièce in-4 en haut., cin- 1460?
trée par le haut. Au-dessous, le commencement du
texte. Le tout dans une bordure d'ornements avec ar-
moiries. In-fol. en haut., dans le t. I, au feuillet 1,
recto.

Miniature représentant le même Louis de Bruges, dans
une salle avec d'autres personnages, hommes et fem-
mes. Pièce in-4 en haut., cintrée par le haut. Au-
dessous, le commencement du texte. Le tout dans
une bordure d'ornements. In-fol. en haut., dans le
t. II, au feuillet 1, recto.

> Ces deux miniatures, d'un travail peu remarquable, offrent
> de l'intérêt pour les vêtements et pour l'horloge représentée
> dans la première. La conservation est bonne.
>
> Ce manuscrit a fait partie de la bibliothèque de Louis de
> Bruges. Van Praet, p. 105. Il a appartenu depuis à Philippe
> de Béthune.

Cy commencent les rebriches du premier livre du tresor de
Sapience, qui parle de la naissance de toutes choses,
lequel fist maistre Brunet Latin de Florence. Manuscrit
du quinzième siècle 2/3. In-fol. Bibliothèque des ducs de
Bourgogne, n° 10386. Marchal, t. II, p. 36. Ce volume
contient :

Miniature initiale représentant le portrait de l'auteur.

Traittie intitule de plusieurs remonstrances selon le stille
de Jehan Bocace par maniere de consolation adresse
...... à la royne d'Angleterre, fille à Reynier, roy de
Naples, de Cecille et de Hierusalem. Manuscrit sur vélin
du quinzième siècle. In-4 maroquin rouge. Bibliothèque
impériale, manuscrits, ancien fonds français, n° 7427.
Ce volume contient :

Miniature représentant une dame et un homme assis

198 CHARLES VII.

1460 ? sur un banc couvert d'un tapis. Pièce gr. in-8 en
haut., cintrée par le haut. Au-dessous, le commencement du texte. Le tout dans une bordure d'ornements. In-4 en haut., au feuillet 7, recto.

Sept autres miniatures représentant des sujets relatifs à l'ouvrage; trois dans lesquels se trouvent des squelettes et des morts animés, un concert de trois musiciens, trois entretiens d'un homme et d'une femme. Pièces in-8 en haut., cintrées par le haut. Au-dessous, comme la première, dans le texte.

> Ces huit miniatures sont d'un bon travail. Celles qui représentent des sujets où l'on voit des squelettes animés sont curieuses. On peut remarquer dans ces peintures quelques détails intéressants pour les vêtements et les arrangements intérieurs. La conservation est très-belle.
> La princesse à laquelle ce manuscrit était adressé est Marguerite d'Anjou, fille de René, roi de Sicile, femme d'Henri VI, roi d'Angleterre. Après la défaite et la prise de son mari, en 1463, elle s'enfuit d'Angleterre et se retira auprès du duc de Bourgogne.

L'instruction d'un jeune prince pour se bien gouverner envers Dieu et le monde, par Georges Chatelain. — Les Avis d'un père à son fils. Manuscrit sur vélin du quinzième siècle. In-4 maroquin rouge. Bibliothèque de l'Arsenal, manuscrits français, sciences et arts, n° 33. Ce volume contient :

Miniature représentant un homme dans son lit; près de lui sont un personnage à genoux et quelques autres debout. Pièce in-8 en haut. Au-dessous, le commencement du texte. Le tout dans une bordure d'ornements, figures, animaux et armoiries. In-4. Au commencement du prologue du premier ouvrage.

Miniature représentant un prince accompagné de trois 1460?
personnages, dans un jardin, auquel l'auteur à genoux offre son ouvrage. Pièce in-12 en haut. Au-dessous, le commencement du premier chapitre du premier ouvrage.

Miniature représentant une salle dans laquelle sont un père, son jeune fils et quelques autres personnages. Pièce in-12 en haut. Au-dessous, le commencement du deuxième ouvrage.

> Ces trois miniatures, de très-beau travail, sont fort intéressantes sous le rapport des vêtements des personnages. La conservation est parfaite.
> Georges Chatelain était Flamand, attaché aux ducs de Bourgogne; il mourut en 1475. On croit que ce manuscrit a été fait pour Philippe le Bon.

Ouvrage relatif à l'astronomie, en latin. Manuscrit sur vélin du quinzième siècle. In-8 veau brun. Bibliothèque impériale. Manuscrits, ancien fonds latin, n° 7446. Ce volume contient :

Miniature représentant, dans un cercle, les signes du zodiaque et autres sujets. In-8 carré, au feuillet 2, recto.

> Miniature, d'un travail fin, offrant de l'intérêt pour les petits sujets qu'elle représente. La conservation est belle.
> Ce manuscrit paraît avoir été exécuté en 1460.

Le Champion des dames, poeme, par Martin le Franq, prevost de Lausanne. Manuscrit sur papier du quinzième siècle. In-fol. veau racine. Bibliothèque impériale, manuscrits, ancien fonds français, n° 7220. Ce volume contient :

Un grand nombre de dessins coloriés représentant des

1460? sujets relatifs à l'ouvrage, conférences, assemblées, scènes d'intérieur et autres. Le premier représente l'auteur à genoux offrant son livre au duc de Bourgogne, vêtu de noir; deux autres hommes dont l'un écrit. Le second dessin représente l'assaut donné à une ville. Ces deux dessins sont in-4 en larg. Les autres in-12 en haut., dans le texte.

> Ces dessins, d'un faire facile et bien senti, sont très-curieux sous le rapport des vêtements et d'autres particularités. Leur conservation est belle.
>
> Ce manuscrit provient de Fontainebleau, n° 585, ancien catalogue, n° 460.

Le Decameron de Jehan Boccace, translate de langaige florentin en latin, et secondement en langaige francois à Paris, en l'ostel de noble fame (?) et honneste hõme Bureau de Dampmartin, conseiller de Charles VIe de ce nom, roy de France, par moy Laurens de Premierfait, familier dudit Bureau. A la fin : Lesquelles traductions furent accomplies le xxe jour de juing 1414. Manuscrit sur vélin du quinzième siècle. In-fol. veau fauve. Bibliothèque impériale, manuscrits, Regius, 6887; Lamare, 245. Ce volume contient :

Dix miniatures représentant des scènes des nouvelles du Decameron. Pièces in-4 de diverses formes, dans le texte. Les pages entourées de bordures d'ornements.

> Miniatures d'un travail peu remarquable, mais qui offrent de l'intérêt pour des détails de vêtements, d'ameublements et autres. La conservation est médiocre.

Le Liure de Girart de Neuers et de la belle Airiant, escript par Guiot Dangerans, par le commandement de Phelipe,

duc de Bourgoingne, etc. Manuscrit sur vélin du quinzième siècle. In-4 maroquin citron. Bibliothèque impériale, manuscrits, fonds de Lavallière, n° 92 ; catalogue de la vente, n° 4107. Ce volume contient :

1460 ?

Miniature représentant l'auteur à genoux offrant son livre à Philippe le Bon, duc de Bourgogne, assis sur son trône ; une dame et cinq autres personnages sont dans la salle. Pièce in-12, cintrée par le haut, en larg., au feuillet 1, recto, dans le texte.

Un grand nombre de miniatures représentant des faits relatifs aux récits de l'ouvrage ; combats, tournois, réunions, scènes d'intérieur, supplices, cérémonies religieuses, réceptions, repas. Pièces in-12 en larg., dans le texte.

> Ces miniatures sont d'un travail très-fin et exécutées avec soin. Elles offrent une grande quantité de détails curieux et intéressants sous le rapport des vêtements, armures, ameublements, accessoires et des arrangements intérieurs. C'est un manuscrit remarquable. La conservation est très-belle.
>
> Ce beau manuscrit fut fait par les ordres de Philippe le Bon, duc de Bourgogne. Il était encore dans la Bibliothèque de Bruxelles en 1614.

Figures d'après les miniatures de ce manuscrit, savoir : Deux miniatures in-fol. en haut., et cinquante-quatre dessins coloriés in-8 et in-fol en haut. Gaignières, t. VI, 68 à 123. = Partie d'une pl. in-fol. en larg. Beaunier et Rathier, pl. 185, n°os 1, 3. = Pl. in-12 en larg., grav. sur bois. Lacroix, le Moyen âge et la Renaissance, t. II ; Romans, 14, dans le texte.

Histoire de Oliuier de Castille et de Artus Dalgarbe, son tres chier amy et loial compaignon, par le commande-

1460 ?

ment de Phelippe, duc de Bourgoingne, etc., traduit en francais par Dauid Aubert. Manuscrit sur vélin du quinzième siècle. In-fol. maroquin rouge. Bibliothèque impériale, manuscrits, supplément français, n° 540 [9]. Ce volume contient :

Miniature représentant Philippe le Bon, duc de Bourgogne, assis, auquel l'auteur fait lecture de son livre; d'autres personnages sont dans la salle. Pièce petit in-4 carrée, cintrée par le haut, au feuillet 1, recto.

Miniatures représentant des sujets de l'ouvrage; réunions de personnages, baptême, scènes d'intérieurs, malades, mariage, morts, combats, tournois, scènes maritimes, chasse aux lions. Pièces in-4 en larg., dans le texte.

> Ces miniatures sont d'un très-bon travail ; elles offrent beaucoup d'intérêt pour des détails de vêtements, armures, ameublements, accessoires, etc. La conservation est très-belle.

Chronique de Jean de Courcy. Manuscrit sur vélin du quinzième siècle. In-fol. veau marbré. Bibliothèque impériale, manuscrits, ancien fonds français, n° 7139. Ce volume contient :

Miniature représentant Adam et Ève dans le Paradis, devant Dieu. Pièce in-4 en haut., cintrée par le haut. Au-dessous, le commencement du texte. Le tout dans une bordure d'enroulement; dessous, armoiries d'un archevêque soutenues par deux anges. In-fol. en haut., au feuillet 1 du texte.

Deux miniatures représentant des vues de la ville de Troyes. On y voit, sur la première, le roi Priam et des guerriers; sur la seconde, l'incendie de la ville

et le roi, la tête coupée et placée sur un autel. Pièces in-4 en haut. Idem, idem, aux feuillets 111 et 181, recto.

1460?

La première miniature est d'un très-beau travail et offre une charmante composition.

Les deux autres miniatures, d'un autre artiste, sont d'un bon travail, et curieuses pour les édifices qui y sont représentés. La conservation est bonne.

Ce manuscrit, exécuté pour Jean Louis de Savoie, évêque de Genève, mort en 1481, provient de Fontainebleau, n° 412; ancien catalogue, n° 37.

Histoire des nobles princes de Haynault, par maistre Jacques de Guise, traduit du latin en francois par l'ordre de Philippe le Bon, duc de Bourgogne. Manuscrit sur vélin du quinzième siècle. In-fol. magno, 2 vol. maroquin rouge. Bibliothèque impériale, manuscrits, fonds de Sorbonne, n°s 418, 419. Ce manuscrit contient :

Un grand nombre de miniatures représentant des faits relatifs aux récits de l'ouvrage; réunions de personnages, l'auteur dans son cabinet, combats, siéges, scènes de guerre et maritimes, champs de batailles couverts de morts, vues de villes, cérémonies religieuses, morts, etc. Pièces de diverses grandeurs, dans le texte; bordures d'ornements.

Ces miniatures sont d'un très-bon travail et d'une exécution remarquable; elles offrent un grand nombre de particularités intéressantes pour les vêtements, armures, ameublements, détails d'intérieurs, accessoires, etc. C'est un fort beau manuscrit et dont la conservation est parfaite.

Il a appartenu à Ph. de Croy.

Ce manuscrit, comme beaucoup d'autres de la Bibliothèque impériale, mériterait, pour en faire apprécier tout l'intérêt,

1460 ? une longue description et des détails que ne peut pas comporter la nature de mon travail.

Petit Traittie de noblesse, par Iaques de Valere, en langue d'Espagne, translate en francois par maistre Hugues de Salve, prevost de France. Manuscrit sur vélin. In-4 veau marbré. Bibliothèque impériale, manuscrits, ancien fonds français, n° 7451. Ce volume contient :

Trois miniatures représentant des sujets relatifs à l'institution de la noblesse. In-8 en haut. et in-12 en larg., dans le texte.

Des lettres peintes représentant des sujets de la même nature. Petites pièces, dans le texte.

Des blasons. Petites pièces, dans le texte.

> Miniatures d'un travail peu remarquable, qui offrent quelque intérêt pour des détails de costumes. La conservation est bonne.
>
> Ce manuscrit a appartenu à Louis de Bruges, seigneur de la Gruthuyse. Van Praet, p. 190.

Tapisserie de haute lice à figures, de la fabrique de Beauvais, aux armes du chapitre de cette ville et de Guillaume de Hellande, eveque de Beauvais, de 1444 à 1461. Au Musée de l'hôtel de Cluny, n° 1688.

Portrait de Joachim IX, dauphin de France, fils du roy Louys XI. Médaillon sur un soubassement orné de deux dauphins. *Au couvent des Cordeliers d'Amboise.* Estampe petit in-fol. en haut. Au-dessous, en caractères imprimés, un quatrain : CE DAUPHIN *après son trépas*, etc. Mezerai, Histoire de France, t. II, p. 184, dans le texte.

> Ce prince étant mort en bas âge, ce portrait est sans doute imaginaire.

Étui des couteaux et couteau de l'écuyer tranchant de Philippe le Bon, duc de Bourgogne, conservés au Musée de Dijon. Pl. coloriée in-fol. en haut. Willemin, pl. 179.

1460?

Étui en cuir gaufré contenant une charte donnée au chapitre de Saint-Quiriace de Provins, par Henri le Libéral. Pl. in-fol. en larg. Fichot, les Monuments de Seine-et-Marne, p. 113.

Toiles peintes représentant des scènes du mystère de la Passion, et probablement d'après les représentations qui en furent données à Reims, de 1450 à 1490, conservées à Reims. Dix pl. in-fol. m° en haut. Louis Paris, Toiles peintes et tapisseries de la ville de Reims, introduction et atlas.

> Ces toiles peintes étaient probablement des cartons ou modèles pour des tapisseries exécutées dans ce temps. Elles offrent des représentations intéressantes de costumes de l'époque à laquelle elles ont été peintes.
> Les détails contenus dans l'ouvrage de M. L. Paris sont curieux, non-seulement pour ce qui se rapporte à ces monuments eux-mêmes, mais aussi pour le récit des dégâts auxquels ont été exposées ces toiles peintes depuis l'année 1792.

Figure en pied de Lizeart, comte de Foret, tiré du roman de Gérard, comte de Nevers, écrit sous Charles VII. Partie d'une pl. in-fol. en larg. Beaunier et Rathier, pl. 185, n° 2.

Portrait inconnu d'après une tapisserie du règne de Charles VII. Partie d'une pl. in-fol. en haut. Beaunier et Rathier, pl. 184, n° 3.

Quatre ornements d'église, ou chasubles, donnés vers

1460 ? cette époque à la Sainte-Chapelle de Vic-le-Comte, par Bertrand, seigneur de la Tour, VIe du nom, comte d'Auvergne et de Boulogne, et qui furent réparés, en 1703, par ordre du cardinal de Bouillon. Deux pl. in-fol. en larg. Baluze, Histoire généalogique de la maison d'Auvergne, t. I, à la p. 332.

Retable de la chapelle du château de Pagny, fait par ordre de Jeanne de Vienne, épouse de Jean de Longvy. Pl. lithog. in-fol. maximo en larg. Baudot, Description de la chapelle de l'ancien château de Pagny. Pl. à la p. 45.

Aigle en cuivre, haut de six pieds, servant de pupitre, dans l'église du Saint-Esprit de Dijon. Dessin in-fol. en haut. Histoire de la maison — du Saint-Esprit de Dijon. Manuscrit de la bibliothèque de l'Arsenal, p. 72.

1461.

Avril 3. Tombe de Guillaume de Hellande, eveque de Beauvais, en cuivre jaune, près le pulpitre, dans le chœur de l'église cathédrale de Beauvais. Dessin grand in-8. Recueil Gaignières, à Oxford, t. XIV, f. 6.

<p style="padding-left: 2em;">Le dessin paraît porter 1407, par erreur.</p>

Avril 12. Tombe de Marie de Breauté, abbesse de l'abbaye de Saint-Amand de Rouen, en pierre, du costé de l'église, dans le cloître de cette abbaye. Dessin in-fol. en haut. Bibliothèque impériale, manuscrits, boîtes de l'ordre du Saint-Esprit, Breauté.

Juillet 22. Tombeau de Charles VII, le Victorieux, avec Marie

d'Anjou, sa femme, morte le 29 novembre 1463, à l'abbaye de Saint-Denis. Pl. in-8 en haut., grav. sur bois. Rabel, les Antiquitez et singularitez de Paris, dans le texte, fol. 66, verso. = Même planche. Du Breul, les Antiquitez et choses plus remarquables de Paris, dans le texte, fol. 78, verso. = Dessin in-fol. en haut. Gaignières, t. VI, 5. = Dessin in-4. Recueil Gaignières, à Oxford, t. II, f. 45. = Partie d'une pl. in-fol. en larg. Montfaucon, t. III, pl. 47, n° 5. 1461.

Portrait de Charles VII le Victorieux, en pied, avec un juste-au-corps vert et de grandes bottes, d'après une miniature d'une paire d'heures faite pour Estienne Chevalier, trésorier général de France sous ce prince. Miniature in-fol. en haut. Gaignières, t. VI, 4. = Partie d'une pl. in-fol. en larg. Montfaucon, t. III, pl. 47, n° 2. = Pl. in-fol. en haut. Beaunier et Rathier, pl. 169. Juillet 22.

Portrait du même, avec un chapeau rouge, d'après un tableau du temps. Miniature in-fol. en haut. Gaignières, t. VI, 3. = Partie d'une pl. in-fol. en larg. Montfaucon, t. III, pl. 47, n° 1. = Partie d'une pl. in-fol. en larg. Beaunier et Rathier, pl. 170.

Tronc en albâtre de la statue de Charles VII, à l'abbaye de Saint-Denis. Partie d'une pl. in-8 en haut. Al. Lenoir, Musée des monuments français, t. II, pl. 78, n°⁸ 85-87.

Le reste de la statue a été brisé en 1793.

Portrait de Charles VII, armé de toutes pièces, à cheval, sur une tapisserie représentant l'entrée de ce roi

1461.
Juillet 22.

à Reims. Pl. lithog. et coloriée. In-fol. magno, en haut. Du Sommerard, les Arts au moyen âge, album, 1^{re} série, pl. 27.

Voir à l'année 1431.

Miniature représentant le portrait du même, en pied; à droite, un ange tenant l'écusson de France. En haut : *Carolus von Gottes gnaden Künig von frannckhreich*, au verso : Portrait de Ladislas, roi de Hongrie, avec un ange et une inscription comme au portrait de Charles VII. Feuille de vélin. Petit in-4 en haut. Bibliothèque Sainte-Geneviève.

Cette miniature, d'un fort beau travail, est curieuse pour le vêtement et la ressemblance très-probable de Charles VII.
Cette feuille paraît avoir été ôtée d'un manuscrit. La conservation est bonne.

Portrait du même, en buste, tourné à droite. Tableau d'un maître inconnu de l'école française. Musée du Louvre, tableaux, école française, n° 653. = Pl. in-4 en haut., coloriée. Lacroix, le Moyen-âge et la Renaissance, t. V, peinture, pl. sans numéro.

Portrait du même, médaillon sur un soubassement orné de deux chimères. *Tiré du cabinet de Mons Clement*, etc. Estampe pet. in-fol. en haut. Au-dessous, en caractères imprimés, un quatrain : *Par la vertu d'en haut*, etc. Mézerai, Histoire de France, t. II, au verso du titre.

Portrait du même, en buste, tourné à droite. On lit en bas : Carel de VII Koningh van Vranckrijck. En haut, à droite : *fol.* 336. Estampe in-12 en haut.

Divers portraits de Charles VII et des représentations d'é- 1461.
vénements de la vie de ce roi se trouvent dans les mi- Juillet 22.
niatures des Chroniques d'Enguerran de Monstrelet.
Manuscrit de la Bibliothèque impériale, fonds de Col-
bert, n° 8299 [5-6]. Ce manuscrit est placé à l'année 1480?
Voir à cette date.

Armes du roi Charles VII, sur une tapisserie de M. de
La Rochefoucaud. Dessin colorié in-fol. en haut.
Bibliothèque impériale, estampes. Recueil de tapis-
series anciennes.

Sceau de Charles VII le Victorieux, de 1443. Pl. de la
grandeur de l'original (?), grav. sur bois. Nouveau
traité de diplomatique, t. IV, p. 150.

Deux sceaux et contre-sceaux du même. Pl. in-fol. en
haut. Trésor de numismatique et de glyptique. Sceaux
des rois et reines de France, pl. 12, n° 1, 2.

Figure du même, armé de toutes pièces, d'après un
sceau du temps. Partie d'une pl. lithog. et coloriée.
In-fol. magno, en larg. Du Sommerard, les Arts au
moyen âge, album, 4e série, pl. 9, n° 1.

Vingt-cinq médailles du règne de Charles VII. Cinq pl.
pet. in-fol. en haut. Mezerai, Histoire de France,
t. II, p. 84, 86, 88, 90, 92, dans le texte.

Grande médaille d'or de Charles VII, sur laquelle il est
représenté à cheval. Petite pl. Chiflet, Opera politico-
historica, p. 239, dans le texte.

Médaille de Charles VII, qui le représente à cheval, et
au revers assis. Partie d'une pl. in-4 en haut. Daniel,
Histoire de la milice française, t. I, pl. 20 A. B.

1461.
Juillet 22.

Lettre au R. P. H. sur l'explication que le R. P. Daniel a donnée d'une médaille du cabinet de M. l'abbé Fauvel, dans son Histoire de la milice de France. Le Mercure, 1723, mai, p. 1062 et suiv.

Médaillon d'or de Charles VII. Pl. in-12 en larg. Daniel, t. VI, p. 322, dans le texte.

Sept médailles du même. Partie d'une pl., et pl. in-fol. en haut. Trésor de numismatique et de glyptique. Médailles françaises, 1re partie, pl. 1, n° 2, 4, 5; pl. 2, nos 1 à 4.

Deux médailles du même. Partie d'une pl. in-fol. en haut. Trésor de numismatique et de glyptique, Médailles françaises, 1re partie, pl. 3, nos 2, 3.

Médaille du même, pour des exemptions de péage, dans le Viennois. Partie d'une pl. in-fol. en haut. Trésor de numismatique et de glyptique, Médailles françaises, 1re partie, pl. 4, n° 1.

Quatre médailles faites en mémoire des succès de Charles VII sur les Anglais. Pl. in-fol. en haut. lithog. Mémoires de la Société des antiquaires de Normandie. G. Mancel, 1844, pl. non numérotée, p. 140.

Deux monnaies de Charles VII. Dessin, feuille in-fol., Supplément à Le Blanc, manuscrit de la Bibliothèque de l'Arsenal, f. 17.

Soixante monnaies du même. Cinq pl. in-4 en haut. Le Blanc, pl. 300, *a-b-c-d-e*, à la p. 300.

Dix monnaies du même. Partie d'une pl. in-fol. en haut. Du Cange, Glossarium, 1678, t. II, 2 p. 643.

Monnaie du même Partie d'une pl. in-fol. en haut. Du Cange, Glossarium, 1678, t. II, 2 p. 629-630, dans le texte.

1461.
Juillet 22.

Soixante-cinq monnaies du même. Petites pl. grav. sur bois, tirées sur quatorze feuilles in-4. Hautin, fol. 137, 139, 141, 143, 145, 147, 149, 151, 153, 155, 157, 159, 161, 163.

Deux monnaies du même. Partie d'une pl. in-fol. en haut. Du Cange, Glossarium, 1733, t. IV, p. 924, n°ˢ 16, 17.

Dix monnaies du même. Partie d'une pl. in-fol. en haut. Du Cange, Glossarium, 1733, t. IV, p. 960, n°ˢ 9 à 18.

Trois monnaies du même. Partie d'une pl. in-fol. en haut. Trésor de numismatique et de glyptique, Histoire par les monuments de l'art monétaire chez les modernes, pl. 3, n°ˢ 14 à 16. Ce dernier, sur la planche, par erreur, 17.

Trois monnaies du même, frappées à Loches, Bourges et Chinon. Partie d'une pl. lithog. in-8 en haut. Revue numismatique, 1838, E. Cartier, pl. 15, n°ˢ 6, 7, 8, p. 379.

Monnaie du même, frappée à Loches. Partie d'une pl. in-4 en haut. Coubrouce, t. III, pl. 65 bis, n° 1.

<small>Le catalogue à la fin du volume ne fait pas mention des pièces de cette planche.</small>

Monnaie de Charles VII, attribuée faussement à Char-

212

1461.
Juillet 22.

les VIII. Partie d'une pl. in-4 en haut. Conbrouce, t. III, pl. 66, n° 2.

Le catalogue à la fin du volume fait confusion pour les pièces de cette planche.

Deux monnaies de Charles VII. Partie d'une pl. in-4 en haut. Conbrouce, t. IV, pl. 195, n°ˢ 1, 2.

Monnaie du même, frappée à Naples. Partie d'une pl. in-4 en haut. Conbrouce, t. IV, pl. 197, n° 1.

Deux monnaies du même, frappées à Poitiers. Petites pl. grav. sur bois. Mémoires de la Société des antiquaires de l'Ouest. Lecointre-Dupont, 1840, p. 230, 231, dans le texte.

Monnaie du même, frappée à Bourges. Partie d'une pl. in-4 en haut. Pierquin de Gembloux, Histoire monétaire et philologique du Berry, pl. 12, n° 1.

Huit monnaies du même. Partie d'une pl. in-4 en haut. Du Cange, Glossarium, 1840, t. IV, pl. 12, n°ˢ 13 à 20.

Monnaie de Charles VII, en qualité de duc de Touraine. Petite pl. gravée sur bois. Revue numismatique, 1844, Dʳ Rigollot, pl. 370, dans le texte.

Deux monnaies de Charles VII, frappées à Poitiers et à Montaigu. Petites pl. grav. sur bois. Lecointre-Dupont, Essai sur les monnaies frappées en Poitou, p. 143, 144, dans le texte.

Monnaie que l'on peut attribuer à Charles VII. Partie d'une pl. lithog. en haut. Revue du Nord. Brun-Lavainne, t. I, pl. 3, n° 8, p. 23.

Trente-six monnaies de Charles VII. Partie de pl. et deux pl. in-8 en haut. Berry, Études, etc., pl. 42, n°⁵ 6 à 18; pl. 43, n°⁵ 1 à 12; pl. 44, n°⁵ 1 à 11; t. II, p. 223 à 246.

1461. Juillet 22.

Mereau imité des grands blancs de Charles VII portant : Vive amant, Vive amovrs. Partie d'une pl. in-8 en haut. Revue numismatique, 1849, J. Rouyer, pl. 9, n° 8, p. 459.

> Sensuiuēt les Vigilles de la mort du feu roy Charles septiesme, a neuf pseaulmes et neuf lecons contenans la cronique et les faitz aduenutz durant la vie dudit feu roy, composees par maistre Marcial de Paris, dit Dauuergne, procureur en parlement, en vers. Paris, Jehan du Pre, 1493. In-fol. goth., fig. *Très-rare.* Ce volume contient :

Charles VII sur son trône; de chaque côté, quelques personnages, dans un portique. Pl. in-fol. en haut., grav. sur bois, au feuillet du titre, verso.

Des figures représentant des sujets relatifs à l'ouvrage; combats, scènes de guerre et maritimes, siéges, etc. Pl. de différentes grandeurs, grav. sur bois, dans le texte. Il y a des planches répétées.

Figure d'un héraut d'armes à cheval, d'après les Vigiles de Charles VII. Partie d'une pl. lithog. et coloriée in-fol. magno en larg. Du Sommerard, les Arts au moyen âge, album, 4ᵉ série, pl. 9, n° 3.

> Les Cronicques de Charles VII, par Jehan Charetier, chantre de l'église de Saint-Denis. Manuscrit sur vélin du quinzième siècle. In-fol. maroquin rouge. Bibliothèque

1461.
Juillet 22.

impériale, manuscrits, ancien fonds français, n° 8350. Ce volume contient :

Miniature représentant l'enterrement d'un prince. Le cercueil est entouré de plusieurs personnages, et suivi d'un cavalier. In-4 en largeur, suit le commencement du texte. La page est entourée d'une bordure d'ornements. In-fol. au feuillet 1 du texte.

Quelques miniatures représentant des sujets des récits de l'ouvrage, faits militaires. Pièces de différentes grandeurs, dans le texte.

> Ces miniatures, précieusement exécutées, offrent des particularités à remarquer, dans les vêtements et les armures. Leur conservation est parfaite.
> Ce manuscrit a appartenu à Louis de Bruges, seigneur de la Gruthuyse. Van Proet, p. 250.

Chronique du roi Charles septieme par Jean Chartier, chantre de l'église abbatiale de Sainct-Denys, et historiographe de France, etc. Manuscrit sur papier du quinzième siècle. In-fol. veau brun. Bibliothèque de l'Arsenal, manuscrits français, histoire, n° 160. Ce volume contient :

Miniature représentant le roi Charles VII, assis sous une tente d'étoffe parsemée de fleurs de lis; autour de lui sont des chevaliers avec quelques banderoles portant leurs noms; on y lit : Comte de Rechemont — comte de Dunaie — mess. de Bresay. Les autres sont illisibles. A droite, parmi les guerriers, est une jeune femme qui représente Jeanne d'Arc, dont la figure est bien conservée. Pièce in-8 en haut. Au-dessous, le commencement du texte; le tout dans une

bordure d'ornements avec armoiries; feuillet premier, qui est en vélin.

1461.
Juillet 22.

> Miniature curieuse pour les armures, et remarquable à cause de la représentation de Jeanne d'Arc.
>
> La conservation n'est pas bonne. Le texte est mutilé à la fin.
>
> La Chronique de Jean Chartier a été imprimée dans le volume intitulé : Histoire de Charles VII, etc., donné par Den. Godefroy, Paris, imprimerie royale, 1661. In-fol. Cette chronique va jusqu'à la fin du règne de Charles VII, en 1461. Mais le texte de ce manuscrit s'arrête à 1458, étant mutilé du surplus.
>
> Voir à l'année 1431.

Histoire de Charles VII, par frere Jean Chartier. In-fol. Manuscrit de la Bibliothèque publique de Rouen. V. Séances publiques de la Société libre d'émulation de Rouen, 1821, p. 46. Ce manuscrit contient :

Une miniature représentant le roi entouré de ses preux, parmi lesquels on remarque la Pucelle d'Orléans.

> Ce manuscrit est de l'année 1471. Voir à l'année 1431.

Recueil de titres relatifs à la maison royale — Charles VII et ses enfants; du quinzième siècle. Manuscrits sur vélin. In-fol. cartonné, 3 volumes. Bibliothèque impériale, manuscrits, fonds de Gaignières, n° 909 [1, 2, 3]. Ce volume contient :

Des sceaux originaux en cire.

> La conservation des sceaux est médiocre.

LOUIS XI.

1461.

1461.
Août 15.
Les douze pairs du royaume assistant au sacre de Louis XI. Vitraux de la cathédrale d'Évreux. Pl. lithog. in-fol. en larg. coloriée. De Lasteyrie, Histoire de la peinture sur verre, pl. 56.

Coffre en bois sculpté, représentant le sacre d'un roi de France, probablement celui de Louis XI, dans la sacristie de l'église de Saint-Aignan. Pl. in-4 en larg. lithog. Annales de la Société des sciences, belles-lettres et arts d'Orléans, t. VII, p. 81.

Il est probable que ce coffre a été sculpté après 1469.

Août 21.
Figure de Marguerite de Bocourt, femme de Hugues de Lannoy, maître des arbalétriers de France, etc., mort le 1ᵉʳ mai 1456, à côté de son mari, sur leur tombeau, dans l'église collégiale de Saint-Pierre, à Lille. Pl. in-4 en larg. Millin, Antiquités nationales, t. V, nº LIV, pl. 3, nº 3.

Décemb. 7
Tombeau de Robert de Flocques, bailly d'Évreux, dans l'église de Boisney, département de l'Eure. Partie d'une pl. in-fol. en larg. lithog. Mémoires de la Société des antiquaires de Normandie, A. Le Prevost, 1827-1828, pl. 2, nº 7, p. 402.

Miniature d'un aveu du roi René, représentant des let- 1461.
tres et ornements, des archives du royaume, registre
P, 347. Voir Revue archéologique, 1847, p. 754.

<small>Figure de Poton de Saintrailles, à cheval. Voir à l'année 1447.</small>

Médaille d'ivoire de René, roi de Sicile et comte de
Provence ℞ M. CCCCLXI. Opus Petrus de Mediolano.
Pl. in-4 en haut. Saint-Vincens, Monnaies des comtes
de Provence, pl. sans numéro (après pl. 11).

Tombeau de Robert, Dauphin, seigneur de Mercueur
et de Verdesun, évêque de Chartres et d'Alby, aux
Cordeliers de Brioude. Pl. in-fol. en haut. Baluze,
Histoire généalogique de la maison d'Avergne, t. I,
à la p. 206.

<small>Il y a doute sur cette attribution.</small>

Sceau de Louis, fils de Charles VII et de Marie d'Anjou,
Dauphin de Viennois, qui succéda à son père, sous
le nom de Louis XI, en 1461. Partie d'une pl. in-fol.
en haut. Trésor de numismatique et de glyptique,
Sceaux des grands feudataires de la couronne de
France, pl. 2, n° 2.

Sceau de Jean de Montmorency. Petite pl. Du Chesne,
Histoire généalogique de la maison de Montmorency,
p. 31, dans le texte.

Sceau du même. Petite planche, preuves, p. 172, dans
le texte.

Monnaie de Louis, Dauphin de Viennois, depuis
Louis XI. Petite pl. grav. sur bois. Ordonnance, etc.
Anvers, 1633, feuillet 1, 8.

1461. Monnaie de Louis, fils aîné de Charles VII, Dauphin de Viennois. Partie d'une pl. in-fol. en haut. Trésor de numismatique et de glyptique, Histoire par les monuments de l'art monétaire chez les modernes, pl. 20, n° 2.

Deux monnaies de Henri VI, roi d'Angleterre et de France. Petites pl. grav. sur bois, Ordonnance, etc., Anvers, 1633, feuillet B, 2.

Deux monnaies du même. Partie d'une pl. in-4 en haut. Thom. Pembrock, p. 4, pl. 9.

Deux monnaies du même. Partie d'une pl. in-4 en haut. Thom. Pembrock, p. 4, pl. 19.

Quatorze monnaies du même. Partie d'une pl. in-fol. en haut. Snelling, A view, etc., 1762, pl. 2, n°s 21 à 34.

Six monnaies du même. Partie d'une pl. in-fol. en haut. Snelling, A view, etc., 1763, pl. 1, n°s 11 à 16.

Monnaie du même. Petite pl. en larg. Kohler, t. VI, p. 321, dans le texte.

Dix monnaies du même. Partie d'une pl. in-fol. en haut. Snelling, Miscellaneous views, etc., 1769, pl. 2, n°s 16 à 25.

Monnaie du même. Partie d'une pl. in-8 en haut. Leake, An Historial account of english Money, 2° série, pl. 3, n° 21.

Deux monnais d'or du même. Partie d'une pl. in-4 en haut. Ainslie, pl. 1, n°s 11, 12, p. 25, 27.

Deux monnaies d'or du même. Partie d'une pl. in-4 en haut. Ainslie, pl. 2, n°ˢ 20, 21, p. 25, 26.

1461.

Cinq monnaies de billon du même. Partie d'une pl. in-4 en haut. Ainslie, pl. 6, n°ˢ 83 à 87, p. 126 à 131.

Trois monnaies du même. Partie d'une pl. in-fol. en haut. Trésor de numismatique et de glyptique, Histoire par les monuments de l'art monétaire chez les modernes, pl. 3, n°ˢ 11 à 13.

Douze monnaies du même. Deux pl. in-4 en haut. Conbrouce, t. IV, pl. 193, 194.

Dix monnaies du même. Partie d'une pl. in-4 en haut. Du Cange, Glossarium, 1840, t. IV, pl. 12, n°ˢ 3 à 12.

Deux monnaies du même. Partie d'une pl. in-8 en haut. Revue numismatique, 1846, Lecointre-Dupont, pl. 13, n°ˢ 10, 11, p. 221.

Voir à l'année 1471.

La Penitence d'Adam, translate de latin en francois par Colart Mansion, au cōmandement de noble et puissant seign. monseigneur de la Gruthuyse, etc. Manuscrit sur vélin du quinzième siècle. In-4 maroquin bleu. Bibliothèque de l'Arsenal, manuscrits français, théologie, n° 14. Ce volume contient :

1461?

Miniature représentant Adam et Ève placés dans deux courants d'eau; un ange tend la main à Ève. Au fond, un ange les chasse du Paradis, qui est représenté par un édifice ancien. Pièce in-8 en haut. En tête du texte.

Miniature, de travail médiocre, qui offre peu d'intérêt. La conservation est belle.

1462.

Janvier 13. Tombeau de frère Geoffroy Dombrois, religieux de Saint-Benigne de Dijon, mort le 6 janvier 1479, et de Charles Dombois, seigneur de La Roche, mort le 13 janvier 1462, à l'abbaye de Saint-Benigne de Dijon, dans le cloistre, du costé de l'église, à main droite. Dessin in-8, esquissé. Bibliothèque impériale, manuscrits, boîtes de l'ordre du Saint-Esprit, Dombois.

Janvier 22. Tombe de Jehan de Longvi, mort 16 mars 1462, et Jehanne de Vienne, sa femme, morte 7 septembre 1472, en marbre blanc et noir, dans la chapelle du chasteau d'Espagny, en Bourgogne, à costé du grand autel, du costé de l'évangile. Dessin in-4. Recueil Gaignières, à Oxford, t. XIII, f. 92. = Pl. in-4 en haut., lithog. Mémoires de la commission des antiquités du département de la Côte-d'Or, Henri Baudot, t. I, 1838, etc., p. 355. = Pl. lithog. in-4 en haut. Baudot, Description de la chapelle de l'ancien château de Pagny, pl. à la page 49.

Jeanne de Vienne mourut le 7 septembre 1472.

Juin 25. Tombe de Katherine d'Alencon, duchesse de Bavière, etc., en pierre, devant la chapelle de Saint-Martin, à droite, dans la nef de l'église de Sainte-Geneviève du Mont, et à moitié cachée sous la porte. Dessin in-fol. Recueil Gaignières, à Oxford, t. I, f. 13.

Voir : Père Anselme, t. I, p. 286.

Figure de Catherine d'Alencon, femme de Pierre de Navarre, fils de Charles II, le Mauvais, roi de Navarre, et en secondes noces du comte palatin,

duc de Bavière, sur son tombeau, auprès de celui de 1462.
son premier mari, mort le 29 juillet 1412, dans
l'église des Chartreux de Paris. Partie d'une pl. in-4
en larg. Millin, Antiquités nationales, t. V, n° LII,
pl. 5, n°ˢ 4, 5, 6. = Partie d'une pl. in-8 en haut.
Al. Lenoir. Musée des monuments français, t. II,
pl. 76, n° 79. = Musée du Louvre, Sculptures mo-
dernes, n° 81.

Tombe de Petrus Confolent, en pierre, au milieu de la Septemb. 3.
chapelle de Notre-Dame de la Carolle, dans l'église
de Saint-Hilaire le Grand de Poitiers. Dessin grand
in-8. Recueil Gaignières, à Oxford, t. VII, f. 118.

Tombe de Regnaut de Longueval, seigneur de Tenaille, Octobre 21.
mort le 21 octobre 1462, et de Jehanne de Montmo-
rency, sa femme, morte le 25 août 1469, à
Dessin in-fol. esquissé. Bibliothèque impériale, ma-
nuscrits, boîtes de l'ordre du Saint-Esprit, Lon-
gueval.

Figure debout de Louis, seigneur de Beauvau de Cham-
pigny et de la Roche-sur-Yon, chambellan du roi de
Sicile, grand sénéchal d'Anjou et de Provence, d'a-
près un vitrail, derrière le grand autel des Cordeliers
d'Angers, où il est représenté à genoux. Dessin in-fol.
en haut. Gaignières, t. VII, 23. = Partie d'une
pl. in-fol. en larg., où il est représenté debout. Mont-
faucon, t. III, pl. 54, n° 7.

Composition de la sainte Écriture, par David Aubert (d'a-
près saint Grégoire, pape). Bruxelles, l'an 1462. Manu-
scrit de l'année 1462 de 42°. Bibliothèque des ducs de

1462. Bourgogne, n° 9017. Marchal, t. II, p. 143. Ce volume contient :

De magnifiques miniatures, dans l'une desquelles on voit la présentation de ce volume, au duc Philippe le Bon.

Miniature de ce manuscrit indiquée ci-avant. Pl. in-fol. en haut. Marchal, t. I, en tête du volume.

La Vie de Notre-Dame, petit traictie mis de latin en francois l'an en lan mil iiii^c soixante-deux. Manuscrit sur vélin du quinzième siècle. In-4 veau marbré. Bibliothèque de l'Arsenal, manuscrits fr., histoire, n° 68. Ce volume contient :

Armoiries peintes; en bas, la légende : Espoir de mieulx. Pièce in-4 en haut., en tête du volume.

Miniature représentant un prédicateur prêchant devant trois personnes assises. Petite pièce en haut., au commencement du texte. En bas de la page, armoiries. In-4.

Des miniatures représentant des sujets de la vie de la sainte Vierge, et sacrés. Très-petites pièces dans le texte.

Ces petites pièces, d'un travail médiocre, offrent peu d'intérêt. La conservation est bonne.

Les armoiries placées en tête du volume sont probablement d'une époque postérieure.

La vie de saint Hubert, par Hubert le Prouvost. Manuscrit sur vélin. Petit in-fol. maroquin rouge. Bibliothèque impériale, manuscrits, ancien fonds français, n° 7025. Ce volume contient :

Miniature représentant l'auteur à genoux offrant son

ouvrage à Louis de Bruges, seigneur de la Gruthuyse. 1462.
Pièce in-8 carrée, cintrée par le haut. Au-dessous, le
commencement du texte. Le tout dans une large
bordure de feuilles et fleurs. Au feuillet 1.

Huit miniatures représentant des faits de la vie de saint
Hubert. Pièces idem, dans le texte.

> Ces miniatures, d'un travail fin, offrent de l'intérêt pour des
> détails de vêtements et d'arrangements intérieurs. La conser-
> vation est belle.
> Ce manuscrit a été exécuté pour Louis de Bruges, seigneur
> de la Gruthuyse; il a fait partie des Bibliothèques de Blois et de
> Fontainebleau, n° 977, ancien n° 656. Voir (Van Praet) Recher-
> ches sur Louis de Bruges, p. 217.

Procession bizarre et burlesque instituée par le roi
René, à Aix en Provence, qu'il nomma *le Triom-
phe de l'adorable sacrement ou le sacre*, qui s'est
célébrée depuis, presque sans interruption. Deux
pl. in-fol. en larg. et en haut., et partie d'une pl. de
musique. Millin, Voyage dans les départements du
midi de la France. Pl. IV, — XLVII, — XLVIII; t. II,
p. 302.

Deux monnaies de Perpignan, de Jean II, roi d'Aragon
et de Navarre. Partie d'une pl. in-8 en haut. N°⁵ 54,
55, Société agricole — des Pyrénées-Orientales, Col-
son, IX° vol., p. 561.

1463.

Tombe de Jehan Moultier, capitaine de Bar-sur-Aube, Janvier 21.
dans l'église de Saint-Maclou à Bar-sur-Aube.

1463. Pl. in-fol. en haut., lithog., Arnaud, Voyage — dans le département de l'Aube, pl. 5, p. 203.

Janvier 28. Tombeau de Philippe de Gamaches, abbé de l'abbaye de Saint-Denis, etc., etc., atenant la clôture du tombeau du roy Francois I dans l'église de l'abbaye de Saint-Denis. Dessin in-fol. en haut. Bibliothèque impériale, manuscrits, boites de l'ordre du Saint-Esprit, Gamaches.

Novemb. 29. Tombeau de Marie d'Anjou, femme de Charles VII, avec son mari, mort le 22 juillet 1461, à l'abbaye de Saint-Denis. In-8 en haut. gr. sur bois. Rabel, les Antiquitez et singularitez de Paris, dans le texte, fol. 66, verso. = Même pl. Du Breul, les Antiquitez et choses plus remarquables de Paris, dans le texte, fol. 78 verso. = Dessin in-fol. en haut. Gaignières, t. VI, 16. = Partie d'une pl. in-fol. en larg. Montfaucon, t. III, pl. 47, n° 7.

Portrait de Marie d'Anjou, femme de Charles VII, d'après un tableau du temps. Miniature in-fol. en haut. Gaignières, t. VI, 15. = Partie d'une pl. in-fol. en larg. Montfaucon, t. III, pl. 47, n° 6. = Partie d'une pl. in-fol. en larg. Beaunier et Rathier, pl. 170.

Portrait de Marie, espouse du roy Charles VII, médaillon sur un soubassement d'ornement. *Du cabinet du Roy à Fontainebleau.* Pl. in-fol. en haut. Au-dessous, en caractères imprimés, un quatrain : CETTE *Reine modeste*, etc. Mezerai, Histoire de France, t. II, p. 94, dans le texte.

Jeton de l'Anjou attribué à Marie d'Anjou, femme de Charles VII. Petite pl. grav. sur bois. De Fontenay, Manuel de l'amateur de jetons, p. 186, dans le texte. — 1463. Novemb. 29.

Monnaie de Louis de Châlon, prince d'Orange. Partie d'une pl. lithog. In-8 en haut. Revue numismatique, 1839, E. Cartier, pl. 5, n° 15, p. 120. — Décemb. 13.

Monnaie du même. Partie d'une pl. in-8 en haut. Revue numismatique, 1844, A. du Chalais, pl. 4, n° 6, p. 98.

Figure de Jean Milet, notaire et secrétaire du Roi et de monseigneur le duc de Bourgogne, sur sa tombe, dans la nef de l'ancienne église des Blancs-Manteaux, à Paris. Dessin in-fol. en haut. Gaignières, t. VII, 36. = Partie d'une pl. in-4 en haut. Millin, Antiquités nationales, t. IV, n° XLVII, pl. 4, n° 2. — Décemb. 18.

Tombe de Jehan Milet, notaire et secrétaire du Roy et de monseigneur le duc de Bourgogne, mort le 18 décembre 1463, et de Marguerite Dirsonnal, sa femme, morte le 14.., à droite, dans la nef de l'église des Blancs-Manteaux. Dessin in-fol. en haut. Bibliothèque impériale, manuscrits, boîtes de l'ordre du Saint-Esprit.

Tombe de Lucas...... devant la chapelle de Saint-Clair, à gauche du chœur de l'église de l'abbaye de Saint-Aubin d'Angers. Dessin grand in-8. Recueil Gaignières, à Oxford, t. VIII, f. 131.

Rerum militarium Codex, etc. Manuscrit sur papier du quinzième siècle. In-fol. vélin. Bibliothèque impériale,

1463. manuscrits, ancien fonds latin, n° 7236. Colbert, 2665; Regius, 5014 [2]. Ce volume contient :

Un grand nombre de dessins à la plume coloriés en manière de bistre, représentant des machines de guerre de diverses époques. Pièces de diverses grandeurs, dans le texte.

Lettres initiales peintes, ornements et armoiries, dans le texte.

> Ces dessins, d'un travail exact, offrent beaucoup d'intérêt sous le rapport des machines qu'ils représentent. La conservation est bonne.
> Une mention à la fin du volume porte qu'il a été écrit par Sigismond Nicolas Alamanni, en 1463.
> Les lettres initiales et ornements sont dans le style italien.

Roman du roi Charles Martel et de ses successeurs, par David Aubert. Manuscrit des années 1448 à 1463, de 41°. Bibliothèque des ducs de Bourgogne, n° 8, Marchal, t. II, p. 289. Ce volume contient :

Des miniatures diverses.

Histoire de la guerre des Juifs par Fl. Joseph, traduit en françois par Guillaume Coquillart, portant la date de 1463. Manuscrit sur vélin in-fol., 2 volumes, maroquin rouge. Bibliothèque impériale, manuscrits, ancien fonds français, n°[s] 7015, 7016. Cet ouvrage contient :

Une très-grande quantité de miniatures représentant des faits relatifs à l'histoire des juifs, batailles, siéges de villes, entrevues, scènes d'intérieur, édifices, paysages, etc. Pièces in-8, dans le texte.

Beaucoup de lettres grises peintes représentant des figures ou des sujets.

> Ces miniatures sont d'un travail soigné et correct, mais un

peu froid. Le plus grand nombre de ces peintures représentent des personnages vêtus en habits héroïques ou imaginaires, sans rapport avec les vêtements du quinzième siècle. Quelques parties font cependant exception, et l'on y trouve, ainsi que dans la partie architecturale et les intérieurs, des particularités à remarquer. La conservation de toutes ces miniatures est belle.

1463.

Ce manuscrit provient de l'ancienne bibliothèque Mazarin, n° 2004.

1464.

Figure de Jean Binel, conseiller du roi de Sicile, duc d'Anjou, avocat en cour Laye, sur sa tombe dans le chapitre des Jacobins d'Angers. Dessin in-fol. en haut. Gaignières, t. VII, 41.

Février 16.

Tombe de Jehan Vinel, mort le 16 février 1464, et Marie Pruette, sa femme, morte le jour de l'an 1400, à droite, au fond, dans le chapitre des Jacobins d'Angers. Dessin in-8. Recueil Gaignières, à Oxford, t. VIII, f. 144.

Le recueil Gaignières de la Bibliothèque impériale porte Jean Binel.

Tombes de Johannes de Brossa patruus, hujus ecclesiæ cantor, 13 mai 1464, et Bertrandus nepos, hujusce decanus ecclesiæ, 1 sept. 1482, en pierre, la première à droite, proche la chapelle de Notre-Dame de la Carotte, dans l'église de Saint-Hilaire le Grand, de Poitiers. Dessin in-4. Recueil Gaignières, à Oxford, t. VII, f. 119.

Mai 13.

Tombeau de Vallerand des Aubeaux, sur lequel il est représenté entre ses deux femmes, dans l'église col-

Octobre 4.

1464. légiale de Saint-Pierre, à Lille. Pl. in-4 en haut. Millin, Antiquités nationales, t. V, n° LIV, pl. 10.

> Vallerand des Aubeaux a eu deux femmes. La première, Marie de Recourt, morte le 13 juillet 1443. — La seconde, Antoinette Dinchy, morte le 19 novembre 1478.

Novemb. 24. Tombe de Guillelmus de Flocques, évêque d'Évreux, en pierre, au pied des marches du sanctuaire, du costé de l'évangile, dans le chœur de l'église cathédrale de Notre-Dame d'Évreux. Dessin grand in-8. Recueil Gaignières, à Oxford, t. V, f. 69.

> Le dessin porte par erreur : 1460.

Décoration de l'ordre du Croissant, fondé par René, roi de Jérusalem, de Naples, etc., duc d'Anjou, de Lorraine, etc., vingt-sixième comte de Provence; armoiries de ce prince, et deux monnaies relatives. Pl. in-8 en haut. Bouche, la Chorographie — de Provence, t. II, p. 466, dans le texte.

> La Somme le Roy, ou Instructions sur les dix commandements de Dieu, par Frere Laurens, frere de l'ordre des prescheurs, à la requeste du roy de France Philippe en l'an 1279. Manuscrit sur vélin in-fol., bois. Bibliothèque impériale, manuscrit, ancien fonds français n° 7292 [s. B]. Colbert, 1965. Ce volume contient :

Dix miniatures représentant des sujets divers; scènes de piété et d'intérieur, réunions, sujets mystiques. In-4 en haut., cintrées dans le haut, entourées de bordures d'ornements. Pièces petit in-fol. en haut., dans le texte.

> Ces miniatures sont d'un très-bon travail. Elles offrent plusieurs particularités à remarquer sur les habillements, ameu-

blements et arrangements intérieurs. La conservation est très-belle. 1464.

Une mention à la fin du volume porte qu'il fut écrit par ordre d'Isabeau d'Écosse, duchesse de Bretaigne, comtesse de Montfort, etc., par Jehan Hubert, en 1464.

Le Liure du pelerinage de vie humaine, par Guillaume de Guilleville, traduit en prose française, par..., à la requête de Jeanne de Laval, reine de Jérusalem et de Sicile, duchesse Daniou et de Bar, contesse de Prouuence, etc., fut commencé au mois de février 1464. Manuscrit sur vélin du quinzième siècle. In-4, veau fauve. Bibliothèque de l'Arsenal, manuscrits français, sciences et arts, n° 26. Ce volume contient :

Miniature représentant une princesse assise, sans doute Jeanne de Laval, entourée de cinq dames; l'auteur à genoux lui présente son livre. Petite pièce cintrée par le haut. Au-dessous, le commencement du texte. Le tout dans une bordure d'ornements in-4.

Quatre miniatures représentant des sujets relatifs à l'ouvrage, compositions de peu de personnages. Petites pièces, idem, idem, dans le texte.

Ces petites miniatures sont d'un travail peu remarquable, mais soigneusement exécutées; elles offrent de l'intérêt pour des détails de vêtements. La conservation est bonne.

Le dernier feuillet du volume contient une réclame curieuse d'un maître vinaigrier de Paris, propriétaire de ce manuscrit, datée de l'année 1553.

Pèlerinage de la vie humaine, par Guill. de Guilleville. Manuscrit in-4 sur peau de vélin, de la Bibliothèque de la ville de Soissons. G. Haenel, 444. Ce manuscrit contient :

Des vignettes dessinées.

1464.

Le Jardin des nobles, par Pierre des Gros, de l'ordre des freres mineurs. Manuscrit sur vélin du siècle. In-fol. maroquin citron. Bibliothèque impériale, manuscrits, ancien fonds français, n° 6853; ancien n° 250. Ce volume contient :

Miniature représentant l'auteur à genoux, offrant son livre à Ives du Fou, conseiller et chambellan de Charles VII et de Louis XI, grand veneur de France, ayant près de lui sa femme et sa fille. Petite pièce en haut., au commencement du texte, au feuillet 1.

Miniature représentant la sainte Vierge assise. Petite pièce en haut., au feuillet 1, verso, dans le texte.

> Ces deux petites miniatures sont d'une fort bonne exécution, et intéressantes pour les vêtements. La conservation est bonne. Ives du Fou mourut le 2 août 1488.

Le Recueil des histoires de Troyes, composé par Raoul le Fevre, d'après les ordres de Philippe le Bon, duc de Bourgogne. Manuscrit sur vélin du quinzième siècle. In-fol., magno, maroquin rouge. Bibliothèque impériale, manuscrits, ancien fonds français, n° 6737, ancien n° 246. Ce volume contient :

Beaucoup de miniatures représentant des faits relatifs aux récits de l'ouvrage ; combats, faits de guerre et maritimes, massacres, combats contre des bêtes, rencontres, exécutions, scènes d'intérieur, mariage, etc. On voit dans la première Raoul le Fevre offrant son livre à Philippe le Bon, duc de Bourgogne. Pièces in-4 en haut., entourées de riches bordures, dans le texte.

> Ces miniatures sont d'un travail fin et soigné, auquel on peut reprocher du manque d'expression dans les physionomies.

Elles présentent un grand nombre de particularités remarquables pour les costumes, armures, usages, arrangements intérieurs. La conservation de ce beau manuscrit est parfaite.

Ce manuscrit a appartenu à Louis de Bruges, seigneur de la Gruthuyse. Van Praet l'a décrit, p. 173.

1464.

Le Recueil des histoires de Troyes, composé par vénérable homme Raoul Lefèvre, presbitre et chapellain de mon très-redoubté seigneur, le duc Phelippe de Bourgogne, lan de grâce mil cccc LXIIII. Manuscrit de l'année 1464. In-fol. Bibliothèque des ducs de Bourgogne, n° 9254. Marchal, t. II, p. 203. Ce volume contient :

Miniature représentant la présentation de l'ouvrage au duc de Bourgogne Philippe le Bon.

Pii secundi pōtificis maximi epistole de cōventu mantuano. Manuscrit sur vélin du quinzième siècle. Petit in-fol. veau fauve. Bibliothèque de l'Arsenal, classé parmi les manuscrits latins, belles-lettres, n° 76. Ce manuscrit contient :

Lettre initiale peinte P, représentant le pape Pie II, assis et écrivant. Bordure en fleurs, armoiries, dans le commencement du texte, feuillet 1, petit in-fol.

Petites lettres initiales peintes, dans lesquelles sont les portraits des personnages auxquels les lettres sont adressées, en tête de chaque lettre, dans le texte. Ornementations.

Petites miniatures d'un travail fin et très-précieusement exécutées. La conservation est parfaite.

Je cite ce manuscrit, quoiqu'il ait été évidemment exécuté en Italie, à cause des petits et curieux portraits de personnages français qu'il contient.

Parmi les cinquante-deux lettres contenues dans ce volume,

1464. dix-sept sont adressées à des personnages français, dont voici les indications :

>Dix au roi Louis XI.
>Quatre au duc de Bourgogne, Philippe le Bon.
>Deux à l'évêque de Tournay.
>Une à un autre prélat français.

1465.

Janvier 4. Tombeau de Charles, duc d'Orléans, fils de Louis, duc d'Orléans, et de Valentine de Milan, aux Célestins de Paris. In-8 en haut. grav. sur bois. Rabel, les Antiquitez et singularitez de Paris, dans le texte, fol. 80. = Même pl. sur bois Du Breul, les Antiquitez et choses plus remarquables de Paris, dans le texte, fol. 363, verso. = Pl. in-8 en haut. Al. Lenoir, Musée des monuments français, t. II, pl. 75, n° 80. = Pl. in-12 en haut. A. Lenoir, Histoire des arts en France, pl. 71. = Partie d'une pl. in-fol. max° en larg., Albert Lenoir. Statistique monumentale de Paris, l. X, pl. 6.

Portrait de Charles d'Orléans, fils de Louis, duc d'Orléans, et de Valentine de Milan, à genoux, vitrail aux Célestins de Paris. Partie d'une pl. in-4 en haut. Millin, Antiquités nationales, t. I, n° III, pl. 19, n° 3.

>Ce portrait a été fait sous François Iᵉʳ, en 1540, en remplacement de celui du temps, détruit par une explosion de la tour de Billy, arrivée le 19 juillet 1538.

Sceau de Charles, duc d'Orléans, neveu du roi Charles VII. Partie d'une pl. in-4 en haut. Toussaints du

Plessis, Histoire de la ville et des seigneurs de Coucy, not. f. 59. — 1465.

Deux monnaies du même. Partie d'une pl. in-4 en haut. grav. sur bois, Argelati, t. III, Appendix, pl. 8, n°s 1, 2.

Monnaie du même. Partie d'une pl. in-fol. en haut. Trésor de numismatique et de glyptique, Histoire par les monuments de l'art monétaire chez les modernes, pl. 23, n° 13.

Tombe de Loys de la Tremoille, comte de Coigny, etc., en pierre, à l'abbaye de la Bussière, dans le chœur, à droite, près le balustre du grand autel. Dessin in-8 en haut., esquissé. Bibliothèque impériale, manuscrits, boîtes de l'ordre du Saint-Esprit, la Trémoille. — Janvier 28.

La bataille de Montleri. *J. Robert delineavit*, *Aveline le jeune sculpsit*. Pl. in-4 en haut. Velly, Villaret et Garnier, portraits, t. II, p. 42. — Juillet 16.

> C'est probablement une miniature du Philippe de Comines de l'abbaye de Saint-Germain des Prés, ainsi que les deux autres miniatures représentant Louis XI, assemblé avec tous les princes et seigneurs de la guerre du bien public (5 octobre 1465) et la bataille de Nancy (5 janvier 1477).

Figure à genoux d'Isabelle de Bourbon, fille de Charles I^{er} du nom, duc de Bourbon, femme de Charles le Téméraire, duc de Bourgogne. Miniature d'un livre d'heures du temps. Partie d'une pl. in-fol. en haut. Montfaucon, t. III, pl. 64, n° 2. — Septemb. 13.

> Voir au 5 janvier 1477.

Portrait de la même. Tableau au château de Bussy. Copie par M. Raverat, Musée de Versailles, n° 3927.

1465.
Octobre 5.
Louis XI assemblé avec tous les princes et seigneurs de la guerre du bien public, tiré d'une miniature du temps de Philippe de Comines, manuscrit de l'abbaye royale de Saint-Germain des Prés. *J. Robert delineavit. Aveline Junior sculpsit.* Pl. in-4 en haut. Velly, Villaret et Garnier, Portraits, t. II, p. 40.

Voir ci-avant, à la date du 16 juillet.

Octobre 24. Tombe de Philippus XVI abbas, en pierre, à gauche, dans le sanctuaire, dans le chœur de l'église de l'abbaye de Saint-Georges, près d'Angers. Dessin in-8. Recueil Gaignières, à Oxford, t. VII, f. 6.

Décemb. 6. Figure de Jeanne de Neelle, femme de Jaques de Villers, seigneur de l'Isle-Adam, mort le 25 avril 1471, auprès de son mari, sur leur tombeau en pierre, dans l'église de l'abbaye du Val. Dessin in-fol. en haut. Gaignières, t. VII, 14. = Partie d'une pl. in-fol. en larg. Montfaucon, t. III, pl. 69, n° 5.

Livre d'heures du roi René. Manuscrit in-4 sur vélin, donné par lui le 8 novembre — 1465 — au couvent des Cordeliers d'Angers, et maintenant de la Bibliothèque d'Angers. Ce manuscrit contient :

Cinquante-quatre miniatures et un grand nombre d'ornements peints par le roi René, ou au moins exécutés sous ses yeux. Comte de Quatrebarbes, Œuvres complètes du roi René, t. I, p. CXLIV.

L'Arbre des batailles de Honoré Bonnet, par David Aubert. Manuscrit de l'année 1465. In-.... Bibliothèque des ducs de Bourgogne, n° 9079. Marchal, t. I, p. 182. Ce volume contient :

Des miniatures.

Les Cronicques martiniennes, par Martinus Polonus, escriptes par Jacmart Pilavaine, escripvan et enlumineur, demeurant à Mons, en Haynault, natif de Péronne, en Vermandois. Manuscrit du quinzième siècle, 2ᵉ tiers, de 52ᶜ. Bibliothèque des ducs de Bourgogne, n° 9069. Marchal, t. II, p. 240. Ce volume contient :

1465.

De grandes miniatures.

Roman du roi Charles Martel et de ses successeurs, par David Aubert. Manuscrit de l'année 1465, de 41ᶜ. Bibliothèque des ducs de Bourgogne, n° 7. Marchal, t. II, p. 289. Ce volume contient :

Des miniatures diverses.

Roman du roi Charles Martel et de ses successeurs, par David Aubert. Manuscrit de l'année 1465 de 41ᶜ. Bibliothèque des ducs de Bourgogne, n° 9. Marchal, t. II, p. 290. Ce volume contient :

Des miniatures diverses.

Tombeau de Pierre de Brézé, seigneur de la Varenne, de Brissac, comte de Maulevrier, grand sénéchal de Normandie, dans la cathédrale de Rouen. Pl. in-8 en haut. Achille Deville, Tombeaux de la cathédrale de Rouen, pl. 5.

Deux monnaies frappées dans le Maine, sous Henri VI, roi d'Angleterre. Partie d'une pl. in-4 en haut Hucher, Essai sur les monnaies frappées dans le Maine, pl. 4, nᵒˢ 13, 14, p. 44, 46.

Trois mereaux ou jetons de calcul à l'usage des magistrats de la ville de Mons, dont deux portent les armes de France et de Bourgogne. Pl. in-8 en haut. Revue

1465 ? de la numismatique belge, R. Chalon, t. III, pl. 4, p. 67, 69.

La sainte Bible, historiale de Pierre Pretre, traduit par Guyart des Moulins. Manuscrit du quinzième siècle, 2e tiers, de 46c. Bibliothèque des ducs de Bourgogne, n° 9001. Marchal, t. II, p. 128. Ce volume contient :

Des miniatures diverses.

> Pour les nos 9001, 9002 et 9025, voir : les Ducs de Bourgogne, etc., par le comte de Laborde, 2e partie, t. I, p. LXXXIX.

La sainte Bible historiale de Pierre Pretre, traduit par Guyart des Moulins. Manuscrit du quinzième siècle, 2e tiers, de 46c. Bibliothèque des ducs de Bourgogne, n° 9002. Marchal, t. II, p. 128. Ce volume contient :

Des miniatures diverses.

> Voir l'article précédent.

La Bible moralisée, second livre. Manuscrit du quinzième siècle, 2e tiers. In-…. Bibliothèque des ducs de Bourgogne, n° 9030. Marchal, t. II, p. 130. Ce volume contient :

Des miniatures diverses.

Cy-traite de la Passion de Jhesu-Crist, Notre Seigneur, et comment il fut prouve aux Juifz que à tort ils avaient mis à mort le filz de Dieu. Manuscrit du quinzième siècle, 2e tiers, de 37c. Bibliothèque des ducs de Bourgogne, n° 9032. Marchal, t. II, p. 182. Ce volume contient :

Des miniatures diverses.

Cy commence la Passion de Notre Seigneur Jhesu-Crist, 1465?
comment apres il declaira plainement aux Juifs qu'il était
leur Messias, etc., par Jean Mancel. Manuscrit du quinzième siècle, 2ᵉ tiers. In-.... Bibliothèque des ducs de
Bourgogne, n° 9081. Marchal, t. II, p. 181. Ce volume
contient :

Des miniatures diverses.

La Passion de Nostre Saulveur Jhesu-Crist, moult solempnelle, prononchiee à Paris en l'église de Saint-Bernard,
au matin du jour de bon vendredi, par Jean Gerson.
Manuscrit du quinzième siècle, 2ᵉ tiers, de 41ᶜ. Bibliothèque des ducs de Bourgogne, n° 9082. Marchal, t. II,
p. 181. Ce volume contient :

Des miniatures diverses.

Legende doree. Manuscrit du quinzième siècle, 2 tiers,
in-.... Bibliothèque des ducs de Bourgogne, n° 9226.
Marchal, t. I, p. 185. Ce volume contient :

Des miniatures.

Legende dorée. Manuscrit du quinzième siècle, 2ᵉ tiers.
In-.... Bibliothèque des ducs de Bourgogne, n° 9228.
Marchal, t. I, p. 185. Ce volume contient :

Des miniatures.

La Passion de Nostre Seigneur Jhesu-Crist, Sauveur du
monde, notablement et vrayement composee par Jean
de Brixey. Manuscrit du quinzième siècle, 2ᵉ tiers,
de 36ᶜ. Bibliothèque des ducs de Bourgogne, n° 9303.
Marchal, t. II, p. 181. Ce volume contient :

Miniature de présentation du volume à la reine Isabeau
de Bavière.

Ce manuscrit est placé à la suite du n° 9302.

1465? Jean Gerson. La Passion de N. S. Jésus-Christ. — Le Secret parlement de l'homme contemplatif à son ame. — Livret pour apprendre la manière de bien mourir. Manuscrits du quinzième siècle, 2ᵉ tiers. 3 volumes in-.... Bibliothèque des ducs de Bourgogne, nᵒˢ 9304, 9305, 9306. Marchal, t. I, p. 187. Ces volumes contiennent :

Des miniatures.

La Vie et conversation de Nostre-Seigneur, par Jacquemart Pilavaine, de Peronne. Manuscrit du quinzième siècle, 2ᵉ tiers, de 34ᶜ. Bibliothèque des ducs de Bourgogne, nᵒ 9331. Marchal, t. II, p. 182. Ce volume contient :

Des miniatures.

Somme des vices en franceys. Manuscrit du quinzième siècle, 2ᵉ tiers. In-.... Bibliothèque des ducs de Bourgogne, nᵒ 9307. Marchal, t. I, p. 187. Ce volume contient :

Des miniatures.

Doctrine touchant la teneur de toute notre foy. Manuscrit du quinzième siècle, 2ᵉ tiers. In-.... Bibliothèque des ducs de Bourgogne, nᵒ 9272. Marchal, t. I, p. 186. Ce volume contient :

Des miniatures.

Oraison du Pater Noster. Manuscrit du quinzième siècle, 2ᵉ tiers. In-.... Bibliothèque des ducs de Bourgogne, nᵒ 9275. Marchal, t. I, p. 186. Ce volume contient :

Des miniatures.

L'abbé des Essarts. Le purgatoire de saint Patrice. Manuscrit du quinzième siècle, 2ᵉ tiers. Bibliothèque des ducs

de Bourgogne, n° 9035. Marchal, t. 1, p. 181. Ce volume contient : 1465?

Des miniatures.

Jean Chrysostome, par Jean Mielot. — Un petit : De reparatione lapsi. Manuscrit du quinzième siècle, 2ᵉ tiers. In-.... Bibliothèque des ducs de Bourgogne, n° 9276. Marchal, t. I, p. 186. Ce volume contient :

Des miniatures.

Saint Augustin. Les seuls parlers de l'âme à Dieu. Manuscrit du quinzième siècle, 2ᵉ tiers. In-.... Bibliothèque des ducs de Bourgogne, n° 9297. Marchal, t. I, p. 186. Ce volume contient :

Des miniatures.

Boece, par Charles d'Orléans. De la consolation. Manuscrit du quinzième siècle, 2ᵉ tiers. In-.... Bibliothèque des ducs de Bourgogne, n° 10474. Marchal, t. I, p. 210. Ce volume contient :

Des miniatures.

Liber precum. Le servage Notre Dame. Manuscrit du quinzième siècle, 2ᵉ tiers. In-.... Bibliothèque des ducs de Bourgogne, n° 10770. Marchal, t. I, p. 216. Ce volume contient :

Des miniatures.

Liber precum, français. Manuscrit du quinzième siècle, 2ᵉ tiers. In-.... Bibliothèque des ducs de Bourgogne, n° 12077. Marchal, t. I, p. 242. Ce volume contient :

Des miniatures.

1465? Prieres à Nostre-Dame. Manuscrit du quinzième siècle, 2ᵉ tiers. In-.... Bibliothèque des ducs de Bourgogne, n° 10178. Marchal, t. I, p. 204. Ce volume contient :

Des miniatures.

Saint-Augustin, par Raoul de Praelles.—Cité de Dieu, t. I et II. Manuscrit du quinzième siècle, 2ᵉ tiers. In-.... Bibliothèque des ducs de Bourgogne, nᵒˢ 9294, 9295. Marchal, t. I, p. 186. Ces deux volumes contiennent :

Des miniatures.

Le Disciple de Sapience. Manuscrit du quinzième siècle, 2ᵉ tiers. In-.... Bibliothèque des ducs de Bourgogne, n° 9299. Marchal, t. I, p. 186. Ce volume contient :

Des miniatures.

Pelerinage a N. N. de Hal, en Hainaut. Manuscrit du quinzième siècle, 2ᵉ tiers. In-.... Bibliothèque des ducs de Bourgogne, n° 10314. Marchal, t. I, p. 207. Ce volume contient :

Des miniatures.

Vers pieux en francais et prieres en latin. Manuscrit du quinzième siècle, 2ᵉ tiers. In-.... Bibliothèque des ducs de Bourgogne, n° 15083. Marchal, t. I, p. 302. Ce volume contient :

Des miniatures.

Pierre de Luxembourg. Le Jardin de dévotion. Manuscrit du quinzième siècle, 2ᵉ tiers. In-.... Bibliothèque des ducs de Bourgogne, n° 11118. Marchal, t. I, p. 223. Ce volume contient :

Des miniatures.

Le Livre des sept âges. Manuscrit du quinzième siècle, 2ᵉ tiers. In-.... Bibliothèque des ducs de Bourgogne, n° 9047. Marchal, t. I, p. 181. Ce volume contient : 1465?

Des miniatures.

Jean Mielot. Des quatre novissimes. Manuscrit du quinzième siècle, 2ᵉ tiers. In-.... Bibliothèque des ducs de Bourgogne, n° 9048. Marchal, t. I, p. 181. Ce volume contient :

Des miniatures.

Debat de l'honneur entre trois princes chevalereux. Manuscrit du quinzième siècle, 2ᵉ tiers. In-.... Bibliothèque des ducs de Bourgogne, n° 9278. Marchal, t. I, p. 186. Ce volume contient :

Des miniatures.

Martin Lefranc. Le Champion des dames. Manuscrit du quinzième siècle, 2ᵉ tiers. In-.... Bibliothèque des ducs de Bourgogne, n° 9281. Marchal, t. 1, p. 186. Ce volume contient :

Des miniatures.

Martin Lefranc. Le Champion des dames. Manuscrit du quinzième siècle, 2ᵉ tiers. In-.... Bibliothèque des ducs de Bourgogne, n° 9466. Marchal, t. I, p. 190. Ce volume contient :

Des miniatures.

Miniature de ce manuscrit. Pl. in-fol. en haut. Marchal, t. I, à la p. CII.

> Le texte ne fournit pas d'indication bien précise pour établir que cette miniature appartient à ce manuscrit.

1465 ? Martin Lefranc. L'Estrif de fortune. Manuscrit du quinzième siècle, 2ᵉ tiers. In-.... Bibliothèque des ducs de Bourgogne, n° 9510. Marchal, t. I, p. 191. Ce volume contient :

Des miniatures.

René, roi de Sicile. Le Mortifiement de vaine plaisance. Manuscrit du quinzième siècle, 2ᵉ tiers. In-.... Bibliothèque des ducs de Bourgogne, n° 10308. Marchal, t. I, p. 207. Ce volume contient :

Des miniatures.

Des Dits des philosophes. Manuscrit du quinzième siècle, 2ᵉ tiers. In-.... Bibliothèque des ducs de Bourgogne, n° 9545. Marchal, t. I, p. 191. Ce volume contient :

Des miniatures.

Extraits moraux d'après divers philosophes de l'antiquité. Manuscrit du quinzième siècle, 2ᵉ tiers. In-.... Bibliothèque des ducs de Bourgogne, n° 9546. Marchal, t. I, p. 191. Ce volume contient :

Des miniatures.

Thymeo. Les Secrets aux philosophes. Manuscrit du quinzième siècle, 2ᵉ tiers. In-.... Bibliothèque des ducs de Bourgogne, n° 11107. Marchal, t. I, p. 223. Ce volume contient :

Des miniatures.

Le Miroir du monde. Manuscrit du quinzième siècle, 2ᵉ tiers. In-.... Bibliothèque des ducs de Bourgogne, n° 10204. Marchal, t. I, p. 205. Ce volume contient :

Des miniatures.

Le Livre du roi Modus. Manuscrit du quinzième siècle, 2ᵉ tiers. In-.... Bibliothèque des ducs de Bourgogne, n° 10218. Marchal, t. I, p. 205. Ce volume contient :

1465?

Des miniatures.

Le Songe de l'auteur de la Pestilence. Manuscrit du quinzième siècle, 2ᵉ tiers. In-.... Bibliothèque des ducs de Bourgogne, n° 10219. Marchal, t. I, p. 205. Ce volume contient :

Des miniatures.

Gauvain Candie. L'Avisement. Manuscrit du quinzième siècle, 2ᵉ tiers. In-.... Bibliothèque des ducs de Bourgogne, n° 10984. Marchal, t. I, p. 220. Ce volume contient :

Des miniatures.

Christine de Pisan. La Cité des dames. Les Trois vertus à l'enseignement des dames. Melibée et Prudence. Manuscrits du quinzième siècle, 2ᵉ tiers. In-.... Trois volumes. Bibliothèque des ducs de Bourgogne, nᵒˢ 9235, 9236, 9237. Marchal, t. I, p. 185. Ces volumes contiennent :

Des miniatures.

Christine de Pisan. Othea, déesse de Prudence. Manuscrit du quinzième siècle, 2ᵉ tiers. In-.... Bibliothèque des ducs de Bourgogne, n° 9392. Marchal, t. I, p. 188. Ce volume contient :

Des miniatures.

Rodr. de La Chambre, par Vasques de Lucenne. Le Triomphe des dames. Manuscrit du quinzième siècle, 2ᵉ tiers.

1465 ?
In-.... Bibliothèque des ducs de Bourgogne, n° 10778. Marchal, t. I, p. 216. Ce volume contient :

Des miniatures.

Surse de Pistoye. Controverse de noblesse de Scipion, etc. Manuscrit du quinzième siècle, 2ᵉ tiers. In-.... Bibliothèque des ducs de Bourgogne, n° 10496. Marchal, t. I, p. 210. Ce volume contient :

Des miniatures.

Traité des simples en médecine. Manuscrit du quinzième siècle, 2ᵉ tiers. In-.... Bibliothèque des ducs de Bourgogne, n° 5874. Marchal, t. I, p. 118. Ce volume contient :

Des miniatures.

Lucidaire. Manuscrit du quinzième siècle, 2ᵉ tiers. In-.... Bibliothèque des ducs de Bourgogne, n° 9034. Marchal, t. I, p. 181. Ce volume contient :

Des miniatures.

Jean de Vignay. La Moralité du jeu des eschez. Manuscrit du quinzième siècle, 2ᵉ tiers. In-.... Bibliothèque des ducs de Bourgogne, n° 11136. Marchal, t. I, p. 223. Ce volume contient :

Des miniatures.

Histoire de Gerard de Nevers. Manuscrit du quinzième siècle, 2ᵉ tiers. In-.... Bibliothèque des ducs de Bourgogne, n° 9631. Marchal, t. I, p. 193. Ce volume contient :

Des miniatures.

Le Chevalier hermite. Manuscrit du quinzième siècle,

2ᵉ tiers. In-.... Bibliothèque des ducs de Bourgogne, n° 10493. Marchal, t. I, p. 210. Ce volume contient : 1465?

Des miniatures.

Traduction de la géographie de Strabon, faite par ordre du pape Nicolas V, par Guarini, 1458. Manuscrit latin sur vélin in-fol. Bibliothèque d'Albi, n° 77. Catalogue général des manuscrits des bibliothèques des départements, t. I, p. 495. Ce manuscrit contient :

Miniature représentant Guarini offrant son livre à René d'Anjou, roi de Naples et de Sicile.

Miniature représentant Guarini présentant son livre à Antoine Marcellus.

Guarini était mort lorsque son livre fut présenté au roi René par Jacques-Antoine Marcellus, doge de Venise, nommé par René chevalier de l'ordre du Croissant.

Figures d'après une miniature de ce manuscrit; savoir Pl. lithog. in-fol. en haut. Comte de Quatrebarbes, Œuvres complètes du roi René, t. IV, à la p. 198. = Pl. in-fol. en haut. Histoire et mémoires de l'Acamie de Toulouse, 2ᵉ série, t. III, pl. 5.

Le Premier livre du recueil des histoires de Troyes, compilé par Raoul-Lefevre, au commandement de très-noble prince Philippe.... duc de Bourgogne. Manuscrit du quinzième siècle, 2ᵉ tiers, de 39ᶜ. Bibliothèque des ducs de Bourgogne, n° 9261. Marchal, t. II, p. 202. Ce volume contient :

Des miniatures diverses.

Cy commence la table du premier livre du Recueil des his-

1465 ? toires de Troye. — Cy fine le second livre du Recueil des hystoires de Troyes. Amen, par Raoul Lefevre. Manuscrit du quinzième siècle, 2ᵉ tiers, de 40ᶜ. Bibliothèque des ducs de Bourgogne, n° 9263. Marchal, t. II, p. 203. Ce volume contient :

Des miniatures diverses, dont une de présentation de l'ouvrage à Philippe le Bon, duc de Bourgogne.

Xénophon, par Ch. Soillot. De la tyrannie. Manuscrit du quinzième siècle, 2ᵉ tiers. In-.... Bibliothèque des ducs de Bourgogne, n° 9567. Marchal, t. I, p. 192. Ce volume contient :

Des miniatures.

Cyropedie de Xénophon, par Pogge et Vasque de Lucenne. Manuscrit du quinzième siècle, 2ᵉ tiers, de 34ᶜ. Bibliothèque des ducs de Bourgogne, n° 11703. Marchal, t. II, p. 198; t. I, p. xcııı. Ce volume contient :

Miniatures diverses. La première représente l'auteur, à genoux, offrant son livre à Charles le Téméraire, duc de Bourgogne.

Ce manuscrit contient l'histoire de Cyrus, roi de Perse, composée par Xénophon le Philosophe, et intitulée : De la très-bonne monarchie, translatée de grec en latin par Pogge de Florence, et de latin en français par Vasque de Lucene. Il est du quinzième siècle, in-fol. vélin, et contient sept belles miniatures, dont la première représente l'offre de ce volume à Charles le Téméraire. Il a été vendu à la vente des livres de M. Bruyères-Chalabre, le 22 mai 1833, n° 753, et adjugé 715 fr. pour la reine des Belges, qui l'a donné à la Bibliothèque des ducs de Bourgogne, à Bruxelles, le 14 juin 1833.

On croit que ce manuscrit est celui qui fut pris dans la tente de Charles le Téméraire, après sa mort devant Nancy. Peignot,

Catalogue d'une partie des livres composant la Bibliothèque des ducs de Bourgogne, p. 19. 1465?

Figure d'après une miniature de ce manuscrit, savoir : Pl. in-fol. en haut. Marchal, t. II, p. 198.

Cy commence la table du livre de la destruction de Troye, qui est contenue au xxxv^e chapitre, et au commencement dudit livre, en ce problème, par Gui de Colomne. Manuscrit du quinzième siècle, 2^e tiers, de 33^c. Bibliothèque des ducs de Bourgogne, n° 9571. Marchal, t. II, p. 201. Ce volume contient :

Des miniatures en grisaille. Armoiries du grand bâtard de Bourgogne.

De la chevalerie d'Alexandre de Macedoine. Manuscrit du quinzième siècle, 2^e tiers. In-.... Bibliothèque des ducs de Bourgogne, n° 10494. Marchal, t. I, p. 210. Ce volume contient :

Des miniatures.

L'Histoire du fort roy Alexandre. Manuscrit du quinzième siècle, 2^e tiers, de 27^c. Bibliothèque des ducs de Bourgogne, n° 11104. Marchal, t. II, p. 207. Ce volume contient :

Des miniatures diverses.

Lettres sur les merveilles de l'Inde, des rois Alexandre et Perimenis. Manuscrit du quinzième siècle, 2^e tiers, de 35^c. Bibliothèque des ducs de Bourgogne, n° 14562. Marchal, t. II, p. 440. Ce volume contient :

Des miniatures diverses.

Ce manuscrit est indiqué par M. Marchal comme étant du

1465? treizième siècle, 2ᵉ tiers, sans doute par erreur. Il paraît qu'il est le commencement du manuscrit, n° 11105. Voir ci-après.

Sensient la seconde partie de ce livre, qui est des merveilles d'Ynde, du roi Alexandre. Manuscrit du quinzième siècle, 2ᵉ tiers, de 27ᶜ. Bibliothèque des ducs de Bourgogne, n° 11105. Marchal, t. II, p. 441. Ce volume contient :

Des miniatures diverses.

Ce volume paraît être la suite du n° 14562, ci-avant, mais celui-ci est indiqué comme étant du treizième siècle, 2ᵉ tiers, sans doute par erreur.

A prince de très souveraine excellence, Jehan, roy de France, etc., frere Pierre Berceure, son prieur à present de Saint-Eloi, à Paris. Premiere decade de Titus-Livius. Manuscrit du quinzième siècle, 2ᵉ tiers, de 48ᶜ. Manuscrit du quinzième siècle, 2ᵉ tiers, de 48ᶜ. Bibliothèque des ducs de Bourgogne, n° 9051. Marchal, t. II, p. 210. Ce volume contient :

Des miniatures diverses.

Cy commence la IIᵉ decade de Titus-Livius, etc., par Pierre Berceure. Manuscrit du quinzième siècle, 2ᵉ tiers, de 48ᶜ. Bibliothèque des ducs de Bourgogne, n° 9052. Marchal, t. II, p. 210. Ce volume contient :

Des miniatures diverses.

Cy commence le premier livre de la tierce decade de Titus-Livius, etc., par Pierre Berceure. Manuscrit du quinzième siècle, 2ᵉ tiers, de 48ᶜ. Bibliothèque des ducs de Bourgogne, n° 9053. Marchal, t. II, p. 210. Ce volume contient :

Des miniatures diverses.

Cy commence le prologue du translateur sur le livre de Titus-Livius, contenant la cause qui le mist à translater ledit livre, et à qui il l'adresse. A prince Jehan, etc., par Pierre Berceure. Manuscrit du quinzième siècle, 2ᵉ tiers. In-fol. Bibliothèque des ducs de Bourgogne, n° 14621. Marchal, t. II, p. 210. Ce volume contient :

1463?

Des miniatures diverses au simple trait. Tome I.

Tite-Live, par Pierre Berceure. Manuscrit du quinzième siècle, 2ᵉ tiers. In-fol. Bibliothèque des ducs de Bourgogne, n° 14622. Marchal, t. II, p. 211. Ce volume contient :

Des miniatures diverses au simple trait. Tome II.

Valere Maxime, par Simon de Hesdin et Nic. de Gonesse. Manuscrit du quinzième siècle, 2ᵉ tiers. In-.... Bibliothèque des ducs de Bourgogne, n° 9078. Marchal, t. I, p. 182. Ce volume contient :

Des miniatures.

Prologue du translateur de la premiere guerre punique, que compila maître Léonard de Aretio, par Silius Italicus, traduit par Leonardo Aretino. Manuscrit du quinzième siècle, 2ᵉ tiers, de 30ᶜ. Bibliothèque des ducs de Bourgogne, n° 10777. Marchal, t. II, p. 211. Ce volume contient :

Miniatures diverses, dont la première représente l'offre du livre par l'auteur au roi Charles VII.

Histoire de Jules Cesar, traduite de Salluste, J. Cesar, Suetone, etc. Manuscrit du quinzième siècle, 2ᵉ tiers, de 46ᶜ. Bibliothèque des ducs de Bourgogne, n° 9040. Marchal, t. II, p. 219. Ce volume contient :

Des miniatures diverses.

1465?

Cette compilation est peut-être de Jean Duchesne ou Duquesne. Voir n° 10212, à l'année 1365.

Il est possible, et même probable, qu'il y ait erreur au présent article pour l'époque du manuscrit, et qu'il soit du quatorzième siècle, 2⁰ tiers.

Cy commence les histoires des douze Cesariens, et premièrement Pompée le Grant, compilation d'après Suetone et divers auteurs anciens. Manuscrit du quinzième siècle, 2ᵉ tiers. In-.... Bibliothèque des ducs de Bourgogne, n° 9277. Marchal, t. II, p. 219. Ce volume contient :

Des miniatures diverses.

Eginhard. Turpin, par David Aubert. Conquetes de Charlemagne. Manuscrit du quinzième siècle, 2ᵉ tiers. In-.... Trois volumes. Bibliothèque des ducs de Bourgogne, n⁰ˢ 9066, 9067, 9068. Marchal, t. I, p. 182. Cet ouvrage contient :

Des miniatures.

Le volume indiqué dans l'inventaire comme étant le troisième volume de ce manuscrit (n° 9068) est décrit seul au Répertoire méthodique, t. II, p. 291. Il y est indiqué comme étant de l'année 1458. Je le réunis ici aux deux autres.

Cy sensient quelle chose est la Thoison d'or et dont elle vient, et pourquoi la Thoison est instituée, par Guillaume Filastre, eveque de Tournai, chancelier de l'ordre de la Thoison d'or. Tomes I et II. Manuscrit du quinzième siècle, 2ᵉ tiers, de 42ᶜ et 49ᶜ. Bibliothèque des ducs de Bourgogne, n⁰ˢ 9027, 9028. Marchal, t. III, p. 326. Ce volume contient :

Miniatures diverses, dont deux représentent des chapitres de l'ordre tenus par le duc Charles le Téméraire.

Vingt-deux miniatures relatives à la fondation de l'hô- 1465?
pital du Saint-Esprit, à Rome et à Dijon, d'un manu-
scrit de la Bibliothèque de l'hôpital de la Charité, de
Dijon. Ces miniatures représentent des sujets relatifs
à des événements arrivés à Rome, et à l'histoire du
duc de Bourgogne Philippe le Bon. Vingt-deux
pl. lith. in-8 en haut., tirées sur onze feuilles in-4 en
larg. Mémoires de la Commission des antiquités du
département de la Côte-d'Or. G. Peignot, t. I,
1838, etc., pl. 1, etc.

Des droits et des querelles des Anglais en France, depuis
l'année 1349. Manuscrit du quinzième siècle, 2ᵉ tiers.
In-.... Bibliothèque des ducs de Bourgogne, n° 9469.
Marchal, t. I, p. 190. Ce volume contient :

Des miniatures.

Les anciennes chroniques de Pise, en Italie. Manuscrit du
quinzième siècle, 2ᵉ tiers, de 40ᶜ. Bibliothèque des ducs
de Bourgogne, n° 9029. Marchal, t. II, p. 416. Ce vo-
lume contient :

Miniatures diverses ; la première représente l'offre du
livre à Charles le Téméraire, duc de Bourgogne.

Cy sensievent plusieurs remontrances selon le stile Jehan
Boccace, par maniere de consolations à la royne Den-
gleterre, fille à Regnier, roi de Naples et de Jerusalem.
Manuscrit du quinzième siècle, 2ᵉ tiers. In-.... Biblio-
thèque des ducs de Bourgogne, n° 10485. Marchal, t. II,
p. 387. Ce volume contient :

Une belle miniature avec armoiries.

Cette reine est Jeanne de Navarre, veuve de Henri IV, qui
était mort en 1413.

1465? Sceaux de Robert I, de Sarrebruck, comte de Roucy et de Braine, seigneur de Commerci, mort vers 1464 ou 1465, et de Jeanne de Roucy, sa femme. Pl. in-8 en haut., lithog. Dumont, Histoire — de Commercy, t. I, à la p. 209.

1466.

Janvier 8. Figure de Charles d'Orléans, fils de Louis de France, duc d'Orléans et de Valentine de Milan, près de ses père et mère, sur leur tombeau, aux Célestins de Paris. Pl. in-4 en haut. Millin, Antiquités nationales, t. I, n° III, pl. 15.

Avril 24. Portrait en pied de Marguerite d'Orléans, comtesse de Vertus, fille de Louis de France, duc d'Orléans et de Valentine de Milan, femme de Richard de Bretagne, comte d'Estampes, quatrième fils de Jean V, duc de Bretagne, d'après une miniature d'une paire d'heures faite pour cette princesse. Miniature in-fol. en haut. Gaignières, t. VII, 5. = Partie d'une pl. in-fol. en haut. Montfaucon, t. III, pl. 52, n° 1.

Juillet 22. Sceau de Pierre Turturelli, évêque de Digne. Partie d'une pl. in-fol. en haut. Trésor de numismatique et de glyptique. Sceaux de communes, communautés, évêques, abbés et barons, pl. 24, n° 6.

Juillet 28. Tombeau de Jean Hubodin, surnommé le chevalier de la belle pèlerine, seigneur de Hubodin de Hailly sur Noye, conseiller et chambellan du duc de Bourgogne, et de Jacqueline de la Tremouille, sa femme, morte le 10 août 1466, dans l'église d'Ailly-sur-Noye, département de la Somme. Partie d'une

pl. in-8 en larg., lithog. Dusevel et Scribe, Description — du département de la Somme, t. I, p. 282, texte, p. 288. = Partie d'une pl. in-8 en lithog. Archives de Picardie, t. I, à la p. 261. = Partie d'une pl. lithog. in-fol. en haut. Taylor, etc., Voyages pittoresques et romantiques dans l'ancienne France, Picardie, 1 vol., n° 68.

1466.

Tombe de Jacqueline de la Tremoille, femme de Jean Haut-Bourdin, bâtard de Saint-Pol, à côté de son mari, mort le 28 juillet 1467, dans l'église d'Ailly-sur-Noye. *Duthoit del.* Partie d'une pl. in-8 en larg., pl. lithog. Archives de Picardie, t. I, à la p. 261.

Août 10.

Tombeau de Marguerite de Grancey, femme d'Erard du Châtelet, III° du nom, dans l'église des Cordeliers de Neuf Château. P. 48. Pl. in-fol. en haut. Calmet, Histoire généalogique de la maison du Châtelet, à la p. 48.

Octobre 25.

La Passion de Notre-Seigneur Jésus-Christ, en français. Manuscrit sur vélin du quinzième siècle. Petit in-fol. veau brun. Bibliothèque de l'Arsenal. Manuscrits français, théologie, n° 18. Ce volume contient :

Miniature représentant Jésus en croix entre deux saintes femmes. Pièce in-8 en haut. Au commencement du texte.

Miniature représentant J. C. sur les genoux de sa mère (*la Pietà*) et quatre saintes femmes. Pièce in-12 en larg. Au feuillet 69.

Miniature représentant Dieu le Père avec la thiare papale, J. C. sortant du tombeau soutenu par un ange

1466. (le Père, le Fils et le Saint-Esprit). Pièce in-12 en larg. Au feuillet 76.

> Ces trois miniatures sont belles; la première surtout est d'un grand caractère. La conservation n'est pas bonne.
> Au feuillet dernier se trouve la mention suivante : « Lan mil cccc lxvi fist escripre ceste Passion seur Rogiere de Seneaule, religieuse de Saint-Marceu. Pes Dieu pour elle. »

Miniature représentant l'assemblée des échevins de la confrérie de *la Charité-Dieu et Notre-Dame-de-Recouvrange*, fondée en 1466, dans l'église conventuelle des Carmes de Rouen, placée en tête d'un livre des comptes de cette confrérie. Pl. in-fol. en haut. Langlois, Essai sur la calligraphie des manuscrits du moyen âge. A la page 92 (pl. 13).

Quatre miniatures représentant divers personnages et un tournois, de l'ouvrage intitulé Marques (Marcus) de Rome, exécuté par Michel Gonnot, en 1466. Deux pl. color. in-fol. en haut. Willemin, pl. 167-168.

> Ce manuscrit contient de nombreuses miniatures.
> L'auteur n'a pas donné l'indication de la bibliothèque dans laquelle ce volume se trouve, ni aucun détail relatif à ce manuscrit.

Aveu rendu à René, roi de Jerusalem et de Sicile, duc d'Anjou, etc., pour la baronnie de Haiejoullain. Manuscrit sur vélin. In-4 maroquin rouge. Des Archives de l'État, Armoire de fer. Ce volume contient :

Miniature représentant un roi assis, probablement le roi René, recevant l'hommage d'un personnage à genoux; six autres personnages sont dans la salle. Pièce petit in-4 carrée. En tête du texte.

Cette miniature, de bon travail, est fort intéressante pour les vêtements. La conservation est parfaite.

1466.

Miniature représentant le roi René d'Anjou recevant l'hommage de la terre de Beaupréau, à lui rendu par Jehan de Montespedon, le 15 mai 1466. A la tête de l'hommage aveu et dénombrement de cette terre. Vol. 338 de la Chambre des comptes, aux Archives du royaume. Partie d'une pl. lithog. et coloriée in-fol. magno en larg. Du Sommerard, les Arts au moyen âge, album, 9e série, pl. 35.

Aveu rendu à René, roi de Jerusalem et de Sicile, duc d'Anjou, etc., pour le chastel Beaupreau. Manuscrit sur vélin in-4, des Archives de l'État, maroquin rouge. Armoire de fer. Ce volume contient :

Miniature, lettre initiale D, représentant les armoiries du roi René. Petite pièce carrée. Au commencement du texte. Le tout dans une bordure de fleurs, animaux et armoiries. In-4 en haut.

Cette page peinte est de bon travail. La conservation est belle.

Miniature d'un aveu du roi René, représentant ce prince et divers autres personnages, des Archives du royaume. Registre intitulé : *Aveux rendus au roi René*. Voir Revue archéologique, 1847, p. 755.

Miniatures d'un aveu du roi René représentant divers ornements, des Archives du royaume, registre intitulé : *Aveux rendus au roi René*. Revue archéologique, 1847, p. 754.

Quinte Curse translate en francois, par Vasque de Lucène

1466 ? pour Charles, duc de Bourgogne, de Lorraine, de Brabant, etc. Manuscrit sur vélin du quinzième siècle. In-fol. maroquin rouge. Bibliothèque impériale, manuscrits, ancien fonds français, n° 6899, ancien n° 886. Ce volume contient :

Miniature représentant Charles le Téméraire, duc de Bourgogne assis, auquel le traducteur, à genoux, offre son livre. Pièce in-4 en haut., cintrée par le haut. Au-dessous, le commencement du texte. Le tout dans une bordure d'ornements avec figures, et l'écusson de France. In-fol. en haut. Au commencement du prologue, recto.

Miniature représentant une femme et un enfant dans un lit; d'autres femmes sont dans la salle. A droite, en dehors sont un cavalier et d'autres personnages. Pièce in-4 carrée, cintrée par le haut. Au-dessous, le commencement du texte. Le tout dans une bordure d'ornements avec animaux et fleurs. In-fol. en haut. Au commencement du texte, recto.

> Ces deux miniatures sont d'un très-bon travail ; elles offrent beaucoup d'intérêt pour des détails de vêtements et d'ameublements. La conservation est belle.
> Van Praet indique ce manuscrit comme ayant fait partie de la bibliothèque de la Gruthuyse, p. 220 ; mais cette désignation est douteuse.

Estampe représentant le jugement de Salomon. Le dais du trône est orné de trois petits écussons, dont celui du milieu est aux trois fleurs de lis de France. Pièce gravée par le graveur de 1466, de l'école allemande. Pl. petit in-4 en haut. Adam Bartsch. V, 6, p. 6.

1467.

Figure de Perrete Guilloquet, fille de Henry Guilloquet, femme de Jean Le Vasseur quartenier de Rouen, sur sa tombe, dans le chapitre des Cordeliers de Rouen. Dessin in-fol. en haut. Gaignières, t. VII, 44. = Dessin grand in-8. Recueil Gaignières, à Oxford, t. IV, f. 100. = Partie d'une pl. in-fol. en haut. Beaunier et Rathier, pl. 197, n° 7. — Mars 16.

Portrait de Jean d'Orléans, duc d'Angoulesme, troisième fils de Louis, duc d'Orléans et de Valentine de Milan, à mi-corps, la tête tournée à gauche, appuyé du bras gauche sur son écusson. Pl. petit in-4 en haut. Thevet, Pourtraits, etc., 1584. A la p. 300, dans le texte. — Avril 30.

Portrait du même, à genoux, vitrail aux Célestins de Paris. Partie d'une pl. in-4 en haut. Millin, Antiquités nationales, t. I, n° III, pl. 19, n° 6.

> Ce portrait fut fait sous François Ier, en 1540, en remplacement de celui du temps, détruit par une explosion de la tour de Billy, arrivée le 19 juillet 1538.

Sceau du même. Partie d'une pl. in-fol. en haut. Trésor de numismatique et de glyptique. Sceaux des grands feudataires de la couronne de France, pl. 7, n° 6.

Portrait de Philippe le Bon, duc de Bourgogne, en buste, vêtu en rouge, tableau du temps appartenant à la famille de Baenst. Miniature in-fol. en haut. Gaignières, t. XI, 28. = Partie d'une pl. in-fol. en haut. Montfaucon, t. III, pl. 49, n° 2. — Juin 15.

1467.
Juin 15.

Portrait en pied du même, dans l'habit de l'ordre de la Toison, institué par lui, sans indication de ce qu'était ce monument. Gaignières, t. XI, 29. = Partie d'une pl. in-fol. en haut. Montfaucon, t. III, pl. 49, n° 3. = Pl. coloriée in-fol. en haut. Willemin, pl. 162.

Portrait du même. Miniature d'une chronique des ducs de Brabant. Pl. in-fol. en haut. Beaunier et Rathier, pl. 176.

Portrait du même. Miniature de la Bibliothèque royale. Pl. in-8 en haut. Al. Lenoir, Musée des monuments français, t. VIII, pl. 255.

Portrait du même. Tableau du temps. Musée de Versailles, n° 2960.

Portrait du même, en buste tourné à gauche, avec une couronne. Pl. in-12 en haut. Au-dessus et au-dessous le nom en latin et en français, en caractères imprimés. Tabourot Icones, etc., feuillet 13.

> L'auteur dit que ce portrait se voyait dans la Chartreuse de Dijon.

Figure du même, armé de toutes pièces, à cheval, d'après un sceau du temps. Partie d'une pl. lithog. et coloriée. In-fol., magno, en larg. Du Sommerard, les Arts au moyen âge, album, 4ᵉ série, pl. 9, n° 5.

Portrait du même. Miniature d'un manuscrit intitulé : Livre de l'ordre du Thoison d'or. Bibliothèque des ducs de Bourgogne, n° 9080. Pl. in-fol. en haut.

Marchal, t. III, à la p. 325, répétée Inventaire, etc., en tête du volume.

1467.
Juin 15.

Portrait du même. D'après le recueil de M. de Vigne. *Page* 129. *L. de V.* In-8 en haut. Pl. lithog. Lucien de Rosny, Histoire de Lille, à la p. 129.

Portrait du même. En haut : xliii. *F. Bouttats, sculp.* Pl. petit in-4 en haut. Tabula chronologica sive Ducum Latharingiæ, etc., à la p. 8.

Portrait du même, tourné à gauche. Pl. in-8 en haut. Mémoires de messire de Commines, 1723, t. IV, à la p. 194.

Portrait du même, en pied, dans une niche placée au milieu d'un portail décoré de deux colonnes et d'ornements. Pl. in-fol. m° en haut. Schrenck, Augustissimorum imperatorum, etc., verissimæ imagines. Au verso, la vie de ce prince dans un cadre d'ornements gravé sur bois.

Portrait du même, d'après un tableau du temps, de Bruxelles. Pl. in-4 en haut. coloriée. Comte de Vieil Castel, pl. 247, texte.

Portrait que l'on a cru être celui de Eudes III, duc de Bourgogne, mais attribué depuis à Philippe le Bon, duc de Bourgogne, sur la porte collatérale de l'église hospitalière du Saint-Esprit de Dijon. Dessin in-fol. en haut. Histoire de la maison du Saint-Esprit de Dijon. Manuscrit de la Bibliothèque de l'Arsenal, p. 20.

Portrait de Philippe le Bon, duc de Bourgogne. Dessin

1467.
Juin 15.

in-4 en haut. Mémoires pour servir à l'histoire des ducs de Bourgogne, J. du Tilliot, manuscrit de la Bibliothèque de l'Arsenal, à la p. 122.

Portrait du même, en buste, tourné à droite, ovale. En bas : *Moncornet*, ex. Estampe in-8 en haut.

Portrait du même, en pied, tourné à gauche. En bas : PHILIPPUS BONUS DUX BURGUND., etc. En haut, à droite : *fol*. 4. Estampe in-4 en haut.

Portrait du même, en buste, tourné à droite. En bas : FILIPPO DUCA DI BORGOGNA. Estampe in-12 en haut.

Portrait du même, en buste, tourné à droite. En bas : PHILIPPUS DICTUS BONUS DUX BURGUNDIÆ, etc. *P. de Jode exc*. Estampe petit in-4 en haut.

Sceau de Philippe le Bon, duc de Bourgogne, de 1454. Dessin in-4 en haut. Mémoires pour servir à l'histoire des ducs de Bourgogne. J. du Tilliot, manuscrit de la Bibliothèque de l'Arsenal, à la p. 122.

Onze sceaux et six contre-sceaux du même. Petites pl. Wree, Sigilla comitum Flandriæ, p. 74, 75, 76, 77, 78, 80, 85, 86, 87, 91. Dans le texte.

Sceau secret du même. Partie d'une pl. in-fol. en haut. Wree, la Généalogie des comtes de Flandre, p. 151, *a*, texte 149.

Sceau du même. Partie d'une pl. in-fol. en haut. Calmet, Histoire de Lorraine, t. II, pl. 10, n° 69.

Sceau du même. Partie d'une pl. in-4 en haut. (de Migien). Recueil des sceaux du moyen âge, pl. 5, n° 4.

Trois sceaux du même. Partie d'une pl. in-fol. en haut. Trésor de numismatique et de glyptique. Sceaux des grands feudataires de la couronne de France, pl. 15, n°⁸ 3 à 5.

1467.
Juin 15.

Monnaie de Philippe le Bon, duc de Bourgogne, comte de Flandre. Petite pl. grav. sur bois. Ordonnance, etc. Anvers, 1653, feuillet A, 7.

Deux monnaies du même. Petite pl. grav. sur bois. Idem, feuillet D, 6.

Trois monnaies du même. Petites pl. grav. sur bois. Idem, feuillets P, 4, P. 5.

Deux monnaies du même. Petites pl. grav. sur bois. Idem, feuillet P, 7.

Monnaie du même. Petite pl. grav. sur bois. Idem, feuillet Q, 1.

Monnaie du même. Petite pl. grav. sur bois. Idem, feuillet Q, 2.

Monnaie du même. Petite pl. grav. sur bois. Idem, feuillet Q, 3.

Monnaie du même. Petite pl. grav. sur bois. Idem, feuillet Q, 6.

Deux monnaies du même. Partie d'une pl. in-4 en haut. (de Migien). Recueil des sceaux du moyen âge, pl. 1*, n°⁸ 7, 9.

Monnaie du même. Partie d'une pl. in-4 en haut. Idem, pl. 1**, n° 9.

1467.
Juin 15.

Cinquante monnaies du même. Quatre pl. et partie de deux autres in-4 en haut. Tobiesen Duby, Monnaies des barons, pl. 53, nos 2 à 10; pl. 54, nos 1 à 10; pl. 55, nos 1 à 10; pl. 56, nos 1 à 10; pl. 57, nos 1 à 10; pl. 58, n° 1.

Quatre monnaies du même. Partie d'une pl. in-4 en haut. Idem, pl. 81, nos 6 à 9.

Trois monnaies du même. Partie d'une pl. in-4 en haut. Idem, Supplément, pl. 6, nos 10 à 12.

Trois monnaies du même. Partie d'une pl. in-fol. en haut. Trésor de numismatique et de glyptique. Histoire par les monuments de l'art monétaire chez les modernes, pl. 19, nos 1, 2, 3.

Trois monnaies du même. Partie de deux pl. in-fol. en haut. Idem, pl. 20, nos 13, 14; pl. 21; n° 4.

Quatre monnaies du même. Partie de deux pl. in-8 en haut., lithog. Den Duyts, nos 81 à 84; pl. 11, nos 76 à 78; pl. 12, n° 79, p. 26, 27.

Treize monnaies du même. Partie de deux pl. et pl. in-8 en haut., lithog. Idem, nos 195 à 207; pl. x, nos 58-61 à 63; pl. xi, nos 64 à 68; pl. xii, nos 69 à 71, p. 71 à 73.

Deux monnaies du même. Partie d'une pl. in-8 en haut., lithog. Idem, nos 294, 295; pl. E, nos 24, 25, p. 111, 112.

Deux monnaies de Philippe le Bon, duc de Bourgogne, comte de Hainaut. Partie d'une pl. in-4 en haut. et petite pl. Chalon, Recherches sur les monnaies des

comtes de Hainaut. Suppléments, pl. 3, n° 20, et dans le texte, p. XLVIII.

1467.
Juin 15.

Onze monnaies du même. Deux pl. in-4 en haut. Idem, pl. 21, 22, n°ˢ 156 à 166, p. 111.

Vingt-neuf monnaies du même. Partie d'une pl. et deux autres lithog. in-4 en haut. Barthélemy, Essai sur les monnaies des ducs de Bourgogne, pl. 5, n°ˢ 10 à 14; pl. 6, n°ˢ 1 à 11; pl. 7, n°ˢ 1 à 13.

Vingt-sept monnaies du même. Chijs, pl. 15, 16. Supplément, pl. 34.

Monnnaie du même. Partie d'une pl. in-8 en haut. lithog. Revue du Nord. Brun-Lavaine, t. 1, pl. 3, n° 6, p. 23.

Jeton du même. Petite pl. grav. sur bois. De Fontenay, Manuel de l'amateur de jetons, p. 249, dans le texte.

Figure de Jean de Melun, écuyer d'écurie du roi, seigneur de Courtery et du Mesnil, sur sa tombe, dans le chœur des Cordeliers de Sens. Dessin in-fol. en haut. Gaignières, t. VII, 25.

Juin 22.

Tombeau de Guillaume de Vernon, connétable d'Angleterre, fils de Richard de Vernon et de Marguerite, femme du même Guillaume de Vernon, dans l'église collégiale de Vernon, en Normandie. Partie d'une pl. in-fol. en larg. Ducarel, Anglo-Norman antiquities, pl. IX, p. 93. = Partie d'une pl. in-4 en larg. Millin, Antiquités nationales, t. III, n° XXVI, pl. 4, n° 1. = Partie d'une pl. lithog. in-4 en haut. Ducarel, Antiquités anglo-normandes, pl. 30.

Juin 30.

1467.
Juillet 19.
Tombeau de Olivier de Longvi, au costé gauche du grand autel, dans le chœur des Cordeliers de Dôle, en Franche-Comté. Ms. de Paliot à M. le président de Blaisy. Dessin in-4. Recueil Gaignières, à Oxford, t. XIII, f. 103.

Septemb. 20. Tombeau de dame Anthoine ou Anthoinette de Salins, femme de Jacques Bouton, dit de Corberon, conseiller et chambellan du duc de Bourgogne, dans l'abbaye de Morlaise. Pl. in-fol. en haut. grav. sur bois. Palliot, Histoire généalogique des comtes de Chamilly, de la maison de Bouton. A la p. 96, dans le texte.

Octobre 28. Tombe de Enicole de Robecourt, commandeur de la commanderie de Dijon, devant le grand autel, dans le chœur de l'église de la Magdelaine commanderie à Dijon. Dessin in-fol. en haut. Bibliothèque impériale, manuscrits, boîtes de l'ordre du Saint-Esprit, Robecourt.

Octobre. Fragment de verrières données par Louis XI à l'église de Notre-Dame de Saint-Lô, pour récompenser les habitants de la belle conduite qu'ils avaient tenue au mois d'octobre 1467, en repoussant les Bretons, qui avaient fait une irruption en Normandie; représentant des sujets sacrés et le portrait du roi en pied. Pl. lithog. et coloriée in-fol. m° en larg. Du Sommerard, les Arts au moyen âge, atlas, chap. VII, pl. 3.

1467. La Destruction de Troie. Manuscrit sur vélin du quinzième siècle. In-fol. veau marbré. Bibliothèque impériale, manuscrits, ancien fonds français, fonds de Versailles, n° 6897[2]. Ce volume contient :

Un grand nombre de miniatures représentant des faits

relatifs aux récits de l'ouvrage; batailles, faits de guerre et maritimes, combats singuliers, rencontres, scènes d'intérieur, mariages, ensevelissements, etc. Pièces de diverses grandeurs, dans le texte.

1467.

Ces miniatures sont d'un travail très-remarquable et fin. Elles offrent un grand nombre de particularités curieuses pour les vêtements, armures, accessoires, et les arrangements intérieurs. La conservation est très-belle.

D'après une mention portée à la fin du volume, il a été écrit en 1467 par Richart Legmut (?).

Histoire des Thébains et des Troyens, jusqu'à la mort de Turnus; d'après Orose, Ovide et Raoul Lefèvre. Manuscrit sur vélin. In-fol. Bibliothèque impériale. Manuscrit n° 6897; ancien n° 245. Ce volume contient:

Des miniatures, vignettes et initiales qui offrent beaucoup d'intérêt.

Ce beau manuscrit a été exécuté par Richart Legrant, en 1467, pour Louis de Graville, amiral de France, mort en 1516. Il appartint depuis à sa cinquième fille, Anne de Graville; il fait maintenant partie, à la Bibliothèque impériale, du fonds Versailles, ancien n° 261. Paulin Paris, t. II, p. 276.

Stalles de la cathédrale de Rouen, par E. Hyacinthe Langlois. Rouen, 1838. In-8, fig. Cet ouvrage contient:

Les sculptures des stalles de la cathédrale de Rouen, représentant un grand nombre de sujets familiers, moraux, bizarres, historiques et relatifs à diverses professions, etc., sculptés en bois. 13 pl. in-8 en haut. gravé par E. H. Langlois, Polycles Langlois, son fils, et Espérance Langlois, sa fille. Pl. 1 à 13.

Ce volume, publié après la mort d'E. H. Langlois, contient

1467. une notice intéressante sur la vie de cet homme d'une capacité remarquable, mais fort bizarre.

Deux stalles de la cathédrale de Rouen. Partie d'une pl. lithog. in-8 en haut. Texier, Histoire de la peinture sur verre en Limousin, pl. 4, nos 2, 3, p. 48.

Deux miséricordes sculptées des stalles de la cathédrale de Rouen. Pl. in-8 en haut. Séances publiques de la Société libre d'émulation de Rouen, 1827. A la p. 12, nos 9, 48.

1468.

Janvier 1. Almanach sculpté en bois, trouvé au château de Coedic, en Bretagne. Pl. in-4 en larg.

> Cette estampe est jointe à l'explication de ce monument, par Lancelot. Histoire et Mémoires de l'Académie des inscriptions et belles-lettres, histoire, t. IX, p. 233, pl. XIII.

Février 15. Tombe de Denis de Pavilly, de pierre, à gauche du grand autel de l'église paroissiale de Notre-Dame de Pavilly. Dessin in-8. Recueil Gaignières, à Oxford, t. V, f. 155.

Mars 19. Figure de Henry Hurel, seigneur de Grainville sur Fleury et de Cantelou le Bocage, sur sa tombe, dans le chœur de l'église de la paroisse Saint-Lô, à Rouen. Dessin in-fol. en haut. Gaignières, t. VII, 34.

Avril 26. Épitaphe de Lois de Poitiers, évêque de Valence, avec sa figure, en cuivre, contre le mur du costé du chapitre, dans le cloistre des Cordeliers d'Amboise. Dessin in-8. Recueil Gaignières, à Oxford, t. VII, f. 175.

Juillet 3. Jeton du mariage de Charles le Téméraire, duc de

Bourgogne et de Marguerite d'York, sœur d'É- 1468.
douard IV, roi d'Angleterre. Petite pl. grav. sur bois
de Fontenay. Manuel de l'amateur de jetons, p. 104,
dans le texte.

Tombeau de Agnes de Perrigny, femme de Estienne de Septemb. 23.
Mailly, etc., à Saint-Pierre d'Arceaux, paroisse, près
la chapelle de la Vierge. Dessin in-8 en haut., es-
quissé. Bibliothèque impériale, manuscrits, boîtes de
l'ordre du Saint-Esprit, Mailly.

Portrait de Jean B. d'Orléans, comte de Dunois et de Novemb. 24.
Longueville, d'après un tableau à l'huile du temps.
Miniature in-fol. en haut. Gaignières, t. VII, 9. =
Partie d'une pl. in-fol. en haut. Montfaucon, t. III,
pl. 53, n° 1. = Partie d'une pl. in-fol. en haut.
Beaunier et Rathier, pl. 190.

<small>Selon quelques auteurs, il serait mort en l'année 1470.</small>

Portrait du même, à mi-corps, la tête tournée à gau-
che, tenant de la main droite son épée nue. Pl. petit
in-4 en haut. Thevet, Pourtraits, etc., 1584, à la
p. 402, dans le texte.

Portrait du même, en pied, dans une bordure à sujets
et emblèmes. En haut : JOANNES COMES DE DUNOIS.
Pl. in-fol. max° en haut. Vulson de la Colombière,
les Portraits des hommes illustres, etc., au feuillet G.

Portrait du même, en pied. En haut, à droite, ses ar-
moiries. En bas : JOANNES COMES DE DVNOIS. Pl. in-12
en haut. Vulson de la Colombière, les Vies des
hommes illustres, etc., à la p. 71.

1468. Le Recueil des Troiennes, histoires, composé par venerable homme Raoul Lefeure, prebstre chappellain de mon tres redoupte seigneur monseigneur le duc Philippe de Bourgongne, en lan de grace mil quatre cens et soixante quatre. A la fin est une mention portant que ce livre appartient à Perceval de Dreux, qui le fit faire au château de Leure en l'an 68. Manuscrit sur vélin du quinzième siècle. In-fol. vélin. Bibliothèque de l'Arsenal, manuscrits fr., histoire, n° 99. Ce manuscrit contient :

Trois miniatures en camaïeu représentant des sujets relatifs aux récits de l'ouvrage. Pièce in-4 en larg. Au-dessous, le commencement d'une partie du texte. Le tout dans une bordure d'ornements, avec personnages, animaux et armoiries à la première. In-fol.

Quelques miniatures, idem, idem. Petites pièces in-12 en haut. Dans le texte.

> Miniatures de médiocre exécution, qui offrent quelque intérêt pour les armures. La conservation est bonne.

Alexandre. Quinte-Curce, composé par Vasque de Lucène, en 1468, pour Charles-le-Téméraire, duc de Bourgogne. Manuscrit sur vélin du quinzième siècle. In-fol. magno. 3 volumes, maroquin rouge. Bibliothèque impériale, ancien fonds français, manuscrits, n°s 6727 à 6729. Ce manuscrit contient :

Vingt-cinq miniatures in-4 carrées, cintrées par le haut. Au-dessous, le commencement d'une partie du texte. Le tout dans une bordure d'ornements in-fol. en haut. Dans l'une on voit l'auteur à genoux, offrant son livre à Charles de Bourgogne. D'autres miniatures in-12 en haut. Ces peintures représentent des sujets divers, relatifs aux récits de l'ouvrage; combats, scè-

nes de guerre, massacres, supplices, rencontres, scènes d'intérieur et diverses, repas. Dans le texte.

1468

> Ces miniatures, d'un très-beau travail, présentent beaucoup de particularités à observer, relativement aux vêtements, armures, ameublements, usages, etc. La conservation est parfaite, c'est un très-beau manuscrit.
> Ce manuscrit provient de la bibliothèque Béthune. Sans numéro.

Les faictz et gestes Dalexandre le Grand, acompilez de plusieurs liures et adioints aux histoires de Quinte-Curce Rufe, 1463. Manuscrit sur vélin, in-fol. magno, maroquin vert. Bibliothèque impériale. Manuscrits, fonds de Lavallière, n° 8; Catalogue de la vente, n° 4844. Ce volume contient :

Miniature représentant l'auteur à genoux, offrant son livre à Charles le Téméraire, duc de Bourgogne, assis sur une chaire à dais. Divers personnages sont dans la salle. In-4 en larg. au feuillet 1, au recto.

Un grand nombre de miniatures représentant des sujets divers, relatifs aux récits de l'ouvrage; combats, siéges, scènes de guerre et de marine, conférences, scènes d'intérieurs, repas, etc. Pièces de diverses grandeurs, la plus grande partie in-4 en larg. Dans le texte.

> Ces miniatures sont d'un très-beau travail, et la plupart offrent des compositions auxquelles l'on peut donner le nom de tableaux, sous le rapport de la composition, et du faire. On y trouve beaucoup de particularités remarquables relatives aux vêtements, armures, accessoires de tous genres et aux usages. La conservation de ce beau manuscrit est parfaite.
> Une mention à la fin du volume porte que ces livres de Quinte-Curce Rufe des histoires du grand Alexandre de Macé-

1468.
doine ont été translate de latin en françois, au chasteau de Nieppe, l'an 1463. Charles le Téméraire n'ayant succédé à son père qu'en 1467, il faut que le volume n'ait été terminé que depuis cette date. En effet, il est très-probable qu'il fut terminé en 1468.

Annius Cursus Ruffus des faiz du grant Alexandre translate de latin en francois par venerable personne Vasque de Lucene portingalois en lan de grace mil quatre cens soixante huit, en son œuure adrecant a tres hault, tres puissant et tres excellant prince Charles, par la grace de Dieu, duc de Bourgoingne. Manuscrit sur vélin du quinzième siècle. Petit in-fol. veau marbré. Bibliothèque impériale. Manuscrits, supplément français, n° 487. Ce volume contient :

Miniature représentant Charles le Téméraire, duc de Bourgogne, assis, auquel l'auteur, un genou en terre, offre son livre. Pièce petit in-4 en haut., cintrée par le haut. Au-dessous, le commencement du texte. Le tout dans une bordure d'ornements. Pièce petit in-fol. en haut., au feuillet 1 du prologue, recto.

Miniature représentant divers personnages, et dans le ciel Dieu apparaissant. Pièce, idem, idem, au feuillet 1, du texte, recto.

Miniatures représentant des sujets de l'ouvrage; réunions de personnages, scènes de guerre et diverses. Petites pièces en haut. Dans le texte, au commencement. D'autres miniatures qui devaient orner ce volume, n'ont pas été exécutées, et les places sont restées vides.

Miniature, d'un travail médiocre, offrant, principalement

celle de présentation, quelque intérêt pour les vêtements. La conservation est bonne.

1468.

Alexandre et Diogène. Miniature d'un manuscrit de Quinte-Curce, traduction en français de Vasque de Lucene, faite en 1468, pour Charles, duc de Bourgogne. Partie d'une pl. in-fol. magno en larg. coloriée. Catalogue of the manuscriph in the British Museum. Burney manuscriph, n° 169.

Romuleon contenant en brief les faits des Romains, depuis la fondation de Rome jusqu'au tems que la cité fut delivree des Sept Rois, grosse par David Aubert l'an mil cccc LXVIII, par Waurin de Forestel. Manuscrit de l'année 1468 de 45°. Bibliothèque des ducs de Bourgogne, n° 9055. Marchal; t. II, p. 219. Ce volume contient :

Des miniatures diverses.

Le Livre de Jehan Boccace. Des cas des nobles homes et femes, translate de latin en francois, par Laurens de Premierfait. Manuscrit sur vélin du quinzième siècle. In-fol. maroquin rouge. Bibliothèque impériale, manuscrits, ancien fonds français, n° 6879; ancien n° 531. Ce volume contient :

Quelques miniatures représentant des faits relatifs à l'ouvrage. Petites pièces, dans le texte.

Ces miniatures sont de styles différents et peu importantes. Leur conservation est bonne.

D'après une mention portée au dernier feuillet, ce manuscrit fut exécuté pour Jeanne de France, duchesse de Bourbonnois et d'Auvergne, comtesse de Clermont et de Forez, dame de Beaujeu, etc., en 1468. Son chiffre est reproduit dans les vignettes.

1468.
Le Debat de felicité. A haut et puissant et mon tres honnoure et redoupte seigur messire Loys, seigur de la Gruthuyse, etc., par Ch. Foillot, etc.== Lepitre Saint-Bernard de la regle et maniere comment le mesnage d'un bon hostel doit estre prouffitamment gouverne, translatee de latin en francois par Johs. Mielot, prestre indigne, chanoine de l'église Saint-Pierre de Lille en Flandres, — fait en ladite ville, le x de octobre lan de grace mil cccc lxvuj. Manuscrit sur vélin du quinzième siècle. Petit in-fol. maroquin rouge. Bibliothèque impériale, manuscrits, ancien fonds français, n° 7383. Ce volume contient :

Lettre initiale représentant Louis de la Gruthuyse, assis sous un dais, auquel l'auteur, un genou en terre, offre son livre. Au fond, deux autres personnages. Pièce in-16 carrée. En tête du texte. En bas, l'écusson de France recouvrant celui de la Gruthyuse.

<small>Cette miniature, d'un bon travail, offre de l'intérêt pour les vêtements. La conservation est bonne.</small>

Vitre représentant Joannes de Turrecremata, à genoux devant la sainte Vierge, à main droite, près le Jubé, dans l'église des Jacobins d'Angers. Dessin grand in-4. Recueil Gaignières, à Oxford, t. VII, f. 203.

Deux monnaies d'Alphonse V, comte de Roussillon, de la maison de Barcelone-Aragon. Partie d'une pl. in-4 en haut. Poey d'Avant, pl. 14, n°s 4, 5, p. 209.

1469.

Mars 15. Tombeau de Louise de Crequy, fille de Jean de Crequy et de Loise de La Tour, en l'abbaye du Bouchet. Pl. in-4 en haut. Baluze, Histoire généalogique de la maison d'Auvergne, t. I, à la p. 333.

LOUIS XI. 273

Rétablissement du Parlement à Toulouse. Miniature des Annales capitulaires de cette ville. Pl. in-4 en larg. lithog. Histoire générale de Languedoc, par de Vic et Vaissette, édition de du Mège, t. VIII, additions, à la p. 21. = Pl. in-fol. en haut. Mémoires de la Société archéologique du midi de la France. A. de Quatrefages, t. IV, 1840-1841, pl. 5, p. 48.

1469.
Mars.

Chapitre de l'ordre de Saint-Michel, tenu par Louis XI, qui institua cet ordre en 1469. D'après une miniature placée au commencement d'un manuscrit des statuts de cet ordre, fait pour Charles de France, duc de Guyenne, frère de Louis XI. Miniature in-fol. en haut. Gaignières, t. VII, 3. = Pl. in-fol. en haut. Montfaucon, t. III, pl. 61.

Août 1.

> La table du Recueil de Gaignières donnée dans la Bibliothèque historique de Le Long porte, par erreur, l'institution de l'ordre de Saint-Michel à 1439.

Miniature représentant Louis XI sur son trône, entouré de divers personnages, laquelle était placée à la tête d'un volume qui paraît avoir contenu les statuts de l'ordre de Saint-Michel; elle est entourée d'une bordure d'architecture. Au-dessous, est le commencement du texte de l'ouvrage en français, qui continue au verso de ce feuillet isolé. Petit in-fol. en haut. Bibliothèque ambrosienne, à Milan.

> Cette miniature, d'une exécution fine, est bien conservée. On regrettera en la voyant, comme je l'ai fait, la perte du volume dont elle était sans doute le frontispice.

Médaille de Louis XI à l'occasion de la fondation de l'ordre de Saint-Michel. Partie d'une pl. in-fol. en

274 LOUIS XI.

1469. haut. Trésor de numismatique et de glyptique. Médailles françaises, 1ʳ partie, pl. 3, n° 1. = Idem. Partie d'une pl. in-fol. en haut. Idem, pl. 3, n° 4.

> Cette pièce est une restauration faite sans doute au seizième siècle.

Août 1. Monnaie de Louis XI, à l'occasion de la création de l'ordre de Saint-Michel. Partie d'une pl. in-8 en haut. Fillon, Considérations — sur les monnaies de France, pl. 3, n° 1.

Septemb. 25. Figure à genoux de Marguerite de Bretagne, première femme de François II° du nom, duc de Bretagne, vitrail, vis-à-vis de celui qui représente son mari, dans l'église des Cordeliers de Nantes. Dessin colorié in-fol. en haut. Gaignières, t. VII, 64. = Partie d'une pl. in-fol. en larg. Montfaucon, t. III, pl. 66, n° 2.

> Valere Maxime, traduit en français par Symon de Hesdin en lan mil ccc lxxvij. Manuscrit sur vélin du quinzième siècle. In-fol. Trois volumes, basanne rouge. Bibliothèque impériale, manuscrits, ancien fonds français, n° 6911 [2,3,4]. Versailles, 242. Ce manuscrit contient :

Miniature représentant l'auteur à genoux, offrant son livre au roi, sur son trône, entouré de divers personnages. Pièce in-8 en haut. Premier volume, au feuillet 1, recto.

Cinq miniatures représentant des faits relatifs aux récits de l'ouvrage; cérémonie d'église, prestation de serment de chevaliers, réunion de personnages, femme

LOUIS XI. 275

dans son lit et divers personnages, combat. Pièces 1469.
petit in-fol. en haut. Au-dessous, le commencement
d'une partie du texte. Le tout dans une bordure d'or-
nements. In-fol. en haut., dans le texte. Quatre dans
le deuxième volume, et une dans le troisième. Des
lettres peintes et ornementations.

> Ces miniatures sont d'un travail fin et remarquable. Elles
> offrent des détails intéressants relativement aux vêtements,
> ameublements et arrangements intérieurs. La conservation est
> bonne.
> Une mention à la fin du troisième volume porte que ce ma-
> nuscrit a été fait en 1469, à Paris, par J. Ten Eyken.

Boulets en pierre provenant du château construit à Ab-
beville, en 1469, par Charles le Téméraire. Musée de
l'artillerie. De Saulcy, n° 3396.

1470.

Tombeaux de Guillaume de La Tour, seigneur d'Olier- Mars 17.
gues, évêque de Rodez et patriarche d'Antioche,
dans la chapelle du château de Muret-lez-Rodez.
Pl. in-fol. en larg. Baluze, Histoire généalogique de
la maison d'Auvergne, t. I, à la p. 395.

> Il avait cessé d'être évêque de Rodez en 1457.

Figure de Marie de Roye, femme de Pierre d'Orgemont Septemb. 10.
chevalier, seigneur de Montjay et de Chantilly, mort
le 10 mai 1492, gravée sur un marbre, auprès de
son mari, sur leur tombeau, dans la chapelle de la
Vierge des Cordeliers de Senlis. Dessin in-fol. en
haut. Gaignières, t. VII, 76. = Partie d'une pl. in-fol.
en haut. Montfaucon, t. IV, pl. 7, n° 5.

1470. Portrait en pied de la même. Miniature d'une paire d'heures du temps, où elle est représentée avec son mari. Dessin colorié en haut. Gaignières, t. VII, 75. = Partie d'une pl. in-fol. en larg. Montfaucon, t. III, pl. 54, n° 2.

Décemb. 13. Portrait de Jean d'Anjou, duc de Calabre, fils du roi René, à genoux, vitrail de la chapelle de Saint-Bonaventure, à droite du chœur de l'église des Cordeliers d'Angers. Deux dessins coloriés in-fol. en haut. Gaignières, t. XI, t. 20, 21. = Dessin in-fol. en haut. Gaignières, t. XI, 22. = Partie d'une pl. in-fol. en larg. Montfaucon, t. III, p. 63, n° 1.

Cinq monnaies du même. Partie d'une pl. in-4 en haut., lithog. De Saulcy, Recherches sur les monnaies des ducs héréditaires de Lorraine, pl. 11, n°s 12 à 16.

1470. Tombeau de Ferry de Lorraine, II^e du nom, comte de Vaudemont, seigneur de Joinville, et de Jolande d'Anjou, sa femme, morte en 1483, ou bien, suivant d'autres indications, le 21 février 1484; dans le chœur de l'église collégiale de Joinville. Partie d'une pl. in-fol. en haut. Calmet, Histoire de Lorraine, t. III, pl. 4. = Pl. in-4 en larg. Baleicourt, Traité de la maison de Lorraine, à la p. 190.

Tombeau et fondation de Pierre de Vingles, à Saint-Benigne de Quemigny, paroisse, en la chapelle des seigneurs, du costé de l'évangile. Dessin in-8 en larg., esquissé. Bibliothèque impériale, manuscrits, boîtes de l'ordre du Saint-Esprit, Vingles.

Tombe de Blanche Dauberville, abbesse, à l'entrée à

gauche dans le chapitre de l'abbaye de la Trinité de 1470?
Caen, à la première rangée. Dessin grand in-8. Re-
cueil Gaignières, à Oxford, t. V, f. 12.

Plaque servant de signe de reconnaissance aux Anglais,
conforme aux *nobles d'or* frappés à Paris, au nom
de Henri VI, roi d'Angleterre, en plomb. Partie
d'une pl. lithog. In-8 en haut. Rigollot, Monnaies —
des innocents et des fous, pl. 2, n° 3.

Médaille servant de signe de reconnaissance, sur la-
quelle on voit un écu conforme à celui des monnaies
franco-anglaises de Henri VI, en plomb. Partie
d'une pl. lithog. in-8 en haut. Idem, pl. 3, n° 5.

Figure debout de Marguerite de Chambley, fille de
Ferry, seigneur de Chamblay, en Lorraine, femme
de Louis, seigneur de Beauvau, d'après un vitrail,
derrière le grand autel des Cordeliers d'Angers, où
elle est représentée à genoux. Dessin in-fol. en haut.
Gaignières, t. VII, 24. = Partie d'une pl. in-fol. en
larg., où elle est représentée debout. Montfaucon,
t. III, pl. 54, n° 8. = Partie d'une pl. in-fol. en
haut. Beaunier et Rathier, pl. 197, 2.

Figure de Marie du Foullous, dame de Bugnon, femme
de Jean de Melun, seigneur du Courtery, mort le
22 juin 1467, auprès de son mari, sur leur tombe,
dans le chœur des Cordeliers de Sens. Dessin in-fol.
en haut. Gaignières, t. VII, 26.

Figure de Marguerite Dirsonval, femme de Jean Milet,
notaire et secrétaire du roi, mort le 18 décem-
bre 1463, auprès de son mari, sur leur tombe, dans

1470? la nef de l'ancienne église des Blancs-Manteaux, à Paris. Dessin in-fol. en haut. Gaignières, t. VII, 37.
= Partie d'une pl. in-4 en haut. Millin, Antiquités nationales, t. IV, n° XLVII, pl. 4, n° 3.

Le règlement des comptes de la confrérie de la Charité-Dieu et Notre-Dame de Recouvrance, fondée en l'église des Carmes de Rouen en 1466 ; on y voit plusieurs membres de cette confrérie réglant leurs comptes sous la surveillance d'un religieux du couvent des Carmes. Miniature d'un livre de comptes de cette confrérie, appartenant à M. Langlois, de Rouen. Pl. coloriée in-fol. en haut. Willemin, pl. 169.

Le Livre de vita Christi, traduit en français. Manuscrit sur vélin du quinzième siècle. 3 volumes, dont le premier est in-fol. max°, et les deux autres in-fol. magno, maroquin rouge. Bibliothèque impériale, manuscrits, ancien fonds français, n°s 6841, 6842, 6843 ; anciens n°s 280, 498, 418. Ce manuscrit contient :

Un grand nombre de miniatures représentant des sujets de la vie de Jésus-Christ, de diverses grandeurs. Dans le texte chacun des volumes a en tête des armoiries supportées par deux femmes, avec cette légende : LA FIN FERA LE CONTE. Dans le troisième volume, avant le 32° chapitre, on voit le portrait de Louis, bâtard de Bourbon, fils légitimé de Charles I, duc de Bourbon et de Jeanne de Bournau, qui mourut le 19 janvier 1487, et fut enterré dans l'église de Saint-François de Valogne.

Ces miniatures sont d'une belle exécution et offrent des particularités de costumes intéressantes. La conservation est bonne.

Il est probable que ce manuscrit a été exécuté pour Louis, bâtard de Bourbon. 1470?

Histoire de la Passion de N. S. Jesus-Christ. Manuscrit sur vélin du quinzième siècle. Petit in-fol. maroquin rouge. Bibliothèque impériale, manuscrits, ancien fonds français, n° 7300 [3]; Colbert, 1547. Ce volume contient :

Cinq miniatures en camaïeu représentant des faits de la Passion. Pièces de diverses grandeurs, dans le texte.

> Miniatures, d'un travail fin et précis, qui ont de l'intérêt sous le rapport des vêtements. La conservation en est très-bonne.

Traitte allegorique de la justice, par Guillaume, euesque de Tournay, adressé à Charles, duc de Lorraine, de Brabant, de Lembourg et de Luxembourg, conte de Flandres, d'Artois et de Bourgoigne, etc. Manuscrit sur vélin du quinzième siècle. In-fol. magno, maroquin rouge. Bibliothèque impériale, manuscrits, fonds de Saint-Germain des Prés, français, n° 110. Ce volume contient :

Miniature représentant Charles le Téméraire, duc de Bourgogne, assis sur son trône, entouré de divers personnages, auquel l'auteur, un genou en terre, présente son livre, dans une bordure d'architecture. Pièce in-fol. magno en haut. Au feuillet 1, recto, dans le texte.

Six miniatures représentant des sujets divers : mari et femme assis, un malade, homme jouant de la harpe, prince sur son trône, assemblée d'hommes de loi, homme et femme dans un jardin, dans des bordures d'architecture. Pièces in-fol. magno en haut., dans

1470? le texte. Ornements divers, avec cordelières, enroulements, légendes, initiales.

> Ces miniatures sont d'un très-excellent travail, quoique un peu lourdement exécutées dans quelques parties. Elles offrent un grand intérêt pour des détails remarquables de vêtements, ameublements et arrangements intérieurs. La conservation est belle. C'est un fort beau manuscrit.
>
> Guillaume II, Fillatre, fut évêque de Tournay, de 1460 au 22 août 1473.

Doctrinal de Court (ou du temps), composé en prose et en vers, l'an 1466, par Pierre Michault, secrétaire du prince Charles (le Téméraire), depuis duc de Bourgogne. Manuscrit sur parchemin. Petit in-fol. de 150 feuillets. Bibliothèque royale de Munich. Codices Gallici, in-fol., n° 24. Ce manuscrit contient :

Dix-huit miniatures représentant presque toutes des personnages dans des chaires, prêchant ou instruisant quelques auditeurs. Elles sont in-8 en larg., placées dans le texte.

> Ces miniatures, de médiocre exécution, ne sont intéressantes que sous le rapport des costumes du temps du manuscrit. Je n'ai rien vu d'ailleurs de remarquable dans ce volume, dont la conservation est bonne.
>
> L'ouvrage est une allégorie allusive aux vices du siècle et **de la cour**.

La Doctrine du disciple de Sapience, ou la doctrine de Sapience donnée à son disciple. Manuscrit sur parchemin. Petit in-fol. de 130 feuillets. Bibliothèque royale de Munich, Codices gallici, in-fol., n° 28, Ce manuscrit contient :

Trois miniatures représentant l'Annonciation, un moribond, et une prédication dans une église. Ces pièces

LOUIS XI. 281

sont in-12, entourées de bordures d'ornements. Au 1470?
bas de la première, sont des armoiries.

> Ces miniatures ne m'ont paru à remarquer que sous le rapport des costumes du temps où le manuscrit a été fait. Ce volume est d'une bonne conservation.

Le Roman de Lancelot du Lac, translaté du latin en francois, par Robert de Borron. — La Quete de Saint-Graal, etc. Manuscrit sur vélin. In-fol. max° maroquin rouge. Bibliothèque impériale, ancien fonds français, n° 6783; ancien n° 18. Ce volume contient :

Une grande quantité de miniatures représentant des sujets relatifs aux récits de ce roman ; batailles, scènes militaires, combats, siéges, combats en champ clos, entrevues, repas, etc. Pièces de différentes grandeurs. Dans le texte. Beaucoup de places sont restées vides pour d'autres miniatures qui n'ont pas été exécutées.

> Miniatures, de diverses mains, et fort bien exécutées, qui offrent de l'intérêt par un grand nombre de particularités relatives aux vêtements, armures et détails divers. La conservation est médiocre.
> Ce manuscrit a été fait par Michel Gonnot pour la Bibliothèque des comtes de la Marche.

L'Histoire de Cirus, roy de Perse, composee par Xenophon, translatee de grec en latin, par Pogge de Florence, et de latin en françois, par Vasque de Lucene, l'an mil cccc soixante et dix. Manuscrit sur vélin. Petit in-fol. cartonné. Bibliothèque impériale, manuscrits, Supplément français, n° 178. Ce volume contient :

Quelques miniatures en camaïeu représentant des sujets

1470 ?

relatifs à l'ouvrage; réunions de personnages, scène de guerre. Pièces in-8 en larg., dans le texte.

<blockquote>Miniatures d'un travail médiocre, offrant peu d'intérêt. La conservation est médiocre; une des miniatures est entièrement gâtée.</blockquote>

Lettres envoyées par maître Jehan Robertet, secretaire de monseigneur le duc de Bourbon, et par George Chastellain (au service de Philippe le Bon et de Charles le Téméraire, ducs de Bourgogne), à Mons. de Montferrant, gouverneur de monseigneur Jacques de Bourbon, et à Mons. de la Rière, escuier de madame de Bourbon; et reponse de George Chastellain, en prose et en vers. Manuscrit sur parchemin. Petit in-fol. de 54 feuillets. Bibliothèque royale de Munich. Codices gallici, in-fol., n° 15. Ce manuscrit contient :

Seize miniatures représentant diverses scènes ou personnages dont il est question dans l'ouvrage. Elles sont in-8, de diverses formes et placées dans le texte. La première est entourée d'ornements. Une lettre D peinte est au feuillet 41 ; quelques ornements se voient dans ce volume.

<blockquote>Ces miniatures sont curieuses sous le rapport des costumes de femmes de l'époque du manuscrit. J'ai examiné avec soin ce volume, sans y remarquer rien de particulier à indiquer. Le faire des miniatures est ordinaire, et la conservation belle.

Labbe, *Nov. bibl.*, p. 326, n° 1124, cite un ms. de la Bibliothèque du roi sous le titre : Lettres envoyées par M. Jean Robertet, secrétaire de M. le duc de Bourbon, à M. de Montferrand. C'est sans doute cet ouvrage, dont la première rubrique contient presque les mêmes mots.</blockquote>

Sceau de la chapelle de Châteaudun. Petite pl. grav. sur

bois. Mémoires de la Société archéologique de l'Orléanais. P. Mantellier, t. II, p. 181, dans le texte. 1470?

Sceau d'Adolphe de Cleves, seigneur de Ravestain. Partie d'une pl. in-fol. en haut. Wree, la Généalogie des comtes de Flandres, p. 122, *b*, Preuves, 2, p. 348.

Monnaie d'un comte de Rouergue, du nom de Jean, que l'on ne peut pas attribuer avec certitude à l'un des quatre comtes de ce nom. Jean IV fut comte de Rouergue jusqu'en 1470, époque où ce comté fut confisqué et réuni à la couronne. Partie d'une pl. in-4 en haut. Tobiesen Duby, monnoies des barons, pl. 105, n° 2.

Monnaie du roi René le Bon, comme roi de Navarre. Petite pl. gravée sur bois. Revue numismatique, 1840. D. Voillemier, p. 344, dans le texte.

1471.

Figure de Jaques Villiers, seigneur chatelain de l'Isle-Adam, etc., conseiller et chambellan du roi, prevost de Paris, sur son tombeau, en pierre, dans l'église de l'abbaye du Val. Dessin in-fol. en haut. Gaignières, t. VII, 13. = Partie d'une pl. in-fol. en larg. Montfaucon, t. III, pl. 69, n° 4. Avril 25.

Portrait à genoux de Peronnelle Torelle, femme de Jean Berthelot, échevin de Tours, tableau placé au retable de la chapelle de Notre-Dame de Liesse, dans l'église de Notre-Dame de Faugeray, près l'ab- Juin 3.

1471. baye de Cormery, auprès de celui de son mari. Dessin in-fol. en haut. Gaignières, t. VII, 40.

 Voir au 20 septembre de cette année.

Juillet. Monnaie de Gaston IV, comte de Foix, seigneur de Béarn. Partie d'une pl. lithog. in-8 en haut. Revue numismatique, 1841, pl. 14, n° 11, p. 280.

Deux monnaies du même. Partie d'une pl. in-4 en haut. Poey d'Avant, pl. 13, n°s 3, 4, p. 195.

Août. Pierre tumulaire, tombe de Hugo Cancellis, prêtre, dans la cathédrale de Troyes. Partie d'une pl. lithog. in-fol. m° en larg. Du Sommerard, les Arts au moyen âge. Album, 9e série, pl. 14.

 Je ne trouve dans le texte rien de relatif à ce monument. Il n'est pas indiqué dans la description des planches.

Septemb. 20. Portrait à genoux de Jean Berthelot, conseiller et maître de la chambre aux deniers de la reine Marie, bourgeois et échevin de Tours, tableau placé au retable de l'autel de Notre-Dame de Liesse, dans l'église de Notre-Dame de Faugeray, près l'abbaye de Cormery. Dessin colorié in-fol. en haut. Gaignières, t. VII, 39.

 Voir au 3 juin de cette année.

Novemb. 23. Tombeau de Jehan Dauvet, premier président en la court de parlement de Paris, mort le 23 novembre 1471, et Jehane de Boudrac, sa femme, morte le 27 mars 1460, en pierre et en marbre noir, et deux inscriptions dans la chapelle de la Vierge, à droite du chœur, dans l'église paroissiale de Saint-Landry,

à Paris. Trois dessins petit in-fol. en haut. Recueil Gaignières, à la Bibliothèque Mazarine, n°ˢ 5, 6, 7. 1471. Novemb. 23.

Figure de Jehan Dauvet, conseiller du roi, premier président du parlement, sur son tombeau, à Saint-Landry de Paris. Partie d'une pl. in-4 en larg. Millin, Antiquités nationales, t. V, n° LIX, pl. 1, n° 1.

Deux portraits de donateurs, homme et femme, agenouillés devant leurs saints patrons, volets de tryptyques d'un peintre français. Pl. lithogr. et coloriée. In-fol. m° en haut. Du Sommerard, les Arts au moyen âge. Album, 6ᵉ série, pl. 29. 1471.

Sceau et contre-sceau de Henri VI, roi d'Angleterre et de France. Petites pl. grav. sur bois, tirées sur partie d'une feuille in-4. Hautin, fol. 125.

Sceau et petit sceau du même. Partie d'une pl. in-fol. en haut. Trésor de numismatique et de glyptique. Sceaux des rois et reines d'Angleterre, pl. 10, n° 1.

Sceau et contre-sceau du même. Partie d'une pl. in-fol. en haut. Idem. Sceaux des rois et reines de France, pl. 11, n° 3.

Vingt-sept monnaies de Henri VI, roi d'Angleterre et de France, frappées en France. Petites pl. grav. sur bois, tirées sur partie d'une feuille, et cinq feuilles in-4. Hautin, fol. 125, 127, 129, 131, 133, 135.

Quatre monnaies du même. Partie d'une pl. in-fol. en haut. Du Cange, Glossarium, 1678, t. II, 2, p. 629, 630, dans le texte. — Idem, 1733, t. IV, p. 924, n°ˢ 12 à 15.

1471. Six monnaies du même. Partie d'une pl. in-fol. en haut. Du Cange, Glossarium, 1678, t. II, 2, p. 643.

Huit monnaies du même. Partie d'une pl. in-fol. en haut. Du Cange, Glossarium, 1733, t. IV, p. 960, nos 1 à 8.

Trois monnaies du même. Partie d'une pl. in-fol. en haut. Du Molinet, le Cabinet de la Bibliothèque de Sainte-Geneviève, pl. 35, nos 3 à 5.

Quatre monnaies du même. Partie d'une pl. in-4 en haut. Tobiesen Duby, Monnaies des barons, pl. 76, nos 9 à 12.

Trois monnaies du même. Partie d'une pl. in-4 en haut. Ruding, Annals of the coinage of Britain, Rois d'Angleterre, pl. 4, nos 15, 17, 18.

Huit monnaies du même. Partie d'une pl. in-4 en haut. Idem, Supplément, partie 2, pl. 12, nos 1 à 8.

Trois monnaies du même. Partie d'une pl. in-4 en haut. Idem, pl. 13, nos 14 à 16.

Huit monnaies du même. Partie d'une pl. in-4 en haut. Hawkins, Description of the anglo-gallic coins, pl. 3, nos 1 à 8, p. 73, 80.

Méreau du même. Partie d'une pl. in-fol. en haut. Trésor de numismatique et de glyptique, Histoire par les monuments de l'art monétaire chez les modernes, pl. 23, n° 4.

Monnaie du même. Partie d'une pl. in-4 en haut. Conbrouse, t. III, pl. 60.

Monnaie du même. Pl. in-4 en haut. Idem, t. III, pl. 61.

1471.

Monnaie du même. Partie d'une pl. in-4 en haut. Idem, t. III, pl. 64, n° 4.

> Le catalogue à la fin du volume fait confusion pour les pièces de cette planche.

Vingt-deux monnaies du même. Parties de deux pl. et pl. in-8 en haut. Berry, Études, etc., pl. 40, n°s 8 à 12; pl. 41, n°s 1 à 12; pl. 42, n°s 1 à 5, t. II, p. 205 à 217.

Neuf monnaies que l'on peut attribuer à Henri IV, V ou VI, rois d'Angleterre, frappées en France. Partie d'une pl. in-4 en haut. Hawkins, Description of the anglo-gallic coins, pl. 3, n°s 1 à 9, p. 80-88.

> La Somme rural, par Jehan Bouteillier, fait par le commandement de monseigneur de Gruthuse, par Jehan Paradis, son indigne escriuain, lan de grace mil cccc soixante et onze. Manuscrit sur vélin du quinzième siècle. In-fol. Deux volumes maroquin rouge. Bibliothèque impériale, manuscrits, ancien fonds français, supplément, n°s 6857, 6858. Cet ouvrage contient :

Miniature représentant le seigneur de la Gruthuise assis, auquel l'auteur, un genou en terre, offre son ouvrage; de nombreux personnages sont dans la salle. Pièce in-4 en haut., cintrée par le haut. Au-dessous, le commencement du texte. Le tout dans une bordure d'ornements, avec figures, animaux, et les armes de France recouvrant celles de Gruthuise. In-fol. en haut. Au commencement du volume I, feuillet 4, verso.

1471. Miniatures représentant un arbre, sur les branches duquel sont divers personnages. En bas, deux lits dans chacun desquels est un personnage couché; fond de paysage. Pièce in-4 en haut. Au-dessous, le commencement du texte. Le tout dans une bordure d'ornements, avec figures, la bombarde et les armes de France recouvrant celles de la Gruthuise. In-fol. en haut. Au commencement du volume second, feuillet 4, recto.

Miniature représentant un sujet semblable. Pièce idem. Au-dessous, le commencement du texte. Le tout dans une bordure d'ornements avec figures, animaux et la bombarde. In-fol. en haut., dans le volume second, feuillet 15, verso.

> Ces trois miniatures sont d'un très-bon travail; elles offrent de l'intérêt pour les vêtements. La conservation est belle. C'est un manuscrit fort remarquable.
> Ce manuscrit a appartenu à Louis de Bruges, seigneur de la Gruthuyse. Van Praet, p. 133.

Le Livre des cautelles de guerre, par Jules Frontin, traduit par Jean de Rouvroy. Manuscrit de l'année 1471, de 30°. Bibliothèque des ducs de Bourgogne, n° 10475. Marchal, t. II, p. 228, 346. Ce volume contient :

Des miniatures diverses.

Chronique d'Enguerrand de Monstrelet, depuis 1444 jusqu'en 1471. Manuscrit sur vélin du quinzième siècle. In-fol. maximo. Bibliothèque impériale, manuscrits, ancien fonds français, n° 6762, ancien n° 249. Ce volume contient :

Une miniature représentant une ville assiégée.

Ce manuscrit faisait partie de la Bibliothèque de Louis de Bruges, seigneur de la Gruthuyse.

Voir : Van Praet, p. 249. — Paulin Paris, t. I, p. 99.

Je n'ai pas eu communication de ce manuscrit.

1471.

1472.

Grouppe de statues coloriées représentant l'histoire de saint Firmin, faisant partie des sculptures du tombeau de Ferry (Frédéric) de Beauvoir, évêque d'Amiens, mort le 28 février 1472, dans la cathédrale d'Amiens. Pl. in-8 en haut., lithog. Mémoires de la Société des antiquaires de Picardie, t. III, p. 443; Atlas, pl. 35, n° 88. = Partie d'une pl. in-8 en haut., lithog. Idem, t. III, p. 452; Atlas, pl. 38, n° 93. = Partie d'une pl. lith. in-fol. en larg. Taylor, etc. Voyages pittoresques et romantiques dans l'ancienne France. Picardie. 1 vol. n° 41.

Février 28.

Tombe de Guillermus Chartier, en cuivre jaune, au milieu de l'entrée du chœur de l'église de Notre-Dame de Paris. Dessin grand in-8. Recueil Gaignières, à Oxford, t. IX, f. 60. = Pl. In-fol. en haut. Tombes éparses dans la cathédrale de Paris, p. 152. = Pl. in-fol, en haut. (Charpentier). Description — de l'église métropolitaine de Paris, p. 152.

Mars 1.

Statue couchée de Charles d'Anjou I du nom, comte du Maine, dans l'église cathédrale du Mans. Moulage en plâtre. Musée de Versailles, n° 1288.

Avril 10.

D'autres indications fixent sa mort au mois de mai 1473.

Portrait à mi-corps de Charles de France, fils de Charles VII, frère de Louis XI, duc de Berry et en-

Mai 12.

1472.
Mai 12.

suite duc de Normandie, d'après Montfaucon et l'ouvrage de Gilles de Berry. Partie d'une pl. in-fol. en haut. Beaunier et Rathier, pl. 190, n° 3; Montfaucon, t. III, pl. 57, n 6.

> Beaunier et Rathier le nomment dans le texte : Roueil, duc de Normandie, trompés par le cri de guerre inscrit au-dessus de sa tête : *A. Rouul, au vaillant Duc.*

Sceau et contre-sceau du même. Partie d'une pl. in-fol. en haut. Trésor de numismatique et de glyptique. Sceaux des grands feudataires de la couronne de France, pl. 23, n° 6.

Deux monnaies du même. Partie d'une pl. in-4 en haut. Venuti, Dissertations sur les anciens monuments de la ville de Bordeaux, nos 38, 39.

Huit monnaies et une médaille du même. Partie de deux pl. in-4 en haut. Tobiesen Duby, Monnoies des barons, pl. 38, nos 10 à 12; pl. 39, nos 1 à 6.

Monnaie du même. Partie d'une pl. in-4 en haut. Tobiesen Duby, Monnoies des barons, supplement, pl. 3, n° 10.

Monnaie du même. Partie d'une pl. in-fol. en haut. Trésor de numismatique et de glyptique. Histoire par les monuments de l'art monétaire chez les modernes, pl. 16, n° 8.

Monnaie du même. Partie d'une pl. lithog. in-8 en haut. Revue numismatique, 1843. Anatole Barthélemy, pl. 4, n° 5, p. 46.

Monnaie du même. Partie d'une pl. in-4 en haut. Poey d'Avant, pl. 12, n° 11, p. 189.

Portrait de Guillaume Juvenel des Ursins, chancelier de France en 1445, destitué en 1461 et rétabli en 1465, à mi-corps, les mains jointes, sans désignation d'où ce monument est tiré. Miniature in-fol. en haut. Gaignières, t. VII, 27. = Partie d'une pl. in-fol. en larg. Montfaucon, t. III, p. 67, n 2. = Pl. in-fol. en haut. Beaunier et Rathier, pl. 200.

1472.
Juin 23.

Figure du même, sur sa tombe, dans une chapelle de l'église de Notre-Dame de Paris. Dessin in-fol. en haut. Gaignières, t. VII, 28. = Partie d'une pl. in-fol. en larg. Montfaucon, t. III, pl. 67, n° 3.

Portrait du même, en buste, tourné à droite. Tableau d'un peintre inconnu de l'école française. Musée du Louvre, tableaux, école française, n° 652.

Tombeau de Guillaume Juvenal des Ursins, en cuivre, sous le marchepied de l'autel, à gauche, dans la chapelle des Ursins, à droite du chœur de l'église de Notre-Dame de Paris. Dessin in-fol. en haut. Bibliothèque royale, manuscrits, boîtes de l'ordre du Saint-Esprit, Juvenal.

Attribution douteuse.

Bannière ou étendard pris sur les Bourguignons, en 1472, par Jeanne Laisné, dite Fourquet, vulgairement appelée Jeanne Hachette, conservé aux Archives de la ville de Beauvais. Pl. coloriée in-fol. en larg. Willemin, pl. 177.

Juin.

Mereaux en plomb, représentant Jeanne Laisné, connue sous le nom de Jeanne Hachette, qui contribua à la défense de la ville de Beauvais, assiégée par les

Juillet 22.

1472.
Juillet 22.
Bourguignons, et prit un étendard des mains d'un des ennemis. Petite pl. grav. sur bois. Revue numismatique, 1845. J. Rouvier, p. 309, dans le texte.

Juillet 25. Figure de Charles d'Artois, comte d'Eu, pair de France, fils de Philipes d'Artois, comte d'Eu, connétable de France, en marbre blanc, sur son tombeau de marbre noir, dans le chœur de l'église de Saint-Laurent du château d'Eu. Dessin in-fol. en haut. Gaignières, t. VII, 6. = Partie d'une pl. in-fol. en larg. Montfaucon, t. III, pl. 63, n° 4.

Tombeau de Charles d'Artois, comte d'Eu et de Jeanne de Saveuse, sa première femme, de marbre noir, les figures de marbre blanc peintes, à main droite du grand autel, dans le chœur de l'église de l'abbaye d'Eu. Deux dessins gr. in-4 et in-fol. Recueil Gaignières, à Oxford, t. I, f. 64, 65.

Jeanne de Saveuse mourut le 2 janvier 1448.

Septembre 7. Tombeau de Jeanne de Vienne, femme de Jean de Longwy, mort le 22 janvier 1462, à côté de son mari, dans la chapelle du château de Pagny. Pl. lithog. in-4 en haut. Baudot, Description de la chapelle de l'ancien château de Pagny, pl. à la p. 47.

Décemb. 17. Figure d'Isabel de Portugal, troisième femme de Philipes le Bon, duc de Bourgogne, sur une lame de cuivre, contre le mur, dans le cloître de la Chartreuse de Montregnault, près Noyon. Deux dessins in-8 et in-fol. en haut. Gaignières, t. XI, 30, 31. = Partie d'une pl. in-fol. Montfaucon, t. III, pl. 49, n° 4.

Portrait de la même. Tableau au château de Bussy, co- 1472.
pie par M. Raverat. Musée de Versailles, n° 3920. Déc. 17.

Sceau de la même. Partie d'une pl. in-fol. en haut.
Wree, la Généalogie des comtes de Flandres, p. 125, *a;*
Preuves, 2, p. 379.

Sceau de la même. Partie d'une pl. in-fol. en haut.
Trésor de numismatique et de glyptique. Sceaux des
grands feudataires de la couronne de France, pl. 15,
n° 6.

Le Parlement de Charles le Téméraire, duc de Bourgo- 1472.
gne, sans indication de ce qu'était ce monument.
Miniature grand in-fol. en larg. Gaignières, t. XI,
38, 39.

Séance du parlement de Charles le Téméraire, duc de
Bourgogne. Tableau du temps du cabinet de M. le
maréchal duc d'Estrées. Pl. in-fol. en larg. Montfau-
con, t. III, pl. 65.

Assemblée du parlement de Bourgogne tenue par
Charles le Téméraire. Tableau du temps sur bois,
provenant de M. de Gaignières et du cabinet du duc
d'Estrées. Musée de Versailles, n° 2977.

> La Création du monde, la Passion de nostre Sauveur, sa
> resurection et glorieuse ascension. A la fin : Fait escript
> et accōply par moi Jaques Richer, p̄bre indique le lundi
> xxıj° jour de feurier lan mil quatre cens soixante et
> douze. Manuscrit sur papier du quinzième siècle. In-fol.
> veau marbré. Bibliothèque impériale, manuscrits, ancien
> fonds français, n° 7206 [2]. Ce volume contient :

miniature divisée en quatre compartiments représen-

1472.　tant des sujets de la création. Pièce in-fol. en haut., feuillet avant le commencement du texte, verso.

Miniature représentant des armoiries et Savoie, soutenues par deux ours. Petite pièce au commencement du texte.

Deux miniatures représentant des sujets du Nouveau Testament. Petites pièces en haut., dans le texte.

> Ces miniatures, d'un travail médiocre, offrent peu d'intérêt. La conservation est bonne.

Bernardini Sermones. Manuscrits sur vélin du quinzième siècle. In-fol. cartonné. Bibliothèque impériale, manuscrits, ancien fonds latin, n° 3298. Ce volume contient :

Miniature représentant un saint personnage prêchant devant quelques auditeurs. Il a près de lui trois mitres. Pièce in-16 en haut., cintrée par le haut, entourée de bordures d'ornements. Au feuillet 1, recto, en tête du texte.

> Miniature, d'un travail ordinaire, qui a quelque intérêt pour les vêtements.
> Une mention à la fin du volume porte qu'il est de l'an 1472.

Armoiries données par René, roi de Sicile, duc d'Anjou, etc., à Nodon Bardelini, d'après le titre original. Comte de Quatrebarbes, OEuvres complètes du roi René, t. 1, p. cxxvii, dans le texte.

Sceau de la ville de Paris. Partie d'une pl. in-fol. en haut. Calliat, Hôtel de ville de Paris, à la fin de la 1^{re} partie. = Partie d'une pl. in-fol. en haut. Le Roux de Lincy, Histoire de l'hôtel de ville de Paris, à la p. 148.

Sceaux et contre-sceaux de Jehan, duc d'Alençon, comte du Perche, à une donation faite à son oncle Pierre, bastard d'Alençon, en janvier 1422, et à un reçu de 1472. Deux dessins de la grandeur des originaux. Bibliothèque impériale, manuscrits, boîtes de l'ordre du Saint-Esprit, Alençon.

1472.

> Jean V ou II le Bon, duc d'Alençon et du Perche, succéda, en 1415, à son père, Jean IV ou I le Sage, tué à la bataille d'Agincourt.
>
> Par suite de cabales contre l'État, il fut arrêté par ordre de Charles VII, en 1456, et sous Louis XI, en 1472. Deux fois condamné à mort, il fut gracié, puis emprisonné et mis en liberté. Il mourut peu après 1476.

Monnaie de Charles de Gaucourt, seigneur de ce lieu d'Argicourt, etc., sous le règne de Louis XI. Partie d'une pl. in-4 en haut., Tobiesen Duby, Pièces obsidionales. — Récréations numismatiques, pl. 3, n° 10.

Représention de l'ordre du Croissant, institué en 1448, par le roi René d'Anjou, aux vitraux de la chapelle de Saint-Bonaventure, dans l'église des Cordeliers d'Angers. Partie d'une pl. in-4 en larg. Mémoires de la Société archéologique du midi de la France, t. III, 1836-1837, pl. 2, n° 3, p. 251.

1472?

Sceau de Jean, comte de Nassau, seigneur de Commercy, mort postérieurement à 1470. Partie d'une pl. in-8 en haut., lithog. Dumont, Histoire — de Commercy, t. I, à la p. 273.

> La planche porte par erreur 285.

1473.

Janvier 18. Tombe de Simon Gouge, devant la chaire, à droite, dans le milieu de la nef de l'église de Saint-André des Arts de Paris. Dessin grand in-8. Recueil Gaignières, à Oxford, t. X, f. 25.

Février 14. Tombe de Jean de Mailly, évêque et comte de Noyon, pair de France, en cuivre, à la première rangée, devant le grand autel de l'église cathédrale de Notre-Dame de Noyon. Dessin in-fol. en haut. Bibliothèque impériale, manuscrits, boîtes de l'ordre du Saint-Esprit, Mailly.

Février 19. Tombe de Simon de Saux, abbé de l'abbaye de Beze-en-Bourgogne, devant le grand autel, du costé de l'épistre, dans le chœur de l'église de l'abbaye de Bese-en-Bourgogne. Dessin in-fol. en haut. Bibliothèque impériale, manuscrits, boîtes de l'ordre du Saint-Esprit, Saux.

Mars 12. Portrait en pied d'Adam de Cambray, premier président au parlement de Paris, d'après un tableau sur bois aux Chartreux de Paris. Miniature in-fol. en haut. Gaignières, t. VII, 31.

Juin 5. Douze monnaies de Jacques II, roi de Chypre, de Jérusalem et d'Arménie. Partie d'une pl. in-4 en haut. De Saulcy, Numismatique des croisades, pl. 12, n°s 3 à 14, p. 110, 111.

Juillet 14. Portrait en pied de Jean Juvenel des Ursins, archevêque de Rheims, d'après une miniature de l'Histoire manuscrite de Charles VII composée par lui. Miniature in-fol. en haut. Gaignières, t. VII, 29.

Tombe de Eustace Milet, conseiller au parlement, pro- 1473.
che le mur, à droite, dans la nef de l'église des Juillet 26.
Blancs-Manteaux. Dessin in-fol. en haut. Bibliothè-
que impériale, manuscrits, boîtes de l'ordre du
Saint-Esprit, Milet.

Tombe de Jehan Thaere, natif de Paris, religieux, à Août 11.
........ Dessin in-8 en haut., esquissé. Bibliothèque
impériale, manuscrits, boîtes de l'ordre du Saint-
Esprit, Thaere.

Tombeau des ducs de Lorraine, Jean I et Nicolas d'An- Août 12.
jou, dans l'église collégiale de Saint-Georges de
Nancy. Pl. lithog. in-8 en larg. Bulletin de la Société
d'archéologie lorraine. Henri Lepage, t. I, bulletin 3,
pl. 3, p. 186.

> Nicolas d'Anjou mourut le 12 août 1473. D'autres indica-
> tions placent sa mort au 24 juillet de la même année.
>
> Jean I, duc de Lorraine, mourut à Paris, entre le mois
> d'août 1390 et le mois de mars 1391. Voir à l'année 1391.

Sceau et contre-sceau de Nicolas d'Anjou, duc de Lor-
raine. Partie d'une pl. in-fol. en haut. Wree, la Gé-
néalogie des comtes de Flandre, p. 108, *b*; Preuves, 2,
p. 247.

Tombe de frère Elian de Lantanne, abbé de l'abbaye Août 29.
de Beze, contre la muraille, du costé de l'évangile,
devant le grand autel, dans le chœur de l'église de
l'abbaye de Beze, en Bourgogne. Dessin in-fol. en
haut. Bibliothèque impériale, manuscrits, boîtes de
l'ordre du Saint-Esprit, Lantanne.

Figure de Jaqueline de la Fontaine, première femme de Septemb. 3.

1473.
Septemb. 3.

Mathieu des Champs, escuyer, seigneur du Retz, conseiller de ville, mort le 21 juin 1491, auprès de son mari et de sa seconde femme, sur leur tombe, devant la chapelle de la Vierge, dans la paroisse de Saint-Éloy de Rouen. Dessin in-fol. en haut. Gaignières, t. VII, 88.

1473.

Figure de Helene de Melun, fille de Jean de Melun, seigneur d'Antoing et d'Epinoy, vicomte de Gand, seconde femme de Charles d'Artois, comte d'Eu, pair de France, en marbre blanc, sur son tombeau de marbre noir, à gauche du grand autel de l'église de l'abbaye de Saint-Antoine des Champs, à Paris. Dessin in-fol. en haut. Gaignières, t. VII, 8. = Dessin grand in-8. Recueil Gaignières, à Oxford, t. I, f. 66. = Partie d'une pl. in-fol. en larg. Montfaucon, t. III, pl. 63, n° 6.

Loix, statuz et ordonnances militaires de Charles (le Téméraire), duc de Bourgogne. Manuscrit sur parchemin. Petit in-fol. de 34 feuillets. Bibliothèque royale de Munich. Codices gallici. In-fol., n° 18. Ce manuscrit contient :

Une miniature sur laquelle est en haut une lettre initiale D figurée, représentant le duc de Bourgogne et deux guerriers cuirassés, dont l'un tient un volume; le surplus du feuillet est rempli par le commencement du texte. Le tout est entouré d'une bordure, dans laquelle sont des armoiries in-fol. en haut., à la tête de l'ouvrage.

Cette miniature est finement exécutée, et le volume que j'ai examiné avec attention est d'une entière conservation.

Histoire universelle, ou Chronique, par Jehan de Courcy. 1473.
Manuscrit sur vélin du quinzième siècle. In-fol. magno.
2 volumes maroquin rouge. Bibliothèque impériale, manuscrits, ancien fonds français, n°ˢ 6739, 6740. Ce manuscrit contient :

Miniature représentant un écusson d'armoiries. In-fol. en haut. En tête du premier volume.

Miniature représentant trois scènes de l'histoire d'Adam et Ève, et la sortie de l'Arche. In-4 en larg. Au-dessous, le commencement du texte. Le tout dans une bordure d'ornements. Au commencement du premier livre, dans le texte.

Miniature représentant une ville en construction. In-8 carrée. Au commencement du second livre, dans le texte.

Deux miniatures représentant là construction d'une ville. In-8 carrée et en larg. Sur la première page, au commencement du troisième livre, dans le texte.

Miniature représentant la construction d'une tour. In-8 en larg. Au commencement du quatrième livre, dans le texte.

Deux miniatures représentant l'une une princesse et deux hommes que l'on assassine; l'autre, un couronnement. In-8 en haut. Sur la même page. Au commencement du cinquième livre, dans le texte.

Miniature représentant une ville près de la mer. On y voit une bataille, des assassinats et beaucoup de personnages. In-4 en larg. Au-dessous, le commencement du texte. Le tout dans une bordure d'ornements,

1473. in-fol. en haut. Au commencement du sixième livre, dans le texte.

> Ces miniatures, d'un travail fin et précieux, offrent des particularités intéressantes sous le rapport des vêtements, édifices et arrangements intérieurs. Leur conservation est très-belle.
> Manuscrit provenant de l'ancienne Bibliothèque de Béthune, sans numéro.
> Cette chronique est celle dite de la Bouquechardière.

Chronique ou histoire universelle (nommée la Bouquechardière), par Jean de Courcy. Manuscrit sur vélin du quinzième siècle. In-fol. maximo. 2 volumes maroquin rouge. Bibliothèque impériale, manuscrits, ancien fonds français, n°[s] 6741, 6742, ancien n° 633. Ce manuscrit contient :

Six miniatures représentant les sujets suivants :

1. Le paradis terrestre.
2. Un combat.
3. Un débarquement.
4. Une tour attaquée par des anges.
5. Un intérieur de chambre avec divers personnages.
6. Autre intérieur représentant une dame et un chevalier à ses pieds.

Pièces in-4 en haut. Au-dessous, le commencement du texte. Le tout dans une bordure d'ornements, avec le canon de la Gruthuyse et armoiries. In-fol. en haut. Ces miniatures sont placées au commencement de chacun des six livres de l'ouvrage, dans le texte.

> Miniatures d'un très-beau travail, qui ont beaucoup d'intérêt sous le rapport des costumes, armures, ameublements, arrangements intérieurs. Leur conservation est belle.
> Ce manuscrit a été exécuté pour Jean de Bruges, seigneur

de la Gruthuyse. Il porte le nom d'un de ses scribes, Jean Paradis de Hesdin. Van Praet l'a décrit, p. 207.

1473.

Figures d'après une miniature d'un des manuscrits nos 6739 à 6742. Pl. in-8 en haut. Comte de Laborde, Athènes, etc., t. I, à la p. 39.

Vue d'Athènes transformée en ville gothique de la Flandre. Miniature de la chronique de Jean de Courcy. Manuscrit du quinzième siècle. Bibliothèque impériale, ancien fonds, nos 6739, 6740, 6741, 6742, et supplément français, n° 2301. Pl. in-8 en haut. Comte de Laborde, Athènes, etc., t. I, à la p. 39.

Voir les deux articles précédents.

Sceau de Charles le Téméraire, duc de Bourgogne, à un traité passé le penultieme septembre 1473, entre ce duc et Georges de Bade, évêque de Metz. Pl. in-8 en haut. lithog. Journal de la Société d'archéologie et du Comité du Musée lorrain, première année, 1852-53, p. 7.

Le Miroir de lame, lequel ung chartreux fist à la requeste dun sien cordial amy. A la fin : Cy fine le Miroir de lame pecheresse. Lequel ung chartreux fist à la requeste dun sien cordial amy. Lequel a este extrait et escyt lan mil iiijc soixante et treze en la ville Dabbe, etc. Manuscrit sur papier. Petit in-fol. veau rouge. Bibliothèque impériale, manuscrits, ancien fonds français, n° 7315. Ce volume contient :

1473?

Dessin colorié représentant un chartreux dans son cabinet. Pièce in-12 en larg. Au commencement du texte. En bas, armoiries.

1473? Dessin colorié représentant un laboureur. Pièce in-12 en larg., au feuillet 3, verso.

> Ces dessins, d'un travail médiocre, offrent quelque intérêt pour les vêtements. La conservation est bonne.
> Ce manuscrit a appartenu à Louis de Bruges, seigneur de la Gruthuyse. Van Praet, p. 116.

Monnaie de Ferdinand, roi d'Aragon et de Sicile, comme comte de Roussillon. Partie d'une pl. in-8 en haut. Revue numismatique, 1844, A. de Longpérier, pl. 6, n° 5, p. 287.

Monnaie du même. Partie d'une pl. in-4 en haut. Poey d'Avant, pl. 14, n° 6, p. 209.

1474.

Mars 5. Tombe de Louyse de Angerville, morte le 5 mars 1474, et de Jacqueline de Rupierre, sa nièce, morte le dernier jour de février 1492; tombe de pierre, représentant une figure seulement, la première en entrant dans la sacristie des religieuses de l'abbaye de la Trinité de Caen. Dessin grand in-8. Recueil Gaignières, à Oxford, t. V, f. 8.

Mars 18. Ecu de Bernard du Rosier, archevêque de Toulouse. Petite pl. lithog. Mémoires de la Société archéologique du midi de la France, t. I, dans le texte, p. 138.

> Suivant d'autres indications, il mourut en janvier 1475.

Avril 5. Tombeau de Louise de la Tremouille, femme de Bertrand, seigneur de La Tour, VII° du nom, comte

d'Auvergne et de Boulogne, mort le 26 septembre 1494, et de son mari, dans l'église de l'abbaye du Bouschet. Pl. in-fol. en larg. Baluze, Histoire généalogique de la maison d'Auvergne, t. I, à la p. 343. *1474. Avril 5.*

Figure d'Estienne Chevalier, conseiller et maître des comptes, trésorier de France, sur sa tombe, dans l'église de Notre-Dame de Melun. Dessin in-fol. en haut. Gaignières, t. VII, 16. = Partie d'une pl. in-fol. en larg. Montfaucon, t. III, pl. 54, n° 10. = Partie d'une pl. in-8 en haut. Recherches sur les sépultures récemment découvertes en l'église de Notre-Dame de Melun, par E. Gresy, Melun, 1845. In-8, fig. *Septembre 4.*

> Sa femme, Catherine Budé, était morte le 24 août 1452. Voir à cette date.

Portrait en pied du même, d'après une miniature dans une paire d'heure qu'il avait fait faire. Miniature in-fol. en haut, Gaignières, t. VII, 15. = Pl. in-fol. en haut. Beaunier et Rathier, pl. 202.

Portrait du même, à genoux devant un saint, vu jusqu'aux genoux, second volet d'un diptyque peint en 1450 pour le chœur de Notre-Dame de Melun. Estampe gravée par François Langot, graveur, né à Melun. In-4. Voir : Recherches sur les sépultures récemment découvertes en l'église de Notre-Dame de Melun, etc., par E. Gresy. Melun, 1845. In-8, fig. = Parties de deux pl. in-8 et in-4 en larg. Idem, idem.

> Ce diptyque est probablement perdu.
> L'autre volet représentait le portrait d'Agnès Sorel en sainte vierge.
> Voir à l'année 1450.

1474.
sept. 30.
Figure de Bertrand de Beauvau Chevalier, baron de Precigny, etc., conseiller et chambellan du roi, président de ses comptes, grand conservateur de son domaine, conseiller, chambellan et grand maître d'hôtel du roi de Sicile, duc d'Anjou, et capitaine du château d'Angers, sur son tombeau, en cuivre, au milieu du chœur des Augustins d'Angers. Dessin in-fol. en haut. Gaignières, t. VII, 20. =Partie d'une pl. in-fol. en larg. Montfaucon, t. III, pl. 69, n° 2.

> La table du Recueil de Gaignières, dans la Bibliothèque hisrique de Le Long, porte l'année 1477.

1474.
Les Lamentations de saint Bernard. — Meditations de saint Augustin. — Misère de la condition humaine, par Lohier, etc. Manuscrit sur vélin. In-fol. maroquin rouge. Bibliothèque impériale, manuscrits, ancien fonds français, n° 7272. Ce volume contient :

Des miniatures représentant des sujets relatifs à l'ouvrage; scènes religieuses, etc. Pièces de diverses grandeurs, dans le texte.

> Ces miniatures sont d'un travail excellent, et de l'exécution la plus fine. Elles offrent beaucoup de particularités intéressantes sous le rapport des vêtements, des arrangements intérieurs et des usages. Quelques-unes de ces peintures sont à noter. Dans l'une, on voit saint Augustin priant au milieu de ses chanoines, et au-dessous une charmante danse aux chansons de cinq jeunes gens et de cinq dames, au feuillet 32. Dans une autre, un homme nu dans un bateau, au feuillet 74. Une troisième représente la Fortune faisant tourner sa roue au-dessus d'un vieillard, qui compte des monnaies, au feuillet 85. La conservation de ce beau manuscrit est parfaite.
> Une mention à la fin du volume porte qu'il a été exécuté par le curé de Crozain, Michel Gonnot, en 1474.

Ce manuscrit provient de Fontainebleau, n° 1033; ancien catalogue, n° 636.

1474.

Les Commentaires de J. César, traduits par Jean Du Chesne, en 1474. Manuscrit sur papier du quinzième siècle. In-fol. maroquin violet. Bibliothèque impériale, manuscrits, ancien fonds français, n° 6909[2]. Ce volume contient :

Miniature, lettre initiale, représentant l'auteur à genoux, offrant son livre à un personnage assis sous un dais. Très-petite pièce, au commencement du texte.

> Cette miniature, d'un travail ordinaire, n'offre que l'intérêt de la figure du traducteur, en admettant que ce soit lui. Les premières pages du volume sont détériorées. La conservation de la miniature est passable.
> Ce manuscrit a fait partie de la Bibliothèque du président de Mesmes, n° 195.

Monnaie de Charles le Téméraire, duc de Bourgogne. Tobiesen Duby, Monnoies des barons, pl. 59, n° 1.

Deux monnaies du même. Partie de deux pl. in-8 en haut., lithog. Den Duyts, n°s 210, 216, pl. 12; n° 74, pl. 13; n° 80, p. 77, 79.

1475.

Tombe de Sanson de Cens, en pierre, à gauche du grand autel, dans l'église de l'abbaye de Chaloché, en Anjou. Dessin in-8. Recueil Gaignières, à Oxford, t. VII, f. 31.

Janvier 4.

Bas-relief représentant l'écusson de France, soutenu par deux anges, avec inscription, placé sur la façade

Mars.

1475.
Mars.
d'une maison dans laquelle le roi Louis avait logé une nuit. Partie d'une pl. in-4 en haut. Mémoires de la Société archéologique du midi de la France, t. III, 1836-1837, pl. 1, n° 2, 247.

> Le roi Louis XI, revenant du Dauphiné, en 1475, ne put entrer dans la ville de Lyon, une arcade du pont du Rhône ayant été rompue par la violence des eaux. Il fut obligé de passer la nuit dans le faubourg de la Guillotière. Le maître de la maison où il logea fit placer sur la façade ce petit monument. L'inscription porte que ce fait eut lieu la veille de Notre-Dame de mars.

Avril 4. Figure de Guillaume Colombel, conseiller du roi, seigneur de Dampmartin les Lagny sur Marne, sur sa tombe, dans le chœur des Célestins de Paris. Dessin in-fol. en haut. Gaignières, t. VII, 32. = Partie d'une pl. in-4 en larg. Millin, Antiquités nationales, t. I, n° III, pl. 24, n° 4.

Octobre 27. Deux monnaies de Guillaume de Châlon, prince d'Orange. Partie de deux pl. lithog. in-8 en haut. Revue numismatique, 1839. E. Cartier, pl. 5 (texte VI par erreur), n° 16; pl. 6, n° 17, p. 121-122.

1475. Monnaie de Charles le Téméraire, duc de Bourgogne. Partie d'une pl. in-4 en haut. Tobiesen Duby, Monnoies des barons, pl. 59, n° 10.

Monnaie du même. Partie d'une pl. in-8 en haut., lithog. Den Duyts, n° 85, pl. 12; n° 80, p. 28.

Monnaie de Jacques III, roi de Chypre, de Jérusalem et d'Arménie. Partie d'une pl. in-4 en haut. de Saulcy, Numismatique des croisades, pl. 12, n° 15, p. 111.

LOUIS XI. 307

La Legende dorée, translate de latin en francois par Jehan 1475?
de Vignay, à la requeste de Jehāne de Bourgōgne, royne
de Frāce. Deux volumes. Manuscrit sur vélin du quin-
zième siècle. In-fol. maroquin brun. Bibliothèque impé-
riale, manuscrits, ancien fonds français, n° 6889 [2] [3];
fonds de Versailles, ancien n° 240. Ce volume contient :

Un grand nombre de miniatures, les unes in-fol. en
haut., divisées en plusieurs compositions; les autres
in-12 en haut., représentant des sujets de l'histoire
sainte et des vies des saints, scènes de diverses na-
tures, premières années de J. C., prières, cérémo-
nies religieuses, prédications, martyres, etc., dans le
texte.

> Ces belles miniatures, d'un travail remarquable, offrent une
> grande quantité de particularités curieuses sur les costumes,
> les ameublements, les usages et les détails d'intérieurs. La
> conservation est belle, sauf en peu d'endroits. C'est un fort
> beau manuscrit.
>
> Il a été exécuté pour Antoine de Chourses, ou Sourches, et
> Catherine, ou Katherine de Coectivy, sa femme. Antoine de
> Chourses mourut en 1484. Depuis, ces volumes ont appartenu
> à l'un des deux cardinaux de Bourbon, oncle et frère utérin
> de Henri IV, et ensuite à ce roi.

La Penitence d'Adam, translate du latin en francois, au
commandement de hault et puissant S. mons. de la Gru-
thuse, conte de Wincestre, etc., par Colard Mansion,
son compere et humble serviteur. Manuscrit sur vélin
du quinzième siècle. Petit in-4 maroquin rouge. Biblio-
thèque impériale, manuscrits, ancien fonds français,
n° 7864. Ce volume contient :

Miniature représentant Adam plongé dans un ruisseau,
et Ève dans un autre, admonestés par un ange. Au
fonds, d'autres scènes du paradis, et Colard Man-

1475? sion offrant son livre à Louis de Bruges, seigneur de la Gruthuyse. Pièce in-12 en haut., en tête du texte.

> Petite peinture de bon travail et intéressante par les détails qu'elle offre. La conservation est belle.

Copie de cette miniature. Petite planche lithog. et coloriée (Van Praet). Notice sur Colard Mansion. A la fin. == Pl. représentant le groupe de cette miniature. Catalogue des livres de lord Spencer, par Dibdin, t. I, p. 284.

> Il existe trois copies modernes de ce manuscrit (Van Praet). Idem.

La Forteresse de la foi. Manuscrit sur vélin du quinzième siècle. In-fol. maximo. 3 volumes maroquin rouge. Bibliothèque impériale, manuscrits, n° 815; fonds de Lavallière, n° 5; catalogue de la vente, n° 815. Ce manuscrit contient :

1er volume.

Miniature représentant la forteresse de la foy, sur la porte de laquelle on lit : *Tour de la foy*. Elle est attaquée par les faux chrétiens. Un pape est dans une fenêtre au-dessus. A d'autres fenêtres et aux créneaux, on voit des personnages défendant la forteresse. Autour et sur le devant, sont beaucoup de personnages implorant, et dans diverses actions. Un paysage orne le fond. In-fol. en haut. Au-dessous, le commencement du texte. Le tout dans une bordure d'ornements, avec figures, armoiries, etc., le canon avec *plus est en vous*. In-fol. maximo en haut. En tête du premier livre, feuillet 1, recto, dans le texte.

Miniature représentant la même forteresse, attaquée 1475? par les hérétiques. On voit un grand nombre de personnages, dans diverses attitudes; fond de paysage. In-fol. en haut. Au-dessous, le commencement du texte. Le tout dans une bordure d'ornements. In-fol. maximo en haut. En tête du second livre, feuillet 78, recto, dans le texte.

2ᵉ volume.

Miniature représentant la même forteresse attaquée par les juifs. Elle est entourée par un grand nombre de personnages dans diverses attitudes; fond de paysage. In-fol. en haut. Au-dessous, le commencement du texte. Le tout dans une bordure d'ornements. In-fol. maximo en haut. En tête du troisième livre, feuillet 25, recto, dans le texte.

3ᵉ volume.

Miniature représentant la même forteresse attaquée par les Sarasins. Elle est entourée par des personnages dans diverses attitudes; fond de paysage. In-fol. en haut. Au-dessous, le commencement du texte. Le tout dans une bordure d'ornements. In-fol. maximo en haut. En tête du quatrième livre, feuillet 272, recto, dans le texte.

Miniature représentant la même forteresse, attaquée par les diables. Elle est entourée de quelques personnages dans diverses attitudes; fonds de paysage. In-fol. en haut. Au-dessous, le commencement du texte. Le tout dans une bordure d'ornements. In-fol.

1475? maximo en haut. En tête du cinquième et dernier livre, feuillet 324, recto, dans le texte.

> Ces miniatures sont d'un très-beau travail, rempli de goût et de sentiment, auquel on ne peut reprocher qu'un peu de froideur dans la disposition des groupes; sans cela ce seraient d'admirables tableaux. On y remarque une grande variété de costumes et bien des particularités curieuses. La conservation de ces cinq peintures est très-belle. C'est un magnifique manuscrit.
> Cette traduction de l'ouvrage de Alphonse de Spina est de Pierre Richart, dit l'Oiselet, prêtre et curé de Marques.
> Ce manuscrit a été fait pour Louis de Bruges, seigneur de la Gruthuyse. Van Praet, p. 123.

Figures d'après des miniatures de ce manuscrit.....

1475. La Cité de Dieu de saint Augustin, traduit en francois par Raoul de Praelles, pour le roi Charles V, en 1375. Manuscrit sur vélin du quinzième siècle. In-fol. maximo maroquin rouge. Bibliothèque impériale, manuscrits, ancien fonds français, n° 6712, ancien n° 67. Ce volume contient :

Miniature représentant l'auteur, Raoul de Praelles, à genoux offrant son livre à un personnage assis dans une chaire avec dais. Plusieurs autres personnages en costumes variés remplissent la salle. Petit in-fol. en haut. Au-dessous est le commencement du texte. Le tout dans une bordure d'ornements. In-fol. maximo en haut. Au feuillet 1, dans le texte.

Dix miniatures représentant des sujets religieux ou mystiques, prédications, réunions nombreuses. Petit in-fol. en haut. Au-dessous est le commencement du texte d'un des livres de l'ouvrage. Le tout dans

une bordure d'ornements. In-fol. maximo en haut. 1475?
Au commencement de chacun des dix livres, dans le
texte.

> Ces miniatures sont d'un travail des plus remarquables, et très-bien composées. Ce sont de véritables tableaux d'un très-bel effet et fort curieux par toutes les particularités relatives aux habillements, monuments et accessoires que l'on y trouve. Les paysages sont également remarquables. La conservation de ces peintures est parfaite. C'est un des beaux manuscrits de la Bibliothèque impériale.
>
> Ce manuscrit a été fait pour Louis de Bruges, seigneur de la Gruthuyse. Van Praet l'a décrit p. 126.

Figure d'après une miniature de ce manuscrit. Pl. lithog. in-4 en haut. Barrois, Bibliothèque protypographique, à la p. 55.

> La Cité de Dieu de saint Augustin, traduit par Raoul de Praelles pour Charles V, en 1375. Manuscrit sur vélin du quinzième siècle. In-fol. 2 volumes maroquin rouge. Bibliothèque impériale, manuscrits, ancien fonds français, n°ˢ 6836, 6837. Ce manuscrit contient :

1ᵉʳ volume.

Miniature représentant l'auteur, à genoux, offrant son livre à Charles V, assis sur une chaise, et derrière lequel sont trois personnages debout. Petite pièce carrée. Au feuillet 1, recto, dans le texte.

Miniature représentant Dieu le père, assis sur un trône, dans une bordure ovale. Aux quatre coins, les quatre évangélistes. Grand in-4 en haut. Au-dessous, le commencement du texte. Le tout dans une bordure

1475 ? d'ornements. In-fol. en haut. Au feuillet 5, recto, dans le texte.

Des miniatures représentant des sujets religieux, mystiques et autres, relatifs à l'ouvrage. Petites pièces dans le texte.

2º volume.

Miniature représentant Jésus-Christ entre la sainte Vierge et saint Joseph. Des petits hommes nus sortent de leurs tombes. Aux coins, les symboles des quatre évangélistes. Grand in-4 en haut. Au-dessous, le commencement du texte. Le tout dans une bordure d'ornements. In-fol. en haut., au feuillet 2, recto, dans le texte.

Des miniatures comme celles du premier volume. Petites pièces, dans le texte.

> Ces miniatures, à remarquer sous le rapport du travail, et principalement les deux grandes, offrent des particularités curieuses pour les vêtements, les usages, les monuments de cette époque. La conservation de ces peintures est belle, sauf pour quelques-unes qui sont gâtées.
>
> Chacun des deux volumes porte une souscription mentionnant qu'il est à remarquer que ce livre est le vrai original présenté par l'auteur au roi Charles V. Cette mention se rapporte à l'ouvrage en lui-même et non pas à cet exemplaire.
>
> Suivant Van Praet (p. 127), ce manuscrit aurait fait partie de la Bibliothèque de Louis de la Gruthuyse. Mais cela est douteux.

Le Livre de vita Christi. = La vengeance de la mort de Jésus-Christ, traduit en francois. Manuscrit sur vélin du quinzième siècle. In-fol. maroquin rouge. Bibliothèque

impériale, manuscrits, ancien fonds français, n° 6844. 1475?
ancien n° 100. Ce volume contient :

Quelques miniatures en camaïeu représentant des sujets de la vie de Jésus-Christ. La première représente le traducteur à genoux présentant son livre à Louis de Bruges, seigneur de la Gruthuyse. Pièces de différentes grandeurs, dans le texte. Elles sont entourées de bordures, où l'on voit des fleurs et des animaux.

> Miniatures d'un très-bon travail, qui offrent quelques particularités de costumes et autres à remarquer. La conservation est belle.
> Ce manuscrit a fait partie de la Bibliothèque de Louis de la Gruthuyse. Van Praet. p. 120.

Dialogues de saint Gregoire, pape, etc. Manuscrit sur vélin du quinzième siècle. Petit in-fol. Bibliothèque impériale, manuscrits, ancien fonds français, n° 7271. Ce volume contient :

Miniature représentant saint Grégoire assis devant un pupitre, dans une vaste église; un prêtre est devant lui. Pièce in-8 en haut., cintrée par le haut. Au-dessous, le commencement du texte. Le tout dans une bordure d'ornements et figures. Petit in-fol. en haut., au feuillet 7, recto.

Quelques miniatures représentant des sujets relatifs à la vie de saint Grégoire. Pièces in-8 en haut. Idem, dans le texte.

> Miniatures d'un excellent travail. On y trouve des détails fort intéressants pour les vêtements, les arrangements intérieurs, etc. La conservation est très-belle.
> Ce beau manuscrit a appartenu à Louis de Bruges, seigneur

1475 ? de la Gruthuyse. Van Praet, p. 124. Il provient de Fontainebleau, n° 1804, ancien catalogue, n° 985.

Le Livre des bonnes mœurs. Manuscrit sur vélin du quinzième siècle. In-fol. maroquin rouge. Bibliothèque impériale, manuscrits, ancien fonds français, n° 7290. Ce volume contient :

Cinq miniatures représentant des sujets religieux relatifs au sujet de l'ouvrage. Pièces de diverses grandeurs, dans le texte.

> Miniatures d'un travail peu remarquable, qui offrent quelque intérêt sous le rapport des costumes. La conservation est bonne.
> Ce manuscrit a fait partie de la Bibliothèque de Louis de Bruges, seigneur de la Gruthuyse. Van Praet, p. 149. Il provient de Fontainebleau, n° 998, ancien catalogue, n° 663.

Traité du peché de Vaulderie. Manuscrit sur vélin du quinzième siècle. In-4 velours rose. Bibliothèque impériale, manuscrits, ancien fonds français, n° 7294. Ce volume contient :

Miniature représentant des hérétiques, alors nommés Vaudois, assemblés dans le lieu où ils tenaient leurs réunions, agenouillés à l'entour d'un bouc. Dans le ciel, des diables et des sorciers. Pièce in-12 en haut., cintrée par le haut. Au-dessous, le commencement du texte. Le tout dans une bordure d'ornements, avec deux médaillons représentant des scènes de l'adoration du bouc.

> Miniature d'un très-bon travail, intéressante pour des détails de vêtements, et fort curieuse à cause des sujets qu'elle représente. La conservation est belle.
> Ce beau manuscrit a appartenu à Louis de Bruges, seigneur de la Gruthuyse. Van Praet, p. 122. Il provient de Fontainebleau, n° 1460 ; ancien catalogue, n° 1193.

Le Secret parlement de l'hōme contēplatif a son ame et de 1475? lame a l'home, par Jean Gerson. — Livre de contemplation, par le même. — Traduction des meditations de saint Bonaventure. — Livre des quatre vertus, traduit de Seneque, par Jean de Courtecuisse. — Moralités de philosophie. — Regles pour bien entendre la messe. Manuscrit sur vélin de la fin du quinzième siècle. In-fol. maroquin rouge. Bibliothèque impériale, manuscrits, ancien fonds français, n° 6850. Ce volume contient :

Miniature représentant un moine, un autre personnage et une femme nue ayant quatre ailes, personnification de l'âme. Pièce in-12 en haut. Au-dessous, le commencement du texte. Le tout dans une bordure d'ornements, avec l'écu de France. In-fol. en haut., au feuillet 1.

Quatre miniatures représentant des sujets relatifs aux textes de ces ouvrages. Pièces in-12 en haut., dans le texte.

> Ces miniatures sont d'une fort bonne exécution, et très-intéressantes sous le rapport des vêtements et des ameublements. La première est surtout remarquable comme charmante composition. La conservation est parfaite.
> Ce manuscrit a été fait pour Louis de Bruges, seigneur de la Gruthuyse, et a été depuis à Blois.

Les Secrets de Aristote seruant a tous princes et nobles hōmes. = Le Miroir de lame, lequel fist et composa un notable religieux de l'ordre des Chartreux pour innoduire tous princes a despser le monde et ses vanitez. Manuscrit sur vélin du quinzième siècle. In-fol. maroquin bleu. Bibliothèque impériale, manuscrits, ancien fonds français, n° 7062. Ce volume contient :

Un prince assis sur une chaire, entouré de quelques

1475? personnages, auquel l'auteur à genoux présente son livre. A droite, le cheval de l'auteur et un autre cavalier; deux varlets et un chien. Miniature in-4 en larg., au haut d'une page entourée d'une bordure d'ornements. Au commencement du premier ouvrage, dans le texte.

Un roi et une reine avec trois autres personnages. A droite, on voit en haut Dieu entouré d'anges donnant un concert; en bas l'enfer. Miniature in-4 en larg., au haut d'une page entourée d'une bordure d'ornements. Au commencement du second ouvrage.

> Ces deux miniatures sont d'un travail très-remarquable, et intéressantes pour les costumes. La conservation est parfaite.
> Ce manuscrit paraît avoir appartenu à Louis de Bruges, seigneur de la Gruthuyse. Van Praet, p. 136.
> Il provient de Fontainebleau, n° 831; ancien catalogue, n° 759.

De la chose de chevalerie en fais darmes, composé par Vegece. — Frontin et plusieurs autres, par Christine de Pisan. Manuscrit sur vélin du quinzième siècle. Petit in-fol. veau marbré. Bibliothèque impériale, manuscrits, ancien fonds français, n° 7076. Ce volume contient:

Miniature représentant un combat de cavalerie. Petit in-4 carrée, cintrée par le haut. Au-dessous, le commencement du texte. Le tout dans une bordure d'ornements, au feuillet 1, recto, dans le texte.

Miniature représentant l'assaut donné à une ville. Idem, au commencement de la seconde partie, recto, dans le texte.

Miniature représentant un prince et une princesse assis, 1475?
entourés de personnages et recevant deux chevaliers.
Idem, au commencement de la troisième partie,
recto, dans le texte.

> Miniatures d'un bon travail; on y trouve quelques détails intéressants pour les vêtements et les armures. La conservation est belle.
> Ce manuscrit a été exécuté pour Louis de Bruges, seigneur de la Gruthuyse. Van Praet, p. 154.
> Il provient de Fontainebleau, n° 652; ancien catalogue, n° 648.

Le Livre du tresor divisé en trois parties, par Jan Du Quesne, de sa main. Manuscrit sur vélin du quinzième siècle. In-fol. maroquin rouge. Bibliothèque impériale, manuscrits, ancien fonds français, n° 6851; ancien n° 294. Ce volume contient :

Miniature représentant, dans un pavillon, l'auteur à genoux, offrant son livre à un personnage debout, probablement Louis de la Gruthuyse, entouré de quatre autres personnages. In-4 carrée. Au-dessous, le commencement du texte. Le tout dans une bordure d'ornements, avec l'attribut du seigneur de la Gruthuyse, et ses armes recouvertes de celles de France. In-fol. en haut., en tête de la première partie.

Miniature représentant une assemblée de nombreux personnages, parmi lesquels est un cardinal. Idem, en tête de la seconde partie.

Miniature représentant une ville et des ouvriers occupés à des travaux de bâtisses. Idem, en tête de la troisième partie.

> Ces trois miniatures sont d'un beau travail; elles offrent de

1475? l'intérêt sous le rapport des vêtements. La conservation est bonne.

Ce manuscrit a été fait pour Louis de Bruges, seigneur de de la Gruthuyse. Van Praet, p. 197.

Les Secrets naturiens, selon les plus grans philozophes, par Jehan Bonnet. Manuscrit sur vélin du quinzième siècle. In-fol. maroquin rouge. Bibliothèque impériale, manuscrits, ancien fonds français, n° 6866; ancien n° 392. Ce volume contient :

Bordure de page peinte avec ornements, oiseaux, fleurs et l'écusson de France. Au feuillet 1, du texte, recto.

Cette peinture est faite avec soin, et beaucoup de goût. La conservation est très-belle.

Ce manuscrit provient de la Bibliothèque de Louis de Bruges, seigneur de la Gruthuyse. Van Praet, n° 38.

Fleurs de toutes vertus, traduit du grec. Manuscrit sur vélin du quinzième siècle. Petit in-fol. maroquin rouge. Bibliothèque impériale, manuscrits, ancien fonds français, n° 7321. Ce volume contient :

Miniature représentant un personnage assis dans son cabinet et lisant. Pièce in-8 carrée. Au commencement du texte. En bas, l'écusson de France.

Cette miniature, d'un travail de quelque finesse, offre de l'intérêt pour le vêtement et des détails d'intérieur. La conservation est belle.

Ce manuscrit a appartenu à Louis de la Gruthuyse. Van Praet, p. 110.

Le Jardin de vertueuse consolation. — Enseignement de divine Sapience, etc. Manuscrit sur vélin du quinzième siècle. In-4 maroquin citron. Bibliothèque impériale, ma-

nuscrits, ancien fonds français, n° 7324. Ce volume contient : 1475?

Trois miniatures représentant des sujets religieux. In-12 en haut., dans le texte.

> Ces miniatures sont finement exécutées ; leurs sujets offrent quelques détails de vêtements qui ont de l'intérêt. La conservation est médiocre.
> Ce manuscrit a appartenu à Louis de Bruges, seigneur de la Gruthuyse. Van Praet, p. 107.

Introductorium Alcabitii, glose de Haly sur le Quadripartète de Ptolémée, traité d'astrologie judiciaire. In-fol. Manuscrit sur vélin, provenant de Louis de la Gruthuyse, de la Bibliothèque du roi, n° 4776. Ce manuscrit contient :

De très-grandes et belles miniatures et treize autres petites. (Van Praet), Recherches sur Louis de Bruges, p. 150.

> Je n'ai pas pu avoir communication de ce manuscrit. L'indication du numéro donnée par Van Praet n'est pas exacte, ou bien il y a eu confusion dans les catalogues.

Lettres et poesies de Jehan Robertet, secrétaire de monseigneur le duc de Bourbon, à monseigneur de Montferrant, gouverneur de monseigneur Jacques de Bourbon. Manuscrit sur vélin du quinzième siècle. Petit in-fol. veau fauve. Bibliothèque impériale, manuscrits, ancien fonds français, n° 7392. Ce volume contient :

Miniature représentant un homme à sa porte recevant une lettre que vient de lui remettre un messager ; un autre homme et une femme sont présents. Pièce in-8 en haut., cintrée par le haut. Au-dessous, le commen-

1475 ? cement du texte. Le tout dans une bordure d'ornements. Petit in-fol. en haut., au feuillet 1, dans le texte.

Deux miniatures représentant divers personnages réunis. Pièces in-8 en haut., cintrées par le haut, dans le texte.

Onze miniatures représentant, avec la douzième qui manque, les douze dames de rhétorique. Pièces in-8 en haut. ou en larg., cintrées par le haut., dans le texte.

> Miniatures d'un très-bon travail; elles offrent des détails intéressants relativement aux vêtements, ameublements et arrangements intérieurs. La conservation est parfaite.
> Ce manuscrit a fait partie de la Bibliothèque de Louis de Bruges, seigneur de la Gruthuyse. Van Praet, p. 170. Les titres ne sont pas d'accord.
> Voir : Notices et extraits des manuscrits de la Bibliothèque du roi, t. V, p. 167.

Figures d'après les miniatures de ce manuscrit. Quatorze planches petit in-4 en haut., gravées par Schaal. — Les douze dames de rhétorique, publiées pour la première fois d'après les manuscrits de la Bibliothèque royale, etc., par Louis Batissier. Moulins, Desrosiers fils, 1838. Petit in-fol. fig.

Le Jouvencel, par Jean de Bueil. Manuscrit sur vélin du quinzième siècle. In-fol. maroquin rouge. Bibliothèque impériale, manuscrits, ancien fonds franscais, n° 6852, ancien n° 66. Ce volume contient :

Neuf miniatures représentant des sujets divers relatifs à l'ouvrage, éducation militaire, combats, scènes de

la vie, mariage, etc. Pièces in-4 en haut., entourées de riches bordures d'ornements, fleurs, fruits, animaux, avec les armes de la Gruthuyse recouvertes de l'écusson de France. In-fol. en haut., dans le texte.

1475?

> Miniatures d'une belle exécution, offrant beaucoup de particularités curieuses d'armures, de costumes, et relatives aux usages. La conservation est très-belle.
> Ce manuscrit a été exécuté pour Louis de Bruges, seigneur de la Gruthuyse. Van Praet, p. 187.

Othea de la droicte cheualerie de la vie humaine. Manuscrit sur vélin du quinzième siècle. Petit in-fol., maroquin rouge. Bibliothèque impériale, manuscrits, ancien fonds français, n° 7399. Ce volume contient :

Miniature représentant un seigneur suivi d'autres personnages, auquel une dame, avec des ailes aux épaules et représentant Othea, déesse de prudence, offre une feuille écrite. Au fond, un paysage. Pièce in-8 carrée. Au-dessous, le commencement du texte. Le tout dans une bordure d'ornements et l'écusson de France. Petit in-fol. en haut., au feuillet 1, recto.

> Cette miniature, d'un travail fin, offre beaucoup d'intérêt sous le rapport des vêtements. La conservation est très-belle.
> Ce manuscrit a appartenu à Louis de Bruges, seigneur de la Gruthuyse. Van Praet, p. 146.

Le Liure de l'instructiō dun jeune prince a se bien gouuernē enuers Dieu et le monde. — Lettre d'un pere à son fils sur le même sujet. Manuscrit sur vélin du quinzième siècle. Petit in-fol., maroquin rouge. Bibliothèque impériale, manuscrits, ancien fonds français, n° 7418. Ce volume contient :

Personnage dans son lit, sur lequel est une couverture

1475 ? fleurdelisée, conversant avec deux personnages debout. Pièce in-12 carrée. Au-dessous, le commencement du texte, avec initiale aux armes de France. Le tout dans une bordure d'ornements. Petit in-fol. en haut., au feuillet 8, recto.

Miniature représentant un prince ayant le collier de la Toison d'or, avec son fils et d'autres personnages. Pièce in-12 en haut. Idem. Au commencement de la lettre, au feuillet 73, recto.

<blockquote>Ces deux miniatures sont d'un très-bon travail; elles offrent beaucoup d'intérêt pour les vêtements et ameublements. La conservation est belle.
Ce manuscrit a appartenu à Louis de Bruges, seigneur de la Gruthuyse. Van Praet, p. 147.</blockquote>

Vision ou songe de quelquun addresse à Charles nouuellement duc de Bourgoigne, pour son instruction. — Lettre d'un prince à son fils. Manuscrit sur vélin du quinzième siècle. Petit in-fol., maroquin rouge. Bibliothèque impériale, manuscrits, ancien fonds français, n° 7419. Ce volume contient :

Miniature représentant un personnage vêtu de noir, assis, et auquel une femme à genoux présente un miroir; autres personnages. Pièce in-12 en haut., cintrée par le haut. Au-dessous, le commencement du texte. Le tout dans une bordure d'ornements, et l'écusson de France. Petit in-fol. en haut. Au commencement du texte.

Miniature représentant un personnage et sa femme parlant à leur fils accompagné d'un autre personnage. Pièce in-12 en haut., cintrée par le haut. Au-dessous, le commencement du texte. Le tout dans une

bordure d'ornements. Au commencement de la lettre, au feuillet 86, recto.

1475?

> Ces deux miniatures, d'un travail fin, offrent de l'intérêt pour les vêtements. La conservation est belle.
>
> Ce manuscrit est relatif au duc de Bourgogne, Philippe le Bon, et à son fils qui lui avait succédé, Charles le Téméraire.
>
> Ce manuscrit a appartenu à Louis de Bruges, seigneur de la Gruthuyse. Van Praet, p. 148.

Phebus, des Deduits de la chasse des betes sauvages et des oiseaux de proie (par Gaston Phœbus, comte de Foix). In-fol. Manuscrit provenant de Louis de la Gruthuyse. Bibliothèque publique de Genève. (Catalogue des mss. de la ville de Genève, par Sennebier, in-8, p. 425, n° 169.) Ce manuscrit contient :

De très-belles miniatures (Van Praet), Recherches sur Louis de Bruges, p. 152.

Les XV livres des métamorphoses d'Ovide, traduits en francois. Manuscrit sur vélin du quinzième siècle. In-fol. magno, maroquin rouge. Bibliothèque impériale, manuscrits, ancien fonds français, n° 6803; ancien n° 83. Ce volume contient :

Un grand nombre de miniatures, représentant des sujets divers, relatifs à l'ouvrage, batailles, combats, scènes maritimes, sujets d'intérieurs, repas, etc. Quinze de ces pièces in-4 en haut. sont placées dans le texte, au commencement de chacun des livres; les autres in-12 en haut. sont aussi dans le texte. De nombreuses lettres peintes et de riches bordures décorent ce manuscrit.

> Ces miniatures, d'un beau travail, présentent beaucoup de particularités à remarquer sur les vêtements, armures, ameu-

1475? blements, détails d'intérieurs, etc. La conservation est très-belle. C'est un beau manuscrit.

Il provient très-probablement de la bibliothèque de Louis de Bruges, seigneur de la Gruthuyse. Van Praet, p. 155.

Le Livre des quatre dames, en vers. Manuscrit sur vélin du quinzième siècle. In-4, maroquin rouge. Bibliothèque impériale, manuscrits, ancien fonds français, n° 8011. Ce volume contient :

Miniature représentant un astre flamboyant, dans le milieu duquel est la lettre S. Pièce in-4 en haut., feuillet avant le commencement du texte.

Miniature représentant quatre dames et un homme en habit de docteur, dans un jardin. Au-dessous, le commencement du texte, et l'écusson de France; dans une bordure en portique. Pièce in-4 en haut., au commencement du texte.

Miniature, d'un travail ordinaire, offrant quelque intérêt pour les vêtements. La conservation n'est pas bonne.

Ce manuscrit peut avoir fait partie de la bibliothèque de Louis de Bruges, seigneur de la Gruthuyse. Van Praet, p. 163.

Le Roman de très douce mercy au cuer d'amours épris, par René d'Anjou, roi de Naples et de Sicile, etc.; en prose et en vers. Manuscrit sur vélin du quinzième siècle. In-fol., veau rouge. Bibliothèque impériale, manuscrits, fonds de Lavallière, n° 36; catalogue de la vente, n° 2811. Ce volume contient :

Un grand nombre de miniatures représentant des sujets divers, scènes d'intérieurs, rencontres, faits singuliers. L'ouvrage étant le récit d'un voyage allégorique, les mêmes personnages se retrouvent dans la

plupart de ces compositions. Pièces de diverses grandeurs, dans le texte.

1475?

> Ces miniatures sont fort remarquables par leur exécution, et curieuses sous le rapport des costumes, des armures et de beaucoup de détails d'usages. La conservation en est très-belle.

Figures d'après des miniatures de ce manuscrit, savoir : Vingt-cinq miniatures gravées dans quatorze planches lithog. in-4 en haut. et en larg. Comte de Quatrebarbes, Œuvres complètes du roi René, t. III, n°ˢ 1 à 25.

La Dance aux aveugles. Manuscrit sur vélin du quinzième siècle. Petit in-fol., maroquin citron. Bibliothèque impériale, manuscrits, ancien fonds français, n° 7675. Ce volume contient :

Miniature en camaïeu représentant en haut une femme et un ange les yeux bandés, assis, et de chaque côté une musicienne et un musicien. Au-dessous, dix personnages, hommes et femmes, dansant en rond. Pièce in-8 en haut., au feuillet 1, recto, dans le texte.

Miniature en camaïeu représentant en haut la Fortune et deux musiciens. Au-dessous, huit personnages, hommes et femmes, dansant. Pièce in-8 en haut., au feuillet 11, verso, dans le texte.

Miniature en camaïeu représentant deux hommes discourant dans une chambre. Pièce in-8 en haut., au feuillet 8, recto, dans le texte.

> Ces trois miniatures sont d'un travail fin. Elles ont quelque intérêt pour des détails de vêtements, d'arrangements intérieurs et pour les instruments de musique qui y sont représentés. La conservation est bonne.
>
> Ce manuscrit a appartenu à Louis de Bruges, seigneur de la Gruthuyse. Van Praet, p. 168.

1475? Le Liure de la danse aux aveugles, et de l'Abuze en court, ce dernier ouvrage en vers. Manuscrit sur vélin du quinzième siècle. Petit in-4 maroquin rouge. Bibliothèque impériale, manuscrits, ancien fonds français, n° 7912. Ce volume contient :

Des miniatures représentant des sujets relatifs à ces deux ouvrages, assemblées, scènes d'intérieur et champêtres. Pièces de diverses grandeurs, dans le texte.

> Ces miniatures, d'un travail peu remarquable, offrent quelque intérêt pour des détails de costumes et d'accessoires. La conservation est médiocre.
> On pense que ce manuscrit a pu faire partie de la bibliothèque de Louis de Bruges, seigneur de la Gruthuyse. Van Praet, p. 169.
> Ce poëme fut fait dans l'année où le roi René fut chassé de l'Anjou.

Figures d'après des miniatures de ce manuscrit. 12 pl. lithog. in-4 en haut. Comte de Quatrebarbes, OEuvres complètes du roi René, t. IV, numérotées 1 à 12.

> Le texte laisse en doute si ces planches représentent toutes des miniatures de ce manuscrit, ou bien quelques-unes du volume du fonds de Gaignières, n° 58. Moralités trad. par Jehan de Vignay.

Le Roman de Tristan et Yseult. Manuscrit sur vélin du quinzième siècle. In-fol. magno, maroquin rouge. Bibliothèque impériale, manuscrits, ancien fonds français, n° 6776; ancien n° 59. Ce volume contient :

Miniature représentant Tristan et Yseult avec d'autres personnages partant dans un vaisseau. A gauche, Urlande debout et d'autres personnages. Au fond, vaisseau abordant, dans lequel est le cercueil de Tristan

et d'Yseult. Pièce in-4 carrée. Au-dessous, le com- 1475?
mencement du texte. Le tout dans une bordure d'or-
nements, avec l'écusson de France. In-fol. en haut.,
au feuillet 1, recto.

> Miniature d'un bon travail, qui offre de l'intérêt pour des détails de vêtements. La conservation n'est pas bonne.
>
> On pense que ce manuscrit a appartenu à Louis de Bruges, seigneur de la Gruthuyse. Van Praet l'a décrit p. 185.

Les Romans du saint Graal de Merlin et de Lancelot du Lac, translaté du latin en roment, de maistre Gaultier Marp. Manuscrit sur vélin de la fin du quinzième siècle. In-fol. maximo. Quatre volumes, maroquin rouge. Bibliothèque impériale, manuscrits, ancien fonds français, n°s 6784 à 6787, ancien n° 54. Ce manuscrit contient :

Un grand nombre de miniatures représentant des sujets divers relatifs aux récits de ce roman, combats, combats singuliers, entrevues, scènes d'intérieurs, danses, cérémonies, etc. Pièces de diverses grandeurs, dans le texte.

> Ces miniatures, très-bien exécutées, présentent une grande quantité de particularités à remarquer sur les costumes, les armures et les usages. C'est un beau et curieux manuscrit. La conservation est fort bonne, sauf pour la miniature en tête du volume 1er.
>
> A la fin du 4e volume est une mention portant que le 13 juin 1496 ce livre fut donné et livré au fils de l'écrivain, qui a signé : J. de Chabannes.

Le Livre de Perceforest. Manuscrit sur papier du quinzième siècle. In-fol. Quatre volumes, maroquin rouge et veau marbré. Bibliothèque impériale, manuscrits, ancien fonds français, n°s 6966, 6967, 6968 ; anciens n°s 512,

27, 314, et n° 7179, qui devrait être marqué 6966².
Ces volumes contiennent :

Volume 1, 6966.

Miniature représentant un échaffaud tendu de noir, sur lequel est une femme à genoux, entourée de trois autres personnages. Cet échaffaud est au milieu d'un camp. Pièce in-4 carrée contournée par le haut. Au-dessous, le commencement du texte. Le tout dans une bordure d'ornements in-fol. en haut., au feuillet 1, recto; ce feuillet est en vélin.

Volume 2, 7179, qui devrait être marqué 6966².

Miniature représentant un prince assis sous un dais avec quelques autres personnages également assis. Pièce in-4 carrée contournée par le haut. Au-dessous, le commencement du texte. Le tout dans une bordure d'ornements in-fol. en haut., au feuillet 1, recto. Ce feuillet est en vélin.

Volume 3ᵉ, 6967.

Miniature en grisaille divisée en deux compartiments représentant des hommes de guerre. Pièce in-4 en larg. Au-dessous, le commencement du texte. Le tout dans une bordure d'ornements, avec armoiries in-fol. en haut., au feuillet 1, recto.

> Ces miniatures, de mains différentes, et d'un travail médiocre, offrent quelque intérêt pour des détails de vêtements et d'armures. La conservation est médiocre.
> Ce manuscrit paraît avoir appartenu à Louis de Bruges, seigneur de la Gruthuyse. Cela n'est cependant pas positif. Van Praet, p. 186.

Le Roman de Guiron le Courtois. Manuscrit sur vélin du quinzième siècle. In-fol. Six volumes, maroquin citron. Bibliothèque impériale, manuscrits, ancien fonds français, n°ˢ 6978 à 6983. Ce manuscrit contient : 1475?

Miniature représentant un prince sur son trône, au fond, et quinze personnages des deux sexes, assis et debout, formant sa cour. In-4 en haut. Au-dessous, le commencement du texte, dans une bordure d'ornements, où l'on voit le canon et l'écusson de France, qui a recouvert celui de la Gruthuyse. In-fol. en haut. En tête du prologue, feuillet 1, recto, dans le texte.

Miniature représentant une chasse au cerf. In-4 en haut. Au-dessous, le commencement du texte, dans une bordure d'ornements. In-fol. en haut., au commencement du premier volume, feuillet 13, recto, dans le texte.

Miniature représentant l'auteur à genoux présentant son livre à un personnage assis sur une chaise; d'autres personnages sont dans le portique où se passe cette scène. In-4 en haut. Au-dessous, le commencement du texte, dans une bordure d'ornements, où l'on voit l'écusson de France recouvrant celui de la Gruthuyse. In-fol. en haut., au commencement de la première partie du second volume, feuillet 1, recto, dans le texte.

Miniature représentant un prince assis sur son trône, dans une salle dans laquelle sont plusieurs personnages, parmi lesquels un fou. In-4 en haut. Au-dessous, le commencement du texte, dans une bor-

1475? dure d'ornements in-fol. en haut., au commencement de la seconde partie du deuxième volume, feuillet 1, dans le texte.

Miniature représentant un chevalier, deux dames et quelques autres personnages dans une campagne. In-4 en haut. Au-dessous, le commencement du texte, dans une bordure d'ornements in-fol. en haut., au commencement de la première partie du troisième volume, feuillet 1, recto, dans le texte.

Miniature représentant divers personnages, dont deux couchés, dans une espèce de caverne. Au-dessus, une femme jetant une pierre. In-4 en haut. Au-dessous, le commencement du texte, dans une bordure d'ornements in-fol. en haut., au commencement de la seconde partie du troisième volume, feuillet 1, recto, dans le texte.

Miniature représentant un repas avec divers personnages. In-4 en haut. Au-dessous, le commencement du texte. Dans une bordure d'ornements in-fol. en haut., au commencement du quatrième volume, feuillet 1, recto.

Cinq miniatures représentant des sujets relatifs à ce roman. Petites pièces, dans le texte. (Je ne les ai pas trouvées.)

> Miniatures d'un travail fort remarquable et très-intéressantes sous le rapport des costumes et de divers détails d'intérieurs, etc., d'usages du temps. Leur conservation est belle. Dans les bordures, les armoiries de la Gruthuyse ont été couvertes par l'écusson de France. C'est un très-beau manuscrit.
> Il a fait partie de la bibliothèque de Louis de Bruges, seigneur de la Gruthuyse. Van Praet, p. 179.

Le premier livre d'Orose. Manuscrit sur vélin du quinzième 1475? siècle. In-fol. magno, maroquin rouge. Bibliothèque impériale, ancien fonds français, manuscrits, n° 6730, ancien n° 2. Ce volume contient :

Miniature représentant le paradis terrestre; Adam et Ève chassés par l'ange. En haut, deux étendards sur lesquels sont les fleurs de lis et le porte-épic. In-4 en haut. Au-dessous, le commencement du texte. Le tout dans une bordure d'ornements et d'armoiries.

Quelques miniatures représentant des sujets historiques, scènes de guerre et de marine, mariage, intérieurs, etc. Petites pièces, dans le texte.

> Ces miniatures, fort bien peintes, offrent quelques particularités curieuses pour les vêtements, arrangements intérieurs, etc. La conservation est très-belle.
>
> Ce manuscrit provient de la bibliothèque de Louis de Bruges, seigneur de la Gruthuyse. Van Praet l'a décrit p. 203.

La Fleur des histoires, d'après Jehan Mansel. Manuscrit sur vélin du quinzième siècle. Quatre volumes in-fol., maroquin rouge. Bibliothèque impériale, manuscrits, ancien fonds français, n°ˢ 6734, 6735, 6736, 6924; anciens n°ˢ 644, 645, 646 et 70. Le n° 6924 est évidemment le quatrième volume du manuscrit numéroté 6934, 6935 et 6936. Ce manuscrit contient :

Miniature représentant l'auteur à genoux offrant son livre à un prince assis; cinq autres personnages sont dans le fond de la chambre. In-4 en haut. Au-dessous, le commencement du texte. Le tout dans une bordure d'ornements in-fol. en haut., 1ᵉʳ volume, au feuillet 1, recto, dans le texte.

Un très-grand nombre de miniatures représentant des

1475 ? sujets historiques divers, batailles, siéges, combats, entrevues, scènes familières, vues de villes et d'édifices, repas, assemblées. Pièces de diverses grandeurs, dans le texte.

> Miniatures, de travail remarquable et de divers artistes sans doute, offrant beaucoup de particularités curieuses pour les vêtements, armes, usages et arrangements d'intérieurs. Leur conservation est belle.
>
> Ce manuscrit a été fait par un des scribes de Louis de Bruges, seigneur de la Gruthuyse; il a appartenu à Pierre II, duc de Bourbon, mari d'Anne de Beaujeu, mort le 8 octobre 1503.

Figure d'après une miniature de ce manuscrit. Partie d'une Pl. coloriée in-fol en haut. Willemin, pl. 171.

> Les Commentaires et Cronicques de Cesar, etc., histoire universelle jusqu'en 1325. Manuscrit sur vélin du quinzième siècle. In-fol., maroquin rouge. Bibliothèque impériale, manuscrits, ancien fonds français, n° 6909; ancien n° 3. Ce volume contient :

Miniature représentant une ville dans laquelle sont beaucoup de personnages, soldats, moines, bourgeois; un prince sur un char, couronné par un personnage placé derrière lui, fait son entrée dans la ville. In-4 carré. Au-dessous, le commencement du texte. La page est entourée d'une bordure d'ornements, au bas de laquelle est l'écusson de France qui recouvre celui de Louis de Bruges. In-fol en haut., au feuillet 1ᵉʳ du texte, recto.

Des miniatures en camaïeu représentant des sujets historiques, scènes de guerre et maritimes, entrevues, etc. In-12 en haut., dans le texte.

> Ces miniatures, d'un bon travail et remarquables, surtout

la première, offrent des détails de vêtements et d'armures, qui ont de l'intérêt. Leur conservation est parfaite.

1475?

Ce manuscrit a été exécuté pour Louis de Bruges, seigneur de la Gruthuyse. Van Praet, p. 233.

La Premiere decade de Titius Livius, traduite en francais, par frere Pierre Bercheur, pour le roi Jehan. Manuscrit sur vélin de la fin du quinzième siècle. In-fol. maximo très-épais, maroquin rouge. Bibliothèque impériale, ancien fonds français, manuscrits, n° 6719, ancien n° 73. Ce volume contient :

Miniature représentant le frère P. Bercheur (ou Berceure), à genoux, offrant son livre au roi Jean assis. Quelques autres personnages sont dans la salle. On lit sur le mur du fond : JEHAN, *roy* DE FRANCE. In-4 en haut., cintré dans le haut. Au-dessous, le commencement du texte. Le tout dans une bordure d'ornements in-fol. en haut., au feuillet 1, recto.

Dix miniatures, la première divisée en quatre compartiments, les autres offrant une seule composition, représentant des sujets relatifs aux récits de l'ouvrage; scènes diverses, exécutions, entrevues, audiences, Quintus Curtius, combats, marches de troupes. In-4 en haut., cintrées par le haut. En tête de chacun des dix livres de la premiere decade, la page est entourée d'une bordure d'ornements. In-fol. en haut., dans le texte.

Des miniatures représentant des sujets relatifs à l'ouvrage; combats, entrevues, supplices, scènes diverses. In-12 en haut., dans le texte.

Miniatures d'un travail très-fin et d'une exécution fort soignée. Elles présentent un grand nombre de détails intéres-

1475? sants sur les vêtements, armures, coiffures, arrangements intérieurs, accessoires, etc. La conservation est très-belle. C'est un magnifique manuscrit.

Ce volume a appartenu à Louis de Bruges, seigneur de la Gruthuyse. Van Praet l'a décrit p. 224.

Histoire romaine d'après Lucain, Suetone et Salluste. Manuscrit sur vélin du quinzième siècle. In-fol. magno, maroquin rouge. Bibliothèque impériale, manuscrits, ancien fonds français, n° 6723, ancien n° 110. Ce volume contient :

Miniature représentant un portique dans lequel sont huit personnages discourant ensemble. In-4 en haut. Au-dessous, le commencement du texte, dans une bordure d'ornements, dans laquelle on voit huit écussons d'armoiries. In-fol. magno en haut., au feuillet 5, recto, dans le texte.

Des miniatures représentant des faits de l'histoire romaine, batailles, entrevues, scènes d'intérieurs et diverses. Pièces in-8 carrées, dans le texte.

Miniatures d'un travail remarquable et fin, bien composées; elles offrent de l'intérêt pour beaucoup de particularités de vêtements et d'autres détails. Leur conservation est très-belle. C'est un manuscrit remarquable.

Il a été exécuté pour Louis de Bruges, seigneur de la Gruthuyse. Les huit écussons de la première miniature étaient ceux de sa famille; il n'y en a que deux d'intacts, les autres ayant été recouverts de l'écu de France, comme à tous les volumes de cette bibliothèque. Van Praet a décrit ce volume p. 231.

La Première guerre punicque que eurent les Rommains et les Cartagiens; translate en francois, par maistre Leonard de Aretino, en l'an mil quatre cent et cincq. Manuscrit sur vélin du quinzième siècle. Petit in-fol., veau

marbré. Bibliothèque impériale, manuscrits, ancien fonds français, n° 7158. Ce volume contient : 1475?

Miniature représentant l'auteur à genoux offrant son livre au roi Charles VII assis sur son trône ; quelques autres personnages sont dans la salle. Pièce in-8 en haut. Au-dessous, le commencement du texte. Le tout dans une bordure d'ornements et figures. Petit in-fol. en haut., au feuillet 1, recto, dans le texte.

Huit miniatures représentant des faits relatifs aux récits de l'ouvrage ; l'auteur dans son cabinet, massacres, scènes de guerre et maritimes, exécutions. Pièces petit in-4 de diverses dimensions, entourées de bordures, dans le texte.

> Miniatures d'un travail fin ; elles offrent de l'intérêt sous le rapport des vêtements, armures, détails de marine et autres. La conservation est très-belle.
> Le traducteur est Jehan le Besgue.
> Ce manuscrit a fait partie de la bibliothèque de Louis de Bruges, seigneur de la Gruthuyse. Van Praet, p. 227.

Le Liure de merveilles. — Le Rommant des sept saiges de Rome. Manuscrit sur vélin de la fin du quinzième siècle. In-fol., maroquin rouge. Bibliothèque impériale, manuscrits, ancien fonds français, n° 6849, ancien n° 478. Ce volume contient :

Miniature divisée en quatre compartiments représentant des sujets du Nouveau Testament. Pièce in-4 en larg., cintrée par le haut. Au-dessous, le commencement du texte. Le tout dans une bordure d'ornements, avec fleurs et l'écusson de France. In-fol. en haut., au feuillet 1, recto.

Miniature représentant huit personnages assis, l'empe-

1475? reur et les sept sages de Rome. Petite pièce au commencement du texte du second ouvrage.

> Ces miniatures, d'un travail peu remarquable, offrent quelque intérêt sous le rapport des habillements et des armures. La conservation est bonne.
> Ce manuscrit a appartenu à Louis de Bruges, seigneur de la Gruthuyse. Van Praet, p. 171.

Eracles de la conquete de Hierusalem, par Godefroy de Bouillon. Manuscrit sur vélin du quinzième siècle. In-fol. maximo, maroquin rouge. Bibliothèque impériale, manuscrits, ancien fonds français, n° 6744, n° 113. Ce volume contient :

Miniature en camaïeu représentant un prince sur son trône, vu de face, entouré de divers autres personnages. Pièce in-4 en larg., au feuillet 1, du texte, recto, dans le texte.

Quelques miniatures en camaïeu représentant des sujets relatifs aux récits de l'ouvrage. Pièces in-12 carrées, dans le texte.

> Miniatures assez finement exécutées, et curieuses sous le rapport des costumes. Leur conservation est belle.
> Ce manuscrit a appartenu à Louis de Bruges, seigneur de la Gruthuyse. Van Praet l'a décrit p. 222.

Extrait des Chroniques de Monstrelet, en français. Manuscrit sur parchemin in-fol. de 387 feuillets, veau fauve. Bibliothèque de l'Arsenal, manuscrits français, histoire, n° 147. Ce manuscrit contient :

Une miniature représentant l'auteur faisant hommage de son livre à un prince assis sur un trône, et près duquel sont divers personnages. Elle est en très-mauvais état de conservation.

La pragmatique sanxion de nouueau translate aprouuee par le tres xpien (sic) roy de France, par ung notable docteur de Paris. = Les Remonstrances fates au roy Loys XI^e, de par la court de parlemt affin qu'il soustinst et fist enttenir la dete pragmatique pour le bien de Lesglise et de son royaulme. = Les Piteux et dampnables dangiers de ceulx qui ont plusieurs benefices. Et de ceulx qui comettet Symonie. Manuscrit sur vélin de la fin du quinzième siècle. In-fol. maroquin rouge. Bibliothèque impériale, manuscrits, ancien fonds français, n° 6859, ancien n° 767. Ce volume contient : 1475?

Miniature représentant Charles VII assis sur son trône, entouré de divers prélats et seigneurs, auquel un évêque, à genoux, offre le volume de la pragmatique sanction. Pièce in-4 en larg. Au-dessous, le commencement du texte. Le tout dans une bordure de fleurs de lis sans nombre et avec les armes de France. In-fol. en haut. Dans le premier ouvrage, au feuillet 1, recto.

Miniature représentant Louis XI, assis sur son trône, entouré de quelques personnages, auquel un magistrat à genoux lit un écrit qu'il tient à la main. Pièce in-12 carrée. Dans le second ouvrage, au commencement du texte.

Miniature représentant un évêque assis près d'un pupitre. A droite, quelques personnages d'église. Pièce in-12 carrée. Dans le troisième ouvrage, au commencement du texte.

> Ces trois miniatures sont d'un très-beau travail, particulièrement la première; elles offrent beaucoup d'intérêt pour les vêtements et accessoires. La conservation est très-belle. C'est un manuscrit fort remarquable et important.

1475? Jehan Boccace. Des Cas des nobles hommes et femmes, translate de latin en francois par Laurēs du Premierfait. Manuscrit sur vélin du quinzième siècle. In-fol. maximo veau fauve. Bibliothèque impériale, manuscrits, ancien fonds français, n° 6797. Ce volume contient :

L'auteur à genoux offrant son livre à un personnage assis sous un dais entre deux massiers. Un autre personnage est à genoux derrière l'auteur. Miniature in-4 carrée, au feuillet 1, recto.

Un grand nombre de miniatures représentant des sujets de l'ouvrage. Quelques-unes sont in-4 en haut., d'autres sont petites, dans le texte.

> Ces miniatures sont fort remarquables. La conservation est très-belle.
> Ce manuscrit a appartenu à Jean de Daillon, seigneur de Lude, mort après 1481, et a fait ensuite partie de l'ancienne bibliothèque de Gaston, duc d'Orléans.

Jehan Boccace du dechier des nobles hommes et femmes. Traduction de Laurent de Premierfait. Manuscrit sur vélin du quinzième siècle. In-fol. maroquin rouge. Bibliothèque impériale, manuscrits, ancien fonds français, n° 6800, ancien n° 8. Ce volume contient :

Miniature représentant un personnage assis sous un pavillon. Devant et près de lui sont divers personnages dont une femme. La page est entourée d'une large bordure d'ornements, au bas de laquelle est l'écusson de France. Pièce in-4 carrée, au feuillet 1, recto.

Quelques miniatures représentant des sujets relatifs à l'ouvrage. Petites pièces, dans le texte. Les places des initiales sont en blanc.

Miniatures d'un bon style et très-intéressantes. La conserva- 1475?
tion est belle.

Ce manuscrit a appartenu à Louis de Bruges, seigneur de la
Gruthuyse. Van Praet, p. 261.

Jehan Boccace. De claris et nobilibus mulieribus, traduction
française. Manuscrit sur vélin de la fin du quinzième
siècle. In-fol. magno maroquin rouge. Bibliothèque im-
périale. Manuscrits, ancien fonds français, n° 6801, an-
cien n° 265. Ce volume contient :

Miniature représentant l'auteur à genoux offrant son
livre à une dame assise, la comtesse de Haulteville.
Plusieurs autres dames sont près d'elle. Des groupes
d'hommes et des personnages seuls sont placés sur
divers plans. Petit in-fol. en haut., au feuillet après
la table, recto.

Des lettres grises.

La grande miniature est fort remarquable pour son faire et
des particularités de vêtements. La conservation est belle.

Ce manuscrit a appartenu à Louis de Bruges, seigneur de
la Gruthuyse, et il a fait partie depuis de la Bibliothèque de
Blois.

Jehan Boccace. Des Cas des nobles hōmes et femmes
translate de latin en francois, par Lorens du Premierfait.
Manuscrit sur vélin du quinzième siècle. In-fol. maro-
quin rouge. Bibliothèque impériale. Manuscrits, ancien
fonds français, n° 6881, ancien n° 580. Ce volume con-
tient :

Miniature représentant la Fortune, faisant tourner sa
roue, avec diverses figures, inscriptions et ornements.
Au fond, un paysage. In-fol. en haut., en tête du
volume.

1475 ? Miniature représentant l'auteur à genoux offrant son livre à un personnage assis. A deux portes, de chaque côté, on voit quelques personnages. In-4 en larg., vignette, au feuillet 1, recto, dans le texte.

Un grand nombre de miniatures représentant des sujets de l'ouvrage. La dernière est relative au roi Jean; on y voit les bannières de France et d'Angleterre, la première blanche, chargée d'une croix rouge, comme elle était au quinzième siècle. Petites pièces dans le texte.

Ces miniatures sont plus remarquables par les sujets qu'elles représentent que sous le rapport du mérite de l'art. Leur conservation est bonne, à l'exception de quelques-unes, qui sont gâtées.
Le dernier feuillet porte que cette translation fut compilée le 15 avril 1409.
Ce manuscrit paraît avoir été exécuté pour Jeanne, bâtarde de France, fille de Louis XI et de Marguerite de Sassenaye, qui épousa, en 1466, Louis, bâtard de Bourbon, comte de Roussillon, et mourut en 1519.

Histoire de la Thoison d'or, par Guillaume Fillastre, evêque de Tournay. Premier volume. Manuscrit sur vélin du quinzième siècle. In-fol. magno, maroquin rouge. Bibliothèque impériale, manuscrits, ancien fonds français, n° 6805, ancien n° 540. Ce volume contient :

Miniature représentant l'auteur debout près d'une table, avec trois autres personnages, tenant son livre. Au fond, on voit le duc de Bourgogne assis entre deux rangs de personnages également assis. In-4 carrée, cintrée par le haut. Au-dessous, le commencement du texte. Le tout dans une bordure d'ornements,

avec les armes de France recouvrant celles de La Gruthuyse. In-fol. en haut., au feuillet 4, recto.

1475?

Miniature représentant un guerrier sur un cheval ailé. In-4 carrée, cintrée par le haut. Au-dessous, le commencement du texte. Le tout dans une bordure d'ornements. In-fol. en haut., au feuillet xv, recto.

> Ces deux miniatures, d'un bon travail, ont de l'intérêt sous le rapport des vêtements. La conservation est belle.
> Ce manuscrit a appartenu à Louis de Bruges, seigneur de la Gruthuyse. Van Praet l'a décrit p. 176.

Livre de la Thoison d'or de Jacob, lequel livre traite de toutes les vertus de justice, par Guillaume Fillastre, eveque de Tournay. Manuscrit sur vélin du quinzième siècle. In-fol. maroquin rouge. Bibliothèque impériale, manuscrits, ancien fonds français, n° 6806, ancien n° 53. Ce volume contient :

Miniature représentant un pasteur faisant boire son troupeau. Au fond, d'autres sujets. In-4 en haut., cintrée par le haut. Au-dessous, le commencement du texte. Le tout dans une bordure d'ornements. In-fol. en haut., au feuillet vii, recto.

Miniature représentant un prince assis, peut-être Charles le Téméraire, dans une salle divisée par un pilier. D'autres personnages sont dans la salle. In-4 en haut., cintrée par le haut. Au-dessous, le commencement du texte. Le tout dans une bordure d'ornements, au feuillet xvi, recto.

> Même note.

Histoire de la conqueste du noble et riche Thoison d'or faicte iadis par ung vaillant prince de Grece et filz de

1475? roy appelle Jason de Mirmidoine, etc. Manuscrit sur vélin du quinzième siècle. In-fol. maroquin rouge. Bibliothèque impériale, manuscrits, ancien fonds français, n° 6953, ancien n° 351. Ce volume contient :

Miniature représentant l'auteur à genoux offrant son livre à un prince assis. D'autres personnages sont dans la salle. In-4 en larg., cintrée par le haut. Au-dessous, le commencement du texte. Le tout dans une bordure d'ornements. In-fol. en haut., au feuillet 1, recto.

Quelques miniatures représentant des sujets divers relatifs à l'ouvrage, combats, entrevues, scènes d'intérieur, repas, etc. In-4 en larg., dans le texte.

Ces miniatures sont d'un travail très-fin et très-soigné. Elles offrent des particularités intéressantes sous le rapport des vêtements, accessoires, arrangements intérieurs, etc. La conservation est très-belle.

Ce manuscrit a appartenu à Louis de Bruges, seigneur de la Gruthuyse. Van Praet, p. 175.

Il a été depuis dans la Bibliothèque de Blois.

Chroniques de Jehan Froissart. Manuscrit sur vélin du quinzième siècle. In-fol. maximo; quatre volumes, les 1er et 2e en maroquin rouge, les 3e et 4e en maroquin citron. Bibliothèque impériale, manuscrits, ancien fonds français, nos 8320, 8321, 8322, 8323. Ce manuscrit contient :

Des miniatures représentant des sujets historiques divers, batailles, marches de troupes, campements, siéges, tournois, assemblées, cérémonies d'église, sacres, vues de villes, exécutions. Ces miniatures sont les unes in-4 en larg. Les pages sur lesquelles sont celles-ci sont entourées de larges bordures d'orne-

LOUIS XI. 343

ments, figures, animaux, armoiries. Les autres mi- 1475?
niatures sont in-12 en haut. Il y a un grand nombre
de lettres grises et de petits ornements, dans le texte.
Voici le détail du nombre des miniatures :

1er vol.	20 in-4	28 in-12
2e	13	»
3e	9	13
4e	10	18
Totaux.	52	59

Ces miniatures, d'une très-belle exécution, sont toutes ex-
trêmement curieuses sous le rapport des armures, des vête-
ments et des nombreuses particularités que l'on y trouve sur
les usages du temps. Il serait nécessaire de décrire minutieu-
sement et séparément toutes ces peintures pour en faire bien
comprendre l'importance. Cet admirable manuscrit est d'une
parfaite conservation.

Ce manuscrit a fait partie de la Bibliothèque de Louis de
Bruges, seigneur de la Gruthuyse. Van Praet, p. 235.

Figures d'après des miniatures de ce manuscrit, savoir :

Dessins coloriés de diverses grandeurs. Gaignières, t. III,
22, 75 à 83, 92, 93; t. IV, 2, 43 à 52, 83 à 104; t. V, 1, 2,
4, 5; t. VI, 11; t. XII, 34 à 44.

Planches de diverses grandeurs. Montfaucon, t. II, pl. 42,
45, 46, 49, n° 2; pl. 53, 54; t. III, pl. 2, pl. 6, n° 1; pl. 21
à 24, pl. 32, n° 1; pl. 42, pl. 43.

Planches in-fol. en haut. coloriées. Willemin, pl. 172 à 174.

Planche et partie de planche in-fol. Beaunier et Rathier,
pl. 134, 154, 159, 160, 203.

Planche lithog. et coloriée in-fol. maximo en haut. Du
Sommerard, les Arts au moyen âge; album, 7e série, pl. 26.

Planche in-fol. en haut. Silvestre, Paléographie universelle,
t. III, 185.

Planches in-8. et in-4. Lacroix, le Moyen âge et la Renais-

sance, t. I ; Chevalerie, 13, dans le texte ; t. III, Cérémonial, sans numéro.

Planche in-12 carrée, gravée sur bois. Jal. Glossaire nautique, p. 226 et 1467, dans le texte.

Les planches de divers auteurs et recueils qui viennent d'être indiquées ne sont pas toutes copiées d'après les miniatures du manuscrit de Froissart, n[os] 8320 à 8323. Plusieurs ont été données d'après d'autres manuscrits des chroniques. Ce serait un travail très-difficultueux, et impossible même, pour quelques pièces, de reconnaître d'après quels manuscrits elles ont été copiées. Il faut rappeler encore ici le peu de soin que beaucoup d'auteurs ont mis dans la rédaction de leurs citations.

Trente-six figures coloriées. H. N. Humphreys, Illuminated illustrations of Froissard selected from the M. S. in the Bibliothèque royale Paris, and from other sources. London, William Smith, 1845, in-4, fig.

Ces planches ne sont pas toutes copiées sur le Froissart, n[os] 8320 à 8323 ; mais le texte ne contenant pas d'indication à cet égard, il serait fort difficile de trouver les manuscrits desquels chaque planche a été tirée.

La traduction anglaise de Froissart, par Johnes, contient la reproduction de plusieurs des miniatures de ce manuscrit. Je n'ai pas pu voir cette traduction.

Les Croniques que fist maistre Jehan Froissart, etc., t. Ier. Manuscrit sur vélin du quinzième siècle. In-fol. magno, maroquin rouge. Bibliothèque impériale, ancien fonds français, Colbert, n° 8319. Ce volume contient :

Deux miniatures représentant des combats de cavaliers. Pièces in-12 carrées, l'une à côté de l'autre. Au-dessous, le commencement du texte. Le tout dans une bordure. In-fol., au commencement du texte.

Ces deux petites peintures, de travail peu remarquable, offrent quelque intérêt pour les armures. La conservation est médiocre.

LOUIS XI. 345

Les Croniques de France et dangleterre commencees par Jehan le Bel, chanoine de Saint-Lambert du liége et continuees jusqu'à la bataille de Poitiers et apres sa mort, compilées et parfaites par mons. Jehan Froissart. Deux volumes. Manuscrit sur vélin du quinzième siècle. In-fol. velours rouge. Bibliothèque impériale, manuscrits, supplément français, n° 2366 [1-2]. Ce manuscrit contient : 1475?

Deux miniatures représentant la première un roi de France, assis, auquel l'auteur offre son livre ; l'autre un prince sur son trône avec d'autres personnages. Pièces in-8 carrées, cintrées par le haut. Au-dessous, le commencement du texte. Le tout dans une bordure d'ornements. In-fol. en haut., au feuillet 1, recto, du premier volume.

La moitié supérieure du feuillet premier du volume second a été coupée ; elle portait sans doute deux miniatures de semblable forme.

> Ces miniatures du premier volume, d'un travail qui a quelque finesse, offrent de l'intérêt pour les vêtements. La conservation est médiocre.
>
> Ce manuscrit a appartenu à Leonor de Rohan, princesse de Guemené.

Illuminated illustrations of Froissart selected from the M. S. in the British Museum, by H. N. Humphreys. London, William Smith, 1844, in-4, fig. Ce volume contient :

Trente-six figures coloriées représentant des miniatures de Froissart du British Museum. Planches de diverses grandeurs, avec des explications.

> Même note qu'à l'ouvrage du même auteur sur les manuscrits de la Bibliothèque impériale de Paris, ci-avant décrit.

1475? Chronique de Enguerran de Monstrelet. Manuscrit sur vélin du quinzième siècle. In-fol. maroquin rouge. Bibliothèque impériale, manuscrits, ancien fonds français, n° 8344. Ce volume contient :

Des miniatures représentant des faits racontés dans l'ouvrage, combats, siéges, entrevues, scènes d'intérieur. Pièces de diverses grandeurs, dans le texte.

Quelques-unes de ces miniatures sont sur des pages entourées de bordures d'ornements, avec figures, armoiries, etc. Quelques miniatures ont été coupées et remplacées par des parties de vélin blanc.

> Miniatures, d'un travail assez fin, offrant des détails curieux sous le rapport des vêtements et des armures. Leur conservation est très-bonne.
> Ce manuscrit a appartenu à Louis de Bruges, seigneur de la Gruthuyse. Van Praet, p. 239.

Les Anciennes croniques de Flandres. Manuscrit sur vélin du quinzième siècle. In-fol. maroquin rouge. Bibliothèque impériale, manuscrits, ancien fonds français, n° 8380. Ce volume contient :

Des miniatures dans le genre des camaïeu, représentant des faits relatifs aux récits de l'ouvrage; présentations, batailles, siéges, faits de guerre et de marine, cérémonies religieuses, exécutions, convoi funèbre. Pièces de diverses grandeurs, dans le texte.

> Ces miniatures sont d'un travail fin et remarquable; on y trouve des détails intéressants sur les vêtements, ameublements et arrangements intérieurs. La conservation est très-belle.
> Ce manuscrit a appartenu à Louis de Bruges, seigneur de la Gruthuyse. Van Praet, p. 255.

Figure d'après une miniature de ce manuscrit. Pl. in-8, lithogr., en larg. Lucien de Rosny, Histoire de Lille, à la p. 117. 1475?

> Les Anciennes cronicques de Pise, en Italie. Manuscrit sur vélin du quinzième siècle. In-fol. magno, maroquin citron. Bibliothèque impériale, manuscrits, ancien fonds français, n° 8376. Ce volume contient :

Miniature représentant divers personnages dans un édifice. Pièce in-4 carrée, cintrée par le haut. Au-dessous, le commencement du texte. Le tout dans une bordure d'ornements, avec l'écusson de France. In-fol., au feuillet 4.

Miniature représentant un combat. Idem, idem, au feuillet 47.

Miniature représentant un combat dans une ville. Idem, idem, au feuillet 99.

Miniature représentant quelques personnages, un homme pendu et une femme les yeux bandés, qui va être enterrée. Idem, idem, au feuillet 129.

Miniature représentant divers personnages à cheval, et une litière à la porte d'une ville. Idem, idem, au feuillet 157.

Miniature représentant une ville assiégée. Un homme est lancé en l'air par un mortier. Idem, idem, au feuillet 214.

> Miniatures, d'un bon travail, offrant de l'intérêt pour des détails de vêtements, d'armures et autres. La conservation est belle. Ce manuscrit a beaucoup de rapports avec le suivant,

1475 ?

n° 8377, sauf que celui-ci n'a que quatre miniatures. Il est placé à 1500.

Ce manuscrit a appartenu à Louis de Bruges, seigneur de la Gruthuyse. Van Praet, p. 234.

Traictie qui declare cōment les Turcs mirent le siege devant Rhodes, et cōment ils s'en departirent au cōmandement de hault et noble hōme Jacques Calliot, chevalier de l'ordre de Ihl̄m, cōmandeur de Brabant et de Liége, etc., par maistre Guillaume Caoursin, translate de latin en francoys. Manuscrit sur vélin du quinzième siècle. Petit in-fol. maroquin rouge. Bibliothèque impériale, manuscrits, ancien fonds français, n° 10268. Ce volume contient :

Miniature représentant Jacques Calliot, seigneur de Chantemire, assis, auquel l'auteur à genoux offre son livre. Cinq autres personnages sont dans la salle. Pièce in-8 en haut., cintrée par le haut. Au commencement du texte; en bas de la page, l'écusson de France.

Miniature, d'un bon travail, intéressante pour les vêtements. La conservation est belle.

Ce manuscrit a appartenu à Louis de Bruges, seigneur de la Gruthuyse. Van Praet, p. 123.

Tapisseries représentant des sujets de l'histoire de la guerre de Troyes, dans une des salles du tribunal à Issoire, dites tapisseries d'Aulhac. Six pl. coloriées in-fol. en haut. Jubinal, t. II, p. 9, 10, pl. 1 à 6.

Ces tapisseries appartenaient originairement à la famille de Besse, à Aulhac; c'est pourquoi on leur a donné ce nom. Enlevées pendant la révolution, elles furent longtemps abandonnées, et même employées à faire des tapis. Leur conservation en a beaucoup souffert. Quoique représentant des sujets de l'histoire héroïque grecque, les costumes sont en partie ceux de l'époque de leur fabrication.

Vitreaux du temps de Louis XI, représentant des per- 1475? sonnages qui avaient des alliances avec les maisons de France, d'Autriche, de Milan et de Rohan, aux Cordeliers de Mantes. Partie d'une pl. in-4 en haut. Millin, Antiquités nationales, t. III, n° xxiv, pl. 1, n°⁵ 3 à 5.

Figure de Jeanne de Floques, femme de Gilles de Rouvroy, dit de S. Simon, seigneur du Plessis, chambellan du roi, bailly et capitaine de Senlis, sur un vitrail de la chapelle de Saint-Simon, à côté du chœur, dans l'église cathédrale de Senlis. Dessin in-fol. en haut. Gaignières, t. VII, 19.

> Histoire et tableau de l'église de Saint-Jean-Baptiste de Chaumont, par M. Godard. Chaumont, Ch. Cavaniol, 1848, in-8, fig. Ce volume contient :

Bas-relief ayant fait partie d'un sépulcre fondé par Geoffroy de Saint-Belin, chambellan du roi Louis XI, bailly de Chaumont, seigneur de Saxefontaine, et sa femme, Marguerite de Baudricourt, dans l'église de Saint-Jean-Baptiste de Chaumont. Pl. in-8 en larg., lith., à la p. 37.

Figure représentant Saint-Yves de Chartres, en bois peint. Pl. in-8 en haut., lithog. et coloriée. Revue archéologique, 1845, pl. 33, à la p. 309.

> Genealogie de la maison de Clugny (par Juillet, conseiller au parlement de Dijon, et de Sautour, généalogiste). Dijon, 1723. In-fol., fig. Ce volume contient :

Tombeau sépulchral de la maison de Cluny, dans la chapelle de Cluny, dite *la chapelle dorée*, à cause de

1475 ? sa magnificence, dans l'église cathédrale d'Autun, construite par le cardinal de Cluny. Cette tombe représente un homme à tête de squelette, posé sur deux lions. Pl. in-fol. en haut., à la p. 114.

Diverses armoiries de la famille de Cluny. Pl. in-fol. en haut., à la p. 80.

> Le cardinal de Cluny mourut à Rome le 7 octobre 1483.
> Cette tombe fut reconnue le dernier jour de juillet 1722, comme l'indique la planche.

Médaille de Charles le Téméraire, relative à l'ordre de la Toison d'or. Partie d'une pl. lithogr. In-8 en haut. De Fontenay, Fragments d'histoire métallique, pl. 1, n° 2.

1476.

Mars 3. Deux bijoux et bonnet de Charles le Téméraire, pris à la bataille de Grandson par les Suisses. Trois dessins in-4 en haut. Mémoires pour servir à l'histoire des ducs de Bourgogne, J. du Tilliot, manuscrit de la Bibliothèque de l'Arsenal, à la p. 172. = *Analect.*, *tom.* 1, *p.* 836. Pl. in-fol. carrée. =*Analect.*, *tom.* 1, *pag.* 836. Pl. in-fol. en haut.

Avril 19. Statue couchée de Marie d'Harcourt, comtesse de Vaudemont, dans l'église des Cordeliers de Nancy. Moulage en plâtre, Musée de Versailles, n° 1292.

Juin 22. Vue de la bataille de Morat, représentant les circonstances de cette bataille, avec lettres de renvois, et en bas, explications en allemand et en français.

Gravé sur bois, 1609. Grande pièce en larg., sur deux feuilles in-fol. magno. 1476.

Figure de Pierre Maillet, receveur des aides de la ville et élection de Beauvais, tableau près de la chaire de Saint-Laurent de Beauvais. Dessin in-fol. en haut. Gaignières, t. VII, 45. Juillet 25.

<small>Anne, sa femme, mourut le...... 1481.</small>

Figure de Jeanne d'Estouteville, femme de Guy de Beaumanoir, baron de Lavardin, mort le 15 juin 1486, sur sa tombe, dans le sanctuaire de l'abbaye de Champaigne, au Maine, où est aussi enterré son mari. Dessin in-fol. en haut. Gaignières, t. VII, 72. = Dessin in-fol. en haut. Bibliothèque royale, manuscrits, boîtes de l'ordre du Saint-Esprit, Beaumanoir. Septemb. 18.

Tombeau de Jean Cossa, comte de Troja, qui servait le roi René, dans l'église de Sainte-Marthe à Tarascon. Pl. in-8 en haut. Monuments de l'église de Sainte-Marthe, à Tarascon, à la p. 74. = Partie d'une pl. in-4 en larg. Mémoires de la Société archéologique du midi de la France, t III, 1836-1837, pl. 2, n° 2, p. 250. Octobre.

<small>Jean de Cossa, Napolitain, abandonna sa patrie pour suivre le roi René, auquel il demeura toujours fidèle, et qui lui fit élever ce tombeau.</small>

Tombeau de Jehau du Plexsis (Plessis), seigneur de Parnay, conseiller du roy de Secille, mort le 28 novembre 1476, et de Michelle des Clousis, sa femme, morte le 16 octobre 1479, en pierre, à..... dans Nov. 28.

1476. l'église de la paroisse, à gauche du chœur, près le banc des seigneurs. Dessin in-fol. en haut. Bibliothèque royale, manuscrits, boîtes de l'ordre du Saint-Esprit, du Plessis.

Décembre 1. Portrait en pied d'Agnès de Bourgogne, femme de Charles I, duc de Bourbon et d'Auvergne, probablement d'après une miniature d'un armorial d'Auververgne de la fin du quinzième siècle. Dessin in-fol. en haut. Gaignières, t. VI, 23.

> La table du recueil de Gaignières donnée dans la Bibliothèque historique de Le Long porte le 1^{er} septembre.

Figure de la même. Sans désignation d'où cette figure est tirée. Partie d'une pl. in-fol. en larg. Montfaucon, t. III, pl. 50, n° 5.

Figure de la même, sur son tombeau, dans l'église du prieuré de Souvigni, et dans la chapelle bâtie par son mari. Partie d'une pl. in-fol. en larg. Montfaucon, t. III, pl. 50, n° 6. = Moulage en plâtre, Musée de Versailles, n° 1287.

Décemb. 10 Tombe de Richart de Vingles, seigneur de Quemigny, mort le 10 décembre 1476, et de Marie Petyle, sa femme, morte le.... 1483, à Guemigny Sainte-Benique, paroisse, en la chapelle Sainte-Anne des seigneurs de Quemigny, au milieu. Dessin in-8 en haut., esquissé. Bibliothèque royale, manuscrits, boîtes de l'ordre du Saint-Esprit, Vingles.

1476. Histoire de la guerre des Juifs, par Fl. Joseph, traduit en français par Guillaume Coquillard, portant la date de 1460. Manuscrit sur vélin du quinzième siècle. In-fol.

magno. Deux vol. maroquin rouge. Bibliothèque impériale, manuscrits, ancien fonds français, n°ˢ 6892, 6893. Ce manuscrit contient :

1476.

Sept miniatures représentant des faits relatifs à l'histoire des juifs. On y voit des scènes militaires, entrevues, exécutions. La première seulement est divisée en quatre compartiments; toutes sont in-fol. en haut. Au-dessous, le commencement du texte du livre. Le tout dans une bordure d'ornements avec armoiries, etc. In-fol. magno. En tête de chacun des sept livres, dans le texte.

> Ces miniatures sont d'un beau travail, comme composition et couleur. La plupart des personnages sont vêtus en costumes orientaux ou imaginaires. Cependant on y trouve aussi des détails de vêtements et d'usages du quinzième siècle. La conservation de ces sept pièces est très-belle.

Vue du parlement du duc de Bourgogne, où sont placés tous les personnages qui en faisaient partie, présidés par le duc Charles. En haut : PARLEMENT DE CHARLES, DUC DE BOURGOGNE. Dans le champ sont les noms et qualités des assistants. En haut, à droite : CLXXXIII. Estampe in-fol. maximo, en larg.

Tombeau de Hardouin de Soucelles, fondateur de l'église, en pierre, dans l'église de Soucelles, auprès du grand autel, du côté de l'évangile. Dessin in-8. Recueil Gaignières, à Oxford, t. VIII, f. 148.

Tombeau de Marie d'Harcourt et d'Antoine, comte de Vaudemont, son mari, mort en 1447, au milieu du chœur de la collégiale de Vaudemont. Partie d'une

354 LOUIS XI.

1476. pl. in-fol. en haut. Calmet, Histoire de Lorraine, t. III, pl. 4.

1476? Statuts de l'ordre de Saint-Michel, donnés par Louis XI, l'an de grace 1476, le 24 décembre et de son règne le seizieme. Manuscrit sur vélin du quinzième siècle. Petit in-4 velours bleu, avec clous. Bibliothèque impériale, manuscrits, supplément français, n° 656. Ce volume contient :

Miniature représentant le roi Louis XI, auquel apparaît l'archange Michel, suivi de plusieurs anges. Pièce petit in-4 carrée, cintrée par le haut. Au-dessous, le commencement du texte. Le tout dans un portique orné de deux anges. Petit in-4 en haut. En tête du texte.

Miniature représentant l'archange Michel ayant un bouclier, sur lequel est l'écusson de France, et combattant le dragon. Pièce in-12 en larg., cintrée par le haut. Au-dessous, lettre initiale A avec deux têtes dessinées, et le commencement du texte au feuillet 4, recto.

Miniatures d'un très-bon travail, offrant de l'intérêt pour les vêtements. La conservation est bonne.

Le Liure de lordre du trescrestien roy de France Loys XI, a lhonneur de sainct Michel. Manuscrit sur vélin du quinzième siècle. In-4 velours rose. Bibliothèque impériale, manuscrits, fonds de Saint-Germain des Prés, français, n° 1401. Ce volume contient :

Miniature représentant Louis XI assis sur son trône, tenant un chapitre de l'ordre de Saint-Michel. Dix chevaliers sont assis, cinq de chaque côté. Bordure

d'architecture. Pièce in-4 en haut. Au commencement du texte, recto. 1476?

<small>Cette miniature, d'un bon travail, offre de l'intérêt pour les vêtements. La conservation est belle.</small>

Statuts de l'ordre de S. Michel, du 22 décembre 1476. Manuscrit sur vélin du quinzième siècle. In-8 veau fauve. Bibliothèque impériale, manuscrits, fonds de Saint-Germain des Prés, Gèvres, n° 129. Ce volume contient :

Miniature représentant Louis XI, assis sur son trône, tenant un chapitre de l'ordre de Saint-Michel. Dix chevaliers sont rangés aux côtés du roi. Dans une bordure d'architecture. Pièce in-8 en haut. Au feuillet du commencement des statuts, recto.

<small>Cette miniature est d'un bon travail; elle est fort intéressante sous le rapport des vêtements. La conservation est très-belle.</small>

Statuts de l'ordre de Saint-Michel. Manuscrit sur vélin du quinzième siècle. In-4 veau brun. Bibliothèque de l'Arsenal, manuscrits français, jurisprudence, n° 13. Ce volume contient :

Lettre initiale peinte représentant Louis XI à mi-corps, tenant le sceptre. Petite pièce. Au-dessous, le commencement du texte. Le tout dans une bordure d'ornements, avec un chevalier debout et un écusson en blanc entouré de l'ordre de Saint-Michel. Pièce in-4. En tête du volume et des statuts de l'ordre datés du 1er août 1469.

Lettre initiale peinte représentant Louis XI à mi-corps, tenant le sceptre. Petite pièce, au feuillet 28, en tête des statuts de l'ordre du 29 décembre 1476.

356 LOUIS XI.

1476 ? Bordure d'ornements, oiseaux, fleurs. Pièce in-4, au feuillet 48.

> Ces petites miniatures sont de bon travail et intéressantes pour les vêtements. La conservation est parfaite.

Livre de l'ordre de Saint-Michel. In-4. Manuscrit de la Bibliothèque britannique, parmi ceux de la Bibliothèque harleïenne, n° 4485. Ce manuscrit contient :

Une miniature représentant le roi de France assis sur son trône, et autour de lui les chevaliers de cet ordre, au nombre de dix. Le Long, t. III, n° 40446.

1477.

Janvier 5. Petri de Blarrorivo Parhisiani insigne Nanceidos opus de Bello nanceiano. Impressum in celebri Lotharingie pago divi Nicolai de Portu per Petrū Jacobi pbrm boce paganū. Anno M. D. XVIII. Nonas Januar. Petit in-fol. imprimé en lettres rondes. *Très-rare*. Ce volume contient :

Trente-sept figures représentant divers faits de la guerre de René II, duc de Lorraine, contre le duc de Bourgogne Charles le Téméraire. Pl. diverses gravées sur bois.

> Ce poëme de Pierre de Blaru est relatif à la guerre de René II, duc de Lorraine, fils de Ferri II et de Iolande d'Anjou, contre le duc de Bourgogne, Charles le Téméraire, guerre qui commença en 1474 et se termina par la mort du duc de Bourgogne, arrivée à la bataille donnée sous les murs de Nancy, le 5 janvier 1477.
> Ce poëme a été traduit sous le titre de : La Nancéide, par M. Ferdinand Schutz. Nancy, Raybois, 1840, 2 vol. in-8, fig.

Bataille de Nancy. Tirée d'une miniature du temps, du Philippe de Comines. Manuscrit de l'abbaye royale de Saint-Germain des Prez. *J. Robert delineavit. Aveline junior sculpsit.* Pl. in-4 en haut. Velly, Villaret et Garnier, Portraits, t. II, p. 48.

1477. Janvier 5.

<small>Voir à la date du 16 juillet 1465.</small>

Chronique ou Dialogue entre Joannes Lud et Chrétien, secrétaires de René II, duc de Lorraine, sur la défaite de Charles le Téméraire devant Nancy (5 janvier 1477), publiée pour la première fois par Jean Cayon Nancy, Cayon, 1844. In-4, fig., tiré à cent exemplaires. Ce volume contient :

Des figures relatives à la défaite de Charles le Téméraire, qui semblent copiées de monuments du temps, mais sans aucune indication dans le texte mentionnant leur origine. Pl. de diverses grandeurs, grav. sur bois dans le texte.

Tombeau de Charles le Téméraire, duc de Bourgogne, en marbre blanc et noir, dans le chœur, à gauche, de Saint-George de Nancy. Tiré du Ms. de Paliot, à M. le président de Blaisy, t. VII, p. 164. Dessin in-fol. Recueil Gaignières, à Oxford, t. I, f. 9. = Pl. lithogr. in-8 en larg. Bulletin de la Société d'archéologie lorraine. Henri Lepage, t. 1, Bulletin 3, pl. 4, p. 199.

<small>Ce tombeau fut détruit en 1717, lors de la démolition de l'église de Saint-George par le duc Léopold.</small>

Figure du même sur son tombeau dans l'église de N. D. de Bruges. Partie d'une pl. in-4 en haut. Félix de Vigne, Vade-mecum du peintre, t. II, pl. 82. = Moulage en plâtre. Musée de Versailles, n° 1293. = = Idem, n° 548.

1477.
Janvier 5.

Statue du même, à la cheminée de l'hôtel de ville de Bruges. Moulage en plâtre. Musée de Versailles, n° 622.

Portrait du même. Tableau du temps, appartenant à la famille de Taxis. Miniature in-fol. en haut. Gaignières, t. XI, 33. = Partie d'une pl. in-fol. en haut. Montfaucon, t. III, pl. 64, n° 3.

Charles le Hardi, duc de Bourgogne, et Isabel de Bourbon, sa deuxième femme, morte le 13 septembre 1465, à genoux en face l'un de l'autre. Miniature au commencement d'une paire d'heures de leur temps, peinte en 1465, par Jacques Undelot, qui appartenait au comte Hipolite de Betune. Trois miniatures in-fol. en haut. Gaignières, t. XI, 35 à 37. = Partie d'une pl. in-fol. en haut. Montfaucon, t. III, pl. 64, n° 1.

Portrait de Charles le Téméraire, duc de Bourgogne. Dessin in-4 en haut. Mémoires pour servir à l'histoire des ducs de Bourgogne, J. du Tilliot, manuscrit de la Bibliothèque de l'Arsenal, à la p. 156.

Portrait du même, en buste, avec des dessins, figures des pierreries. Trois dessins, deux in-fol. en haut. et un in-4 carré. Miscellanea eruditæ antiquitatis, etc., ex museo J. du Tilliot, Recueil manuscrit in-fol., 4 vol., de la Bibliothèque de l'Arsenal, t. IV.

Portrait du même, à mi-corps, cuirassé et casqué, tourné à gauche, appuyé de la main gauche sur la garde de son épée. Pl. petit in-4 en haut. Thevet, Pourtraits, etc., 1584, à la p. 311, dans le texte.

Portrait du même, en buste, tourné à droite, avec une couronne de laurier. Pl. in-12 en haut. Au-dessus et au-dessous, le nom en latin et en français en caractères imprimés. Tabourot, Icones, etc., feuillet 18.

1477.
Janvier 5.

> L'auteur dit que ce portrait se voyait dans la Chartreuse de Dijon.

Portrait du même, en buste, tourné à droite, dans un médaillon ovale. En bas, le nom et *Andran sculp.* Pl. in-8 en haut. Mémoires de messire Philippe Comines, 1706-1714, t. I, 1^{re} partie, à la p. 7.

Portrait du même. *C. Vermeleu sculp.* Pl. in-8 en haut. Mémoires de Messire de Comines, 1723, t. I, à la page 5.

Portrait du même. En haut : xlv. *Fred. Bouttats sculp.* Pl. Petit in-4 en haut. Tabula chronologica sive ducum Lotharingiæ, etc., à la page 10.

Portrait en buste du même. Sans indication d'où il est tiré. Vignette in-12 en larg., gravé sur bois. Jubinal, t. I, p. 1.

Portrait du même, en buste, tourné à gauche, ovale. Dans une bordure de fleurs et de fruits. En bas : *Carolus dictus Bellicosus seu pugnax duc Burgundiæ*, etc. *P. Soutman effigiavit et excud.; J. de Suyderhoef sculpsit.* Estampe in-fol. magno en haut.

Portrait du même, en buste, tourné à droite. En bas : Charles le Belliqueux, quatriesme duc de Bourgogne, etc. (*Moncornet ex?*) Estampe in-8 en haut.

Portrait du même, en pied, tourné à droite. En bas :

1477.
Janvier 5.

CAROLUS PUGNAX, etc., un monogramme composé des lettres : P. S. En haut : *fol.* 4. Estampe in-4 en haut.

Dessin représentant les ducs et duchesses de Bourgogne, depuis Philippe le Hardi jusqu'à Charles le Téméraire. Au Musée du Louvre. Copie, tableau par Debacq. Musée de Versailles, n° 3928.

Sceau de Charles le Téméraire, de 1469. Dessin in-4 en haut. Mémoires pour servir à l'histoire des ducs de Bourgogne, J. du Tilliot, manuscrit de la Bibliothèque de l'Arsenal, à la p. 156.

Sept sceaux et quatre contre-sceaux du même. Petites pl. Wree, Sigilla comitum Flandriæ, p. 92, 94, 95, 98, 99, 100, dans le texte.

Sceau secret du même. Partie d'une pl. in-fol. en haut. Wree, la Généalogie des comtes de Flandre, p. 151, *a*, texte 149.

Sceau du même. Partie d'une pl. in-fol. en haut. Calmet, Histoire de Lorraine, t. II, pl. 10, n° 70,

Sceau du même. Partie d'une pl. in-4 en haut. (De Migieu) Recueil des sceaux du moyen âge, pl. 5, n° 5.

Sceau et sceau secret du même. Partie d'une pl. in-fol. en haut. Trésor de numismatique et de glyptique, Sceaux des grands feudataires de la couronne de France, pl. 16, n[os] 1, 2.

Ce sceau, en or, provient de la dépouille du camp des Bourguignons, après la défaite de Granson ; il tomba en partage au

canton de Lucerne, et il est conservé dans les archives de cette ville.

1477.
Janvier 5.

Médaille du même. Partie d'une pl. in-4 en haut., grav. sur bois. Argelati, t. III, Appendix, pl. 16, n° 1.

Médaille du même. Partie d'une pl. in-8 en haut. lithog. Mémoires de la Société éduenne, 1844, J. de Fontenay, pl. 15, n° 2, p. 238.

Monnaie du même. Petite pl. Jurain, Histoire d'Aussone, dans le texte, p. 64.

Monnaie du même. Petite pl. grav. sur bois. Ordonnance, etc., Anvers, 1633, feuillet M, 1.

Monnaie du même. Petite pl. grav. sur bois. Idem, feuillet P, 5.

Monnaie du même. Petite pl. grav. sur bois. Idem, feuillet Q, 2.

Monnaie du même. Petite pl. grav. sur bois. Idem, feuillet P, 6.

Deux monnaies du même. Partie d'une pl. in-fol. en haut. Calmet, Histoire de Lorraine, t. II, pl. 2, n°s 31-32.

Monnaie du même. Partie d'une pl. in-4 en haut. (De Migieu), Recueil des sceaux du moyen âge, pl. 1**, n° 10.

Quinze monnaies du même. Partie de deux pl. in-4 en haut. Tobiesen Duby, Monnaies des barons, pl. 58, n°s 2 à 10; pl. 59, n°s 3 à 6, 8, 9.

1477.
Janvier 5.

Monnaie du même. Partie d'une pl. in-4 en haut. Idem, pl. 59, n° 2.

Monnaie du même. Partie d'une pl. in-4 en haut. Idem, pl. 59, n° 7.

Monnaie du même. Partie d'une pl. in-fol. en haut. Trésor de numismatique et de glyptique, Histoire par les monuments de l'art monétaire chez les modernes, pl. 21, n° 5.

Sept monnaies du même. Partie de deux pl. in-8 en haut., lithog. Den Duyts, n°⁸ 208, 209, 211 à 215; pl. XII, n°⁸ 72, 73; pl. XIII, n°⁸ 75 à 79, p. 77 à 79.

Deux monnaies du même. Partie d'une pl. in-8 en haut., lithog. Den Duyts, n°⁸ 86, 87; pl. 12, n°⁸ 81 82, p. 28, 29.

Deux monnaies du même. Partie d'une pl. in-8 en haut. Revue numismatique, 1848, J. Rouyer, pl. 17, n°⁸ 1, 2, p. 431. Dans le texte, la planche est indiquée par erreur C.

Huit monnaies du même. Pl. lithog. in-4 en haut. Barthélemy, Essai sur les monnaies des ducs de Bourgogne, pl. 8, n°⁸ 1 à 8.

Quatorze monnaies du même. Chijs, pl. 16, 17; Supplément, pl. 34, 35.

Deux monnaies du même. Partie d'une pl. in-8 en haut. Revue de la Revue de la numismatique belge. C. P. Serrure, pl. 2, n°⁸ 10, 11, p. 17, 19.

Deux jetons pour la Chambre des comptes, etc., de

Charles le Téméraire. Deux petites pl. grav. sur bois. Rossignol, Des libertés de la Bourgogne, p. 33, dans le texte. — 1477. Janvier 5.

Jeton de l'époque de Charles le Téméraire. SE JECTES SEUREMENT. — LE COMTE TROUVERES. Petite pl. gravée sur bois. Idem, p. 36, dans le texte.

Jetoir du même. Petite pl. grav. sur bois. De Fontenay, Manuel de l'amateur des jetons, p. 249, dans le texte.

Quatre jetoirs du temps de Charles le Téméraire, duc de Bourgogne. Petites pl. grav. sur bois. Idem, p. 112, 113, 114, dans le texte.

Portrait à cheval de Jean de Bourbon, II^e du nom, comte de Vendôme, d'après Montfaucon et l'ouvrage de Gilles de Berry. Pl. in-fol. en larg. Beaunier et Rathier, pl. 191. — Janvier 6.

<small>Montfaucon, t. III, pl. 58, n° 1.</small>

Sceau et contre-sceau de Jean de Bourbon, II^e du nom, comte de Vendôme, fils de Louis de Bourbon, comte de Vendôme, et de Jeanne de Laval. Partie d'une pl. in-fol. en haut. Trésor de numismatique et de glyptique. Sceaux des grands feudataires de la couronne de France, pl. 12, n° 4.

Tombe de Jehan, seigneur de Ploisy et de Roisy, et de Perrette Thyois, sa femme, morte le......, en pierre, contre les marches qui vont au chœur, devant la chaire du prédicateur, dans la nef de l'église paroissiale de Roisy, près Paris. Dessin grand in-4. Recueil Gaignières, à Oxford, t. III, f. 100. — Mai 6.

1477.
Juin 1.
Tombeau de Robert d'Estouteville, seigneur d'Hauteville et de Larmeville, dans le chœur, à droite, joignant le grand autel, dans le sanctuaire de l'église de l'abbaye de Vallemont. Dessin in-fol. en haut. Bibliothèque impériale, manuscrits, boîtes de l'ordre du Saint-Esprit, Estouteville.

> Une note jointe porte : Tiré du cabinet de M. de Gaignières, Bibliothèque du Roy.

Juillet 6. Figure de Jean II, seigneur de Montmorency, etc., grand chambellan de France, sur son tombeau, dans l'église de Saint-Martin de Montmorency. Pl. in-4 en haut. Duchesne, Histoire généalogique de la maison de Montmorency, p. 240, dans le texte.

Août 4. Tombeau de Odet de Malain, seigneur de Lux, de Malain et de Thavel, à Saint-Martin de Lux, paroisse, au pied du grand autel. Dessin in-8 en haut., esquissé. Bibliothèque impériale, manuscrits, boîtes de l'ordre du Saint-Esprit, Malain.

Août 20. Sceau de Maximilien d'Autriche et de Marie de Bourgogne, archiduc et archiduchesse d'Autriche, duc et duchesse de Bourgogne, de Lothier, de Brabant, etc., etc., etc. Partie d'une pl. in-fol. en haut. Trésor de numismatique et de glyptique, Sceaux des grands feudataires de la couronne de France, pl. 31, n° 7.

> Maximilien I épousa, le 20 août 1477, Marie de Bourgogne, qui mourut le 27 mars 1482.
> Il fut reconnu empereur en 1493, après la mort de son père Frédéric III, et mourut le 12 janvier 1519.

Octobre 12. Tombe de Erard de Saulx, seigneur d'Orrain, à Saint-

Martin de Fessay, paroisse, dans la chapelle des seigneurs, au milieu. Dessin in-8 en haut., esquissé. Bibliothèque impériale, manuscrits, boîtes de l'ordre du Saint-Esprit, Saulx. 1477. Octobre 12.

Tombe de Hervé de Revausquer, tout au bas de la nef, dans l'église de Saint-Yves de Paris. Dessin grand in-8. Recueil Gaignières, à Oxford, t. X, f. 58. Novemb. 23.

Tombeau restauré d'Antoine de Vaudemont, dans l'église des Cordeliers de Nancy. Partie d'une pl. in-fol., lithog., en larg. Grille de Beuzelin, Statistique monumentale, pl. 4, n° 4. 1477.

> Hugo cardinalis super Apocalipsim Johis. Manuscrit sur vélin du quinzième siècle. Petit in-fol. peau. Bibliothèque de l'Arsenal, manuscrits latins, Théologie, n° 112. Ce volume contient :

Lettre initale peinte représentant l'auteur écrivant sur un pupitre. Petite pièce en tête du texte. Bordure avec armoiries, au feuillet 1 ; mêmes armoiries feuillet 12, dans la marge.

> Petites pièces de peu d'intérêt. La conservation est belle.

Portraits à mi-corps du comte de Sancerre, à cheval, d'après Montfaucon et l'ouvrage de Gilles de Berry. Partie d'une pl. in-fol. en haut. Beaunier et Rathier, pl. 190, n°ˢ 1, 4. 1477?

> Montfaucon, t. III, pl. 58, n° 4.
> Il regarde ce portrait comme étant celui de Jean de Bueil, comte de Sancerre, maréchal de France (et non pas Louis de Sancerre, maréchal et depuis connétable, comme le porte la miniature).

1478.

Juin 18. Figure de Robert de Dreux, chevalier, seigneur de Beaussart, baron d'Esneval, sur sa tombe devant la chapelle du Rosaire, aux Jacobins de Rouen. Dessin in-fol. en haut. Gaignières, t. VI, 29. = Partie d'une pl. in-fol. en haut. Montfaucon, t. III, p. 52, n° 3.

> La table des dessins de Gaignières de la Bibliothèque du P. Le Long porte, par erreur, 1438.

Tombe de Robert de Dreux, baron d'Esneval, et de Guillemette de Segrie, sa femme, en pierre plate, dans la chapelle du Rosaire, dite de Dreux, aux Jacobins de Rouen. Dessin grand in-4. Recueil Gaignières, à Oxford, t. I, f. 90.

> Guillemette de Segrie mourut en 1490.

Juin 20. Tombe du chevalier de Recille, seigneur espagnol, bienfaiteur de l'église hospitalière du Saint-Esprit de Dijon, décédé en 1478. Dessin in-fol. en haut. Histoire de la maison — du Saint-Esprit de Dijon. Manuscrit de la Bibliothèque de l'Arsenal, p. 74.

Septemb. 23. Tombeau de dame Anthoine Bouton, abbesse de Notre-Dame de Molaire, dans l'église de cette abbaye. Pl. in-fol. en haut., grav. sur bois. Palliot, Histoire généalogique des comtes de Chamilly, de la maison de Bouton, à la p. 110, dans le texte.

Novemb. 19. Figure d'Antoinette Dinchy, dame de Cauteleu, seconde femme de Vallerand des Aubeaux, mort le 4 octo-

bre 1464, à côté de son mari, sur son tombeau, où 1478.
il est représenté entre ses deux femmes, dans l'église Novemb. 19.
collégiale de Saint-Pierre, à Lille. Partie d'une
pl. in-4 en haut. Millin, Antiquités nationales, t. V,
n° LIV, pl. 10.

Tombeau de Girarde de Salins, prieure de l'abbaye de Décemb. 16.
Molaire, et de Jeanne Bouton, religieuse de cette ab-
baye, sa nièce ou sa cousine germaine, morte le
17 octobre 1481, dans l'église de cette abbaye.
Pl. in-4 en haut., gravé sur bois. Palliot, Histoire
généalogique des comtes de Chamilly de la maison
de Bouton, à la page 111, dans le texte.

Chef de S. Marthe *Rellene, en or, De Ducat, par le* 1478.
roy Louis onziesme, auec son pourtraict, à genoux.
Buste de la sainte sur un piédestal rond, sur lequel
on lit, dans un petit cartouche : Rex Fran. Ludo XI
fe. fieri opus anno Dom¹ 1478. *D. Conche Fecit a
Taras.* 1628. Pl. petit in-4 en haut.

Breviarum romanum. Manuscrit sur vélin du quinzième
siècle. Petit in-4 cartonné. Bibliothèque impériale, ma-
nuscrits, ancien fonds latin, n° 1050 ; Colbert, 5142 ;
Regius, 4452 [5]. Ce volume contient :

Quelques lettres initiales peintes représentant des sujets
sacrés. Petites pièces, dans le texte. Bordures et or-
nements.

> Ces petites miniatures, d'un travail fin, offrent quelque in-
> térêt sous le rapport des vêtements. La conservation n'est pas
> bonne.
> Je cite ce manuscrit, bien qu'il me paraisse de travail
> italien.
> Une mention indique qu'il a été exécuté en 1478.

1479.

Janvier 19. Portrait de Jean II, roi de Navarre, en pied. En bas, une chèvre tient un écusson d'armoiries. Au-dessous : JOHANNES DEI GRATIA NAVARRÆ, *etc.* REX. Pl. petit in-fol. en haut. Ehingen, Itinerarium, au feuillet J, 1, recto.

Cinq monnaies de Jean II, deuxième fils de Ferdinand, roi d'Aragon, roi de Navarre, par son mariage avec Blanche, fille de Charles III, le Noble. Partie d'une pl. in-4 en haut. Tobiesen Duby, Monnoies des barons, pl. 18, n°s 6 à 10.

Monnaie du même. Partie d'une pl. in-8 en haut. Revue numismatique, 1844, A. de Longpérier, pl. 6, n° 4, p. 285.

Monnaie du même. Partie d'une pl. in-4 en haut. Poey d'Avant, pl. 13, n° 9, p. 200.

Avril 12. Figure de Perrette Touttin, femme de Henry Hurel, seigneur de Grainville sur Fleury et de Cantelou le Bocage, mort le 19 mars 1468, auprès de son mari, sur leur tombe, dans le chœur de l'église de la paroisse de Saint-Lô, à Rouen. Dessin in-fol. en haut. Gaignières, t. VII, 35.

Avril 23. Tombeau de Johannes de Beauvau, en pierre, contre le mur, au fond de la croisée, à gauche de l'église cathédrale de Saint-Maurice d'Angers; il représente un squelette la crosse à la main. Dessin. Recueil Gaignières, à Oxford, t. VII, f. 169.

Figure de Blanche de Gamache, femme de Jean de Chastillon sur Marne, sur sa tombe, dans le chœur de l'église d'Escouy. Dessin in-fol. en haut. Gaignières, t. VII, 48. — 1479. Mai 24.

Tombe de Blanches de Gamaches, dame de Chastillon et de Gamaches, veuve de Jehan de Chastillon, en pierre, à gauche, devant la porte de la sacristie, dans le chœur de l'église d'Escouy. Dessin in-fol. en haut. Bibliothèque impériale, manuscrits, boîtes de l'ordre du Saint-Esprit, Chastillon.

Figure de Robert Jehan, avocat au Parlement de Paris, conseiller et maître des requêtes de l'hôtel du duc de Bretagne, et son bailly de la comté de Monfort, sur sa tombe, dans l'église de Saint-Yves de Paris. Dessin in-fol. en haut. Gaignières, t. VII, 43. = Dessin grand in-8. Recueil Gaignières, à Oxford, t. X, f. 57. — Juillet 7.

La prise de Tournay, représentée probablement dans une miniature du temps. En bas : TERROVANA MORINOR. EXCISA, TORNACUM, etc. Pl. in-4 en larg. — Juillet 31.

J'ignore dans quel ouvrage cette planche est placée.

Vue de la bataille de Guinegate, représentée probablement dans une miniature du temps. En bas : JUNCTIS CUM HENRICO VIII ANGLOR. REGE VIRIBUS, etc. Pl. in-4 en larg. — Août 4.

Même note.

Tombeau de Jean du Bellay, évêque de Poitiers, en pierre, devant la porte de la sacristie, à costé gauche du chœur de l'église cathédrale de Saint-Pierre de — Septemb. 13.

1479.
Septemb. 13.

Poitiers. Dessin in-fol. en haut. Bibliothèque impériale, manuscrits, boîtes de l'ordre du Saint-Esprit, du Bellay.

Tombeau de Jean du Bellay, abbé de Saint-Florent de Saumur, évêque de Fréjus et de Poitiers, dans la chapelle des fondateurs de l'abbaye de Saint-Florent. Dessin in-fol. en haut. Bibliothèque impériale, manuscrits, boîtes de l'ordre du Saint-Esprit, du Bellay.

Ce tombeau fut ruiné par les protestants, en 1569.

1479.

Sceau de Gaston IV, vicomte de Béarn, comte de Foix. Partie d'une pl. in-fol. en haut. Trésor de numismatique et de glyptique. Sceaux des grands feudataires de la couronne de France, pl. 12, n° 9.

Médaille de Jean Carondelet, président au parlement de Bourgogne, rev. Marguerite de Chassé, sa femme. Partie d'une pl. in-fol. en haut. Trésor de numismatique et de glyptique. Médailles françaises, première partie, pl. 48, n° 3.

Tombeau de Jacques Bouton, dit de Corberon, conseiller et chambellan du duc de Bourgogne, dans sa chapelle de Corberon. Pl. in-fol. en haut.; grav. sur bois. Paillot, Histoire généalogique des comtes de Chamilly de la maison de Bouton, à la p. 101, dans le texte.

Tombe de Symon Panchemont, abbé, en pierre, à gauche, derrière le grand autel, dans le chœur de l'église de l'abbaye de Vallemont. Dessin in-8. Recueil Gaignières, à Oxford, t. V, f. 139.

LOUIS XI. 371

Ordre de la confrerie de la vierge Marie en France, avec les noms de toutes (sic) les freres et sœurs de la dite confrerie, de l'an 1479. Manuscrit in-fol. sur peau de vélin. Bibliothèque de sir Thomas Phillips, baronet, à Middlehill (Worcestersh). G. Haenel, 868. Ce manuscrit contient : 1479.

Douze miniatures et des lettres initiales en or.

Le Liure du mirouer de la redēpcion de lumain lignage, translate de latin en francoys selon l'intencion de la Saincte escripture, veu et corrige et trāslate par reverēs docteur en theologye Frere Iulyen des Augustins de Lyon. Sans lieu ni nom d'imprimeur (Lyon, Mathias Husz), 1479. In-fol. gothique, fig. *Rare*. Ce volume contient :

Un grand nombre de figures représentant des sujets de l'Histoire sainte. Pl. in-12 en haut., grav. sur bois, dans le texte.

Ces planches sont les mêmes que celles de l'édition de 1478.

Deux monnaies de Jeanne de Wesemael, femme de de Henri de Diest, sire de Rivière, frappées en imitation de monnaies des ducs de Bourgogne. Partie d'une pl. in-8 en haut. Revue numismatique, 1852, J. Rouyer, pl. 2, n°s 1, 2, p. 36.

1480.

Figure de Guillaume le May, capitaine de six-vingts archers du roi et de la ville de Paris, gouverneur des sceaux du roi et tailleur de la monnaye en la ville de Rouen, sur sa tombe, à Saint-Pierre des Arcis, à Paris, dans la nef. Dessin in-fol. en haut. Gaignières, Janvier 22.

1480.
Janvier 22.

t. VII, 38. = Partie d'une pl. in-fol. en larg. Montfaucon, t. III, pl. 69, n° 9. = Partie d'une pl. in-fol. en haut. Willemin, pl. 161. = Pl. in-fol en haut. Beaunier et Rathier, pl. 196. = Dessin in-fol. en haut. Bibliothèque impériale, manuscrits, boîtes de l'ordre du Saint-Esprit, Lemay.

> La table du recueil de Gaignières, dans la Bibliothèque historique de Le Long, porte le 22 juin.

Février 22. Tombeau de Charles d'Amboise, seigneur de Chaumont, baron de Charenton, en pierre, au milieu du chœur de l'église des Cordeliers d'Amboise. Dessin in-fol. en hauteur. Bibliothèque impériale, manuscrits, boîtes de l'ordre du Saint-Esprit, Amboise.

Portrait du même. Dessin esquissé. In-4 en haut. Idem.

Juillet 10. René, dit le Bon, duc d'Anjou et de Lorraine, né en 1408, succéda en 1434, dans le comté de Provence, à Louis III, son frère. Après de longues vicissitudes en Italie, il renonça en 1473 à ses espérances et au royaume de Naples, se retira en Provence, et se livra entièrement à l'étude des beaux arts. Il mourut le 10 juillet 1480.

> Je place à cette date les manuscrits relatifs au tournoi de Bruges et au livre des tournois du roi René. J'y place également les diverses peintures et sculptures qui ont été attribuées à ce roi.

Le tournoy donné à Bruges, par Monseigneur Jean de la Gruthuyse, appelant, et Monseigneur de Ghistelle, défendant en l'an 1392 (V. S.). Manuscrit sur vélin du quinzième siècle. In-fol. maroquin rouge. Bibliothèque impériale, manuscrits, ancien fonds français, n° 8351. Ce volume contient :

Miniature représentant Louis de la Gruthuyse, à ge-

noux, présentant son livre au roi de France, assis sur son trône et entouré d'un grand nombre de personnages. In-fol. en haut. Au feuillet 1, recto.

1480.
Juillet 10.

Un grand nombre de miniatures représentant les chevaliers, les hérauts, les armoiries, la manière dont les tournois s'engagent, la forme des armures, l'équipement des chevaux, la disposition des échafauds, les scènes diverses des tournois, la distribution des prix. Pièces in-fol. simples, ou en feuillets doubles, en haut. et en larg., dans le texte.

> Ces miniatures sont d'un très-beau travail et largement exécutées. Elles offrent beaucoup d'intérêt sous le rapport de tout ce qui est relatif aux tournois. La conservation est belle.
>
> Ce tournoi fut donné à Bruges par Jean de la Gruthuyse, au nom du duc de Bretagne, appelant, contre le duc de Bourbon, défendant; il eut lieu le 11 mars 1393 (V. S.).
>
> Ce manuscrit est sans doute antérieur de quelques années à l'époque de la mort du roi René. Je place ce manuscrit à cette date, ainsi que la copie qui en fut faite, par la raison que je place également à cette date le livre du roi René d'Anjou sur les tournois, lequel contient les mêmes détails que le récit du tournoi de Bruges, sur les formes observées à cette époque dans ces solennités.
>
> Pour les détails relatifs aux divers exemplaires de ce tournoi, voir Van Praet, Recherches sur Louis de Bruges, p. 265 et suivantes.

Figures d'après des miniatures de ce manuscrit, savoir : Sept pl. in-4 en haut, et en larg. coloriées. Camille Bonnard, t. II, pl. 26, 24, 28, 33 à 36. = Pl. in-4 en haut. Dibdin, a Bibliographical-tour, t. II, à la p. 225. = Vingt et une pl. lithog. In-4 en haut. et en larg. Comte de Quatrebarbes, OEuvres complètes du roi René, t. II (partie des miniatures).

1480.
Juillet 10.

Il peut y avoir quelque confusion dans les citations des planches gravées d'après les miniatures de ce manuscrit et des suivants. Cela proviendrait des inexactitudes commises par les auteurs, qui ne citent pas toujours régulièrement les numéros des manuscrits qu'ils copient. Dans ce cas, ces inexactitudes seraient peu importantes, les divers manuscrits relatifs à ce tournoi étant à peu près semblables, sauf le plus ou moins de soin avec lequel ils ont été peints.

Seize figures représentant le tournoi de Jean de la Gruthuyse donné à Bruges en 1393, d'après le manuscrit de la Bibliothèque du roi, n° 8351, pour une édition du livre des tournois du roi René d'Anjou, qui n'a pas été imprimé, gravées à cet effet aux frais de Peiresc. Seize pl. in-fol. en larg.

Ces planches sont de la plus grande rareté. On n'en connaît que deux exemplaires qui sont à la Bibliothèque impériale. L'un au département des estampes, et l'autre aux imprimés, relié à la suite d'une description du sacre de Louis XIV.

Il existe quelques épreuves isolées de ces planches.

Le tournoy donné à Bruges par Monseigneur Jean de la Gruthuyse, appellant, et Monseigneur de Ghistelle, deffendant, en l'an 1392 (V. S.). Manuscrit sur vélin du quinzième siècle. In-fol. maroquin rouge. Bibliothèque impériale, manuscrits, ancien fonds français, n° 8351 [2].
Ce volume contient :

Miniature représentant Louis de la Gruthuyse, à genoux, présentant son livre à Charles VIII, roi de France, assis sur son trône et entouré d'un grand nombre de personnages. In-fol. en haut., au feuillet 1, reccto. Ce feuillet paraît avoir été placé dans le volume postérieurement à l'époque où ce volume fut peint.

Un grand nombre de miniatures représentant les che-

valiers, les hérraults, les armoiries, la manière dont les tournois s'engagent, la forme des armures, l'équipement des chevaux, la disposition des échafauds, les scènes diverses des tournois, la distribution des prix. Pièces in-fol. simples, ou en feuillets doubles, en haut. et en larg., dans le texte.

1480.
Juillet 10.

Les détails de ce qui s'était passé au tournoi de Bruges donné par Jean de la Gruthuyse, étant rapportés dans l'ouvrage sur les tournois du roi René, Louis de la Gruthuyse, pour honorer la mémoire de son père Jean, fit faire cette copie du manuscrit du tournoi de Bruges. Il conçut le projet d'offrir cette œuvre au roi de France, Charles VIII, et il fit en conséquence ajouter à cette copie une miniature de présentation à ce roi.

En 1489, il fut compris au nombre des députés envoyés à ce roi, qui s'était fait médiateur entre Maximilien et les Flamands. Dans le cours de cette députation, qui resta en France du 20 août au 5 décembre 1489, il fit hommage en effet de ce volume à Charles VIII.

On doit penser que cet exemplaire fut celui offert au roi par Louis de Bruges, seigneur de la Gruthuyse.

Les miniatures de ce manuscrit sont d'un beau travail. Elles offrent beaucoup d'intérêt sous le rapport de tout ce qui est relatif aux tournois. La conservation est bonne.

Elles représentent les mêmes compositions que celles du manuscrit n° 8351, ci-avant, moins bien peintes.

Ce manuscrit a appartenu à M. d'Omonville, en 1607; à Hector le Breton, héraut d'armes, en 1616, et plus tard à M. de Gaignières.

Voir l'article du manuscrit n° 8351, ci-avant.

Figures d'après les miniatures de ce manuscrit, savoir : Pl. in-fol. en larg. Monfaucon, t. IV, pl. 4. = 21 pl. lithog. in-4 en haut. et en larg. Comte de Quatrebarbes, Œuvres complètes du roi René, t. II (partie des miniatures).

Diverses scènes, parties d'armures et autres objets, d'a-

1480.
Juillet 10.

près des miniatures du manuscrit des tournois du roi René, de la Bibliothèque nationale de Paris, n° 8351 [2]. Deux pl. in-4 en larg. et en haut., et plusieurs pl. de diverses grandeurs et formes, grav. sur bois. Lacroix, le Moyen âge et la Renaissance, t. I, Chevalerie, pl. 1, 4, et p. 13 à 20, dans le texte.

> Portraicts du tournoy de Monseigneur de la Gruthuyse, appelant, et de Monseigneur de Ghistelle, deffendant, 1392. L'ordre et la manière comment les tournois doivent estre faicts et conduis par Mre René d'Anjou, roy de Sicile, duc de Lorraine. Manuscrit sur papier du quinzième siècle. In-fol. magno, maroquin rouge. Bibliothèque impériale, manuscrits, fonds de Colbert, n° 34; Regius, 8351 [2] [2]. Ce volume contient :

> Miniature servant de frontispice, en portique, avec médaillons et l'écusson de France, dans le milieu duquel est le titre. Pièce in-fol. magno en haut., en tête du volume.

> Miniature représentant Charles VIII, roi de France, sur son trône, entouré de nombreux personnages, auquel le seigneur de la Gruthuyse présente un livre. Pièce in-fol. magno, en haut., au feuillet 2.

> Trente miniatures représentant les préparatifs des tournois, armoiries, armures, vêtements, chevaliers armés, maisons ornées, lices, marches, tournois, et remise du prix. Pièces in-fol. magno, feuilles doubles ou simples, en haut.

>> Ce volume est une copie du manuscrit original du roi René. Van Praet, p. 265 et suiv.
>> Ces miniatures sont d'un fort bon travail : elles offrent le même intérêt que les autres copies de l'ouvrage original.

Figures d'après des miniatures de ce manuscrit, savoir : 1480. Vingt et une pl. lithog. in-4 en haut. et en larg. Juillet 10. Comte de Quatrebarbes, OEuvres complètes du roi René, t. II (partie des miniatures).

Le Livre des tournois par le roi René de Sicile, avec dessins faits de sa propre main. Manuscrit sur papier. In-fol. maroquin noir. Bibliothèque impériale, manuscrits, ancien fonds français, n° 8352. Ce volume contient :

Vingt-six dessins coloriés représentant des sujets relatifs aux tournois, savoir :

5. Préliminaires des tournois. In-fol. en haut.
9. Armures, etc. In-fol en haut.
1. Deux combattants à cheval. In-fol. magno en larg.
1. Disposition des échafauds. Idem.
1. Marche de cavaliers. Idem.
1. Disposition des armoiries et drapeaux à deux édifices. Idem.
1. Suite de la marche des cavaliers. Idem.
1. Homme debout tenant quatre drapeaux armoriés. In-fol. en haut.
1. Suite de la marche des cavaliers. In-fol. magno en larg.
4. Scènes de tournoi. Idem.
1. Remise du prix au vainqueur. In-fol. en haut.

26. Total des dessins.

Ces dessins exécutés par le roi René forment un des monuments les plus curieux de cette époque, d'abord comme production de ce prince, et ensuite sous le rapport du mérite de l'exécution, et des nombreux détails que l'on y trouve sur tout ce qui a trait aux tournois. Les vêtements, armures, harna-

378 LOUIS XI.

1480.
Juillet 10.

chements des chevaux, tout enfin, dans ces précieuses compositions, offre un grand intérêt. Le mérite, sous le rapport de l'art, est également remarquable. C'est sans doute un des plus curieux manuscrits de cet âge. La conservation, sans être parfaite, est très-bonne.

Une reproduction de ce manuscrit a été donnée par MM. Champollion-Figeac et L. J. J. Dubois. Paris, Mette Didot, 1826-27. In-fol. m°, 20 planches.

Figures d'après les miniatures de ce manuscrit. 21 pl lithog. in-4 en haut. et en larg. Comte de Quatrebarbes, OEuvres complètes du roi René, t. II (partie des miniatures).

Livre des tournois de René d'Anjou. Manuscrit sur papier du quinzième siècle. In-fol. veau fauve. Bibliothèque impériale, manuscrits, ancien fonds français, n° 8352[2]. Ce volume contient :

Un grand nombre de dessins coloriés représentant la manière dont les tournois s'engagent, la forme des armures, l'équipement des chevaux, la disposition des échafauds, les scènes diverses des tournois, la distribution des prix. Pièces in-fol. simples ou en feuillets doubles, en haut. et en larg., dans le texte.

Ces dessins offrent les mêmes compositions que la plus grande partie des miniatures des manuscrits, n°[s] 8351 et 8351[2], qui représentent le tournoy donné à Bruges, en 1392 (V. S.) par Jean de la Gruthuyse, et qui furent faits par ordre de Louis de la Gruthuyse.

Ces dessins sont d'un travail assez exact et qui a de la vérité. La conservation est bonne.

Regnier d'Anjou, sur les tournois. Manuscrit sur vélin du quinzième siècle. In-fol. Bibliothèque royale de Dresde, anciens manuscrits français, O, 58. Ce volume contient:

Trente-deux miniatures représentant des sujets relatifs

aux tournois, d'un fort bon style, de diverses grandeurs, dans le texte. Initiales peintes.

1480.
Juillet 10.

> Ce beau manuscrit, que j'ai examiné, mérite beaucoup d'intérêt, quant aux excellentes miniatures qu'il contient ; elles sont, comme le volume, d'une très-belle conservation.
>
> Les premières des miniatures de ce manuscrit sont relatives au tournoy entre le duc de Bretagne, appelant, contre le duc de Bourbon, défendant, donné à Bruges. Voir les articles précédents.

Journal du roi René d'Anjou, II^e du nom. Manuscrit sur vélin du quinzième siècle. Petit in-4. Bibliothèque impériale, supplément latin, n° 547. Ce volume contient :

Des miniatures représentant des sujets relatifs à l'Histoire sainte. Pièce petit in-4 en haut. et autres plus petites, dans le texte.

> Ces miniatures sont d'un très-beau travail et d'un fini précieux. Elles offrent le plus grand intérêt pour de curieux détails de vêtements, d'armures et autres. La conservation est belle. C'est un manuscrit très-remarquable.

Figures d'après les miniatures de ce manuscrit, savoir : Pl. in-4 en haut. coloriée. Lacroix, le Moyen âge et la Renaissance, t. II, miniatures, pl. 27.

Psautier latin ayant appartenu au roi René. Manuscrit sur parchemin. Petit in-fol. de 420 feuillets, maroquin rouge. Bibliothèque de l'Arsenal, manuscrits latins, théologie, 139. B**. Ce volume contient :

Quatorze miniatures représentant des sujets de l'Histoire sainte et autres, qui paraissent relatifs au roi

1480.
Juillet 10.

René, avec de riches bordures à quelques pages et des lettres initiales peintes. La première de ces peintures, formant le frontispice, représente des personnages lisant, parmi lesquels on remarque un pape, un roi et des musiciens. Au bas, on lit sur une banderole : *Icy sont ceux et celles qui ont fait le Psaultier.*

> Ces miniatures sont d'une très-fine et belle exécution; elles offrent de l'intérêt sous le rapport des costumes et d'autres détails. Ce très-beau manuscrit est d'une parfaite conservation.

Figures d'après les miniatures de ce manuscrit, savoir : Quatre miniatures du Psautier du roi René d'Anjou, peintes par lui-même, représentant ce roi avec divers personnages et des scènes de l'Histoire sainte. Manuscrit de la Bibliothèque de l'Arsenal. = Deux pl. lithog. et coloriées in-fol. m° en larg. Du Sommerard, les Arts au moyen âge, 8ᵉ série, pl. 27-28.=Quatre pl. lithog. in-4 en haut. Comte de Quatrebarbes, OEuvres complètes du roi René, t. 1, aux p. 56, 64, 72, 76.

> Psautier du roi René. Manuscrit in-4 en vélin, de 175 feuillets. Bibliothèque de Poitiers. Ce manuscrit contient :

Plusieurs miniatures rappelant les scènes de la Passion et un blason aux armes du roi René mêlées à celles de la maison de Lorraine, dont :

Huit miniatures représentant les scènes de la Passion. Quatre pl. lithog. in-4 en larg. Comte de Quatrebarbes. OEuvres complètes du roi René, t. 1, aux p. 88, 96, 108, 112.

Les Colombes. Pl. lithog. in-4 et larg. Idem, t. III, à la p. 204.

1480.
Juillet 10.

> Ce manuscrit a appartenu à un sieur de Marillet.
> Hænel cite une livre d'heures de la bibliothèque de la ville de Poitiers. C'est sans doute celui-ci.

Regnault et Jehanneton, ou les Amours du bergier et de la Bergeronne, poëme du roi René. Manuscrit in-4 de 74 pages écrit par René, de la bibliothèque du chancelier Seguier, puis de celle de Charles du Cambout, duc de Coislin, eveque de Metz, donné par ce prelat à la bibliothèque de Saint-Germain des Prés, où il était inscrit sous le n° 2337, et dont il disparut en 1792, lors de l'incendie de cette abbaye. Il fait maintenant partie de la bibliothèque impériale de Saint-Pétersbourg. Ce manuscrit contient :

Deux miniatures du roi René représentant, la première, un paysage avec quelques animaux, au commencement du volume; la seconde, les armoiries de Sicile et de Laval. Deux pl. lithog. in-4 en haut. Comte de Quatrebarbes, OEuvres complètes du roi René, t. II, aux p. 105 et 150.

> Ce poëme du roi René contient, en forme de récit pastoral, l'histoire des amours de René et de Jeanne, fille de Guy, comte de Laval, qu'il épousa en secondes noces.

Marie Madeleine à Marseille. Tableau sur bois, peint par le roi René de Provence. On y voit la figure de ce roi, celle de la reine Jeanne de Laval, et des groupes d'habitants de la ville de Marseille. Au Musée de l'hôtel de Cluny, n° 722. = Pl. lithog. et coloriée. In-fol. en larg. Du Sommerard, les Arts au moyen âge, album, 1re série, pl. 38. = Pl. lithog. in-4 en

1480.
Juillet 10.

larg. Comte de Quatrebarbes, OEuvres complètes du roi René, t. 1, à la p. 40.

Tableau représentant *le Buisson ardent*, peint par le roi René, suivant une tradition ancienne et non démentie, qui était jadis au maître-autel des grands Carmes d'Aix, en Provence ; sur un des volets de ce tableau est le portrait du roi René à genoux devant un autel, avec trois saints personnages. L'autre volet représente Jeanne de Laval, seconde femme du roi René, morte le 1498, avec trois saints personnages. Pl. in-fol. en larg. Millin, Voyage dans les départements du midi de la France, pl. xlix, t. II, p. 344. = Pl. in-fol. en haut., et partie d'une autre d°. Seroux d'Agincourt, Histoire de l'art, etc., peinture, pl. clxiv, n° 29, clxvi, t. II, p. 135, 138. = Partie d'une pl. in-fol. magno en haut. Al. Lenoir, Monuments des arts libéraux, etc., pl. 44, p. 46. = Cinq pl. et partie d'une lithographiées. In-4 en haut. et en larg. Comte de Quatrebarbes, OEuvres complètes du roi René, t. 1, aux p. cxlviii, lc, clii, 8, 16, 20, partie.

Tableau attribué au roi René, représentant l'Église militante et souffrante ; et l'Église triomphante et la Trinité, qui était aux Chartreux de Villeneuve-les-Avignon, et maintenant à l'hôpital de cette ville. Deux pl. lithog. in-4 en larg. et en haut. Comte de Quatrebarbes. OEuvres complètes du roi René, t. 1, aux p. 28, 32.

Tableau représentant l'adoration des Mages, peint par le roi René, du cabinet de M. Roux-Alphéran.

Pl. lithog. in-4 en haut. Comte de Quatrebarbes, OEuvres complètes du roi René, t. I, à la p. 44.

1480.
Juillet 10.

Quinze miniatures, dont dix représentent des faits de l'histoire grecque et romaine, et cinq des sujets de décoration. Ces peintures sont attribuées au roi René. Les dix premières sont petit in-4 en larg., les cinq autres in-8 et in-12 en haut. Toutes ces miniatures paraissent avoir été extraites de manuscrits du quinzième siècle. Volume in-fol. maroquin rouge. Bibliothèque impériale, estampes Ad, 94.

> Les dix premières miniatures sont de bon travail et curieuses pour des détails de vêtements, d'ameublements, et diverses particularités relatives à la guerre, etc. Les cinq autres offrent peu d'intérêt. Celles-ci sont probablement d'autre main que les premières. La conservation est bonne.
> L'attribution de ces peintures au roi René est tout à fait erronée.
> Une note en tête du volume, de la main de M. Joly père, porte qu'il a acquis ces quinze miniatures de M. du Tertre le 1er mai 1787, pour la somme de 24 livres.

Deux miniatures du roi René dans un manuscrit du livre de ce prince intitulé : Mortifiement ou Mortification de vaine plaisance, qui est à Deux pl. in-8 en larg., lithog. Villeneuve de Bargemont, Histoire de René d'Anjou, t. II, p. 390, 391.

Six dessins représentant des sujets de l'Histoire romaine, attribués au roi René, du cabinet des estampes de la Bibliothèque impériale. Six pl. lithog. In-4 en haut. Comte de Quatrebarbes, OEuvres complètes du roi René, t. III, n[os] 1 à 6.

> Le texte indique sept planches par erreur.

1480.
Juillet 10.

Sculpture du roi René représentant J. C. portant sa croix, et un évêque; à l'hôpital d'Aix. Pl. lithog. in-4 en larg. Comte de Quatrebarbes, OEuvres complètes du roi René, t. I, à la p. 124.

Triptyque sculpté en bois, par le roi René, représentant la passion; à Saint-Sauveur d'Aix. Pl. lithog. In-4 en larg. Comte de Quatrebarbes, OEuvres complètes du roi René, t. I, à la p. 132.

Armoire ornée des armes et des devises de René d'Anjou, roi de Sicile. Dessin d'une tapisserie conservée autrefois dans l'église cathédrale de Saint-Maurice d'Angers. Bibliothèque impériale. Partie d'une pl. coloriée in-fol. en haut. Willemin, pl. 209.

Tombeau de René, duc d'Anjou, roi en Sicile, en marbre, dans le mur, à gauche, derrière l'autel du chœur de l'église d'Angers. Trois dessins in-fol. Recueil Gaignières, à Oxford, t. I, f. 4, 5, 6. = Dessin in-fol. en haut. Gaignières, t. II, 14. = Partie d'une pl. in-fol. en larg. Montfaucon, t. III, pl. 47, n° 9. = Pl. in-4 en haut. lithog. Villeneuve de Bargemont, Histoire de René d'Anjou, t. III, p. 178.

Portrait du même, à genoux. Vitrail des Cordeliers d'Angers. Dessin colorié. In-fol. en haut. Gaignières, t. II, 13.

Portrait du même, d'après un tableau peint lui-même, qui était dans une chapelle aux Carmes d'Aix, en Provence. Dédié à M. Le Bret, premier président et intendant de Provence. Estampe in-...... = Partie d'une pl. in-fol. en larg. Montfaucon, t. III, pl. 47,

n° 8. = Copie par M. Gras. Musée de Versailles, n° 3922.

1480.
Juillet 10.

Portrait du même. Dessin in-4 en haut. Mémoires pour servir à l'histoire des ducs de Bourgogne, J. du Tilliot. Manuscrit de la Bibliothèque de l'Arsenal, à la p. 20.

Médaillon en ivoire, représentant le buste du même, et au revers un emblème singulier; on y lit: opvs petrvs de. mediolano. Cabinet de M. de Saint-Vincens, à Aix. Partie d'une pl. in-4 en haut. Millin, Voyage dans les départements du midi de la France, pl. xxxii, n° 1, vol. II, p. 231. = Partie d'une pl. lithog. in-4 en haut. Comte de Quatrebarbes, OEuvres complètes du roi René, t. I, à la p. 20.

Médaillon circulaire représentant le même, en buste et de profil, en bois sculpté. Musée du Louvre. Objets divers, n° 937. Le comte de Laborde, p. 393.

Portrait du même. En bas, une chèvre tient un écusson d'armoiries. Au-dessous : Renatus Dei gratia Siciliae, *etc.*, Rex. Pl. petit in-fol. en haut. Ehingen, Itinerarium.

Portrait du même. *MFrosne f.* Estampe in-12 en haut. Ruffi, Histoire des comtes de Provence, p. 357, dans le texte.

Portrait du même. Pl. in-12 en haut. Bouche, la Chorographie — de Provence, t. II, p. 452, dans le texte.

Portrait du même. *S. Harrevyn sculp*, Estampe in-8

1480.
Juillet 10.

en haut. Mémoires de messire de Comines, 1723. t. I, à la p. 278.

Portrait du même, en buste, tourné à gauche. En bas : RENÉ D'ANJOU, ROY DE NAPLES, DE SICILE, ETC. *Gravé sur un portrait original de son temps.* Estampe in-4 en haut.

Armes et devise du même, sur une armoire, dans la chapelle de S. Bonaventure, aux Cordeliers d'Angers. Dessin colorié in-fol. en haut. Recueil de tapisseries anciennes, à la Bibliothèque impériale. Estampes.

Armes et devise du même, sans indication d'où elles sortent. Dessin colorié in-fol. en haut. Idem.

Lions antiques du piédestal du trône du roi René. Partie d'une pl. lithog. In-4 en haut. Comte de Quatrebarbes, OEuvres complètes du roi René, t. I, à la p. 20.

Cinq sceaux et trois contre-sceaux de René d'Anjou, roi de Naples, de Sicile, de Jérusalem, etc. Trois pl. in-fol. en haut. Wrée, la Généalogie des comtes de Flandre, p. 105, 106, 107; Preuves 2, p. 244.

Trois sceaux du même. Deux pl. in-4 et in-fol., et petite pl. grav. sur bois. Ruffi, Histoire de la ville de Marseille, t. I, aux p. 266, 267, 496, dans le texte.

Quatre sceaux du même. Partie d'une pl. in-fol. en haut. Calmet, Histoire de Lorraine, t. II, pl. 4, n[os] 23 à 26.

Trois sceaux et un contre-sceau du même. Partie d'une

pl. in-fol. en haut. Trésor de numismatique et de glyptique. Sceaux des grands feudataires de la couronne de France, pl. 22, n°ˢ 3 à 5.

1480.
Juillet 10.

Trois sceaux du même. Partie d'une pl. lithog. in-4 en haut. Comte de Quatrebarbes. OEuvres complètes du roi René, t. III, frontispice.

Trois monnaies du même. Petites pl. Paruta, édition de Maier, 1697, feuillet 126.

Deux monnaies du même. Partie d'une pl. in-8 en haut. Baleicourt, Traité — de la maison de Lorraine, n°ˢ 1, 2.

Six monnaies du même. Petites pl. Vergara, Monete del regno di Napoli, p. 47 à 49, dans le texte.

Quatre monnaies du même ou de René II. Partie d'une pl. in-fol. en haut. Paruta, Grævius, 1723, pl. 198, n°ˢ 1 à 4, t. VII, p. 1271.

Neuf monnaies de Jeanne II et René, rois de Naples. Partie d'une pl. in-fol. en haut., grav. sur bois, n°ˢ 1 à 9. Muratori, Antiquitates italicæ, etc., t. II, aux p. 641, 642, dans le texte.

Six monnaies de René d'Anjou, roi de Naples et de Jérusalem. Partie d'une pl. in-4 en haut. grav. sur bois. Argelati, t. I, pl. 31, n°ˢ 4 à 9.

Monnaie du même. Petite pl. grav. sur bois. Du Cange, Glossarium novum, 1766, t. II, p. 1332, dans le texte.

Quinze monnaies du même. Partie de deux pl. in-4 en

1480.
Juillet 10.

haut. Papon, Histoire générale de Provence, t. III, pl. 12, nos 1 à 3; pl. 13, nos 4 à 15.

Monnaie du même, comme duc de Bar. Partie d'une pl. in-4 en haut. Tobiesen Duby, Monnoies des barons, pl. 68, n° 6.

Treize monnaies du même. Partie de deux pl. in-4 en haut. Idem, pl. 98, nos 7 à 13; pl. 99, nos 1 à 6.

Quinze monnaies du même. Pl. in-4 en haut. Saint-Vincens, Monnaies des comtes de Provence, pl. 9, nos 1 à 15.

Monnaie du même, comme roi d'Aragon. Petite pl. grav. sur bois. Revue numismatique, 1840, D. Voillemier, p. 347, dans le texte.

Monnaie du même, idem. Petite pl. grav. sur bois. Revue numismatique, 1844, A. de Longpérier, p. 286, dans le texte.

Deux monnaies du même. Partie d'une pl. in-4 en haut. De Saulcy, Recherches sur les monnaies des comtes et ducs de Bar, pl. 7, nos 1, 2.

Trois monnaies du même. Partie d'une pl. en haut. Poey d'Avant, pl. 18, nos 6 à 8, p. 261.

Deux mereaux d'Anjou de l'époque du roi René. Partie d'une pl. in-8 en haut. Revue numismatique, 1848, H. Hucher, pl. 16, nos 1, 2, p. 380.

Jetoir de l'Anjou, que l'on croit être du temps du roi René. Petite pl. grav. sur bois. De Fontenay, Manuel de l'amateur de jetons, p. 187, dans le texte.

Forme donnée à la Tarasque monstre de Tarascon sur les monnaies frappées à Tarascon sous le roi René. Partie d'une pl. in-8 en haut. Monuments de l'église de Sainte-Marthe, à Tarascon, à la p. 16. 1480. Juillet 10.

Figure de Jeanne de Lanvin, femme de Gilles de Fay, chevalier, seigneur de Richemont, de Farcourt et Chasteaurouge, conseiller et chambellan du roi, mort le 13 juin 1485; en relief, auprès de son mari, sur leur tombeau de pierre, autour du chœur de l'église de Couvigny, en Beauvoisis. Dessin in-fol. en haut. Gaignières, t. VII, 70. = Partie d'une pl. in-fol. en larg. Montfaucon, t. III, pl. 69, n° 7. Août.

Tombe de Mathieu de Beauvar, mort 19 octobre 1480, et Jacquette de Folmarié, sa femme, morte le représentés avec une fille, à gauche, dans la nef de l'église des Blancs-Manteaux de Paris. Desssin grand in-8 de Paris. Recueil Gaignières, à Oxford, t. XII, f. 80. Octobre 19.

Tombe de Jerome de Cambray, eschanson du roy, fils du premier président Adam de Cambray, qui trepassa le octobre mil ccccxxx, devant le jubé, au milieu de la nef de l'église des Jacobins de la rue Saint-Jacques, à Paris. Dessin in-fol. en haut. Bibliothèque impériale, manuscrits, boîtes de l'ordre du Saint-Esprit, Cambray. Octobre....

Liber evangeliorum Sancti Nicolai a campis. Manuscrit sur vélin du quinzième siècle. In-fol. veau marbré. Archives de l'État, LL, 869. Ce volume contient : 1480?

Miniature représentant une large bordure d'ornements

1480? et figures, avec l'écusson de France. Au milieu est le commencement du texte, avec une initiale I, dans laquelle est peint un martyre. In-fol. en haut.

> Cette miniature est d'un travail soigné. Elle offre peu d'intérêt. La conservation est médiocre.

Le Livre de Vita Christi. Manuscrit sur vélin du quinzième siècle. In-fol. magno, maroquin rouge. Bibliothèque impériale, manuscrit, ancien fonds français, n° 6716, ancien n° 213. Ce volume contient :

De nombreuses bordures d'ornements avec fleurs et armoiries, et lettres initiales peintes. Les places où devaient être les nombreuses miniatures qui auraient orné ce manuscrit sont restées vides. Il y a quelques mutilations.

> Ces peintures sont faites avec précision et goût. C'eût été, étant terminé, un beau manuscrit. La conservation est bonne.
> Ce manuscrit a appartenu à Jeanne de France, fille de Charles VII et femme de Jean II, duc de Bourbon.

Le Couronnement de la Vierge. Miniature d'un livre d'heures. Manuscrit fait probablement pour Jacques ou Adrien, seigneur de Rambures, conseiller et chambellan du roi, gouverneur de Saint-Valery, de la Bibliothèque d'Amiens, provenant de l'abbaye de Corbie. Pl. in-8 en haut., lithog. Mémoires de la Société des antiquaires de Picardie, t. III, p. 441; atlas, pl. 34, n° 87.

Ouvrage relatif au martyre de saint Maurice et de ses compagnons, en latin, adressé aux frères de l'ordre du Croissant, par Jacques-Antoine Marcellus. Manuscrit sur vélin du quinzième siècle. Petit in-4 veau brun. Biblio-

thèque de l'Arsenal, manuscrits, sans indication ni nu- 1480?
méro. Ce volume contient :

Miniature représentant un chapitre des chevaliers de l'ordre du Croissant. Pièce in-8 en haut., en tête du texte.

Miniature représentant une réunion de personnages dans une campagne. Pièce in-12 en haut., au feuillet 5, dans le texte.

Six miniatures représentant des sujets relatifs à l'histoire de saint Maurice. Pièce in-16 en larg., dans le texte.

Miniature représentant saint Maurice debout et armé, appuyé sur un écusson eux armes de Navarre, et figurant Charles III, roi de Navarre (1387-1425). Pièce in-8 en haut., au feuillet 34.

Miniature représentant le portrait de Philippe le bon, duc de Bourgogne, en buste. En bas, des caractères cabalistiques. Pièce in-8, au feuillet 38.

Miniature représentant un éléphant supportant un édifice élevé, avec légende. Pièce in-8 en haut., au feuillet 39.

> Ces miniatures ne sont pas du même artiste ; elles ont peu de mérite d'exécution, sauf celles des feuillets 34 et 38, qui sont d'un travail fin. Le tout offre de l'intérêt pour les sujets représentés. La conservation est médiocre.

Missale ecclesiæ Sancti Nicolai a campis. Manuscrit sur vélin du quinzième siècle. In-fol. veau marbré. Archives de l'État, LL, 870. Ce volume contient :

Quelques miniatures représentant des sujets de sainteté.

1480 ? Petites pièces dans le texte. Lettres peintes, ornementations.

> Ces miniatures offrent peu d'intérêt. La conservation est bonne.

Heures latines exécutées pour Loys de Laval, seigneur de Chastillon, grand maître des eaux et forestz de France. Manuscrit sur vélin du quinzième siècle. Petit in-4 maroquin rouge, avec le chiffre H. Bibliothèque impériale, manuscrits, ancien fonds latin, n° 920. (Réserve.) Ce volume contient :

Un très-grand nombre de miniatures représentant des faits et des personnages divers; Histoire de l'Ancien et du Nouveau Testament, et des saints; entrevues, réceptions, cérémonies d'église et autres, faits de guerre, siéges, supplices, travaux de la campagne, scènes d'intérieurs, repas, morts, apologues, etc. Quelques-unes de ces peintures couvrent toute la page; la plus grande partie sont petites et forment des bordures pour le texte. Pièces de diverses grandeurs, qui couvrent tous les feuillets de ce volume, qui est épais, recto et verso.

> Ces miniatures sont d'un travail très-fin et d'une belle exécution. Elles offrent une grande quantité de particularités et de détails remarquables sous le rapport des vêtements, ameublements, accessoires, usages, etc. La conservation est bonne, sans être parfaite.
> Ce manuscrit fut fait pour Louis de Laval, seigneur de Chastillon, chevalier de l'ordre du roi, grand maître des eaux et forestz de France, qui mourut le 21 août 1489. Par son testament, il le donna à Madame Anne de France, fille de Louis XI et sœur de Charles VIII, duchesse de Bourbonnois, etc. Ces faits sont constatés dans une mention placée à la fin du volume, signée Robertet.

LOUIS XI. 393

Ce volume a appartenu depuis au roi Henri IV, et sur la reliure est placée la lettre H.

1480?

Figures d'après une miniature de ce manuscrit. Pl. in-8 en haut. Langlois, Essai sur la calligraphie des manuscrits du moyen âge, à la p. 52 (frontispice).

Heures. Manuscrit in-4 sur peau de vélin de la Bibliothèque publique de la ville de Poitiers. G. Hænel, 385, n° 15. Ce manuscrit contient :

Quatre peintures.

Le Mirouer de humaine saluation. Manuscrit sur vélin du quinzième siècle. In-fol. veau marbré. Bibliothèque impériale, manuscrits, ancien fonds français, n° 7043[1]. Ce volume contient :

Cent quatre-vingt-dix miniatures représentant des sujets historiques, religieux, mystiques ; entrevues, scènes d'intérieurs, martyres, faits singuliers, etc. In-8 en larg., cintrées par le haut. En haut de chaque page. Au-dessous, le texte.

Ces miniatures, ou plutôt ces dessins coloriés, sont d'un travail peu remarquable, mais facile et empreint de vérité. On y trouve beaucoup de particularités curieuses sur les vêtements, les accessoires, les édifices, les usages. La conservation est borne.

Ce manuscrit provient de la Bibliothèque de Maurice le Tellier, archevêque de Reims, n° 7.

Les douze perils d'enfer, par Robert Blondel. Manuscrit sur vélin de la fin du quinzième siècle. In-fol. maroquin rouge. Bibliothèque de l'Arsenal, manuscrits français, théologie, n° 96. Ce volume contient :

Miniature représentant une reine de France, assise sur

1480? son trône, entourée de plusieurs personnages, à laquelle l'auteur à genoux offre son livre. Pièce petit in-4 en haut. Au-dessous, le commencement du prologue de l'ouvrage. Le tout dans une bordure d'ornements avec armoiries, une licorne et un monogramme Pièce in-fol. en haut. En tête du volume. Ce monogramme est composé des lettres A. T. et B, ou bien L. B.

Miniature représentant un prédicateur dans une chaire, devant un nombreux auditoire de femmes agenouillées et d'hommes debout. Pièce petit in-4 en haut. Au-dessous, le commencement du premier péril d'enfer. Le tout dans une bordure d'ornements qui a été enlevée. Au feuillet 4, recto.

Miniature représentant un saint personnage. Sur le devant, un chevalier et une dame jouant aux boules. Pièce idem. Au commencement du VIIIe péril d'enfer. Idem, entre les feuillets 68 et 69.

Miniature représentant un prélat assis faisant une allocution à une nombreuse réunion d'hommes. Pièce idem, au commencement du Xe péril d'enfer. Idem, au feuillet 74.

Miniature représentant un roi de France assis, entouré de nombreux personnages assistant à un sermon prononcé par un religieux, dans une église. Pièce idem, au commencement du XIIe péril d'enfer. Idem, au feuillet 94.

<small>Ces cinq miniatures sont de très-bon travail; elles présentent beaucoup d'intérêt, pour des détails de vêtements et d'ameublements.</small>

Les peintures sont de bonne conservation, mais le manuscrit avait été mutilé depuis longtemps lorsqu'il a été restauré en l'année 1857.

1480?

L'ouvrage intitulé les Douze perils d'enfer fut composé en 1455, par Robert Blondel, alors précepteur de Charles, duc de Berry, fils de Charles VII. Il le dédia à la mère de son élève, Marie d'Anjou, femme de Charles VII.

Le présent manuscrit de cet ouvrage fut exécuté pour Catherine de Coëtivy, fille d'Olivier de Coëtivy et de Marie de Valois, nièce de Louis XI; elle fut mariée en 1477 à Antoine de Chourses ou Sourches, et devint veuve en 1484. Le chiffre des deux époux et leurs armoiries se trouvent à la première miniature.

Ce manuscrit paraît avoir appartenu, au commencement du dix-huitième siècle, au président d'Aigrefeuille, bibliophile de Montpellier.

Montfaucon a donné la reproduction de trois miniatures d'un manuscrit intitulé les Douze perils d'enfer, qui appartenait, dit-il, à M. d'Aigrefeuille, président en la Cour des comptes de Montpellier (Monuments de la monarchie française, t. III, pl. LX, n°ˢ 1, 2, 3). Ce sont précisément trois des miniatures du présent manuscrit. Il dit que ces miniatures représentent la reine Marie d'Anjou et le roi Charles VII, et fixe l'époque de ce manuscrit vers l'année 1458.

D'après les détails qui précèdent et l'examen des peintures de ce volume, il est évident que son exécution doit être placée entre les années 1477 et 1484, et que le principal personnage de la cinquième miniature et la reine de celle de présentation sont Louis XI et Charlotte de Savoie. Ces figures n'ont pas de caractère de ressemblance; mais celle de l'auteur présentant son livre paraît offrir les traits réels de Robert Blondel.

Je place ce manuscrit à l'année 1480, époque à laquelle il a été très-probablement peint.

Figures d'après des miniatures de ce manuscrit, savoir :
Partie d'une pl. in-fol. en haut. Montfaucon, t. III, pl. 60, n°ˢ 1, 2, 3. = Pl. in-12 en haut., lithog.

1480 ?
Mémoires de la Société archéologique du midi de la France, t. II, dans le titre. In-4, en tête du volume.

> Les Comedies de Terence, en latin. Manuscrit sur parchemin. In-fol. de 237 feuillets, velours rouge. Bibliothèque de l'Arsenal. Manuscrits latins, belles-lettres, 25. Ce manuscrit contient :

Un très-grand nombre de miniatures représentant des sujets tirés des comédies de ce volume.

> Les miniatures de ce manuscrit ont un grand intérêt sous le rapport des costumes, qui sont en partie ceux de l'époque où ce volume a été peint. Il est d'une belle exécution et d'une conservation parfaite.

Figures d'après des miniatures de ce manuscrit, savoir : Pl. coloriée in-fol. Willemin, pl. 138. = Pl. in-fol. en haut., coloriée. Humphreys, pl. n° 22.

> Guillaume de la Pierre. Histoire de Saint-Graal ou de la Table ronde. Manuscrit de l'année 1480. In-..... Bibliothèque des ducs de Bourgogne, n° 9246, Marchal, t. I, p. 185. Ce volume contient :

Des miniatures.

> Valerius maximus historiographus eximius, traduit en français par Simon de Herdin et Nicolas de Gonesse. Manuscrit sur vélin de la fin du quinzième siècle. In-fol. maroquin rouge. Bibliothèque impériale, manuscrits, ancien fonds français, n° 6913, ancien n° 402. Ce volume contient :

Miniature représentant l'auteur travaillant dans son

cabinet; deux autres personnages sont également assis, écrivant et lisant. Pièce in-4 en larg. Au feuillet 1, dans le texte.

1480?

Neuf miniatures représentant les faits relatifs aux récits de l'ouvrage, sacrifice, exécutions, rencontres, repas, jugement. Pièces in-12 en haut. En tête de chacun des neuf livres de l'ouvrage, dans le texte.

> Ces miniatures, d'un travail fin et très-soigné, présentent quelques particularités intéressantes relativement aux vêtements, ameublements et arrangements intérieurs. La conservation est très-belle.

Un religieux présente à Louis XI la traduction de Valère-Maxime. Dessin colorié. Gaignières, t. VII, 3 bis.

> Ce dessin, qui est porté dans la table du Recueil de Gaignières donnée dans la Bibliothèque historique de Le Long, manque à ce Recueil; le feuillet n° 3 bis existe sans dessin.

Louis XI recevant un livre dont un moine lui fait hommage, d'après Gaignières. Partie d'une pl. in-fol. en haut. Beaunier et Rathier, pl. 195.

> Je ne trouve cette miniature ni dans Gaignières, ni dans Montfaucon. Il est possible que ce soit le dessin de Gaignières, t. VII, 3 bis, qui était dans ce recueil et qui y manque maintenant.

Abbregé des Croniques de France commençant à la destruction de Troye et finissant au Roy Charles VII. Manuscrit sur vélin du quinzième siècle. Petit in-fol. veau marbré. Bibliothèque impériale, manuscrits, ancien fonds français, n° 9621. Ce volume contient :

Vingt-huit miniatures représentant des faits relatifs à

1480? l'histoire de France, combats, prises de villes, morts, etc. In-12 en larg., dans le texte.

<small>Miniatures, d'un travail très-fin, offrant des particularités à remarquer. Leur conservation n'est malheureusement pas bonne.</small>

Chroniques de Jean Froissart. Manuscrit sur parchemin. Quatre volumes in-fol. maximo, maroquin citron. Bibliothèque de l'Arsenal, manuscrits français, histoire, 144. Ce manuscrit contient, savoir :

Tome I^{er}.

Trente-quatre miniatures représentant des batailles, siéges et autres faits historiques. Elles sont de forme carrée, et placées dans le texte, en tête des chapitres. La première, placée au commencement du volume, est plus grande et remplit la largeur de la page. Elle représente deux sujets : l'un, l'auteur dans sa chambre, invoquant Dieu, que l'on voit par une fenêtre; l'autre, le roi Philippe le Bel sur son trône, avec divers personnages.

Tome II^e.

Trente-neuf miniatures comme celles du premier volume. La première, également plus grande, représente l'exécution de Guillaume, seigneur de Pommiers, atteint de trahison, et d'un sien clerc, décollés à Bordeaux.

Tome III^e.

Vingt-cinq miniatures comme celles des deux premiers

volumes. La première, également plus grande, re- 1480?
présente l'auteur offrant son ouvrage à un prince assis
sur son trône et entouré de divers prélats, dont l'un
le couronne.

Tome IV^e.

Dix miniatures comme celles des autres volumes. La
première, également plus grande, représente l'au-
teur écrivant, que vient visiter un seigneur suivi de
quatre personnages.

>Ce très-beau manuscrit est d'un grand intérêt sous le rap-
port des diverses variantes dans le texte que l'on y trouve, ce
qui n'est pas de notre sujet, mais aussi par les détails curieux
que l'on peut remarquer dans les miniatures dont il est orné,
sous le rapport des armes et de diverses autres particularités.
La conservation en est parfaite.
>
>Il pourrait être regardé comme utile de faire un travail sur
les divers faits représentés dans les miniatures de ce beau ma-
nuscrit, de les détailler et de les indiquer chacune à leur date.
Mais il m'a semblé mieux, attendu le faire uniforme de ces pe-
tits tableaux, de classer l'ouvrage entier à la date à laquelle il
se rapporte, celle de l'époque où ces miniatures ont été peintes.

Chroniques d'Enguerran de Monstrellet. Manuscrit sur vé-
lin du quinzième siècle. In-fol. maximo. 3 volumes re-
liés en deux, maroquin rouge. Bibliothèque impériale,
manuscrits, ancien fonds français, n^{os} 8299 [5], 8299 [6],
Colbert. Ce manuscrit contient :

Premier volume.

Miniature divisée en deux compartiments. Dans le pre-
mier, on voit l'auteur lisant dans son cabinet; le
second représente une bataille. Au-dessous, est le

1480? commencement du texte. Le tout dans une bordure d'architecture. Au feuillet 1ᵉʳ du texte, recto, dans le texte.

Vingt et une miniatures représentant des sujets divers, combats, entrevues, mort, etc. Pièces in-8 en haut., dans le texte.

Un grand nombre de lettres grises accompagnées de bandes d'ornement très-riches.

Deuxième volume.

Miniature divisée en deux compartiments. Dans le premier, on voit le duc de Touraine dauphin, depuis Charles VII, auquel on annonce la mort de Charles VI, le bien-aimé, son père. Le second offre probablement la proclamation de Charles VII comme roi. Au-dessous est le commencement du texte. Le tout dans une bordure d'architecture. Au feuillet 1ᵉʳ du texte, recto, dans le texte.

Vingt-cinq miniatures représentant des sujets divers, principalement de guerre, entrevues, etc. Pièces in-8 en haut., dans le texte.

Un grand nombre de lettres grises, comme au premier volume.

Troisième volume.

Vingt-sept miniatures représentant des sujets historiques, entrevues, sujets d'intérieur, entrées, vues de campagnes, combats, une chasse. Pièces in-8 en haut., dans le texte.

Un grand nombre de lettres grises, comme dans les deux premiers volumes. 1480?

Ces miniatures, du travail le plus fin et le plus remarquable, offrent beaucoup de particularités curieuses sous le rapport des vêtements, des armures et des usages. Pour en faire bien connaître le mérite comme art, et l'intérêt historique, il faudrait les décrire toutes. Ce sont d'admirables peintures que l'on ne peut trop louer. La finesse d'exécution et le goût que l'on trouve dans tous les ornements ajoutent au grand mérite de ce manuscrit, un des plus beaux de la Bibliothèque impériale. La conservation de toutes ces peintures est parfaite.

Une des miniatures de ces manuscrits représente Jacques Cœur faisant amende honorable au roi Charles VII, en la personne de son procureur général à Poitiers, le 5 juin 1453. Elle a été gravée.

Figures d'après des miniatures de ce manuscrit, savoir : Miniatures in-fol. en haut. Gaignières, t. VI, 1, 2, 6 à 10, 12 à 14, 50, 67, 151; t. VII, 52, 52 bis: t. XI, 32, 34. = Pl. in-fol. en haut. Montfaucon, t. III, pl. 37 à 39, 41, 44 à 46, 47, n°s 3, 4. 53, n°s 2, 3. = Pl. coloriées in-fol. en haut. Willemin, pl. 182, 183. = Pl. in-fol. en haut. Beaunier et Rathier, pl. 175, 178, 179, 181, 183. = Pl. in-8 en haut. Pierre Clément, Jacques Cœur et Charles VII. En tête du 2ᵉ vol.= Partie d'une pl. in-fol. magno, en haut. A. Lenoir, Monuments des arts libéraux, pl. 43, p. 45.

Les inexactitudes qui se trouvent quelquefois dans les ouvrages qui ont publié des reproductions de miniatures et des manuscrits anciens, peuvent faire penser qu'il y a eu peut-être des erreurs dans les attributions de quelques miniatures à ce manuscrit.

Chronique d'Enguerrand de Monstrelet, en français. Manuscrit sur parchemin. In-fol. de 227 feuillets, maro-

1480?

quin rouge. Bibliothèque de l'Arsenal, manuscrits français, histoire, 146. Ce manuscrit contient :

Une miniature représentant un château fort et des hommes armés, dont plusieurs sur un pont, avec un personnage auquel on tranche la tête. Cette miniature in-4 en larg. est placée au commencement du texte.

Miniature d'un beau faire. La conservation est bonne.

Le Doctrinal du temps present, dedié au duc de Bourgoigne, de Brabant, et cetera, par Pierre Michault, secretaire de monseigneur de Charollois, son filz, en prose et en vers. Sans lieu ni nom d'imprimeur, ni date. On lit à la fin :

> *Ung treppier et quatre croyssans,*
> *Par six croix auec six nains faire,*
> *Vous ferons estre congnoissans,*
> *Sans faillir de mon milliaire.*

Ce qui s'explique par : M. CCCC XXXXXX IIIIII (1466). Petit in-fol. gothique, fig. *Très-rare.* Ce volume contient :

Seize figures. Quatre représentent des réunions de deux ou trois personnages; les douze autres, un docteur en chaire professant devant quelques auditeurs. Planches petit in-4 carrées, grav. sur bois, dans le texte. Il y en a de répétées.

La date de 1466 est celle de l'époque où l'ouvrage a été composé. Il a été probablement imprimé vers 1480.

Pierre le Baud, chanoine de la Madeleine de Vitré, aumônier de Gui XV de Laval, et nommé depuis à l'évêché de Rennes, présentant sa première histoire de Bretagne à Jean de Châteaugiron. Miniature du

manuscrit original de P. le Baud, conservé par M. de Pié-Rosnyvinen. Partie d'une pl. in-fol. en haut. Montfaucon, t. III, pl. 68.

1480?

Ad illustrissimum et excellen, um principē dum Joannem Borbonij Aruerniēz ducē Claromōtis Foresii Jusuleqz Jordane comitem Dūm Bellijoci Pare et camerarui Francie Pauli Senilis Epigramatu libellus. Manuscrit sur vélin du quinzième siècle. In-8, soie noire. Bibliothèque impériale, manuscrits, ancien fonds latin, n° 8408. Cet opuscule contient :

Miniature représentant Jean, duc de Bourbon et d'Auvergne, suivi de deux personnages, auquel l'auteur à genoux offre son ouvrage. Pièce in-16 carrée. Au-dessous, le commencement du texte. Le tout dans une bordure d'ornements. In-8 en haut.

> Cette petite miniature, d'un travail qui a quelque finesse, offre de l'intérêt par le sujet qu'elle représente. La conservation est médiocre.

Cartulaire de Clermont en Beauvoisis. Manuscrit sur vélin du quinzième siècle. In-fol. peau. Archives de l'État, K. K, 1093. Ce volume contient :

Un très-grand nombre de petites miniatures représentant des armoiries. Petites pièces, dans le texte.

> Ce manuscrit paraît être de 1460 à 1480.
> Miniatures d'une exécution médiocre. La conservation est bonne.

Histoire d'Olivier de Castille et d'Arthur d'Algarbe. Manuscrit de l'année 1480. In-..... Bibliothèque des ducs de Bourgogne, n° 3861. Marchal, t. I, p. 78. Ce volume contient :

Des portraits.

1480? Chronique des haulx et nobles princes de Cleves. Manuscrit sur parchemin petit in-fol. de 30 feuillets. Bibliothèque royale de Munich. Codices gallici. In-fol., n° 19. Ce volume contient :

1. Une miniature représentant Béatrix de Clèves à la fenêtre d'un château, et le chevalier du Cigne dans un bateau. Ce sujet est entouré d'une bordure de fleurs et animaux. Petit in-fol. en haut. Au commencement de l'ouvrage, feuillet 1.

2. Diverses armoiries placées dans le texte.

> Belle miniature, intéressante pour le costume des deux personnages et l'architecture du Château. Je n'ai rien remarqué d'ailleurs qui soit à citer dans ce volume, dont la conservation est belle.

Tombe de Franciscus ab alta stirpe Dorigniaca, abbas, en cuivre, au milieu du chœur de l'église de l'abbaye de Saint-Serge d'Angers. Dessin grand in-8. Recueil Gaignières, à Oxford, t. VII, f. 13. Sans date.

> François Dorigny, abbé de Saint-Serge, fit hommage au roi de Sicile pour le temporel de son abbaye le 14 mars 1471.

Portrait en pied de de la Fresnaye, gentilhomme, sans désignation d'où ce monument est tiré. Dessin colorié en haut. Gaignières, t. VII, 50.

Portrait en pied de femme de de la Fresnaye, gentilhomme. Sans désignation d'où ce monument est tiré. Dessin colorié en haut. Gaignières, t. VII, 51. = Partie d'une pl. in-fol. en haut. Beaunier et Rathier, pl. 197, n° 6.

Chapiteaux et retable en pierre de la chapelle de la 1480?
Passion, à l'église des Cordeliers de Troyes. Deux
pl. in-fol. en larg. et in-fol. magno en haut., lithog.
Arnaud, Voyage — dans le département de l'Aube,
pl. non numérotées, p. 106, 107.

Cages en bois garnies de fer servant à renfermer des
prisonniers, au château de Loches, construites sous
le règne de Louis XI. Petite pl. gravée sur bois. Re-
vue archéologique, 1846, dans le texte, p. 478.

Sceau de la cathédrale de Cambrai, antérieur au sei-
zième siècle. Partie d'une pl. in-8 en haut., lithog.,
n° 1. Bulletin de la Commission historique du dépar-
tement du Nord, t. II, à la p. 136.

Jetoir de la Chambre des comptes dalphinal (du dau-
phin). Petite pl. grav. sur bois. De Fontenay, Ma-
nuel de l'Amateur de jetons, p. 129, dans le texte.

1481.

Tombe de Jehan Grantford, en pierre, proche le troi- Avril 23.
sième pilier, à gauche, dans la nef de l'église des
Jacobins de Rouen. Dessin grand in-8. Recueil Gai-
gnières, à Oxford, t. IV, f. 89.

Sceau de Jean I, duc de Clèves, comte de la Marck. Septembre 5.
Partie d'une pl. in-fol. en haut. Wree, la Généalogie
des comtes de Flandre, p. 119 a; Preuves, p. 308.

Tombeau de Jeanne Bouton, religieuse de l'abbaye de Octobre 17.
Molaise, et de Girarde de Salins, prieure de Molaise,
sa tante ou sa cousine germaine, morte le 16 décem-

1481.
Octobre 17.

bre 1478, dans l'église de cette abbaye. Pl. in-4 en haut., grav. sur bois. Palliat, Histoire généalogique des comtes de Chamilly de la maison de Bouton, à la p. 111, dans le texte.

Décemb. 11. Tombeau de Charles III, roi de Jérusalem, de Naples, de Sicile, etc., duc d'Anjou XXVII° et dernier comte de Provence, dans l'église métropolitaine de Saint-Sauveur d'Aix. *Cundier f.* Pl. in-fol. en haut. Bouche, la Chorographie — de Provence, t. I, 2° feuillet. Au dos de l'approbation. = Partie d'une pl. in-4 en haut. Millin, Voyage dans les départements du midi de la France, pl. XLV, n° 1, t. II, p. 295.

> Ce tombeau fut entièrement détruit lors de la Révolution. M. de Saint-Vincens l'avait fait dessiner avant cette destruction.

Portrait du même. Estampe in-12 en haut. Sceau du même. In-8 en larg. Ruffi, Histoire des comtes de Provence, p. 406, dans le texte.

> Voir l'article suivant.

Portrait du même. Estampe in-12 en haut. Bouche, la Chorographie — de Provence, t. II, p. 481, dans le texte.

> Il faut observer que sur cette planche, donnée d'abord dans l'ouvrage de Ruffi, Charles était coiffé d'un bonnet, et que dans l'ouvrage de Bouche, le bonnet a été remplacé par une couronne fleurdelisée.

Abrégé de l'histoire de Provence, par Pierre Louvet. Aix, L. Tetrode, 1676. 2 vol. in-12, fig. Le premier volume de cet ouvrage contient :

Les portraits des comtes de Provence, depuis Boson I

jusqu'à Charles III d'Anjou, neveu du roi René et dernier comte de Provence. In-12 en haut. 1481. Décemb. 11.

<small>Ces portraits, la plupart imaginaires ou copiés sur des publications antérieures, ont peu d'intérêt.</small>

Sceau de Charles III, roi de Jérusalem, etc. Pl. in-8 en larg. Bouche, la Chorographie — de Provence, t. II, p. 486, dans le texte.

Trois monnaies du même. Partie d'une pl. in-4 en haut. Papon, Histoire générale de Provence, t. III, pl. 13, n°s 1 à 3.

Quatre monnaies du même. Partie d'une pl. in-4 en haut. Tobiesen Duby, Monnoies des barons, pl. 99, n°s 7 à 10.

Monnaie du même. Partie d'une pl. in-4 en haut. Idem, pl. 8, n° 14.

Trois monnaies du même. Pl. in-4 en haut. Saint-Vincens, Monnaies des comtes de Provence, pl. 10.

Monnaie du même. Partie d'une pl. lithog. in-8 en haut. Revue numismatique, 1843, Anatole Barthelemy, pl. 4, n° 2, p. 41.

Tableau représentant Johannes Davaugon, 20 abbas, peint sur le mur, à gauche, dans le réfectoire de l'abbaye de Villeneuve. Dessin petit in-8. Recueil Gaignières, à Oxford, t. VII, f. 39. 1481.

Figure d'Anne, femme de Pierre Maillet, bourgeois de Beauvais, mort le 25 juillet 1476, tableau, auprès de celui représentant son mari, près de la chaire de

1481. Saint-Laurent de Beauvais. Dessin in-fol. en haut. Gaignières, t. VII, 46. = Partie d'une pl. in-fol. en haut. Beaunier et Rathier, pl. 197, n° 5.

Sceau de Palamedes de Fourbin Chevalier, seigneur de Soliers, gouverneur de Provence, etc. Petite pl. grav. sur bois. Ruffi, Histoire de la ville de Marseille, t. II, à la p. 377, dans le texte.

Médaille de Louis XI, roi de France, relative à la conquête de Naples. Partie d'une pl. in-fol. en haut. Paruta, Grævius, 1723, pl. 212 x, n° 8; t. VII, p. 1289. La planche porte par erreur MCCCCLXXVI, au lieu de MCCCCLXXXI.

<small>Charles III avait légué, par son testament, au roi Louis XI, la Provence et ses droits sur Naples et la Sicile.</small>

1482.

Février 21. Tombeau de Jehan le Bouleger, premier president en la court de parlement de Paris, et de plusieurs autres personnages de sa famille, en pierre, sous les charniers de Saint-Innocent, à la quatrième arcade du costé de la rue de la Lingerie. Dessin in-4. Recueil Gaignières, à la Bibliothèque Mazarine, n° 3.

Tombeau de Jehan le Boulenger, premier président du parlement; de dame Phelippe de Cathereau, sa femme, morte le 3 novembre 1473; de Michel le Boulenger, fils aîné dudit président, mort le 4 septembre 1510; de Catherine Chambellan, sa première femme, morte le 31 juillet 1493, et de Martine de Vallerys, sa seconde femme, morte le 8 avril 1516.

Ce tombeau, en pierre, sous les charniers de Saint-Innocent, à la quatrième arcade du costé de la rue de la Lingerie. Dessin in-fol. en haut. Bibliothèque impériale, manuscrits, boîtes de l'ordre du Saint-Esprit, Boulenger. 1482. Février 21.

Figure de Marie de Bourgogne, fille de Charles le Hardi, femme de Maximilien d'Autriche, empereur, sur son tombeau, dans l'église de Notre-Dame de Bruges. Partie d'une pl. in-4 en haut. Félix de Vigne, Vade-mecum du peintre, t. II, pl. 82. = Moulage en plâtre. Musée de Versailles, n° 1294. Mars 27.

Portrait de la même. Tableau à l'huile du temps. Miniature in-fol. en haut., et dessin in-8 en haut. Gaignières, t. XI, 51, 52. = Pl. in-fol. en haut. Montfaucon, t. IV, pl. 6.

Portrait en pied de la même. Sans désignation de ce qu'était ce monument. Miniature in-fol. en haut. Gaignières, t. XI, 53.

Portraits de Maximilien d'Autriche et de Marie de Bourgogne. Dessin in-4 en haut. Mémoires pour servir à l'histoire des ducs de Bourgogne. J. du Tilliot, manuscrit de la Bibliothèque de l'Arsenal.

Portrait de Marie de Bourgogne, fille de Charles le Hardy, en buste, tournée à gauche, dans un médaillon ovale. En bas, le nom et *Audran, sculp.* Pl. in-8 en haut. Mémoires de Philippe de Comines, 1706-1714, t. I, 1re partie, à la p. 451.

Portrait de la même. Pl. in-8 en haut. Mémoires de messire de Comines, 1723, t. I, à la p. 378.

1482.
Mars 27.

Portrait de la même, en buste, tournée à droite. Médaillon ovale. Autour, le nom en latin. Au-dessous : *Maria van Valoys Hertoginne van Borgundien, Brabant Gelderlant,* etc. *Gravinne van Henegou, Hollant Zeelant,* etc. Exergue : *Obijt, anno* 1482, *Ætatis*, 25. Estampe petit in-4° en haut.

Dix sceaux et cinq contre-sceaux de la même et de Maximilien d'Autriche, son mari, depuis empereur. Petites planches. Wree, Sigilla comitum Flandriæ, p. 101, 103, 104, 106, 107, 108, 109, dans le texte.

Sceau de la même. Partie d'une pl. in-4 en haut. (de Migieu). Recueil des sceaux du moyen âge, pl. 5, n° 6.

Sceau de la même. Partie d'une pl. in-fol. en haut. Trésor de numismatique et de glyptique. Sceaux des grands feudataires de la couronne de France, pl. 16, n° 4.

Médaille de la même. Partie d'une pl. lithog. in-8 en haut. De Fontenay, Fragments d'histoire métallique, pl. 1, n° 3.

Médaille de Marie, duchesse de Bourgogne et de son mari, Maximilien d'Autriche. Partie d'une pl. in-8 en haut., lithog. Mémoires de la Société éduenne, 1844. J. de Fontenay, pl. 15, n° 3, p. 243.

Médaille des mêmes. Partie d'une pl. in-8 en haut., lithog. Idem, pl. 14, n° 13, p. 185.

Médaille des mêmes. Partie d'une pl. in-8 en haut., lithog. Idem, pl. 15, n° 1, p. 186.

Grande médaille d'or, avec le buste de Maximilien I,

empereur, et au revers celui de Marie de Bourgogne. Partie d'une pl. lithog. in-8 en haut. De Fontenay, Fragments d'histoire métallique, pl. 23 (texte 14), n° 13, p. 239.

1482.
Mars 27.

Médaille des mêmes. Partie d'une pl. lithog. in-8 en haut. Idem, pl. 24 (texte 15), n° 1, p. 240.

Monnaie de Marie, duchesse de Bourgogne, comtesse de Flandre. Petite pl. en larg. Köhler, t. X, p. 89, dans le texte.

Trois monnaies de la même. Partie de deux pl. in-4 en haut. Tobiesen Duby, Monnoies des barons, pl. 81, n° 10; pl. 82, n°ˢ 1, 2.

Monnaie de la même. Partie d'une pl. in-4 en haut. Idem, supplément, pl. 10, n° 3.

Monnaie de la même. Partie d'une pl. in-8 en haut., lithog. Den Duyts, n° 88, pl. 12, n° 83, p. 29.

Monnaie de la même. Partie d'une pl. in-8 en haut., lithog. Idem, n° 91; pl. 13, n° 85, p. 30.

Monnaie de la même. Partie d'une pl. in-8 en haut., lithog. Idem, n° 89; pl. 13, n° 84, p. 29, 30.

Deux monnaies de la même. Partie d'une pl. in-8 en haut., lithog. Idem, n° 217, 218; pl. XIIII, n°ˢ 81, 82, p. 80.

Monnaies de la même. Partie d'une pl. in-8 en haut., lithog. Idem, n° 219; pl. XIIII, n° 83, p. 80.

Monnaie de la même. Partie d'une pl. in-8 en haut., lithog. Idem, n° 93, pl. 13, n° 86, p. 30.

1482.
Mars 27.
Trois monnaies de la même. Partie d'une pl. in-8 en haut., lithog. Idem, n° 220 à 222; pl. xjiii, n° 84 à 86, p. 80, 81.

Monnaie de la même. Partie d'une pl. in-8 en haut. Revue numismatique, 1848, J. Rouyer, pl. 17, n° 3, p. 433.

<small>Le texte ne fait pas mention des neuf dernières monnaies de cette planche. Elles sont expliquées, idem, 1849, le même, p. 133 et suiv.</small>

Treize monnaies de la même. Chiys, pl. 17, 18; Supplément, pl. 35.

Mai 8. Tombe de Johannes Blondelli, en pierre, devant la porte du chapitre, dans le cloître de l'abbaye de Saint-Denis. Dessin in-8. Recueil Gaignières, à Oxford, t. III, f. 19.

Juin 9. Tombe de Jehan de Basseny, en pierre, tout contre les marches qui conduisent du cloître à l'église de l'abbaye de Saint-Denis. Dessin in-8. Recueil Gaignières, à Oxford, t. III, f. 20.

Août 11. Tombe de Henry Thiboust, chanoine, devant la chapelle des Ursins, dans l'aisle à droite du chœur de l'église de Notre-Dame de Paris. Dessin grand in-8. Recueil Gaignières, à Oxford, t. IX, f. 115.

Août 25. Portrait de Marguerite d'Anjou, fille du roi René, femme de Henri VI, roi d'Angleterre, à genoux. Vitrail aux Cordeliers d'Angers. Dessin colorié in-fol. en haut. Gaignières, t. XII, 24. = Partie d'une pl. in-fol. en larg. Montfaucon, t. III, pl. 63, n° 3.

Tombe de Petrus de Morry, en pierre, à gauche, dans la chapelle de Notre-Dame de la Carotte, dans l'église de Saint-Hilaire le Grand, de Poitiers. Dessin in-8. Recueil Gaignières, à Oxford, t. VII, f. 120. — 1482. Septemb. 12.

Tombeau de Pierre du Chatelet Ier du nom, dans l'église des Cordeliers de Neuf-Château. *Pag.* 55. Pl. in-fol. en haut. Calmet, Histoire généalogique de la maison du Chatelet, à la p. 55.

Portrait d'un chevalier à genoux, tenant une banière de la maison du Chatelet, qui est probablement Pierre du Chatelet Ier du nom, et derriere lui la figure de Sainte-Barbe. Peinture sur la porte de la sacristie de l'église paroissiale de Blecourt, en Champagne. *Pag.* 56. Pl. in-fol. en larg. Calmet, Histoire généalogique de la maison du Chatelet, à la p. 56. — Décembre.

Figure d'Isabel de Cambray, fille d'Adam de Cambray, femme de Guillaume Colombel, conseiller du roi, seigneur de Dampmartin-les-Lagny sur Marne, mort le 4 avril 1475, auprès de son mari, sur leur tombe, dans le chœur des Célestins de Paris. Dessin in-fol. en haut. Gaignières, t. VII, 33. = Partie d'une pl. in-4 en larg. Millin, Antiquités nationales, t. I, n° III; pl. 24, n° 4. = Partie d'une pl. in-fol. en haut. Beaunier et Rathier, pl. 197, n° 9. — 1482.

<small>Millin place la mort d'Isabelle de Cambray à l'année 1475. La date fixée dans le Recueil de Gaignières paraît plus certaine.</small>

Ordonnance du roi Louis XI relative aux privileges des notaires, secrétaires du roi, de la couronne et de la maison de France, de novembre 1482. Manuscrit sur

1482.　vélin du quinzième siècle. Petit in-4 maroquin vert. Bibliothèque impériale, manuscrits, fonds de la Vallière, n° 122; Catalogue de la vente, n° 1186. Ce volume contient :

Miniature représentant le roi Louis XI sur son trône, entouré de divers personnages, qui sont sans doute des notaires. Bordure d'architecture. Pièce in-8 en larg. Au-dessous, le commencement du texte. Petit in-4 en haut. Au feuillet 1, recto.

> Cette miniature est d'un bon travail; elle offre de l'intérêt pour les vêtements. La conservation est très-belle.

Le myrouer de la vie humaine..... par un noble docteur et euesque nōme Rodonaque, de la nation Despagne, translate de latin en francoys par Pierre Farget, de l'ordre Sainct Augustin. Sans lieu ni nom d'imprimeur (Lyon, Mathias Husz), l'an 1482. Petit in-fol. gothique, fig. *Rare*. Ce volume contient :

Des figures représentant des sujets de l'Histoire sainte. Pl. in-12 en larg., grav. sur bois, dans le texte.

Le Liure du pces (procès) fait et demene ētre Belial, pcureur dēfer, et Ihūs, filz de la Vierge Marie et redēpteur de nature humaine (par Jacobus de Theramo). A la fin : Cy finit le liure nomme la Consolacion des pouures pecheurs, translate par frere Pierre Ferget (Lyon). Sans nom d'imprimeur, 1482. Petit in-fol. gothique, fig. Ce volume contient :

Figures représentant des sujets divers relatifs à l'ouvrage, compositions d'un petit nombre de personnages. Pl. de diverses grandeurs, grav. sur bois, dans le texte. Il y en a de répétées.

> Ces planches sont les mêmes que celles de l'édition de Lyon, sans nom d'imprimeur, de 1481.

Cy commence ung tres excellent liure nomme le Proprie- 1482.
taire des choses, trāslate de latin en francoys à la re-
queste de tres chrestien et tres puissant roy Charles quint
de ce nō, adonc regnant en France (par Barthol. Glan-
villa), translate par frere Iehan Corbichō, de l'ordre
Saït-Augustin, reussite par Pierre Serget, du couvent
des Augustins de Lyon. Lyon, Mathieu Hutz, 1482. In-fol.
goth., fig. Ce volume contient :

Jehan Corbichon, à genoux, offrant son livre au roi
Charles V, assis sur son trône, et entouré de gardes.
Pl. in-fol. en haut. grav. sur bois. Sur le feuillet 1,
au-dessous du titre.

La sainte Trinité. Pl. in-4 en larg., grav. sur bois. Au
feuillet 1 du texte, recto.

Quelques figures représentent des sujets relatifs à l'ou-
vrage. Pl. de diverses grandeurs, grav. sur bois,
dans le texte.

Les Comentaires de Cesar, traduits en françois par un ano-
nyme (*J. Duchesne?*) dedié à Charles, duc de Bourgo-
gne, de Lorraine, de Brabant, de Lembourg, de Luxem-
bourg et de Gueldret, etc. Manuscrit sur vélin du
quinzième siècle. In-fol. magno, maroquin rouge, Bi-
bliothèque impériale, manuscrits, ancien fonds français,
n° 6722 ; ancien n° 316. Ce volume contient :

Miniature divisée en quatre médaillons ovales en haut.,
représentant : 1° l'auteur à genoux, offrant son livre
à Louis de la Gruthuyse ; 2° une lecture devant divers
auditeurs ; 3° un mariage ; 4° une troupe de guerriers
à cheval. Pièce in-4 en haut. Au-dessous, le com-
mencement du texte. Le tout dans une bordure

1482. d'ornements, avec armoiries, drapeaux, animaux, la bombarde de la Gruthuyse, devises. In-fol. magno, en haut. Au feuillet 24, recto.

Neuf miniatures représentant des sujets relatifs aux récits de l'ouvrage, combats, scènes de guerre et maritimes. Médaillons ronds, in-8 en haut. Au-dessous, le commencement du texte. Le tout dans une bordure d'ornements, avec fleurs, armoiries de France recouvrant celle de la Gruthuyse, la bombarde. In-fol. magno, en haut. Au commencement de chacun des livres 2 à 10.

> Ces miniatures, d'un beau travail, et faites avec un grand soin, offrent beaucoup d'intérêt pour les vêtements et les armures. La conservation est parfaite. C'est un très-beau manuscrit.
>
> On lit à la fin du volume : « A tant prent fin ce present volume, lequel au comandemt de hault et excellent prince et mon redoubte seignr Loys, seignr de la Gruthuse, conte de Vincestre, prince de Steenhuse et cet. Et cheuallier dhonneur de ma tres redoubtee dame madame la duchesse Dausteriche, de Bourgogne, de Brabant et cet. A ete escript et parachiefue a Gand, en l'an de grace mil cccc iiijxx et deux. »
>
> Van Praet a décrit ce manuscrit p. 228.

1482? Le Chevalier délibéré, comprenant la mort du duc de Bourgogne, qui trépassa devant Nancy, en Lorraine, par Olivier de la Marche, en vers. Manuscrit sur parchemin. Petit in-fol. veau. Bibliothèque de l'Arsenal, manuscrits français, belles-lettres, 173. Ce manuscrit contient :

Dix miniatures relatives au sujet de ce poëme.

> Ces miniatures sont curieuses, et la conservation du volume est belle.
>
> Olivier de la Marche mourut en 1501, dix-huit ans après avoir fait cet ouvrage.

1483.

Deux médailles de Guillaume d'Estouteville, cardinal, archevêque de Rouen. Partie d'une pl. in-fol en haut. Trésor de numismatique et de glyptique. Médailles françaises, première partie, pl. 41, n° 1, 2. — Janvier 23.

Monnaie de François Phœbus, roi de Navarre. Petite pl. grav. sur bois. Ordonnance, etc., Anvers, 1633, feuillet F, 1. — Janvier 30.

> D'autres indications fixent sa mort au 3 février de la même année.

Monnaie du même. Partie d'une pl. in-4 en haut. Tobiesen Duby, Monnoies des Barons, pl. 19, n° 1.

Cinq monnaies du même. Partie de deux pl. in-4 en haut. Idem, pl. 107, nos 9 à 11; pl. 108, nos 1, 2.

Monnaie du même. Partie d'une pl. in-fol. en haut. Trésor de numismatique et de glyptique, Histoire par les monuments de l'art monétaire chez les modernes, pl. 17, n° 10.

Monnaie du même. Partie d'une pl. in-fol. en haut. Idem, pl. 41, n° 11 (texte n° 10).

Monnaie du même. Partie d'une pl. in-4 en haut. Poey d'Avant, pl. 13, n° 5, p. 195.

Deux sceaux et contre-sceaux d'Édouard IV, roi d'Angleterre et de France, seigneur d'Irlande. Partie d'une pl. et pl. in-fol. en haut. Trésor de numismatique et — Avril 9.

1483.
Avril 9.
de glyptique. Sceaux des rois et des reines d'Angleterre, pl. 10, n° 2; pl. 11, n°ˢ 1, 2.

Sceau et contre-sceau du même. Partie d'une pl. in-fol. en haut. Trésor de numismatique et de glyptique, Sceaux des rois et reines d'Angleterre, pl. 12, n° 1.

Cinq monnaies du même. Partie d'une pl. in-fol. en haut. Suelling, A. View, etc., 1762, pl. 2, n°ˢ 35 à 39.

Sept monnaies du même. Partie d'une pl. in-fol. en haut. Idem, 1763, pl. 1, n°ˢ 17 à 23.

Avril 24. Tombeau de Marguerite de Bourbon, femme de Philippe II, duc de Savoye, en marbre blanc et noir, dans le chœur de l'église de Notre-Dame de Brou. Dessin grand in-4. Recueil Gaignières, à Oxford, t. I, f. 35. = Pl. lithog. in-fol. en haut. Taylor, etc., Voyages pittoresques et romantiques dans l'ancienne France. Franche-Comté, n° 29. — Moulage en plâtre. Musée de Versailles, n° 1307.

Juillet 10. Portrait du cardinal Rolin (Jean), qui se voit dans l'église de la cathédrale d'Autun. A ses pieds est un petit chien. Dessin petit in-fol. en haut. Miscellanea eruditæ antiquitatis, etc., ex museo. J. du Tilliot, Recueil manuscrit in-fol. 4 vol. de la Bibliothèque de l'Arsenal, t. I.

Le texte n'indique pas si ce portrait est peint ou sculpté.

Août 30. Tombeau de Louis XI, en marbre, dans la nef, à gauche, proche la croisée de l'église de Notre-Dame de Cleri. Dessin in-4. Recueil Gaignières, à Oxford,

t. II, f. 46. = Partie d'une pl. in-8 en haut. Al. Lenoir, Musée des monuments français, t. II, pl. 78, n° 443. = Pl. in-8 en haut. Idem, t. IV, pl. 150, n° 471. = Pl. in-8 en haut. A Lenoir, Histoire des arts en France, pl. 105. = Pl. in-8 en larg., grav. par C. Normand. Landon, t. X, n° 52. = Pl. in-8 en haut., grav. sur bois. Mémoires de Philippe de Commynes, édition de Melle Dupont, t. III, p. 340, dans le texte. Voir t. II, p. 270.

1483.
Août 30.

Portrait de Louis XI, en buste, tourné à droite, vêtu en rouge, d'après un tableau du temps. Miniature in-fol. en haut. Gaignières, t. VII, 1. = Partie d'une pl. in-fol. en haut. Montfaucon, t. III, pl. 62, n° 2.

Portrait en pied du même, tourné à droite et appuyé sur une table, d'après un tableau du temps de l'hôtel de Soissons. Miniature in-fol en haut. Gaignières, t. VII, 2. = Partie d'une pl. in-fol. en haut. Montfaucon, t. III, pl. 62, n° 1. = Pl. in-fol. en haut. Beaunier et Rathier, pl. 193. = Partie d'une pl. in-fol. magno, en haut. Al. Lenoir, Monuments des arts libéraux, etc., pl. 43, p. 45.

Portail de l'église des Chartreux de la rue d'Enfer, à Paris, où était représenté Louis XI comme étant saint, Louis IX, la sainte Vierge, trois saints, et les armes de France. Pl. in-4 en haut. Millin, Antiquités nationales, t. V, n° LII, pl. 2.

Il paraît certain que cette figure est celle de Louis XI, et du temps.

Portrait de Louis XI, à mi-corps, tourné à droite, te-

1483.
Août 30.

nant le sceptre. Pl. petit in-4 en haut. Thevet, Pourtraits, etc., 1584, à la p. 200, dans le texte.

Figure du même, d'après les monuments du temps. Pl. ovale in-12 en haut. grav. sur bois. Du Tillet, Recueil des roys de France, p. 236, dans le texte.

Histoire de Louis XI et des choses memorables advenues en Europe durant 22 annees de son regne, par Pierre Mathieu. Paris, P. Mettayer, 1610. In-fol. Cet ouvrage contient :

Frontispice gravé représentant un portique décoré de diverses figures, statues, tableaux, ornements, etc., avec un portrait de Louis XI, en buste. Au milieu, on lit : Lovys XI. En bas : *à Paris, chez P. Mettayer*, etc., MDCX. *Je Fornazeris lineavit et sculpsit.* Pl. in-fol. en haut.

Histoire de Loys XI, roy de France, etc., autrement dicte la Chronique scandaleuse, escrite par un greffier de l'hostel de ville de Paris. Imprimee sur le vray original, 1620. Petit in-4, fig. Ce volume contient :

Portrait de Louis XI, en pied ; une table est à gauche. Au fond, à droite, on voit par une fenêtre une entrevue de deux personnages, *Matheus fecit*. Pl. petit in-4 en haut., en tête de l'ouvrage.

Portrait de Louis, dauphin de Fr., fils du roy Charles VII. Médaillon sur un soubassement orné de deux dauphins, *de la gallerie du Louvre*. Pl. petit in-fol. en haut. Au-dessous, en caractères imprimés, un quatrain : Jamais *enfant de roy*, etc. Mezerai, Histoire de France, t. II, p. 40, dans le texte.

Portrait de Louys XI. Médaillon sur un soubassement, *tiré d'un sien pourtrait conservé à Fontainebleau.* Pl. petit in-fol. en haut. Au-dessous, en caractères imprimés, un quatrain : Ce *prince desfiant*, etc. Mezerai, Histoire de France, t. II, à la p. 98, dans le texte.

1483.
Août 30.

Portrait du même. *Boizot del. Pinssio sculp.* Pl. in-8 en haut. Velly Villaret et Garnier, portraits, t. II, p. 37.

Portrait du même, en buste, tourné à droite, dans un médaillon ovale. En bas, le nom et *Audran sculp.* Pl. in-8 en haut. Mémoires de messire Philippe de Comines, 1706-1714, t. I, 1re partie, à la p. 13.

Portrait du même. *C. Vermeulen sculp.* In-8 en haut. Mémoires de messire de Comines, 1723, t. I, à la p. 9.

Portrait du même, de profil, tourné à droite. Bordure octogone; autour, le nom. En bas : *Morin scul.* Estampe in-fol. en haut.

Il y a deux états de cette planche : 1. Avant la lettre. 2. Celui décrit.

Portrait du même, en buste, tourné à gauche. En bas : Louis XI, roy de France, etc., *Moncornet ex.* Estampe in-8 en haut.

Inventaire general de l'Histoire de France, par Jean de Serres, 1603. In-8, fig. Ce volume contient ;

Les portraits des rois de France, depuis Pharamond jusqu'à Louis XI. Petites pl. ovales en haut., avec cadres, grav. sur bois, dans le texte.

1483.
Août 30.

Deux sceaux et contre-sceaux de Louis XI. Petites pl. gravées sur bois, tirées sur deux feuilles in-4. Hautin, fol. 165, 167.

Sceau et contre-sceau du même. Partie d'une pl. in-fol. en haut. Trésor de numismatique et de glyptique. Sceaux des rois et reines de France, pl. 13, n° 1.

> Recueil de titres relatifs à la maison royale — Louis XI, du quinzième siècle, manuscrits sur vélin. In-fol. cartonné. 3 volumes. Bibliothèque impériale, manuscrits, fonds de Gaignières, n° 910 ¹· ¹ᴮ· ¹¹. Ces volumes contiennent :

Des sceaux originaux en cire.

> La conservation des sceaux est médiocre.

Grand médaillon de Louis XI, ℞ CONCORDIA AUGUSTA, par Fr. Laurana. Pl. in-4 en larg. Kohler, t. VI, à la p. 161.

Quatorze médailles du règne de Louis XI. Trois pl. petit in-fol. et in-4 en haut. Mezerai, Histoire de France, t. II, p. 196, 198, 200, dans le texte.

Vingt-trois monnaies de Louis XI. Petites pl. grav. sur bois, tirées sur cinq feuilles in-4. Hautin, fol. 169, 171, 173, 175, 177.

Deux monnaies du même. Partie d'une pl. in-fol. en haut. Du Cange, Glossarium, 1678, t. II, p. 629, 630, dans le texte.

Deux monnaies du même. Partie d'une pl. in-fol. en haut. Idem, t. II, p. 643.

Quatorze monnaies du même. Pl. in-4 en haut. Le Blanc, pl. 306, à la p. 306.

Quatre monnaies du même. Dessin, feuille in-fol.; sup- 1483.
plément à Le Blanc, manuscrit de la Bibliothèque Août 30.
de l'Arsenal, f. 19.

Monnaie du même. Partie d'une pl. in-fol. en haut. Du Molinet, le Cabinet de la Bibliothèque de Sainte-Geneviève, pl. 35, n° 6.

Trois monnaies du même. Partie d'une pl. in-fol. en haut. Du Cange, Glossarium, 1733, t. IV, p. 924, n°ˢ 18 à 20.

Quatre monnaies du même. Partie d'une pl. in-fol. en haut. Idem, t. IV, p. 960, n°ˢ 19 à 22.

Trois monnaies du même. Partie de deux pl. in-fol. en haut. Trésor de numismatique et de glyptique. Histoire par les monuments de l'art monétaire chez les modernes, pl. 3, n° 17; sur la planche, par erreur, 16, pl. 4, n°ˢ 1 et 1 bis.

Deux monnaies du même. Partie d'une pl. in-4 en haut. Conbrouce, t. III, pl. 65 bis, n°ˢ 2, 3.

> Le catalogue à la fin du volume ne fait pas mention des pièces de cette planche.

Douze monnaies du même. Partie d'une pl. in-4 en haut. Du Cange, Glossarium, 1840, t. IV, pl. 13, n°ˢ 1 à 12.

Six monnaies du même. Partie de deux pl. in-8 en haut., n°ˢ 56 à 61. Société agricole — des Pyrénées orientales, 9ᵉ vol., p. 561.

Dix-neuf monnaies du même. Pl. et partie de pl. in-8

1483.
Août 30.

en haut. Berry, Études, etc., pl. 45, n°ˢ 1 à 16; pl. 46, n°ˢ 1 à 3, t. 2, p. 260 à 282.

Il y a quelque désaccord entre le texte et les planches. Dans la pl. 45, le n° 16 n'est pas décrit au texte. Dans la pl. 46, le n° 16, qui est en tête, est la pièce décrite au texte comme étant le n° 16 de la pl. 45. Dans cette pl. 46, il n'y a donc pas réellement de n° 4, et il s'y trouve d'ailleurs un autre n° 16, qui est de Charles VIII.

Monnaie du même, frappée à Tours. Petite pl. grav. sur bois. Bourassé, la Touraine, p. 570, dans le texte.

Jetton portant l'écusson des trois fleurs de lis, avec la légende : Ave Maria gracia, frappé probablement sous Louis XI. Petite pl. en larg. Mercure de France, 1735, juin, à la p. 1314. F. Mathieu, texte dominicain. Voir aussi idem, 1739, septembre, p. 2117.

FIN DU TOME SIXIÈME.

TABLE DES MATIÈRES

CONTENUES

DANS LE TOME SIXIÈME.

TROISIÈME RACE. (Suite.)

Charles VII le Victorieux...................... Page 1
Louis XI... 216

FIN DE LA TABLE DU TOME SIXIÈME.

PARIS. — IMPRIMERIE DE CH. LAHURE ET C¹ᵉ
Rues de Fleurus, 9, et de l'Ouest, 21

www.ingramcontent.com/pod-product-compliance
Lightning Source LLC
Chambersburg PA
CBHW051349220526
45469CB00001B/170